# Kippenberger

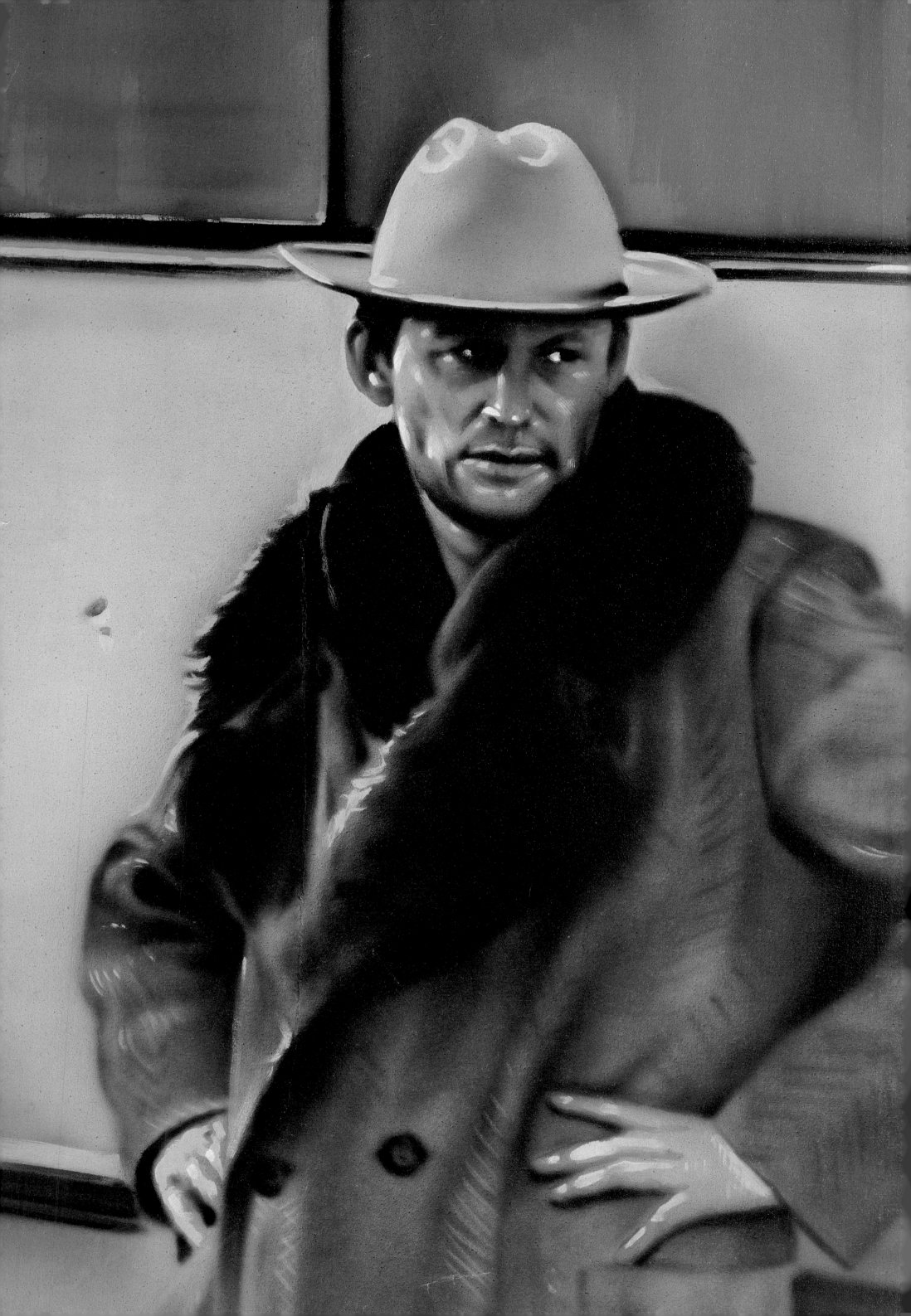

26. Ihr habt nun einmal jede heilige Beschäftigung unmöglich gemacht

30. Nicht an bestimmte Körpertheile denken. 115

# Kippenberger

## Pinturas
### Paintings | Gemälde

**TASCHEN**

KÖLN LONDON LOS ANGELES MADRID PARIS TOKYO

**Este libro se ha publicado en colaboración con la exposición** I This book is published in conjunction with the exhibition I Dieses Buch erscheint anlässlich der Ausstellung

**Martin Kippenberger**

**Palacio de Velázquez, Parque del Retiro, Madrid I Museo Nacional Centro de Arte Reina Sofía**
Del 20 de octubre de 2004 al 10 de enero de 2005 I October 20, 2004 till January 10, 2005 I 20. Oktober 2004 bis 10. Januar 2005

Obras de las colecciones de Benedikt Taschen & hijos y Albert Oehlen I Works from the collections of Benedikt Taschen & children and Albert Oehlen I Arbeiten aus den Sammlungen Benedikt Taschen & Kinder und Albert Oehlen

Comisariado I Curator I Kuratorin
Marga Paz

Agradecimientos I Acknoledgements I Danksagungen
Juana de Aizpuru
Amelie Aranguren
Juan Manuel Bonet
Gisela Capitain
Luis Enguita
Bärbel Grässlin
Max Hetzler
Enrique Juncosa
Jutta Küpper
Paloma Lasso de la Vega
Ana Martínez de Aguilar
Samia Saouma
Veronica Weller

Cubierta anterior I Front cover I Umschlagvorderseite
Sin título I Untitled I Ohne Titel, 1988
Cubierta posterior I Back cover I Umschlagrückseite
Martin Kippenberger, St. Georgen, 1995 I
Foto: Albrecht Fuchs
Interior de cubierta I Cover inside I Umschlaginnenseite
Retrato de Paul Schreber I Portrait of Paul Schreber I Portrait
Paul Schreber, 1994 (detalle I detail I Detail; pág. 173)

Textos I Texts I Texte
Thomas Groetz, Roberto Ohrt

Diseño I Design I Design
Hans Werner Holzwarth

Coordinación I Coordination I Koordination
Petra Franz

Asistente de redacción I Editorial assistance I
Redaktionelle Mitarbeit
Anne Schwarz, Annick Volk

Traducciones I Translations I Übersetzungen
Michael Scuffil, Mayo Thompson, LocTeam, S. L.

Correctores I Proof reading I Korrekturen
Meredith Dale, Helmut Lotz

Fotos I Photos I Fotos
Thomas Berger, David Douglas Duncan, The Estate of Martin Kippenberger, Gisela Capitain Gallery, Albrecht Fuchs, Benjamin Katz, Bernhard Schaub, Wilhelm Schürmann, Andrea Stappert, Nic Tenwiggenhorn

Fotomecánica y filmación I Lithography I Lithografie
Gert Schwab, SchwabScantechnik

Impreso por I Printed by I Druck
Ingoprint

© 2004 para todas las obras y textos de
Martin Kippenberger: I for all works and texts by
Martin Kippenberger: I © 2004 für alle Werke
und Texte von Martin Kippenberger: The Estate of
Martin Kippenberger, Gisela Capitain Gallery, Colonia

© 2004 TASCHEN GmbH
Hohenzollernring 53
D-50672 Köln
www.taschen.com

Printed in Spain
ISBN 3-8228-3998-1 (Softcover)
ISBN 3-8228-4012-2 (Hardcover)

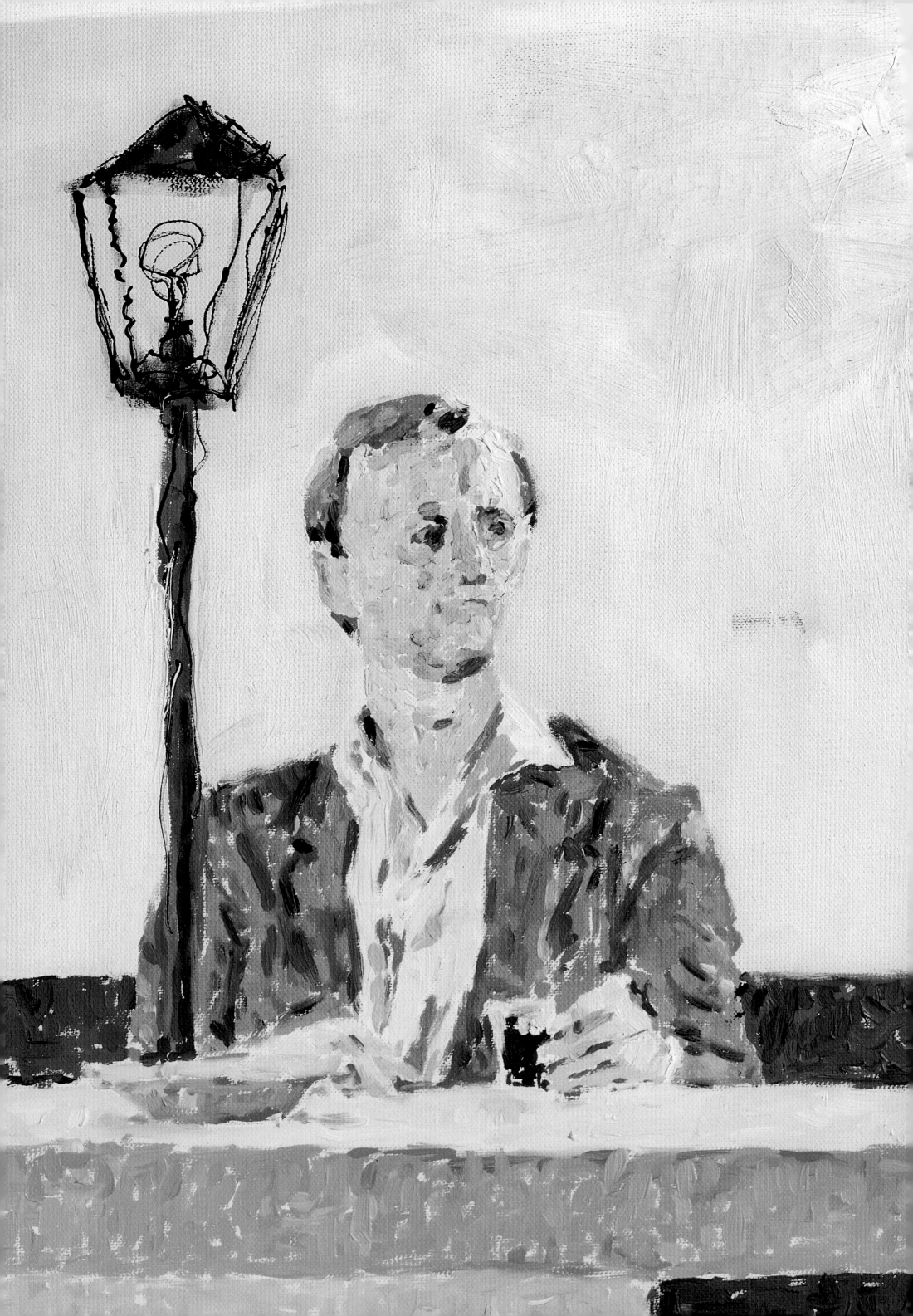

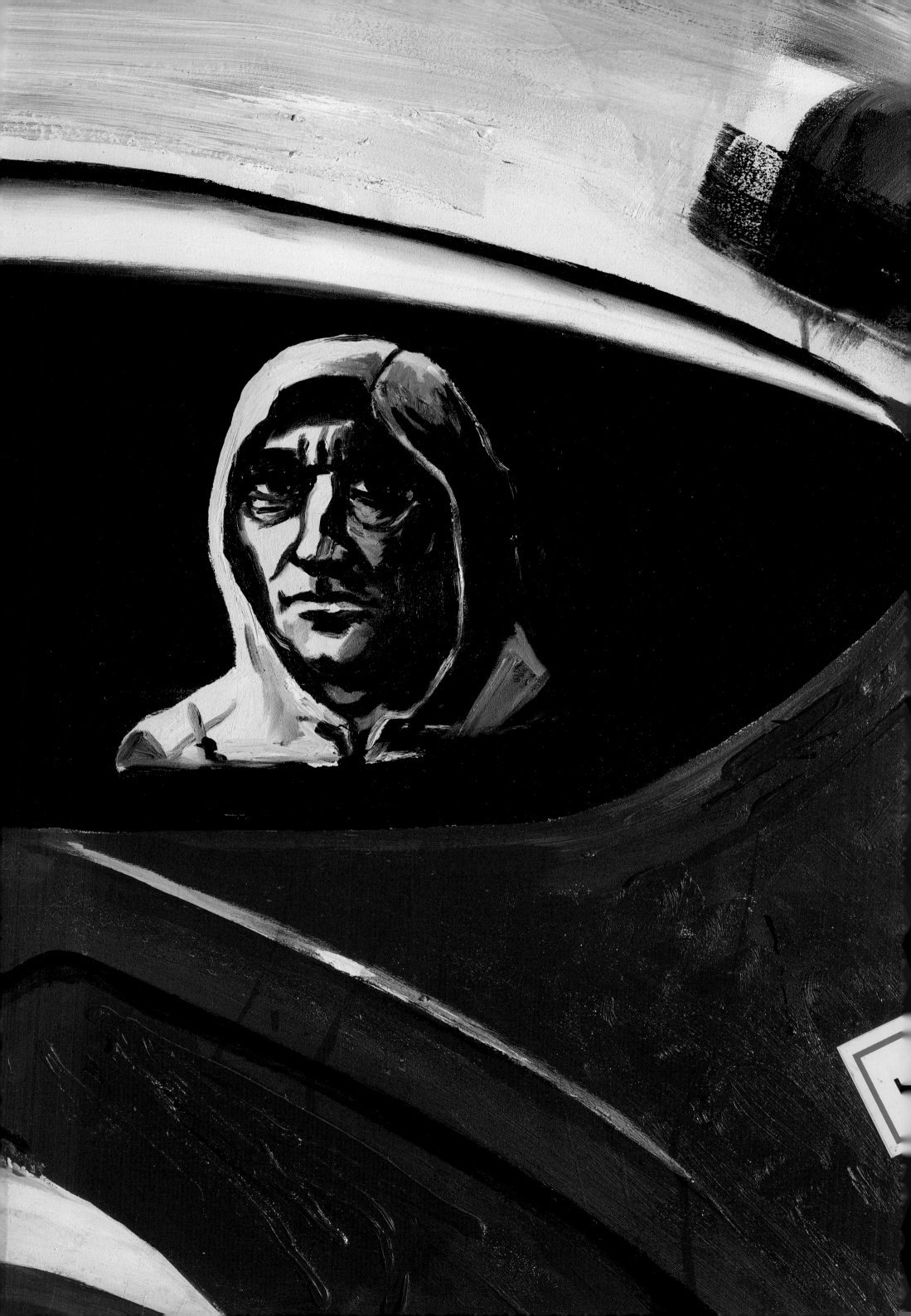

# Contenido | Contents | Inhaltsverzeichnis

**The Capitalistic Futuristic Painter in His Car,** 1985 | *El pintor capitalista futurista en su automóvil* | *Der kapitalistisch-futuristische Maler in seinem Auto* (detalle | detail | Detail; pág. 136/137)

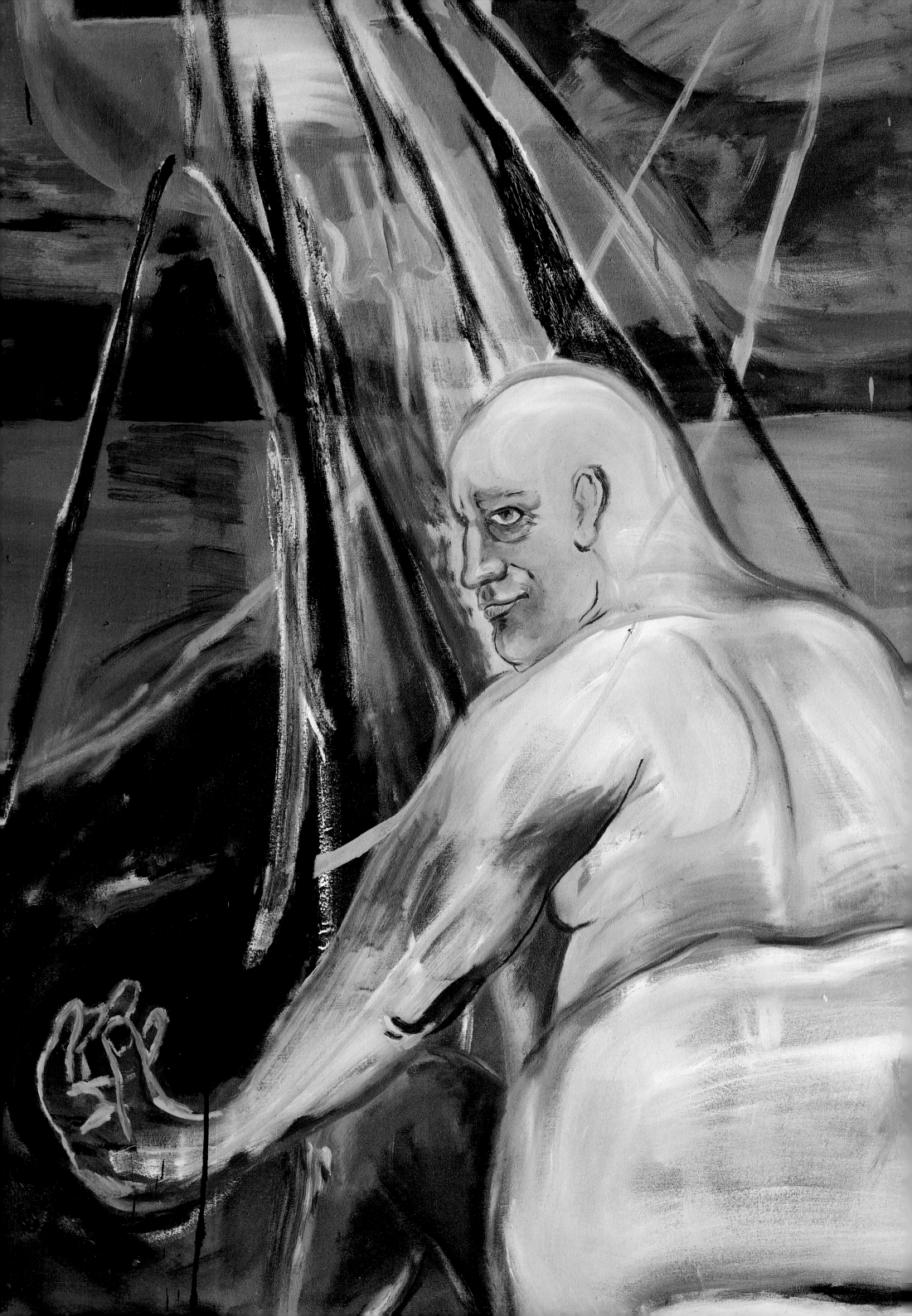

**Nos honra** la presencia de la obra del artista alemán Martin Kippenberger, cuya muestra el Museo Nacional Centro de Arte Reina Sofía presenta simultáneamente a la acreditada colección de Benedikt Taschen, su más importante coleccionista, con el objetivo de ofrecer una visión más amplia de la propia colección y del espíritu que la anima.

Martin Kippenberger es uno de los más destacados artistas europeos de las últimas décadas. Su salida a escena coincidió con los aires de desencanto que soplaban a finales de los años setenta, una época en la que Kippenberger se movía con porte elegante por los pasajes oscuros del *punk* en el Berlín anterior a la caída del muro. Polifacético y desmesurado, con una personalidad carismática y controvertida, su perfil artístico es el de un agitador cultural. Organizador de exposiciones, conciertos, miembro de una banda de música *punk*, editor de libros, escritor, bailarín, actor, creador de insólitos museos de arte contemporáneo, y, ante todo, un nómada permanente que deambuló por Europa dejando su poso artístico y un raudal de admiradores en las ciudades donde recalaba.

Desligado de las actitudes neoexpresionistas que se impusieron a principios de los años ochenta, su trabajo está más cercano a posturas neodadaístas. De una versatilidad excepcional, su obra se despliega en todo tipo de soportes sin atender a estilos definidos u otras convenciones. Dotada de un humor corrosivo y políticamente provocativo, en ella hay una crítica mordaz a las estrategias del mercado y la institucionalización de la obra y de los lenguajes propios del arte. A pesar de su prematura muerte, en 1997, a la edad de cuarenta y cuatro años, su obra ha seguido estando presente en los acontecimientos artísticos más importantes de los últimos años.

La exposición que le dedica el Museo Nacional Centro de Arte Reina Sofía constituye un merecido reconocimiento a su trabajo desinhibido y polifacético que, sin duda, ha supuesto una bocanada de aire fresco en la escena artística desde los años setenta. Siendo la primera muestra individual consagrada por un museo español a este artista, que tuvo fuertes vinculaciones con España y residió durante un tiempo en Tenerife y Sevilla, confiamos en que suscitará un gran interés. Gracias a cuantos han colaborado en brindarnos la oportunidad de conocer más a fondo y revisar en su conjunto la obra de este importante creador.

Carmen Calvo Poyato
Ministra de Cultura

**We are honoured** by the presence of works by the artist Martin Kippenberger, whose exhibition at the Reina Sofia National Museum and Art Centre is being presented at the same time as those of the renowned collection of Benedikt Taschen, his most noteworthy collector, with the aim of providing a broader vision of the collection itself and the spirit driving it.

Martin Kippenberger is one of the most prominent European artists in the past few decades. His emergence coincided with the winds of disenchantment that were blowing at the end of the 1970s, a period when Kippenberger was elegantly navigating the dark passageways of punk in Berlin prior to the fall of the wall. Multifaceted and impudent, with a charismatic, controversial personality, as an artist he falls into the category of cultural agitator. He was an organiser of exhibitions and concerts, a punk music band member, book publisher, writer, dancer, actor, creator of peculiar contemporary art museums and, above all, a perpetual nomad who wandered throughout Europe leaving his artistic trace and a slew of admirers in the cities he visited.

Without ties to the neo-Expressionist stances that were so popular in the early 1980s, his work is closer to the neo-Dadaists. Based on exceptional versatility, his work unfolds on all types of materials without adhering to pre-defined styles or other conventions. With his corrosive, politically provocative humour, in his works we can find a biting criticism of the market strategies and the institutionalisation of works of art and artistic forms of expression. Despite his premature death in 1997 at the age of forty-four, his works have been displayed in the most important artistic events in recent years.

The exhibition devoted to him at the Reina Sofia National Museum and Art Centre constitutes a well-deserved acknowledgement of his uninhibited, multi-faceted oeuvre that has undoubtedly acted as a breath of fresh air on the art scene ever since the 1970s. As the first solo show held at a Spanish museum for this artist, who had strong ties to Spain and lived for a period in Tenerife and Seville, we are confident that it will arouse considerable interest. We would like to thank all those who have striven to offer us the opportunity to learn more about and review the entire oeuvre of this important creator.

Carmen Calvo Poyato
Minister of Culture

**Es ist mir eine große Ehre,** im Nationalen Museum und Kunstzentrum Reina Sofía die Werke des deutschen Künstlers Martin Kippenberger vorstellen zu dürfen, die zusammen mit der renommierten Sammlung von Benedikt Taschen, seinem wichtigsten Sammler, ausgestellt werden. Diese Ausstellung will einen umfassenden Überblick über die Sammlung Taschen und deren Hintergründe geben.

Martin Kippenberger ist einer der herausragendsten europäischen Künstler der letzten Jahrzehnte. Der Zeitpunkt seines Bekanntwerdens gegen Ende der 70er Jahre fällt in die Zeit der allgemeinen Ernüchterung. Das künstlerische Profil Kippenbergers, der sich vor dem Mauerfall mit elegantem Auftreten in der Berliner Punk-Szene bewegte, ist das eines Kulturagitators: vielseitig und frech, charismatisch und umstritten. Kippenberger, der als Veranstalter von Ausstellungen und Konzerten, Mitglied einer Punk-Band, Herausgeber von Büchern, Schriftsteller, Tänzer, Schauspieler und Initiator außergewöhnlicher Museumsprojekte auftrat, war aber vor allem auch ein unsteter Nomade in Europa, der in allen Städten, in denen er sich aufhielt, seinen künstlerischen Einfluss und einen Schwarm Anhänger hinterließ.

Unberührt von den neoexpressionistischen Strömungen, die sich Anfang der achtziger Jahre durchsetzten, zeigt sein Schaffen eher neodadaistische Züge. Mit außergewöhnlicher Vielseitigkeit entfaltet sich sein Werk in den verschiedensten Medien, ohne Rücksicht auf klar abgegrenzte Stile oder andere Konventionen zu nehmen. Ausgestattet mit beißendem und politisch provokantem Humor beinhaltet es eine scharfe Kritik an den Marktstrategien und an der Institutionalisierung der Werke und Ausdrucksformen der Kunst. Trotz seines frühen Todes im Jahr 1997, im Alter von 44 Jahren, bleibt sein Werk in wichtigen Ausstellungen der letzten Jahre weiter präsent.

Die Ausstellung im Nationalen Museum und Kunstzentrum Reina Sofía stellt eine verdiente Anerkennung für sein unbändiges und vielseitiges Schaffen dar, das seit den siebziger Jahren zweifellos viel frischen Wind in die Kunstszene gebracht hat. Es handelt sich um die erste monographische Ausstellung dieses Künstlers in einem spanischen Museum, der starke Verbindungen zu Spanien hatte und einige Zeit in Teneriffa und Sevilla lebte, und wir sind sicher, dass sie auf großes Interesse stoßen wird. Einen herzlichen Dank allen, die uns durch ihren Beitrag die Gelegenheit bieten, das Werk dieses bedeutenden Künstlers in seiner Gesamtheit besser kennen zu lernen.

Carmen Calvo Poyato
Kultusministerin

*Sin título*, 1988 | *Untitled* | *Ohne Titel* (detalle | detail | Detail; pág. 163)

9

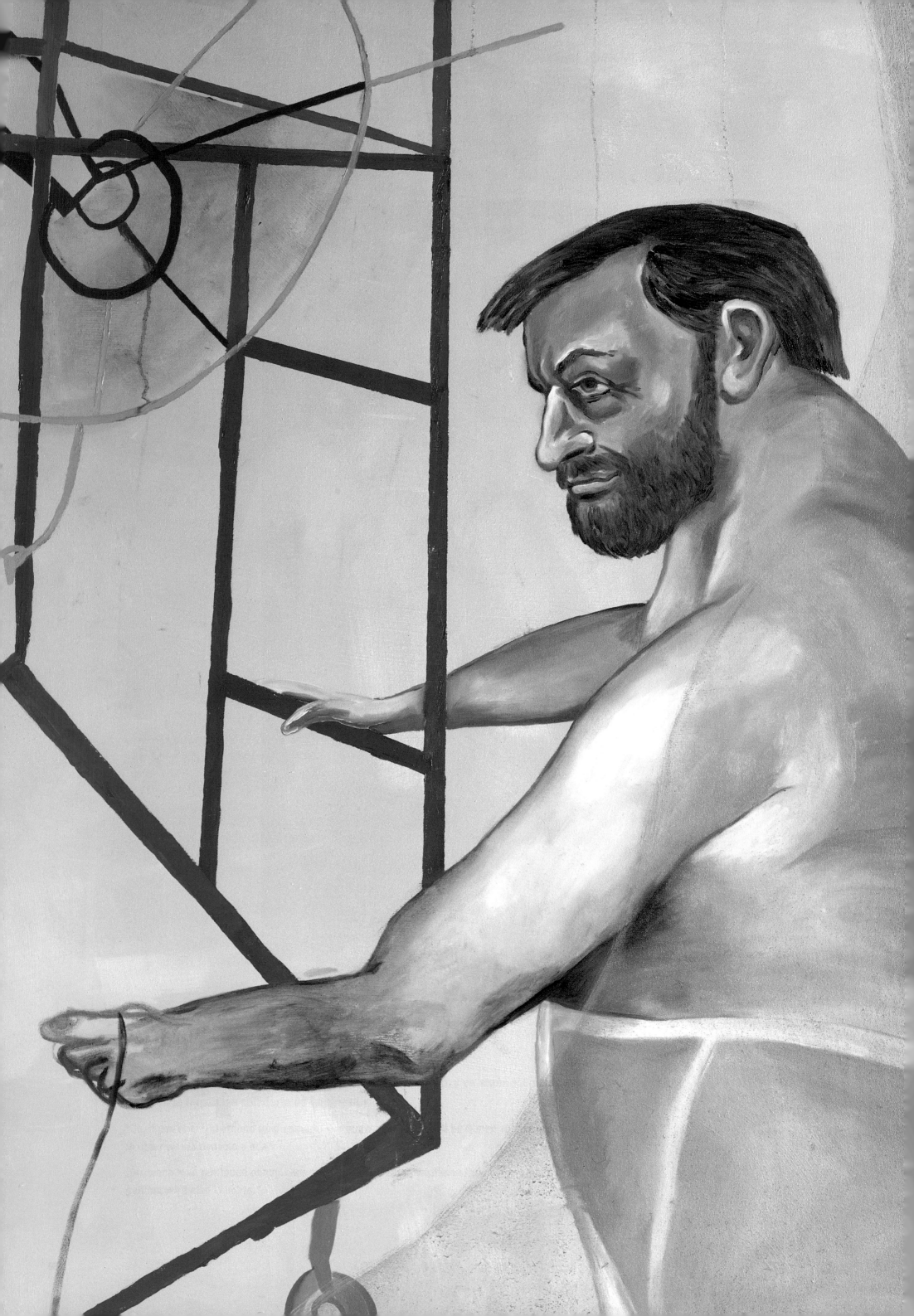

**El Museo** Nacional Centro de Arte Reina Sofía presenta en sus salas del Palacio de Velázquez del Parque del Retiro la obra de uno de los más díscolos y significativos artistas alemanes que marcaron la década de los ochenta, y que desde una ironía demoledora puso en entredicho los convencionalismos más serios del discurso artístico. Martin Kippenberger desde sus inicios berlineses se ubicó en la orilla menos aceptada por el oficialismo artístico con propuestas que dinamitaban la capa protectora que resguardaba la sensibilidad artística y cultural.

Kippenberger vivió intensa y vertiginosamente, casi a ritmo de estrella del *rock*, animando los diversos foros por los que se desplazaba como en una búsqueda incesante de paraísos dispersos. Su especial vinculación a España le convirtió en un habitual de nuestra escena galerística, facilitando un estimulante intercambio de ideas y actitudes con jóvenes artistas españoles.

En su obra multidisciplinar, que engloba pintura, escultura, dibujo, *collage*, fotografía, carteles, libros de artista, obras sonoras, instalaciones ..., reconstruye una lógica desconcertante jugando con referencias inapropiadas, mezclando símbolos irreconciliables y utilizando títulos desmesurados y chocantes con el claro propósito de llamar la atención y parodiar los grandes discursos del arte, y a la vez hacer una crítica ácida y jocosa del entorno cotidiano.

Es una gran satisfacción presentar este amplio recorrido por la trayectoria de unos de los más atípicos y controvertidos artistas que nos legó el final del siglo xx. Una muestra que coincide en el tiempo con la presencia en nuestro Museo de la prestigiosa colección de Benedikt Taschen, uno de sus mayores coleccionistas, quien ha prestado la mayoría de las obras que componen la exposición. Otra buena parte de la misma procede de la colección de su amigo, el también artista alemán Albert Oehlen. Agradezco infinitamente su colaboración en este homenaje que hemos querido rendir a un artista que estuvo tan cerca de nosotros. Gracias, también, a Marga Paz que ha comisariado tan eficientemente la muestra y a todos aquellos que han participado en hacer realidad este sugestivo proyecto.

Ana Martínez de Aguilar
Directora del MNCARS

**The Reina Sofía** National Museum and Art Centre, in its halls at the Palacio de Valézquez in the Parque del Retiro, presents the works by one of the most wayward and important German artists that characterised the 1980s, who with his withering irony questioned the most entrenched conventionalisms of artistic discourse. Ever since his beginnings in Berlin, Martin Kippenberger placed himself on the wrong side of the tracks in terms of official art, with propositions that blew away the protective layer that sheltered artistic and cultural sensibility.

Kippenberger lived intensely and vertiginously, virtually like a rock star's life in the fast lane, animating the diverse forums where he roamed as if on an incessant quest for far-flung paradises. His special ties to Spain made him a regular on our gallery art scene, thus facilitating a stimulating exchange of ideas and attitudes with young Spanish artists.

In his multidisciplinary works, which encompass painting, sculpture, drawing, collage, photography, posters, artist's books, sound, installations and many other forms, he reconstructs a disconcerting logic by playing with inappropriate references, mixing irreconcilable symbols and using tongue-in-cheek, shocking titles with the clear purpose of drawing attention to and parodying the prevailing artistic discourses, while at the same time making poignant yet light-hearted criticism of our everyday life.

I am very pleased to present this broad stretch in the career of one of the most atypical and controversial artists that the late 20th century bequeathed to us. This exhibition coincides with the presence in our museum of the prestigious collection by Benedikt Taschen, one of Kippenberger's most avid collectors, who has lent the majority of the works in the exhibition. Another major source of works is the collection of his friend, Albert Oehlen, another German artist. I am deeply grateful for their collaboration in this homage we wished to pay to an artist who was very close to us. Thanks also to Marga Paz, who has so efficiently curated the exhibition, and to everyone who has participated in making this provocative project come to fruition.

Ana Martínez de Aguilar
Director of the Reina Sofia National Museum and Art Centre

**Das Nationale Museum** und Kunstzentrum Reina Sofía zeigt in seinen Ausstellungsräumen im Velázquez-Palast im Retiro-Park das Werk eines der rebellischsten und zugleich wichtigsten deutschen Künstler der 80er Jahre, der mit seiner vernichtenden Ironie die Konventionen des künstlerischen Diskurses in Frage stellte. Seit seinen Berliner Anfängen kratzte Martin Kippenberger mit seinen Werken an der Schutzschicht der künstlerischen und kulturellen Empfindlichkeit und stellte sich auf die vom Kunstestablishment nicht akzeptierte Seite.

Kippenberger, der ein intensives, atemberaubend schnelles Leben fast in der Manier eines Rockstars führte, belebte diverse Kunstformen, durch die er sich wie auf der kontinuierlichen Suche nach verstreuten Paradiesen bewegte. Seine besondere Beziehung zu Spanien machte ihn zu einem häufigen Gast der spanischen Galeristenszene, wodurch ein anregender Ideen- und Gedankenaustausch mit jungen, heimischen Künstlern zustande kam.

Sein multidisziplinäres Werk, das Gemälde, Skulpturen, Graphiken, Collagen, Fotografien, Plakate, Kunstbücher, Schallplatten und Installationen umfasst, enthält eine verstörende Logik. In seinen Werken spielte er mit unpassenden Beziehungen, kombinierte unversöhnliche Symbole und verwendete anmaßende, schockierende Titel, immer mit dem eindeutigen Ziel, Aufmerksamkeit zu erregen, die Kunstdiskurse zu parodieren und gleichzeitig den Alltag scharf und witzig zu kritisieren.

Es ist mir eine große Freude, diesen breiten Einblick in das Schaffenswerk eines der unkonventionellsten und umstrittensten Künstlers der letzten Jahrzehnte des 20. Jahrhunderts vorstellen zu dürfen. Die Ausstellung erfolgt zeitgleich mit der Präsentation von Benedikt Taschens renommierter Sammlung in unserem Museum, der einer der wichtigsten Sammler Kippenbergers ist und von dem die meisten der ausgestellten Werke stammen. Ein anderer bedeutender Teil stammt aus der Sammlung seines Freundes, des deutschen Künstlers Albert Oehlen. Ihm möchte ich besonders für die Zusammenarbeit danken, die diese Hommage an einen Künstler ermöglicht hat, der uns allen sehr nahe stand. Vielen Dank auch an Marga Paz, für ihre eindrucksvolle Ausstellungsleitung, und all jenen, die daran mitgewirkt haben, dieses reizvolle Projekt Wirklichkeit werden zu lassen.

Ana Martínez de Aguilar
Direktorin des MNCARS

**Sin título**, 1988 | *Untitled* | *Ohne Titel* (detalle | detail | Detail; pág. 161)

Doble página siguiente | Following double page | Folgende Doppelseite: **Cartón de invitación** *El aplauso se acaba fácilmente,* Galería Grässlin-Erhardt, Frankfurt am Main, 1987 | Invitation card *Simply the applause goes to ruin,* Gallery Grässlin-Erhardt, Frankfurt am Main, 1987 | Einladungskarte *Einfach geht der Applaus zugrunde,* Galerie Grässlin-Erhardt, Frankfurt am Main, 1987 | Foto: Andrea Stappert

# Primero los pies

Roberto Ohrt

Las exposiciones y publicaciones en torno a Martin Kippenberger no han escaseado estos últimos años. El número de sus admiradores ha ido en constante aumento, especialmente entre los jóvenes. En algunas academias se estudia incluso su carrera con gran detenimiento, y su obra de los años ochenta goza en ellas de especial popularidad, así como su enigmático sentido del humor y su agudeza representativa, que se vale sin ambages incluso de maldades extremas. El público más conservador, por el contrario, no ve con tan buenos ojos el asunto. Si bien unas cuantas instituciones han concedido al artista cierto grado de publicidad, reconocimiento éste que en Alemania le fue tercamente negado hasta su temprana muerte, lo cierto es que Kippenberger sigue siendo muy sospechoso para las altas instancias. Su frivolidad, y su predilección por las gamberradas, se han empleado a menudo como pretexto para establecer distancias.

Aún mayores dificultades tiene el público con los tintes más oscuros de su arte, algo que por desgracia es aplicable también al bienhumorado público joven. E incluso si excepcionalmente se hace mención de su faceta dramática, de inmediato se echa en falta una mayor alegría. El propio artista afirmaba no querer separar uno y otro estado de ánimo. Prefería intercambiar las máscaras de lo trágico y la obviedad de una alusión o bien jugar con ellas hasta que se confundían. Muchas de las polémicas y agrios ataques a los que se vio sometido desde un principio por parte de la crítica oficial constituían por lo demás una reacción ante sus imprudentes bromas, una venganza por la sensibilidad herida. La relación entre ambos polos estaba, pues, servida.

Sin embargo, no sólo por eso gustaba de dárselas de malasombra. Sentía debilidad por el papel del abandonado, y dondequiera que descubriese un trozo de arquitectura desocupado y fuera de uso en el paisaje urbano, de inmediato lo adoptaba como espacio propio. Allí se quedaba sentado, tan indefenso como si formara parte de una exposición de bancos y mesas; el único que se tomaba al pie de la letra la oferta de asientos de cemento, ya que el robusto material también había abandonado ya sus bienintencionadas promesas por una actitud más segura, trocando toda amabilidad por un duro y preventivo rechazo del mal trato. Él, por supuesto, permanecía sentado, con el vaso en la mano (págs. 96 / 97). El cemento desnudo mostraba, por lo menos en su superficie, una insinuación de amplitud artística, y con el mismo puntillismo pintaba luego el cuadro, en clave de una observación libre de la luz. E inmersa ya en el debate, una farola igualmente solitaria, símbolo del que el artista se revelará en el futuro fiel acompañante. Pese a todo, no quería saber nada de disculpas ni ofertas de protección: para él no existía una huida hacia el lamento. La situación era complicada, y si no había más remedio, bromeaba sobre el asunto con sus compañeros de fatigas y con cualquier posible aliado de última hora: *No tengo coartada; si acaso, como mucho, una cerveza. Déjate de lloriqueos; no eres el único al que le va así.*

El autorretrato con la cabeza vendada de 1982 (pág. 95) formula de otro modo la simultaneidad de la desesperación más descarnada y la fe más inamovible. Recordemos que Martin Kippenberger entre 1978 y 1979 dirigió como «gerente» la S.O. 36, en Berlin-Kreuzberg, una espartana sala de conciertos, excesos alcohólicos y «libertad de movimiento»; por aquellos días se convirtió en el principal punto de encuentro de la corriente *punk*, y pronto su fama traspasó los límites de la ciudad. En tanto que organizador, a menudo se vio enfrentado a las bases del movimiento, que le recriminaba sobre todo estar esquilmando a «la juventud» con sus precios. Cierto es también que seguía vistiéndose con cierto atildamiento, algo que sus detractores no podían dejar de ver: iba elegante, no como uno de los suyos. Como bailarín y *performer*, llamaba siempre la atención. Y cuando no quedaba más remedio que sostener un «diálogo» a propósito del tema inevitable, pues el dinero era escaso en aquel entorno y todos ansiaban el lujo, Kippenberger no tenía escrúpulo alguno en

achantar a los portavoces del descontento. A diferencia de otros artistas, se permitía una actitud inusualmente agresiva … hasta que un día esa juventud apagó la luz de la vida nocturna e hizo ver las estrellas a aquel tipo tan arrogante. Al final, su cabeza rebotó como una pelota de fútbol entre sus botas.

Una vez convenientemente parcheado y reparado en el hospital, Kippenberger, por supuesto, inmortalizó fotográficamente el suceso, y una de las tomas sirvió para ilustrar en 1981 la invitación a la exposición que llevaba por título *Diálogo con la juventud*. La misma foto sirvió un año después de base para el autorretrato en óleo sobre lienzo. Éste representa la situación, a tamaño natural y en otro medio, de una manera muy drástica o realista. Sin embargo, su pintura no se abstiene en ese momento de la exageración paródica propia de su apa-

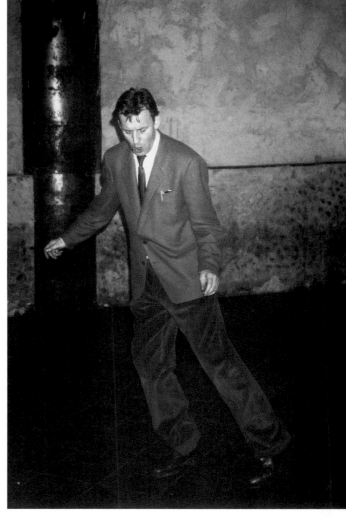

**Martin Kippenberger,** 1988 | Foto: Andrea Stappert

bullante fuerza expresiva. La noche, las estrellas o los confetis todavía revolotean en torno a las orejas del paciente, junto con algunos reclamos luminosos, símbolos del gusto por la bebida y el baile, vasos de champán, animación y música. Las ideas rodean a los símbolos del cómic y al mundo del neón. Y en el centro del rostro amoratado, a juego con los vendajes pintados, sobresale del cuadro un grueso trozo de masilla. Por una parte, da a entender muy expresivamente hasta qué punto quedó destrozada la nariz, y que ahora, en su lugar, sólo ha quedado una sorda sensación de dolor. El lenguaje del material, sin embargo, cita de manera igualmente directa e inconfundible las populares ecuaciones de la interpretación artística, de manera similar a Francis Bacon, que intentaba plasmar su efecto sobre el lienzo con igual crudeza y literalidad, sangre incluida. Los jamones del pintor inglés gozaban por entonces de una aceptación y admiración casi unánimes entre el público.

## Através de la pubertad hacia el éxito

Bajo la influencia de la I Guerra Mundial, los dadaístas y los surrealistas convirtieron en tema central de su pintura la posición y la utilidad de los artistas. Incluso el éxito era representado en la propia obra. Las condiciones del reconocimiento social se vieron transformadas en objeto mismo del arte. Poco quedaba de todo esto tras la II Guerra Mundial, y los escasos herederos de la radicalidad moderna actuaban torpemente en este terreno o apenas eran conscientes de las posibilidades del arte y de su magia poética. Por lo general, se silenciaba y se negaba una atención equivalente, en especial en Alemania, donde sólo un puñado de artistas deseaba reflejar las líneas gravitatorias de las relaciones de poder establecidas en su propia actividad. Sigmar Polke redescubrió la olvidada, casi marginada pintura tardía de Francis Picabia y orientó sus dibujos hacia aquel modelo. Éste exigía prestar especial atención a

**Sin título,** 1988 | *Untitled* | *Ohne Titel* (detalle | detail | Detail; pág. 159)

la dimensión social de todo lo susceptible de convertirse en arte y de sus símbolos, si bien Polke nunca alzó directamente la voz contra el poder cuando lo desencantaba. En este sentido, Joseph Beuys fue mucho más inflexible al atacar certeramente el atraso generalizado en este respecto, si bien esto le llevó a menudo a caer en la exageración o incluso en la pura ingenuidad.

Así como en la música de finales de los años setenta se había alterado por completo la proyección hacia la estrella, el héroe y el solitario, hacía tiempo que en el arte ya no quedaba ninguno. El *punk* y la New Wave desarrollaron su estilo a partir de la destrucción ejemplar de todas las imágenes que hasta entonces ocupaban la escena pictórica. La decepción sistemática por cuanto sucedía sobre los escenarios fue el primer y más importante aviso; el ruido del colapso de todos los buenos deseos se correspondía con la intensidad del placer. En su fantasía jugaban con una época o un reconocimiento que todavía no se había producido. Puesto que nadie quería integrarse en el programa de éxitos establecido, la disposición de los cuadros que se hallaban en oferta fue pintada de forma tanto más desinhibida. Por una parte, se arrebataba al personal mayor todo derecho a la fama y a la gloria, pero por otra se aterrorizaba a quienes estaban dispuestos a hacer negocio aprovechando la nueva corriente. La lógica del mercado prescribía la definición clara de la propia figura, bien con el desnudo del propio cuerpo, degradado a la categoría de objeto sexual, bien con un desgarro tal, que le impidiese quedar vinculado a imagen alguna.

Por supuesto, hubo quien intentó ver la virulencia de este ataque no sólo como una *performance*, sino que intentó transformarlo en obras de arte y pintura. Después de todo, buena parte del movimiento lo componían artistas residentes en Londres, Leeds, Liverpool, Hamburgo, Berlín o Düsseldorf. Además, como ha quedado de relieve con el paso del tiempo, los artistas tuvieron un papel importante en el proyecto del *punk*, mayor desde luego del que sospechaban o hubieran aceptado la mayoría de sus adeptos. Unos cuantos pintores optaron de improviso por el vínculo más sencillo entre música e imagen: ilustraron su condición de espectadores, y el gran público recompensó esta sencilla decisión con la popularización del motivo. Martin Kippenberger reflejó

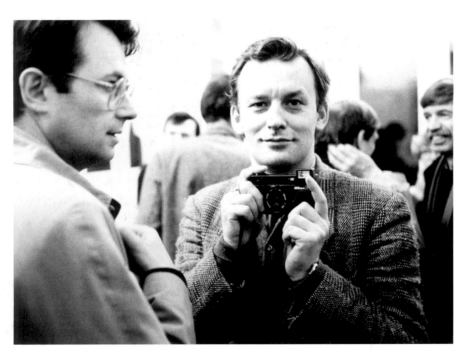

**Max Hetzler, Martin Kippenberger,** 1984 | Foto: Wilhelm Schürmann

el impulso negativo y el potencial destructivo de aquel estado de ánimo directamente en los temas, materiales, medios y convenciones del arte, y en especial de la pintura. El ámbito de los medios de comunicación y el mundo de la vida moderna aparecen en sus series de cuadros con el aire del ataque de una tropa pertrechada con todo tipo de armas y que ataca simultáneamente en diferentes escenarios. Cada maniobra se ejecuta con tal rapidez, que la víctima no es capaz de descifrar qué queda de su imagen una vez que ésta ha sido procesada y transformada en retrato; cuadros de una sencilla presencia de espíritu, que prefieren ser actuales y duros antes que equilibrados y correctos, que prefieren ganar con su temática los titulares sensacionalistas antes que la visita dominical al museo: *Pensado hoy, mañana listo*; el estilo como marca

distintiva queda eliminado. Al menos las 21 imágenes de *Conocido por el cine, la radio, la televisión y las estaciones de auxilio en carretera* muestran sin excepción retratos, pero el resto de las composiciones carecen de un ángulo de visión o de una clave interpretativa común, y el Ford Capri serrado (*La laguna azul*) (págs. 82 / 83) dejaba claro, en el mejor de los casos, que en el ataque se empleaba un formato estándar.

Lo único que vincula las dos series de *Sin ganas de ideas* (págs. 90–92) es la circunstancia de que en cada una de las diez adivinanzas conceptuales y pictóricas algo no encaja o se ha estropeado: 1. El mundo del trabajo en situación de desempleo sobre papel higiénico y pan seco. 2. El famoso señor Kneip sin agua fría sobre el desmesurado perímetro de su barriga. 3. El destrozado y siempre optimista pulgar alzado de la voluntariedad. 4. El buen hedor familiar y el saloncito del queso. 5. Caída del caballo según las leyes de la gravedad, que también podrían ser interpretadas por las complacientes gotas de la hierba. 6. El coche favorito como juguete procedente de la infancia del invento de la rueda. 7. La libertad creativa en los urinarios para la caca de niño, y de cómo el gran triunfo acaba quedándose a medias. 8. El perrito bueno que tras varias fracturas y consultas médicas da sus primeros pasos hacia la recuperación. 9. La lógica del atractivo físico en las playas del sur en el sonido del idioma. Y como colofón: 10. Un cuadro moderno en lo formal y lo cromático, pero ¿de qué trata? ¿De matemáticas, de metafísica, de la cuadratura abstracta del triángulo? Además se titula *Quark en la curva*. ¿Es un desliz, un problema de peso, el salto de los cuantos o simplemente la bobada por la bobada, la imprevisibilidad del momento siguiente al comentario estándar de un amigo?

A ello se añaden las más variadas citas estilísticas, lo cual no ayuda a orientarse: fotorrealismo, Colourfield, *collage*, pintura experimental, abstracción. El *pop*, por ejemplo, aparece junto con la *action painting*; abajo, en el cuadro, vemos tres nuevos cubos de plástico coloreados y, más arriba, unos borrones de tinta. Es como si las jóvenes *Tetas* y las viejas *Torres* necesitaran un tercer elemento: *Tortellini* (pág. 91). Imagen y título no se comunican en la dirección habitual, por cuanto niegan la explicación y cualquier otra función u obviedad unívoca, y lo mismo cabe decir de su lógica interna. *Sin ganas de ideas* tiene también algo de las imágenes discursivas insospechadamente bifaciales tan típicas de Martin Kippenberger, en las que dos señales irreconciliables se unen y, en realidad, se complementan mutuamente.

Mientras la frase, o la expresión, por un lado, todavía se mantiene dentro de la credibilidad de un ritmo intacto, por el otro lado penetra ya el veneno de la disolución. «Null Bock» («sin ganas») es una expresión callejera de los *punks*. La generación del *No Future* quería de todo menos un trabajo y un estilo; despreciaba el mundo de las ideas, aun cuando no usase nunca esa palabra. Las «ideas» eran propias de un vocabulario de una agencia de publicidad, en la que no sólo se demandaba una «nueva ola», sino que se le daba empleo, y en el que a los «sin ganas» no se les había perdido nada.

El arte de Martin Kippenberger parece inicialmente estar cargado de contenidos; está tan repleto de complejas insinuaciones, de ideas pictóricas y de una auténtica verborrea, que no hay nada que explique la rotunda renuncia. Las ideas no sólo se empleaban en la publicidad: formaban parte del deseo de creatividad y de llegar a ser un artista que con sus ocurrencias desee propagar la comprensión u otras virtudes y, sobre todo, se sienta impresionado por sí mismo. Las ideas no sólo debían pasar por el embudo irónico de la «falta de ganas», tenían que aclimatarse a los colores sencillos de la realidad, hasta devaluar por completo sus valores, hasta alcanzar un punto en el que las palabras sean de todo punto impracticables como instrumento de acuerdo o cualquier otra forma de conversación que apostase quizá por las pautadas relaciones establecidas por la teoría. Los años setenta contribuyeron a modernizar en parte este esquema, pero los escritos y las discusiones sobre arte seguían abonados a la moralidad y a la profundidad.

Cuando Martin Kippenberger hizo del escenario de los titulares casi un medio autónomo, no aspiraba a la plusvalía de cualquier ingeniosidad ni a demostrar su talento, sino a la distancia. La farragosa construcción a base de letras y de textos indicaba en un principio que este arte funcionaba conforme a otras reglas y otros códigos y no admitía limitaciones. Este arte desarrollaba su

**Martin Kippenberger,** 1984 | Foto: Wilhelm Schürmann

propia voz, organizaba el derecho a la competencia en el ámbito de la lengua y apoyaba la autonomía de la iniciativa artística en tanto que ésta entorpecía la incumbencia de otros comentaristas. Del mismo modo que los catálogos y los libros de artistas se inmiscuyen en la cuestión del *libro* (*Frauen,* por ejemplo, una publicación de una editorial teórica que consta exclusivamente de fotos, sin el más mínimo texto), así mismo los títulos llenos de palabras debían poner dificultades a las formalidades de la ciencia y el periodismo.

Los versos banales, los comentarios captados al vuelo en la vida cotidiana, los titulares, el sonido propio, los juegos de palabras modificados, la melodía de las reglas vitales, las contraseñas, las abreviaturas o las letras sueltas … Los títulos se armaban de las más diversas obviedades y aprovechaban cualquier afianzamiento posible para llegar a las fórmulas secretas de la teoría. Parodiaban la magia especial de la terminología específica y el respeto ante lo difícilmente comprensible. Surgió así un círculo de alusiones, traducciones, pistas falsas o correcciones, una zona mediadora que naturalmente también jugaba con referencias comprensibles sólo para los amigos e iniciados. Cualquiera sabía lo que significaba ZDF, BWL o NPD[1], pero ¿qué significaba C.B.N., I.N.P. o S.H.Y.?

En un cuadro se reproducía en código morse una serie de 27 letras y signos de puntuación. En ese momento, evidentemente, se desconcertaba también a quienes tenían en la cabeza el código de acceso. Por lo demás, la solución aparecía casi siempre directamente al lado del «abracadabra»: *Capri de noche* (pág. 79), *No es penoso* (pág. 108) y *Sibiria Hates You* (pág. 129). No se trataba, pues, de identificar o descifrar el código. La codificación, la gramática individual, las fórmulas que no son claramente legibles … Semejante idioma daba a

conocer sus construcciones y el estilo del que disponía. El propio actor tenía que saber que donde mejor guardado está el secreto es donde no hay secretos. De este modo, Martin Kippenberger consiguió transformar la amenaza o la advertencia («renuncia antes de que sea demasiado tarde») en un deseo o en un consejo. Hizo del ultimátum una máxima vital: *Never give up, before it's too late,* o lo que es lo mismo: Aguantar hasta que el exceso llegue a tal extremo, que ya sea tarde para cualquier advertencia.

## Por favor, no mandar a casa

Ya en un cuadro de 1977 (pág. 71) – una especie de adorno para toallas con un pato nadando –, Martin Kippenberger dejaba claro que estaba más que dispuesto a poner en el otro platillo de la balanza motivos completamente inapropiados, cuando no estúpidos, y a darles el mismo valor que al cuadro lujoso o cultural que colgaba de la pared. Antes de que los llamados «jóvenes salvajes» – la tercera o cuarta generación de artistas que, desde los *fauves,* se apropiaba del título – elevasen el potencial valor monetario aplicable al arte más reciente, Kippenberger llevó a la clientela mejor informada al borde de su recién estrenada sensibilidad, ya que una experiencia óptica como la que ofrecía el patito seguro que estaba a la venta en todos los grandes almacenes, con el mismo formato, en felpa y por un precio mucho más reducido.

La tentativa, más de una década después de Polke y Richter, de reinventar el *pop art* alemán, de percibir de nuevo lo extraño en el mundo propio o la grandeza de lo pequeño, adquirió conciencia de que el objeto del experimento tenía que ser aceptado por el público como una causa en principio justa, reco-

Doble página siguiente | Following double page | Folgende Doppelseite: **Martin Kippenberger en el balcón de su casa en la Friesenplatz,** Colonia, 1983 | Martin Kippenberger on the balcony of his flat at Friesenplatz, Cologne, 1983 | Martin Kippenberger auf dem Balkon seiner Wohnung in Köln, Friesenplatz, 1983 | Foto: Wilhelm Schürmann

pág. 20 – 23: **Martin Kippenberger con Marie-Puck Broodthaers, fiesta de inauguración de la exposición *La verdad cuesta trabajo* con el grupo *Night and Day*,** Essen, 1984 I Martin Kippenberger with Marie-Puck Broodthaers, opening party of the exhibition *Truth is work* with the band *Night and Day*, Essen, 1984 I Martin Kippenberger mit Marie-Puck Broodthaers, Eröffnungsparty der Ausstellung *Wahrheit ist Arbeit* mit der Band *Night and Day*, Essen, 1984 I Foto: Wilhelm Schürmann

nocida o establecida. Sin embargo, ya la referencia (de que se iba a tratar de *pop art*) no resultaba evidente, es decir, no se había dado a conocer con los signos registrados de la mercancía. Además, la versión de Martin Kippenberger para el ámbito germano no sólo arrastraba un lamentable retraso, sino que también proponía algunas crudas desviaciones, que no fueron reconocidas como actualizaciones. Y sin embargo resultaban muy apropiadas para dinamitar el compromiso – que tanto trabajo había costado rescatar para el presente – con el arte moderno, cierta ingenuidad en materia de internacionalidad, pero en especial el consenso dentro del gran público (y con ello toda una serie de valores estables). Una fina capa protectora había resguardado hasta entonces la sensibilidad artística y cultural contemporánea de las masas y los intelectuales de una modernidad más nueva y, en especial, de las banalidades empleadas en ella. En la cotidianeidad cultural alemana, el *pop* americano prometía un carácter cosmopolita ultramarino, sensaciones neoyorquinas y la grandeza de un anuncio de Coca-Cola en Times Square. Así que no fue una casualidad que la traducción de Martin Kippenberger fuera una piscina o el cuarto de los niños.

El elemento del agua, del baño o de los pies lavados ofrecía asimismo una ventaja material. Se buscaba una renovación rápida, una pintura plana y fluida, que precisara para su temática inmediatez, viento y transparencia hacia el exterior, así como colores planos, aplicación tenue e ideas frescas. La pintura de Martin Kippenberger tuvo en los siguientes años algo de esta sencillez lapidaria, incluso cuando registraba cualquier otro tipo de señales materiales. Prefirió siempre concebir y rematar sus cuadros rápidamente, sin que diera tiempo a que surgieran problemas, mejoras o la admiración, para así evitar la tentación de posteriores retoques o efectos especiales. De ahí que no parezcan detallados, atormentados ni profundos, a no ser que un tema necesitara citas

estilísticas de este repertorio. A veces, para los amigos del carácter de la letra bastaban unas cuantas jeringuillas de silicona. *Un tres garboso* (págs. 86 / 87) utiliza ese procedimiento, la apropiación y el desguace de la cita estilística. Honra a Motörhead, banda de *heavy metal*, con el estilo brioso y atrevido de un Lovis Corinth; el Coliseo de Roma aparece como motivo playero, de baño, al estilo *pop*, y el trozo de mar (una batalla frente al Cabo del Alcohol típicamente pictórica) puede interpretarse como una tormenta sobre un violento oleaje de silicona. Los colores, el estilo y los materiales tienen a menudo un valor adicional en la obra de Kippenberger: por ejemplo, una cierta capacidad para señalizar. Están «contrastados», como se suele decir en la publicidad, programados para atraer más la atención. Los medios deben presentarse como una substancia hecha expresamente, como un estilo o un uso de colores y materiales en determinado mundo vital, en murales, con efectos de neón, para la luz negra, y con un inesperado regreso al *kitsch*. Están plagados de valores reconocibles deseados e indeseados, teñidos de promesas; son didácticamente pastosos, o bien pretenden tener un valor selectivo como reproducción de la paleta de esmaltes elegida para la preciosidad guardada en el garaje.

Enriquecidos con este panorama de formas de expresión, mundos de color y modos de ver actuales, los cuadros son arte abstracto, figuración o pintura no objetual, y establecen contacto con todos los no-colores y las no-cosas que, como el perrito vendado, se mueven a través de una escala de colores y deben aprender de nuevo a coordinar sus limitaciones en la vista y la orientación protegida con el movimiento de las patas. Las imágenes activan un sentimiento vital que se cruza constantemente con su propia construcción, hoy nueva y elemental, mañana arpillera y prestigio. Es el mundo de la mercancía parlante, del estilo astuto y de la imitación ingeniosa, un mundo lleno de «resabios metafísi-

cos». Edouard Manet los reconoció ya como materia de la pintura en sus guitarristas zurdos, en el desayuno ante el papel pintado de ambiente y en los vientos que soplan caprichosamente sobre un mar liso como una balsa. Francis Picabia profundizó aún más en la observación, al eliminar el reconocimiento de la destreza artesanal de las condiciones contractuales para la valoración del artista.

## Ocho cuadros para pensar, si eso puede continuar así

En 1981, Martin Kippenberger dejó definitivamente claro con la serie Q*uerido pintor, píntame con claridad* que contemplaba como objeto de su arte no sólo el mundo moderno, sino también la pintura y sus artistas. Para la exposición contrató a un pintor de carteles cinematográficos con mucha experiencia en la publicidad sobre grandes superficies y, por tanto, capaz de hacer frente a las necesidades de una obra de gran formato. La técnica (modelos fotográficos, colores suaves, pinceladas planas) servía para anunciar el gran mundo del cine, y así el artista proporcionaba a su máquina de los deseos los motivos adecuados con diversos factores de singularidad y de pérdida de exponibilidad.

El perrillo faldero (pág. 73) sigue siendo hoy en día el amo del cotarro: un objeto – o sujeto – histérico, apropiado para arranques de mimos y exageradas manifestaciones emocionales, desde la punta del pelo hasta la naricilla húmeda: un *flash,* un destello ardiente en el ojo durante un instante y, al momento siguiente, otra vez frío. Puede percibirse en el cuadro de qué modo reacciona a la más mínima caricia y cómo le electrizan dolorosamente los sentimientos más íntimos, un capricho que comienza como una alegre ocurrencia, como una leve improvisación, y pronto asume el mando de la segunda naturaleza. La circunstancia misma de que la tosca técnica de pincelada y el spray le dé un aire de animal de peluche sin substancia debió de motivar a

Kippenberger para mandar que se pintase de nuevo aquel motivo de la época de *Uno di voi* (1978), esta vez como fotografía en blanco y negro de dimensiones mucho mayores. Otros dos cuadros son de corte cinematográfico: la cámara subjetiva que recae sobre la propia chaqueta y un primer plano de los bolígrafos (págs. 54 / 55), una actitud atenta ante los detalles más decisivos. Y el autorretrato como estrella de cine o el turista que llegó del frío (págs. 64 / 65). El *souvenir* con el muro de Berlín recuerda a las nuevas películas de los años setenta, en las que durante una época Martin Kippenberger quiso hacer carrera; llegó incluso a interpretar un par de papeles secundarios. Propia del gusto de aquellos directores era una debilidad por el escenario secundario, u otra habilidad, como por ejemplo la de la clase dominante en el bloque oriental. El Muro se convierte así en un magnífico encuadre panorámico y en el reverso de la dura realidad alemana, un equivalente al Bronx. Con el rostro de un atractivo joven, con la resolución de un recién llegado a Hollywood, queda representado el símbolo del poder, que luego gira hacia la incertidumbre de la cotidianeidad. Es posible que ese hombre esté ahí, experimentando una crisis personal en su trigésimo cumpleaños, solo y enfrentado a una decisión. Y del mismo modo se encuentra el cuadro en plena guerra fría de los cuadros, indeciso, sin saber si renovar o sabotear los medios de las películas de propaganda occidental.

Del programa *Bekannt* («conocido») surgieron también las dos *Eiermänner* (pág. 85) («hombres de huevo») de 1981, y como todos los personajes de la vida pública, no acaban de encajar en el cuadro. En el *Hombre-huevo de Amsterdam* es la insinuación de unas gafas sin montura la que – oculta en los colores – altera la integridad del original, si bien incrementa en cierto modo su seriedad. Las gafas están ahí para ayudar al catedrático (el típico profesor que lleva sobre la nariz las gafas que busca sin cesar) a orientarse mejor en la oscura habitación del cuadro. Es bien sabido que la ciencia ha estudiado con enorme detenimiento este Rembrandt, la mayor leyenda del panorama museístico de entonces en Berlín-Dahlem. Con el barniz oscuro había que eliminar también algunos sentimentalismos: Desde entonces, el *Casco de oro* ha sido suprimido de la obra del maestro. Así pues, Martin Kippenberger tenía razón: En los borrones de color pardo de esta obra tan contemplada – el oro brilla con la luz del flash – faltaba algo por ver. El segundo «cabeza de huevo», el payaso, se ha puesto las gafas por pura amistad. A diferencia de su compañero, la suya no es una actitud natural en la cultura alemana del entretenimiento. Se mantiene en su puesto al servicio del humor nacional, en un país como Alemania en el que la risa es todavía una cuestión con la que no hay que hacer bromas.

La siguiente disparatada pareja guarda semejanza con la anterior en el minimalismo y en la sutileza de las correspondencias formales que la adornan: Willy Millowitsch, actor popular de Colonia, y Larry Flint, fundador y editor de la revista *Hustler* (pág. 117). Ambos se presentaron con una gorra negra ante el fotógrafo, un atuendo que en absoluto se corresponde con sus papeles habituales y que en parte enmascara su condición de figuras públicas y en parte desmantela la máscara. Millowitsch acaba pareciéndose un poco a Mickey Mouse y no está en un gran teatro. Flint fue un pionero de los negocios en materia de «reproducción y venta del desnudo», que no abogaba tanto por la liberación de los esclavos como por el comercio con la piel desnuda. Quizá creen ambos que han actuado en beneficio de la patria, y ven en su misión un servicio a la libertad o incluso una contribución a la libertad de expresión. En este sentido deben entenderse las insignias de carácter nacional que ambos enarbolan. Millowitsch, en su papel de Mefistófeles, alcanza las alturas de un Gustaf Gründgens, y el pornógrafo posa como histórico defensor de la libertad y la declaración de los derechos. Si aceptamos a Gründgens (el actor nacional por antonomasia, encargado de restaurar el prestigio de los autores y pensadores) como *playboy*, entonces Millowitsch es the anarchistic choice, un buscavidas[2].

Un conjunto inusual de tres cuadros de 1983 (págs. 74 / 75), de idéntica altura pero distinta anchura, parece en un primer momento no tener nada que ver con el destino de la figura pública. No se conoce el título ni el orden de presentación, pero seguramente estuvieran pensados como grupo. Todos están enmarcados de manera chapucera, y el lienzo presenta absurdos parches y costuras. Todo parece deliberadamente roto y estropeado: un embrollo de pin-

tura, con un color que parece lavado con lejía y que no reproduce ya su objeto, y con unos motivos casi perdidos entre contornos, líneas y pliegues. El cuadro con la letra luminosa colgada parece a simple vista un montón de chatarra. El deslavazado centro del cuadro está compuesto tan a desgana como el marco, y no es posible saber qué está fuera y qué está dentro del espacio pictórico. Una franja azul oscuro forma el espacio; la noche aparece de algún modo como trasfondo, y luego: marcos, marcos dentro de marcos que ocultan superficies, como si tras ellos hubiese cantidades ingentes de cuadros, decorados o fantasmagorías pintados de cualquier manera sobre patrones, colgados luego como lágrimas a modo de telones, hasta que en el centro se reconoce un auténtico indicio de marco, el esbozo de un bastidor torneado de madera para un formato estrecho y vertical, como el de un espejo. Y, efectivamente, este tenue dibujo sirve para armonizar diversos tonos plateados: papel de aluminio, un rectángulo pintado de gris inclinado hacia un lado, otro más abajo y, además, plata procedente de una lata de *spray*; en suma, un conglomerado un tanto disparatado y deslavazado. Y para colmo, el papel de aluminio, que tiene un brillo mate, ha sido pegado con descuido, todo arrugado, sobre una delgada placa de sujeción antes de incorporarse al lienzo como una pieza rota y astillada. Hacia la derecha, el cuadro se pierde en superficies descoloridas que no contienen nada ni rematan el espacio por ese lado.

Una red de líneas viejas de color turquesa, ligeramente desfigurada, extiende por todo el cuadro el aburrimiento, un juego de tres en raya, al que finalmente se añade una «k» de un rojo fluorescente; la letra minúscula se posa sobre el cable de alta tensión como un pajarillo sobre un columpio. Su rojo pálido provoca en el entramado del interminable tres en raya, y ante el espacio plano, un asomo de sensación doméstica, y poco a poco reproduce una figura que tira hacia el interior ante el espejo y que resulta más evidente en los otros dos lienzos. En el estrecho retrato de una enorme lima de uñas, la polvorienta plata pierde su brillo, como si el constante limar lo hubiese eliminado. Su tamaño desproporcionado y el color rosa de la funda confieren al aparato la apariencia de un trineo americano de los años sesenta, de las curvas y los cantos mandrilados de un Cadillac: demasiado carmín, unas pestañas demasiado espesas, la línea del párpado demasiado larga y, en alguna caja vieja, un montón de pelucas.

También el tercer cuadro, casi cuadrado, presenta un exceso de limas, metidas en un reborde de grasienta masilla. Por lo demás, hay algunos ejemplos de las trampas y los errores de la ilusión: el triángulo espacialmente imposible, el desdoblamiento de un cubo en sus facetas, y un fotomontaje de ese rostro de muñeca que resulta tan real porque el ojo izquierdo no funciona y, al mismo tiempo, lanza un guiño seductor. De este modo, el conjunto de los tres lienzos se convierte paulatinamente en un panorama que rodea a la belleza de una antigua diva, al ocaso de una gran estrella, cuyo tocador acumula telarañas en un rincón del desván.

Hay otro cuadro, también de 1983 (pág. 152), de marco igualmente destartalado y lienzo absurdamente recosido, que ya no está ambientado en la caravana de una celebridad olvidada, sino en la «caja social», es decir, en las ideas que son trasportadas junto con los restos utópicos de las promesas sociales. El fondo se ha tomado de un *graffiti* o de la pintura de taberna, y reproduce la noche a la luz de la luna como si fuera una pared de cemento; luego se añade el resplandeciente idilio. El estilo tiene algo de «arte para todos», pero la góndola con el gondolero, la bonita y antigua imagen de la añoranza, está pintada de forma poco ingeniosa y uniforme, con pinceladas yuxtapuestas de color naranja, azul, rojo y negro. Con esa luz resulta difícil distinguir si las vacaciones, o la vida, en el sur llevan a la realización de un sueño o sólo a la última travesía: un salto a la caja, ¡y listo! Si las góndolas transportan «pasta social», ¿hacia dónde se dirigen? Pan para los pobres, plástica social … «Monkey Business», ponía en la góndola, de la que más tarde se haría una talla en madera a modo de hamaca social (págs. 153–155). Partir hacia lo incierto no puede evitar el riesgo, ni siquiera con el más bello vehículo de arte, de que en la otra orilla no haya nada que ganar, nada para las masas y nada sin ellas, ninguna utopía y, mucho menos, ilusiones.

## Que pena, que Wols ya no pueda presentarlo

Una de las más importantes exposiciones de los años ochenta se convirtió al mismo tiempo en la mayor manifestación del círculo de amigos en el que se movía Martin Kippenberger en aquella época: la exposición colectiva «Wahrheit ist Arbeit» («la verdad es trabajo»), celebrada en Essen en 1984 junto con Albert Oehlen y Werner Büttner. Cuando en 1986 inauguró por fin la única exposición en solitario que en aquella década pudo organizar bajo los auspicios de una institución alemana, continuó en cierto modo el programa de aquella exposición colectiva. En el Landesmuseum de Darmstadt era natural el enfrentamiento con el bloque de Beuys allí instalado, quizá incluso demasiado natural. Lo cierto es que ya en 1984 había creado *La madre de Joseph Beuys*, un icono de tamaño algo superior al natural al estilo de la modernidad rusa, de las obras de madurez de Kasimir Malevitsch, o lo que es lo mismo, ajustado al objeto en cuanto a utopía y bucolismo; en él se ofrece una radical simplificación del vocabulario artístico entendida como mensaje a los trabajadores y las gentes sencillas: tomad el futuro en vuestras manos y afrontad un nuevo comienzo conjuntamente con el arte. *La madre de Joseph Beuys* (pág. 105) daba cumplida respuesta a la principal cuestión referente a la figura artística de Joseph Beuys, la cuestión de sus orígenes. No era necesario seguir perfilando el mito del ya por entonces legendario escultor alemán. No obstante, en aquel emplazamiento sí se envió algún mensaje que otro al bloque de enfrente. Recordemos que, en Darmstadt, Martin Kippenberger tematizó *Alquiler, luz y gas*, es decir, los «valores económicos» básicos que la venta de arte ha de asegurar al artista. El ojo de su realismo no se acomoda, sin embargo, al balance de sus cuentas domésticas, sino de manera mucho más generalizada a la realidad social y construida del país.

*Alquiler, luz y gas* presentaba una serie de imágenes que examinan la esencia de la pintura con el instrumental de un analista económico; estadísticas y tablas, *montañas de beneficios* e *imágenes de opinión*. Una de estas «imágenes de opinión» se valía de un clásico del acervo alemán. Antes se solía decir, sobre todo en referencia a la «hora cero», la época inmediatamente posterior a la capitulación alemana: «Yo empecé desde lo más bajo» (págs. 132 / 133). La leyenda de la separación clara y limpia que muchos prohombres y personas de bien establecían entre «nosotros» y «yo» gozaba todavía en los años ochenta de mucha popularidad; hoy ya ha desaparecido. Kippenberger pintó entonces el formato con la correspondiente claridad de contraste, en blancos y negros, un trabajo de base, una especie de cimiento que sustenta *lo más bajo* (una momia, o quizá también un pequeño comentario a los bloques de granito de Beuys). Al igual que *No Pro* (pág. 134), éste debe contemplarse como un cuadro de «contextos complicados», de un esquema o una imagen esclarecedora (No Problem, no estoy a favor); asimismo, retrata la teoría de conjuntos, esa renovación pedagógica que influyó tan pronto y tan a fondo en las ideas, que sus modelos se impusieron en todos los ámbitos. Incluso en la actualidad, por ejemplo en el discurso artístico, siguen imponiéndose los reflejos procedentes de la edad escolar. El gusto por asignar y clasificar domina la argumentación; se hace preciso trazar círculos de distintos colores, utilizar conceptos y pasar por el cedazo la teoría de conjuntos.

Especialmente instructivo sobre este hábito del análisis y de la superación de los problemas modernos es *Imagen de opinión: la nada especial* (pág. 135), de nuevo con una nube negra, metáfora de los procesos no aclarados de las células grises y del funcionamiento de una abstracción de dimensiones sociológicas … o bien símbolo de la bruma y la niebla que surge de la gestualidad de las explicaciones teóricamente complicadas. En este caso, sin embargo (de esto podemos estar seguros), es el incomprensible orden de la propia pintura el que se encuentra sobre el caballete. Las tres columnas del cuadro sostienen su reino celestial del arte, y a éstas se añade un triángulo en color gris nube, lo «ultrasensual» y sus leyes; de ahí el uso de la silicona, elemento inmaterial y transparente. La pintura de las columnas es una variante de la bella excepción de la teoría del color verde, del emotivo desliz rosa y del contraste entre blanco y negro, en una escala completa aunque desordenada que va desde la claridad del suelo hasta la oscuridad de la parte superior. El

gris, en tanto que no-color, pertenece al reino de la fotografía; de ahí que aparezca como sostén plano y bidimensional del edificio de las ideas.

El paisaje de este mundo esclarecedor es lo más transparente y unidimensional posible; el trazo es grueso y descuidado. Como alegoría de la composición del color y de la pintura, ese hueco especial en un mundo de valores puramente económicos, *La nada especial* trata de la misión y la opinión del arte, como ya hiciera Francis Picabia entre 1945 y 1952 con el gusto imperante de su época. Picabia no veía la pintura, en especial la abstracta, como un vehículo neutral, y ejemplificaba sus reglas y convenciones por medio de burdas simplificaciones. Este otro énfasis en su mano reduce un añadido indefinible (una vez más, «la nada especial») a la legibilidad de una broma y le priva de su función.

*S.h.y.*, por ejemplo, resultaría a un tiempo fácil e imposible de descifrar. Por una parte, *Sibiria hates you* (pág. 129) es indudablemente un detalle de *War Gott ein Stümper* («¿Era Dios un patán?»), y en este último hay material del que extraer interpretaciones: una especie de cremallera, ligeramente curvada como una calle que va hacia la incertidumbre del futuro, vincula los dos lados del cuadro. Uno y otro encajan sin problemas, como quizá sólo ocurra con el ADN, pero no con los hombres ni entre los sexos; en ese contexto tiene sentido la consulta al Hacedor. En *S.h.y.*, el motivo de por sí oscuro, cuando no privado de función, queda tan simplificado y esquematizado, que ni se cierra con la facilidad de una cremallera ni tampoco obedece a lectura alguna. El motivo forma más bien parte de esa abstracción desleal que Francis Picabia buscaba entre la modernidad devenida previsible y el disfrute propio.

## Esbozo a posteriori para el monumento, en contra del ahorro del chocolate del loro

Muchos de los cuadros y objetos que Martin Kippenberger realizó a mediados de los ochenta con el tema de la arquitectura tratan de la realidad existente y la devuelven al escritorio y al portalápices, como por ejemplo *Nueva York visto desde el Bronx* (pág. 146); las dimensiones y las vistas son en ocasiones una mera cuestión de la técnica de la fundición, y los errores son el terreno del arte. *Sanatorio junto al lago* (págs. 122 / 123) muestra cómo surge el mundo de la arquitectura moderna y le añade las obviedades propias de la publicidad. El título promete el tratamiento como viaje hacia un sueño y la curación como vacaciones para el sanatorio, que está emplazado en un lugar equivocado. Por fin una casa junto al lago; suena sugerente, pero todo, incluso la firma tallada, parece estar ligeramente fuera de lugar en este cuadro. La pintura no se encuentra cómoda sobre el lienzo: se traslada a papel de dibujo con pátina, llega a la mesa de dibujo de un arquitecto, hace un boceto y una perspectiva con ligereza y liviandad; el cielo azul está bien. Unos cuantos vectores trazados con firmeza y un par de puntos de fuga crean la perspectiva, se hace uso extenso de la regla grande, las sombrillas y las tumbonas están ya listas, el embarcadero conduce hacia el lago prometido ... Sólo en los cimientos; en la base el plano no tiene nada que ofrecer y se muestra curiosamente abstraído. Bastaría una única y decidida línea de base, al estilo de Paul Klee, acompañada de la palabra lapidaria que quiere salvar la impresión de sanatorio del experimento o la propia realidad. Pero las salpicaduras de colores terrosos en el centro del cuadro evidencian sólo una cosa: el sanatorio es una proyección sobre la zanja, o peor todavía: hay que repararlo de nuevo.

La arquitectura moderna aparece retratada, de forma esquemática y provisional, allí donde se ha podido comprobar su carácter de proyecto, y donde debe cambiar el resto de los pasos que llevan a su realización por materiales de construcción baratos y ordenanzas urbanísticas. Martin Kippenberger descubrió aquí la base para uno de sus proyectos favoritos, los «propósitos absurdos de construcción», escaleras que no conducen a ninguna parte o bocas de metro en zonas sin líneas de metro. Estos absurdos propósitos constructivos podrían haber procurado a los sensatos una especie de temporada de baños, un descanso de una modernidad cuyo diseño degenera en las ciudades en un chiste. La *Piscina en la colonia obrera de Brittenau* (págs. 124 / 125) fue con-

**Martin Kippenberger con Gisela Capitain, fiesta de inauguración de la exposición *La verdad cuesta trabajo*,** Essen, 1984 | Martin Kippenberger with Gisela Capitain, opening party of the exhibition *Truth is work*, Essen, 1984 | Martin Kippenberger mit Gisela Capitain, Eröffnungsparty der Ausstellung *Wahrheit ist Arbeit*, Essen, 1984 | Foto: Wilhelm Schürmann

struida no muy alejada de la idea de las «duchas del campo de concentración de Birkenau»; sin embargo, lo negativo del pasado suplantado sólo subyace al fragmento de un mundo de anodinos y embellecidos bloques de viviendas, en la medida en que la destrucción de las ciudades, de la modernidad y del recuerdo fue suplida por unas arquitecturas que daban testimonio de la improvisación, de las soluciones a corto plazo o de la ignorancia y que no pretendían prolongar su historia más allá de dos o tres décadas.

El artista no se planteó la piscina desde una condición de arquitecto, experto, inventor o constructor, papeles todos a los que desde el Renacimiento tenía acceso. Kippenberger se veía más con la pala y la carretilla en la mano, con agua y mortero, con ladrillos y baldosas; se veía como proletario. Para una parte del trabajo pictórico, presente en *Alquiler, luz y gas*, Kippenberger adoptó como modelos viejas planchas fotográficas con imágenes procedentes del mundo obrero soviético. La politizada vida tras la revolución, el mejor futuro de la vida cotidiana y sus protagonistas proletarios, la más reciente figura en el intercambio entre arte, utopía y realidad: todo fue escenificado para que el nuevo hombre se manejara en el espacio pictórico con los colores y las formas. Y la paleta estaba siempre un poco mezclada con esa pátina de los documentos que Ilja Kabakov daría a conocer más tarde como el color del pasado ideológico. Esto, por supuesto, no era válido para el utópico que buscaba la felicidad al otro lado del Telón de Acero y en territorios anglófonos. Entonces surgió *The Capitalist Futurist Painter in His Car* (págs. 136 / 137), la mayor visión imaginable del prestigio, tanto en el Este como en el Oeste.

Las perspectivas arquitectónicas también pretendían interpretar su material constructivo desde el punto de vista del obrero, como un artificio colocado allí por el albañil, el fontanero o el peón. Sus técnicas están presentes como un concepto moderno que encuentra su sentido en los procesos abiertos, con duchas que no acaban de funcionar, con barandillas que no encajan del todo,

con juntas defectuosas … La mano del obrero no era reclamada en la planificación, pero estaba sola durante la ejecución de la obra. Y ahora se la requería también para el dibujo y la pintura, oficios que sólo conoce de lejos. Así resume este panorama de cemento pulido de Brittenau los hermosos proyectos de la modernidad tras su deficiente puesta en práctica. El cuadro no denuncia el bienintencionado principio del proyecto perdido ni la popularización de las utopías, aunque tampoco se propone disimular que el arte puede estar «hecho entre todos», pero sin una revolución que junto con la socialización de la riqueza eleve también la producción de la pobreza.

Más que otras perspectivas arquitectónicas, *With a Little Help of a Friend* (págs. 130 / 131) posee el encanto de unas ruinas o de un proyecto de reconstrucción para el que se acaba el presupuesto tras una primera fase de obras. Por lo demás, el contexto (la modernidad y la influencia de la obra bruta o de las ruinas) no es desacertado. El arquitecto Philip Johnson, por ejemplo, tuvo que descubrir el esquema de sus famosos pabellones de cristal directamente a través de los cimientos desnudos de unas viejas viviendas que habían quedado en el campo de batalla tras el paso de una máquina de guerra. En ese sentido, los contornos de los uniformados y el leve horror de las siluetas que se esconden forman parte de este paisaje, como también la forman la ventanita que hay sobre las sombras de los nazis, ya que si antes era una cruz gamada, ahora *With a Little Help of a Friend* funciona muy bien como reja de una celda de la trena. En el espacio que hay entre las vigas y los restos de la nueva construcción, el cuadro anticipa dos absurdos propósitos constructivos: la *Gasolinera Martin Bormann*, traída por Martin Kippenberger de Brasilia cuatro años más tarde, y *el Museo de Arte Moderno de Siros*, que inauguró en Grecia en 1993.

Los «cuadros de edificios» de Martin Kippenberger podrían proyectarse sin problemas en el descuartizado rostro de la ciudad del Muro, el Berlín de los solares sin edificar, de los árboles muertos, de las farolas que habían permane-

cido en pie, de las casas adosadas partidas de cuajo y de las esquinas tiroteadas de las calles, casi siempre sin un alma sobre el lienzo. Estos cuadros componen un acertado retrato de la ajada destrucción, con casas y muros derribados; todo ello demasiado tosco y pesado como para volver a ser habitado al cabo de cuatro décadas entre cascotes. Esta pintura, sin embargo, activa con mayor intensidad la reflexión sobre la arquitectura alemana de la posguerra, ese mundo de edificios nuevos, centros provinciales y estaciones terminales. En ninguna otra parte confirma el estado de un objeto tan eficazmente los toscos recursos de su representación. Los tonos sucios, las manchas de los materiales de construcción, la torpeza de la tosca construcción, la uniformidad de la composición pictórica, el uso de elementos prefabricados… Todo halla una resonancia directa en las *Siedlungen* sociales, en los grandes bloques anodinos, en los barrios e instalaciones industriales, donde la estandarización y la racionalización han recortado y reducido no sólo la arquitectura, sino también el espacio vital. Las imágenes funcionan aquí como potenciadores de una miseria que debía ser despojada de la protección de su escasa consideración.

## Dale al pedal, Peter

*With a Little Help of a Friend* muestra de nuevo leves huellas de Francis Bacon: el vacío y el horror captados en estructuras de hierro, el color expandido como carne sobre las vigas. Pero Martin Kippenberger no especula sobre el efecto de esta tensión. La dimensión física de las cosas, en este caso de la arquitectura, será afrontada en su siguiente proyecto desde algo así como un dadaísmo materialista. El propio Kippenberger acuñó el término *Psychobuildings*, y a los objetos que ocupan el centro de esta serie los llamó «Peter». Los veía, pues, como personas o, mejor dicho, como viejos conocidos a los que reencontraba fortuitamente. Después de que una concatenación de desafortunadas circunstancias los transformase y los relegara casi al olvido, la casualidad los trajo por fin de vuelta hasta recuperarlos en forma de su propio reflejo.

En *Peter* (pág. 147), el triste destino de la modernidad se ha convertido en un mueble revestido de madera. La fallida versión del proyecto ha de ser ahora identificada dentro de las propias cuatro paredes. Si antes había fracasado la traducción del plano por culpa de los materiales arquitectónicos, ahora sucede a causa de los materiales de bricolaje, las planchas de contrachapado, el cartón, los tornillos y el barniz. La sombra que planea sobre toda oferta barata de las grandes cadenas de interiorismo se ha materializado, como consecuencia lógica del programa de ahorro, en el objeto hecho por uno mismo. Ahí lo tenemos, aprisionado como una caja acolchada, sin pedestal, sin marco, sin asiento y sin arcón, un lugar para *Peter*, del que sólo queda un trozo de papel con pruebas de imprenta y que se mantiene moderno entre la duda de sentarse o tumbarse. Su compañero *Wen haben wir uns denn heute an den Tisch geholt* (pág. 147), («¿A quién tenemos hoy sentado a la mesa?») ha acabado rodando por los suelos, lo que armoniza con los colores otoñales. A esta especie de mueble de jardín no sólo le faltan las patas: tiene unos agujeros demasiado grandes y demasiados tornillos; ya no es una mesa, pero no llega a ser una verja; muy poca madera, muy poco color, e incluso la enorme inscripción, pese a estar rotulada con precisión, no acaba de quedar centrada. ¿Por qué?

*Selbstjustiz durch Fehleinkäufe* («Tomarse la justicia por su mano mediante compras fallidas», pág. 121) es como se les llamaba a tales productos en otro lugar. Las primeras palabras del título revelan ya el mecanismo defectuoso. «Selbstjustiz» («Tomarse la justicia por su mano») fue escogida sobre todo por su sonoridad, y se refiere a la pieza mal ensamblada, que afecta directamente a las palabras siguientes. A semejanza del ligeramente paradójico término compuesto «Selbstmord» («suicidio»; literalmente «autoasesinato»), la idea de «justicia» implica también el «castigo», justificado quizá pero irreflexivo. Pese a ello, *Selbstbestrafung durch Fehleinkäufe* («Autocastigarse mediante compras fallidas») no hubiera sido más correcto, ya que la toma de la justicia por la propia mano pone de relieve la arrogación del poder. El consumidor ha puesto en marcha de manera imprevista un espacio ajeno a la ley, y con ello ocasiona una lamentable pérdida que se ubica al margen del contrato social. El equilibrio de la justicia social en la economía del mercado social, que vende a sus conciuda-

danas y conciudadanos su parcela de bienestar sólo bajo presión, se verá considerablemente afectado si éstos no dominan realmente el autoservicio. Así, del atractivo proyecto en blanco y negro no queda más que una habitación pintada de cualquier manera. Las bolsas están llenas, sí, pero de cosas equivocadas. ¿De qué sirve? No queda dinero para ropa. La expulsión del Paraíso. Prohibido el acceso a los almacenes Edeka.

*Peter* surge de una concatenación de decisiones muy dispersas. Es el hallazgo que hace uno mismo y que está embalado en el plan perdido. En su libro *Psychobuildings*, Martin Kippenberger mezcla estas cosas con las curiosas piezas de exposición del espacio público, con las historias de accidentes y errores artísticos de la construcción allí documentados, pero también con las confusiones, que sólo han visto del bello descubrimiento los movimientos de la propia cabeza, como aquel borracho que no encontraba apoyo en su amiga la farola y creyó que por guiar ella el baile había acabado en el suelo (págs. 150 / 151).

La pintura estaba representada en *Peter* por medio de los denominados «cuadros premiados». Éstos escenificaban una competición en «arte libre» y, con gran talento, conseguían una mamarrachada. El terreno sobre el que dirimir el concepto de «pintura abstracta» fue la cuadrícula del ajedrez; gracias a Neo-Geo, Colourfield y Op-Art quedaba asegurado el santo y seña. Los detalles de estilo, de los valores y de las variantes los discutía cada cuadro por sí mismo. El pintor de *Primer premio* (pág. 142), por ejemplo, ha cubierto su lienzo con una base broncínea. El rosa desvaído y metálico de su elección establece con convicción la introducción de un material llamativo y recuerda así a Blinky Palermo; sin embargo, el candidato no permite que la heroicidad del inalcanzable modelo le impida desarrollar su propia aportación. Destaca también la cantidad de elementos autorreferenciales, y cómo lo rizomático y la geometría guardan equilibrio con la perspectiva; pese a ello, se admiten valores pictóricos como parte del conflicto de los medios. (Y sólo las «etapas del reconocimiento y del éxito» revelan al lector simpatizante que el jurado se interpretó a sí mismo erróneamente como referencia y tema.)

También el *Noveno premio* (pág. 143) resulta ser un retrato del jurado, ya que la imagen (en la que se repite la pintura tras los números y las opiniones) muestra el momento en el que el artista se presenta ante el gremio como la idea del artista. En realidad, el candidato se había equivocado por completo de tema. El tablero de ajedrez sólo aparece en el lienzo como relieve. El jurado, con todo, debe reconocer (y por ello le otorga un puesto entre los diez primeros) que el pintor se ha visto abrumado por una visión. Se ha entregado en cuerpo y alma a la intensidad de su inspiración y no ha rehuido el riesgo de quedarse solo, al margen de cualquier acuerdo, en ese abismo y esa vacía incertidumbre de la que su cuadro todavía da testimonio. Ese recorrido del camino hasta el final y sin componendas, lo honra el jurado como algo especial, aun cuando hayan podido percibirse ligeras inseguridades en el trazo del pintor: los contornos de color verde claro, por ejemplo, se contradicen en cuanto al contenido con la tematizada falta de perspectivas. De ahí que el noveno puesto resulte justo.

Para la exposición «Peter 2», Martin Kippenberger mandó construir *N.G.B. Hellblau* (pág. 141), un hechizante objeto mural cuyo atractivo deriva por completo del aspecto sencillo y barato de sus materiales. A semejanza de los «cuadros premiados», pero con mayor amplitud de miras, la obra se ocupa de la voz del juicio artístico en la modernidad, de la adoración por las sutiles melodías cromáticas y de valores lumínicos de un Joseph Albers. Al igual que sucedía con la asignatura del trítono de la Bauhaus, la escultura se desarrolla en variantes, resonancias, ecos y contraposiciones, en cambios de lo externo hacia lo interno. El contexto clásico hace acto inmediato de presencia o, lo que es más: Dada su completa seriedad, se ve negado enseguida y se desprende de la belleza del trapo de cocina a cuadros como un gasto superfluo en convenciones. El blanco deslustrado, la sencilla transparencia de la pared y la banalidad del material: todo esto forma parte de un alivio, de una aclaración que llega como una ráfaga fresca y limpia del campo, un espejo en el espejo, que nos libera de la imagen reflejada. El espectador se sitúa delante y, sin estorbarse a sí mismo, puede mirar eternamente a través de la pared gracias a la reproduc-

**Martin Kippenberger después de la inauguración de una exposición de Hubert Kiecol,** Galería Bärbel Grässlin, Frankfurt a. M., 1985 |
Martin Kippenberger after the opening of an exhibition by Hubert Kiecol, Gallery Bärbel Grässlin, Frankfurt a. M., 1985 | Martin Kippenberger
nach einer Ausstellungseröffnung von Hubert Kiecol, Galerie Bärbel Grässlin, Frankfurt a. M., 1985 | Foto: Wilhelm Schürmann

una cosa en aquellos años que mostró una y otra vez sin que formase parte de la *troupe*: la mano.

Por supuesto que las manos tienen en el arte una significación, ya sea como escritura de su puño y letra, como manita o como zarpa … A nadie le debe extrañar que sean un tema recurrente o que aparezcan una y otra vez de forma no deliberada. No obstante, en el caso concreto de la pintura Martin Kippenberger, el motivo de las manos (su continuidad o su repetición casual) resulta algo más complicado. *Am Ort schwebende Feinde gilt es zu befestigen* («es preciso inmovilizar a los enemigos que pululen por la localidad», pág. 115), por ejemplo, fue pintado en 1984 y bien podría considerarse como una variante y un detalle decisivo de otro óleo realizado cuatro años más tarde. El cuadro de 1988 (pág. 161) muestra al pintor trabajando en el denominado «worktimer», un «Peter» para chupatintas, y sus manos manejan el utensilio del establo con la misma torpeza que la mano de 1984; por lo demás, en este último cuadro la acción se sustenta sobre un enrejado pintado de naranja.

También el cuadro *Abajo la inflación* (págs. 118 / 119), de 1984, desarrolla algunas curiosas continuidades de la tensión entre *Peter* y la mano. Sobre la parte derecha no se ve un «Peter» falso ni verdadero, sino un posible modelo suyo. El objeto «asiento singular» interesó a Martin Kippenberger durante los siguientes años de tal modo, que en 1994 hizo de él el protagonista principal de su instalación más grande. En la exposición «The Happy End of Franz Kafka's ‹Amerika›» se presentaron más de cien sillas de marcada individualidad y fatal precisión, entre las que figuraban algunas mesas y asientos de estilo «Peter». Sobre el doble escenario de *Abajo la inflación* se escenifica el momento de la verdad, la hora de «bajarse los pantalones». Las manos tientan paso a paso – propuesta o distancia – los instrumentos perfectamente escondidos de reposo. Protestan por lo aprensible e inaprensible del armazón. Hablan con el cuerpo, y puede vérselas en tres estados distintos: masculinas en lo concreto, artísticas en su esqueleto y femeninas en su invisibilidad: todas ellas desnudas de una manera desagradable.

El lema está una vez más escrito con silicona transparente sobre el cuadro, lo que en esta ocasión significa: desde la carne hacia la carne. El artista, como el mago, está harto de las substancias valiosas. Y, naturalmente, también hay varios relatos en juego. En este sentido, el lienzo compuesto podría ser interpretado por uno como la imagen del camino hacia el divorcio, y por otro quizá como que el día de la boda habló demasiado sin decir gran cosa. En la argumentación aquí desarrollada, el cuadro representa la mediación de las manos entre el cuerpo y las cosas.

A través del retrato de la figura mediadora, del desastre del espacio público y del malogrado «Peter» en su propio domicilio, el tema del cuerpo adquiere cada vez mayor claridad y es tratado de una manera más consciente. Los óleos de 1988 establecen en esta evolución una nueva dimensión de la presencia. Hasta entonces, Martin Kippenberger no se había constituido a sí mismo en escenario hasta tal extremo, por lo menos no en sus cuadros. Se retrató a sí mismo en el lienzo como una medusa que casi no tiene contornos y que lleva unos calzoncillos demasiado grandes, con las manos retorcidas, entrelazadas o adormecidas, como las siente uno en un sueño cuando «se le duermen» las extremidades. En muchos de estos cuadros experimenta con un «Peter», acerca

ción y al rejuvenecimiento. Si es una pared o un cuadro, arte o decoración … tales categorías carecen aquí de interés.

## Existo realmente?

A lo largo de los años ochenta, Martin Kippenberger adoptó como suyos diversos motivos y figuras. Algunos de ellos estaban ya presentes antes incluso de que los buscase, otros los buscó y empleó conscientemente: el Ford Capri, la farola, Papá Noel, el tema del huevo (el huevo frito, un huevero o un hombre con tripa), el canario, el gandul, la rana Fred. Todos ellos se convirtieron en sus caprichosos acompañantes, en personajes del elenco de sus ideas. Sólo hubo

el sobredimensionado volumen de su tronco a alguno de los muebles malogrados o compara cómo uno y otro se desvencija. Se muestra a sí mismo como un mal propietario de estas cosas, pero sus manos torpes no son tanto la burda herramienta como el punto de transmisión, un medio de comparación; su signo hace visible la corporeidad del «Peter», la convierte en una imagen de su propia imagen, en la que él, como torpe guía de sí mismo, queda rezagado.

En este sentido hay que entender también los relieves «pintados» en látex a lo largo de 1991 (pág. 172). La superficie del «lienzo» en este caso no sólo era suave como la piel, sino que además cedía de manera tan incontrolada como los contornos del propio cuerpo o la postura de un «Peter» cualquiera. Todo el vocabulario que había creado Martin Kippenberger pendía de las distintas imágenes de la serie de látex negros y beige, como si por parte del espectador no hubiese contrapeso o eco alguno. El mensaje «M. d. D. s. n.», o *Mach' doch Dich selber nach* («imítate a ti mismo») permite comprobar que Kippenberger aún sigue disponiendo de suficientes referencias en su propia obra, por si acaso le faltan estímulos o una presión exterior. Y con esta referencia, la del propio cuerpo, surge el cactus con pinchos de goma y sombrero.

Las denominadas *Handpainted Pictures* de 1992 concretaron una vez más la representación de la «figura con mano». El cuerpo se pierde en un espacio pictórico casi vaciado del todo. Algunos lienzos sirven otra vez como escenario de la integración, que buena falta le habría hecho a Martin Kippenberger en épocas anteriores: dividir el rectángulo desde un principio en cuatro campos cromáticos diferentes crea espacio y problemas suficientes como para continuar. A partir de entonces, sin embargo, apenas quedan objetos; lo que queda son superficies lisas de colores pálidos. En un cuadro el pintor está en cuclillas para iniciar la carrera; no hay nadie más a su alrededor. Todavía no han dado la salida, pero la carrera ya ha acabado; no hay tiempo que perder. El sistema del «pensado hoy, mañana listo», garantía de una práctica que no quería verse afectada por sus propias habilidades, éxitos o preferencias, hace de nuevo acto de presencia. El cuerpo experimenta en el plazo restante una libertad desenfocada y difuminada. Centrado en las manos, llevado a la escueta superficie y apenas fugazmente «pintado a mano», se revela como un tema capaz de tergiversar las letras y la orientación de las viejas consignas anarquistas: «destruye lo que te destruye», y aplasta un huevo.

Uno de estos cuadros (pág. 171) está compuesto por unas cuantas confrontaciones internas, una combinación de los trucos propios – el lienzo dividido en cuatro partes – con el cuadro de las manos en la barriga. Diversos objetos son colocados en un orden simple, unos junto a otros. No hay color arriba, sólo dibujo y sequedad, superficie y la piel desnuda. En la parte inferior, coloreada, pintada y húmeda, el pantalón y un atisbo de espacio. Arriba apenas hay movimiento, luz ni tiempo. Abajo se entremezclan sombras y difuminados; un brazo avanza, la mano está torcida, los dedos estirados y convertidos en garras. Llama la atención el contraste de las líneas horizontales, que pese a estar claramente subrayado, no tiene un trazo riguroso. Sobre una vertical quebradiza y apenas insinuada, la superficie, todavía fundida por arriba con el cuerpo, separa lo uno de lo otro exactamente por el centro. Bajo el brazo doblado aparece el indicio de un hueco; se abre allí una extraña brecha, como si fuese una grieta abierta en el lienzo. Es un cuadro que difícilmente avanza hacia alguna de las posibles direcciones y que se frena incluso antes de dar el primer paso hacia cualquiera de ellas. Espacio y superficie aparecen juntos en el lienzo, como el cuerpo y la pintura, y como algo que se interpone entre los dos llevando a lo imposible o a la destrucción.

Compuestos en 1994 paralelamente a *Happy End*, el gran teatro natural de las sillas, los *Dibujos de hotel* (págs. 180–193), creados en Japón, hablan una vez más drásticamente de la tensión con la que se utilizaba la imagen del cuerpo. Muestran panorámicas urbanas y pornografía, detalles arquitectónicos mezclados con escenas de rituales sexuales; tratan de construcciones funambulistas y de ligueros, de *bondage* y barandillas, del sexo y las fachadas, de horteradas de cómic y caracteres de neón. La imagen del cuerpo maniatado queda de nuevo de relieve gracias a la impresión que causa el paisaje urbano desconocido; ahora los *Psychobuildings* deben ser vistos en detalle como el escenario de un exceso físico, un *collage* de edificios abstractos o juegos disci-

plinarios, invisibles por un lado, a la manera de una pared acristalada aparentemente moderna, y luego, en primerísimo plano, el hombre atado a las viejas cadenas, como un perro en el jardín.

## Nunca abandones antes de que sea tarde

Entre el perrito faldero de 1978/81 y las *Handpainted Pictures* no transcurrió más de una década y, sin embargo, la distancia se antoja mayor. Con sus esbozos de *pop art* alemán, Martin Kippenberger había puesto el aparentemente inofensivo *kitsch* infantil, diez años antes que Jeff Koons, en la lista de regalos del arte y había despojado al «terror de la intimidad» de su monería. Los óleos de los años noventa no escenifican ya la corporeidad como un repentino segundo de espanto, sino con otros pesos y realidades, con otra mano. Pese a ello, su atención siguió centrándose en las cuestiones complejas de la habitación de los niños o en la gracia de los chistes, y en ambos siguió puliendo aquello que en el perrillo resultaba a un tiempo muy próximo y sin embargo invisible.

Ante la pregunta de cuál era el sentido de la parafernalia de una exposición, Michael Krebber respondió que los artistas son unos pelotilleros que quieren conservar su parcelita: eso puso a Martin Kippenberger sobre la pista del famoso caso de Sigmund Freud. El gran huevo que subyace al *Retrato de Paul Schreber* (pág. 173) remite a la identificación con el niño y hace del cuadro una suerte de autorretrato; a esto se añade que la red de colores y formas extrae, como si de una pesca paralela se tratase, las cuestiones clave de la pintura. Una veta gris, no del todo ajustada al óvalo del huevo, y otras imperfecciones de la proyección crean una ilusión de espacio irreal trenzada de transparencias y veladuras: más agujeros que coherencia. Esta falsa sensación de espacio está iluminada por las refulgentes y delgadas tiras de plexiglás, sobre las que aparecen impresas las curiosas frases de Schreber, legibles sólo desde cerca, testimonio fragmentado del delirio disciplinario de su padre en el lenguaje balbuceante del niño. Este barniz iridiscente y reflectante de plexiglás y palabras envuelve a media altura al joven Schreber, que en esta imagen de juventud mantiene la mirada baja.

La historia de *Fred the Frog* («Fred la rana») y el imaginero comenzó algunos años antes. De Schreber apenas si se veía una sombra del cuerpo, el gran huevo, y dentro de éste un medallón, su cabeza como agujero, el agujero en la tripa de la *Familia Hambre* (págs. 144 / 145). *Fred the Frog* mostraba con mayor claridad el cuerpo bajo la piel desnuda de una máscara. Puede que al principio fuese sólo una broma, una confusión entre Jesús y Casanova, o entre los clavos de las dos manos y el follar en la cama, la otra manera de clavar[3]. Jeff Koons se había inmortalizado ya en dicha postura junto con Cicciolina, y Martin Kippenberger no quería creer en un *Made in Heaven* tan ingenuo. La rana causó, como era de esperar, un gran escándalo en el Tirol, exacerbado por la provocación adicional del título. Aun así, era una figura identificativa, un símbolo de la criatura no redimida, en la piel de otro que sólo espera un beso.

El libro que acompañó a la primera exposición con Fred es la más hermosa colección de textos editada nunca por Martin Kippenberger: poemas recitados desde lo alto de la cruz, en los últimos instantes, en el momento en el que la salvación llega de un modo bien conocido. La cruz de la rana está hecha a base de bastidores para lienzos, es una cruz de arte, una cruz para la piel de la pintura, y en el último instante (éste es el segundo chiste que se contaba siempre en honor a Fred), en el último instante, era liberado de los sufrimientos padecidos en la montaña de cráneos. Se acercaban sus salvadores. Allí estaba, colgado de la cruz, y aún vivía. Rápidamente treparon por la cruz para descolgarlo. Primero sacaron el clavo de la mano derecha y luego el de la izquierda, y su ruego llegaba demasiado tarde: «¡Las manos no! ¡Primero los pies!».

1 Respectivamente, Zweites Deutsches Fernsehen («segunda televisión alemana»), Betriebswirtschaftslehre («estudios de administración de empresa») y Nationaldemokratische Partei Deutschlands («Partido Nacionaldemocratico de Alemania», de extrema derecha).
2 Significado literal de «Hustler» en inglés.
3 El verbo «nageln» significa tanto «clavar» como «copular».

# First the Feet

Roberto Ohrt

There has been no shortage of Martin Kippenberger exhibitions and publications in the last few years. Admirers of his work have been steadily increasing in numbers, especially among young people. In some art colleges his example is researched almost as though it formed part of basic studies, especially his works from the 1980s with their background humor and a sharpness of representation that often deploys extreme malice without beating around the bush. More staid members of the art world are less enthusiastic. While a few institutions have conceded him some measure of the fame and recognition denied him before his premature death in Germany, the artist remains largely suspect to the powers-that-be. His frivolity, combined with the fact that he did not scorn pure silliness, is ever welcome as a pretext for keeping him at arm's length.

The public have had even greater difficulties with the darker colors of his art. Unfortunately this applies even to happy young people. Once account is taken of his dramatic side, their sense of enjoyment disappears. For his part, he did not want to separate the two moods – preferring instead to mix the "mask of tragedy" with the unambiguous "punch line" to the point of confusion. Many polemics and bitterly serious attacks by public critics, to which he had to accustom himself from a very early stage, originated in reaction to his incautious jokes, as revenge for their injured sensibilities. The link was there willy-nilly.

Nor was that the only reason he liked to play the "unluckly fellow". He had a weakness for the wallflower role. Some architecture standing somewhere in the townscape, its offer of support not being used or noticed, was just the place for him. Here he sat, on exhibit in his isolation like the bench-and-table gesture, the only one to take the concrete up on its offer to sit down, for the well-meant promise of the robust building material had long since degenerated into a security measure, and exchanged its friendliness for precautionary, firm defense against maltreatment. And he stayed there, naturally, sitting, hand on glass (p. 96/97). On the surface at least the pebbledash concrete hinted at artistic openness. The picture was painted likewise in a pointillist style, in the spirit of a free observation of light; at the conference table a similarly lonely lamp post, the symbol whose loyal companion the artist would later prove to be.

Even so, even in his distress he wanted nothing to do with excuses or defenses. For him, there was no refuge in whining. Hence the situation was not easy: if there was no other choice, he would go against even his fellow sufferers, his last possible allies: *Ich hab' kein Alibi, höchstens mal ein Bier, hör auf zu mosern, so geht's nicht nur Dir.*

The self-portrait with head-bandage (1982, p. 95) formulates the simultaneity of unadorned hopelessness and unswerving confidence in a different way. To sketch in the background: in 1978–79, Martin Kippenberger was "managing director" of *S.O. 36,* a bare hall in Berlin Kreuzberg designed for concerts, excessive drinking and "freedom of movement". It became the leading rendezvous of the punk scene at the time, famous well beyond the city limits. Often enough in his organizational capacity he had – if it's not too inappropriate a term – the "grass-roots" of the movement at his throat, accusing him especially of charging too much simply in order to take money out of the pockets of "the youth". After all, as his accusers could see, he still dressed smartly, and not as one of them, was always drawing attention to himself as a dancer and performer, and, since the scene was always short of money and everyone wanted luxury, when the inevitable topic came up had no scruple cutting short the protagonists of the mob. Compared to other artists, he adopted an unusually aggressive public stance … until, one day, the young punks turned out the lights on the night-life and the arrogant fart got to see some stars. By the time they finished, his head was flying like a football, back and forth between their boots.

After being bandaged expertly in the hospital, Martin Kippenberger naturally immortalized the result for the camera and used one of the shots as an illustration for the invitation card to his 1981 exhibition *Dialog mit der Jugend [Dialogue with Youth].* A year later, he based a self-portrait in oil on canvas on the same photograph. The format and medium present his condition in a pretty drastic or realistic manner. His painting does not shrink from satirical exaggeration of its violent, expressive qualities. Night and stars or confetti still fly around the patient's ears, along with a few blinking advertising signs signaling pleasure drinking and dancing, champagne glasses, atmosphere and music, thoughts turning on comic symbols and neon worlds. And in the middle of the damaged face, matching the plaster strips, putty rises, inches thick, from the picture. On the one hand, it gives a lively idea of how thoroughly his nose was beaten to a pulp replaced by nothing but a feeling of numbness. On the other, the language of the material deals unmistakably, and as directly, with popular equations of art interpretation: the kind in which for example Francis Bacon sought his effects in blood and grease on canvas with equal, literal vehemence. The great hams of the English painter enjoyed near universal approval and admiration at the time; and, in his case, the swollen material was oil-paint, not sealant from the builder's yard.

## Through puberty to success

Under the influence of the First World War the Dadaists and Surrealists had made the position and use of art in society one of their central themes. The impression of success in their own work was not suppressed. The conditions of social recognition were negotiated directly in the material of the art itself. Not much of this survived the Second World War, and the few heirs of radical modernity were largely clumsy in their approach, or else had barely any sense of the possibilities of art, of its poetic magic. For the rest, a corresponding attentiveness was, rather, entirely overplayed and negated, particularly in Germany, where only a few artists wanted to reflect the lines of gravitation in existing power relations in their actions. Sigmar Polke had discovered the totally forgotten and rejected late painting of Francis Picabia and trained his draughtsmanship with reference to it. This role model demanded an eye for the social dimension of the art-worthy and its symbols – although, in his de-mystifications, Polke did not directly go against the powers-that-be. That had been done by Joseph Beuys, all the more rigorously; he rightly attacked general backwardness in this area – although, in his case, veering off course into exaggeration or pure naivety.

For a long time no-one in the art world had done anything as vehement as they had in music in the late 1970s, where projections of "the star", "the hero", "the loner" were challenged. Punk and New Wave developed their styles from a demonstrative destruction of all images that had previously occupied the stage. Systematic disappointment of the performance situation was their first and most important message; the noise of all nice dreams collapsing matched the intensity of the pleasure they took in it. Their fantasy included the game with "the times" and recognition yet to come. As no-one wanted to join the established success program, disposing of all images on offer was portrayed in all the more uninhibited terms. On the one hand, the Establishment was to be dispossessed of the right to fame and glory with all its consequences, while on the other, those ready to do business with the trend were pre-emptively terrorized. They carved the logic of the market into their personal appearances to make the sharpest contrast, whether through shrill stripping of a body degraded to the status of pure sex-object, or as in a conflict, after whose fatal performance they could no longer could be reassembled into anything like a coherent picture.

Naturally, at the time many tried to translate the sharpness of this attack to artworks and painting, not just performance. After all, there were plenty of artists in the scene taking shape in London, Leeds, Liverpool, Hamburg, Berlin and Düsseldorf. Clearly, as we have since realized, they were more intimately involved in the design of Punk than most of its adherents guessed or would have acknowledged at the time. A few painters made the shortest cut from music to pictures; they illustrated their relationship with their audience, and the broad public thanked them for their uncomplicated decision by distributing their motifs.

Martin Kippenberger integrated the negative impulse and destructive potential of the prevailing mood directly into the themes, materials, means and conventions of art, above all into painting. The mass-media domain and modern lifestyle appear in his picture series as if they had been attacked by a troop that strikes at multiple showplaces armed with the widest array of weapons. Each field is traversed more rapidly than the victim can grasp what has happened to his image after it has been treated and transformed into a portrait – pictures of simple wit, rather up-to-the-minute and harsh, more than balanced or correct, reminiscent more of tabloid headlines than of a Sunday stroll in a museum: *Heute denken – morgen fertig*, style as a trademark not in the program.

The twenty-one pictures of *Bekannt durch Film, Funk, Fernsehen und Polizeirufsäulen [Known through film, radio, television and police emergency calls]* are portraits at least but most other ensembles lack any overview or key as to how they should be read. At best, the sawn-up Ford Capri – *Blaue Lagune* (p. 82/83) – made clear that a standard format was being deployed in attack.

The only circumstance that unites the two series of *Null Bock auf Ideen* (p. 90–92) is that in each of the ten concept- and riddle-pictures something is no longer correct or is broken. 1. The world of work in the condition of unemployment on toilet-paper and dry bread. 2. The celebrated Mr. Kneipp without cold water over his excessive waistline. 3. The broken thumb of still optimistically upheld deployment-readiness. 4. The fine stench of the family and the best room at cheese. 5. A fall from a horse in accord with the laws of gravity discernible also in the drops of the grass coming from the other direction. 6. The favorite car as a toy from the early days of the invention of the wheel. 7. The freedom of design of a *pissoir* for a child's butt and how the big delivery turns out half-baked. 8. The dear little dog on the first steps on the road to recovery after several broken bones and a visit to the vet. 9. The logic of bodily charms on a southern beach and in the sound of language. And, finally, 10. A modern picture in form and color, but what is it about: mathematics, metaphysics, the abstract squaring of a triangle? Moreover, it's called "Quark in the curve". Is this a slip, a problem of weight, a quantum leap, or simply nonsense for nonsense sake, a friend's standard remark on the unpredictability of the next moment?

To this add the most various stylistic quotations, which don't make orientation any easier – Photo-realism, Color Field, Collage, Experimental Painting, Abstraction. For example, Pop appears with Action Painting: on the bottom of the picture three new, colored plastic buckets and, above, the old ink drippings. That stance as consequent and palpable as young *Titten* and old *Türme* would need an invisible third term: *Tortellini* (p. 91). The titles do not correspond with the pictures in a fixed direction: they have no explanatory aim or other clear function, or self-evident purpose. The same is true of their internal logic. Also *Null Bock auf Ideen* has something of the imperceptibly double-faced sentence pictures so typical of Martin Kippenberger where two incommensurable signals come together and complete each other. While the sentence or expression veers towards the credibility of a coherent rhythm, the poison of dissolution presses in from the other side. *Null Bock* was a slogan of street punk. The "no-future" generation wanted everything possible, except a job or style for the up-and-coming in the world. They despised the world of *Ideen*; they never would have used the word *Ideen*. It came from the vocabulary of advertising agencies where "New Wave" was not only in demand, but in use, and where *Null Bock* said nothing.

Martin Kippenberger's art appears at first blush to have all of the signs of content; it is so highly charged with complex allusions, pictorial ideas and a glut of language that nothing explains its vehement rejection. Ideas were not the stock-in-trade of advertising agencies only; they were also part of a wish for creativity, and of an artist who wants to spread understanding or other good things with his ideas, and who is, above all, impressed by himself. This frontier was to be disappointed. So, not only did the *Ideen* have to go through the ironically set up *Null Bock* mill, they also had to be reduced to the simple colors of reality, right down to the sheer uselessness of their values, right down to the state in which words became unusable as a medium of understanding or for other forms of entertainment betting perhaps on the ordered arrangements of theory. In this respect the 1970s had brought about a number of modernizations, but writing and lecturing about art was still in the thrall of profundities and moralities.

When he expanded the theater of picture titles to a near autonomous medium, Martin Kippenberger was not after the added value of any wealth of imagination, nor proof of talent, rather detachment. The crowded and confused appendix of texts and letters signaled first and foremost that this art functioned according to different laws and codes, and could not be fenced in. It developed its own voice, organized its claim to competence in the sphere of language, and supported the autonomy of artistic initiative by throwing obstacles in the way of qualifications by the commentator. Just as catalogues and artist books interfere in the book theme *Frauen [Women]* for example, was produced by a publisher of theory, and comprised only photographs from first page to last without a single word), the word-rich titles were designed to create difficulties for the formalities of science and journalism.

Lines of cheap verse, observations picked up from the everyday world, headlines, personal sound, variations on hackneyed phrases, the melody of the rule of life, code words, abbreviations or letters … picture titles armed themselves with varieties of self-evident assertion, and used every possible handle, right down to the secret formulae of theory. They parody the special magic of specialist terms and respect shown to that which is difficult to understand. Thus there arose a cycle of hints, translations, labyrinths and corrections, a zone of mediation that also played of course with references only friends and other initiates could understand. Everyone recognized the abbreviations ZDF, BWL or NPD *[2nd German TV Channel; Business Administration; National Democratic Party]*, but what on earth were: C.B.N., I.N.P. or S.H.Y.?

In one picture, a tape of Morse code dots and dashes ticked its way through twenty-seven letters and punctuation marks. The obvious intention was to thwart even those who had the access code in their heads. Otherwise, the solution was almost always placed right next to the abracadabra: *Capri bei Nacht* (p. 79), *Ist Nicht Peinlich* (p. 108) and *Sibiria Hates You* (p. 129). It was not therefore a question of setting or resolving the code. Coding, individual grammar, ambiguous formulae … this language proclaims its structures and construction. It aims to spread the style of their availability. Then the player on the stage will know that the secret is best hidden when there are no secrets. In this way Martin Kippenberger succeeded in converting the threat or warning: "give up, before it's too late" into a wish or piece of advice; so, from the ultimatum he created his maxim: *Never give up, before it's too late*; that is, go on until the excess has been taken so far it's too late for any warning.

## Please don't send home

A picture from as early as 1977 (p. 71) – a kind of towel motif with swimming duck – left no doubt about Martin Kippenberger's readiness to throw utterly inappropriate, even stupid motifs with the value of the luxury or cultural item (the picture on the wall) onto the scales. Well before the so-called "Junge Wilde" *["Young Wild"]* – the third or fourth generation of artists since the Fauves to be so categorized – had improved opportunities for work by younger artists, Martin Kippenberger took the better-informed clientele to the extreme limit of their brave new openness – surely visual experience of the floating

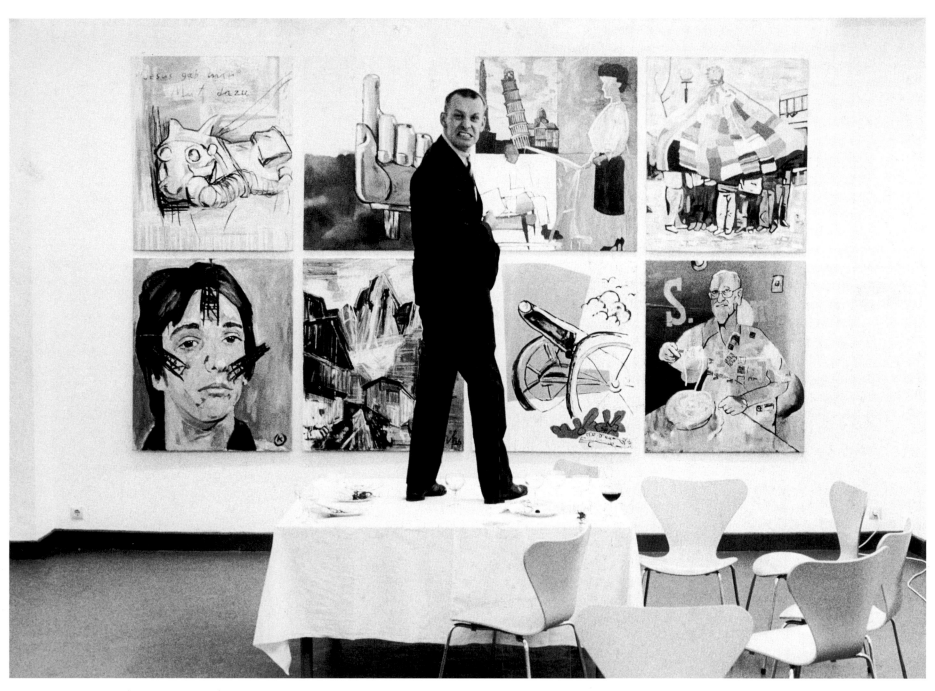

Martin Kippenberger después de una inauguración de Reinhard Mucha delante de su obra *8 cuadros para pensar como podemos continuar,* Galería Max Hetzler, Colonia, 1983 | Martin Kippenberger after an opening of Reinhard Mucha in front of his painting *8 pictures to think about whether we can keep this up*, Max Hetzler Gallery, Cologne, 1983 | Martin Kippenberger nach einer Ausstellungseröffnung von Reinhard Mucha vor seinem Bild *8 Bilder zum Nachdenken, ob's so weitergeht*, Galerie Max Hetzler, Köln, 1983 | Foto: Wilhelm Schürmann

duck was available at the nearest department store, in the same format, in terry toweling, and at a much lower price.

The attempt to reinvent German Pop more than a decade after Polke and Richter, to understand the alien in the familiar and the great in the small, again, took place in the awareness that the object of the experiment had to be accepted by the public as a fact, as basically justified, recognized or accomplished. But the reference – the question of Pop – was not clear, not stamped, in other words, with the registered trade mark. Besides, Martin Kippenberger's regional, German version, along with the regrettable delay, also contained some major deviations. These were not recognized as updates. On the contrary, they were all the better suited to bring the laboriously rescued compromise with modern art into the present, and a certain innocence in the matter of internationalism – above all the consensus among the broader public – in other words, an entire series of stable values – crashing down. Up to then, a thin protective layer had preserved then current feelings on the parts of both broad masses and intellectuals for art and culture from the assaults of more recent modernity, in particular from the banalities it deployed. In everyday German cultural life, American Pop held the prospect of cosmopolitan character, of a New-York sensation the size of a Coca-Cola advertisement in Times Square. It was not by mere chance that Martin Kippenberger's version ended up as a result in the paddling pool or the nursery.

The element of water, the bathroom, or washed feet provided a material advantage. In a literal sense it was a question of rapid renewal, a flat, fluid painting technique that required directness, wind and a view into the open, smooth paints, thin application and fresh thoughts as its subjects. In following

years – even when all other possible material signals had been brought in – Martin Kippenberger's painting still retained something of this succinct uncomplicatedness. He preferred to have completed his pictures quickly, before there was time for problems, improvements or admiration, or for any interest in more precision-work or special effects to develop. For this they never come across as long-winded, tortured or profound – unless (of course) a particular theme required stylistic quotations from such a repertoire. For the friends of the *Duktus*, he was content mostly with a few sprays of transparent silicone.

*Flotter Dreier* (p. 86/87) presents this procedure of appropriating and scrapping stylistic quotations in a short sequence. The Heavy Metal band *Motörhead* is honored à la Corinth in symbols of dashing bravura. The Coliseum comes into the picture as a towel or beach motif – flat, as Pop – and the fragment of sea – typical of a painter, a battle at Cape Alcohol – can be laid as a storm over high waves of silicone. Colors, technique, and material often have a certain added, signal quality in Martin Kippenberger's work. They are "contrast enhanced", as they say in advertising, prepared in such a way as to attract greater attention. Means are intended to come across as specially made, as substance, as style, as the use of colors and materials in a particular environment, in murals with neon light effects for black light, with the unexpected return to kitsch. They are marked by intended and unintended recognition values, colored by promises, didactically impasto, or else aim to have selection values operate as the image of the range of paints for the shiny object in the garage.

Enriched by this selection of available forms of expression and ways of seeing, we are concerned once more with abstract art, with figuration or non-figurative painting, with its contact to all those awful colors and other atrocities

which, like the doggy that's been to the vet, are enumerated across a spectrum. And we learn once more to co-ordinate the narrowed gaze and the protected orientation with movement of the legs. The pictures activate a feeling for life constantly encountering its own construction – today, new and elemental, tomorrow, burlap and prestige. It is the world of prattling goods, clever style and over-subtle imitations, a world full of "metaphysical moods". Edouard Manet had already recognized it as a domain of painting, with its left-handed guitarists, breakfast against an open-air backdrop, and moodily veering winds above a sea like a fluttering cloth. Francis Picabia dealt beholding it a major blow when he deleted the clause concerning the ability to recognize his craftsmanship from the contractual conditions covering the place of the artist.

## Eight paintings for thinking over
## if it can continue this way

By 1981 at the latest, with *Lieber Maler, male mir [Dear Painter, Paint For Me]*, Martin Kippenberger made clear that he saw not just the modern world, but also painting and painters as objects of his art. For that exhibition he hired a cinema poster painter who knew all about large-format advertising and consequently was able to master the large-scale work required. The outward signs of the technique – photographic originals, soft colors from the can, a flat application with the brush – stood for the heralding of the great world of the cinema. In this way the artist gave his wish machine the appropriate motifs, with assorted moments of uniqueness, and the loss of its exposed character.

The little lapdog (p. 73) is still a star today, and jumps quickly into one's hand; an hysterical object – or subject – for attacks of smoochiness and for exaggerated, emotional scenery, a flash from the ends of its hairs to the tip of its wet little nose, the twinkle in the eye momentarily hot, then quickly cold. In the picture it is comprehensible outside to in how sensitively it reacts to every touch, getting a painful electric shock through more intimate feelings, a quirk that begins as a funny idea, an easy improvisation. Soon it takes command of second nature. Even the fact that in the dull spray-and-brush technique it would come across as an utterly immaterial material soft-toy will have moved Martin Kippenberger to have this motif from the period of *Uno di voi* (1978) painted again as a black-and-white photo and very much larger.

Two further pictures are also edited in the manner of a film. One, the subjective camera-pan down to his jacket, a close-up of the ball-point pens (p. 54/55): a take with a sense for that hint of the decisive detail; the other, the Self-portrait as Celebrity, or Tourist That Came In From the Cold (p. 64/65) . The "souvenir" with the Berlin Wall is reminiscent of new films of the 1970s in which Martin Kippenberger hoped for a while to build a career; he actually did land a few minor roles. Typical of these film-makers' taste was their weakness for subsidiary theater or other stylistic elements, for example those of the dominant class in the Eastern bloc. The Wall comes across here as a unitary widescreen format and the backside of harsh German reality, a counterweight to the Bronx. With the face of an attractive young man, the decisiveness of a newcomer from Hollywood, the symbol of power is possessed then turned into the uncertainty of the everyday world. The man stands there, on his 30th birthday perhaps, lonely and, in his totally personal crisis, facing the moment of decision. This corresponds exactly to how the picture stood in The Cold War of the Pictures, between the task of renewing Western propaganda films on the one hand, and sabotaging them on the other.

The program *Bekannt [Well-known]* was also the source of the two *Eiermänner* of 1981 (p. 85). Like all public figures, they are not sitting quite right in their picture. In the case of the *Eiermann aus Amsterdam* it's the suggestion of rimless spectacles, which, hidden in the paint, disturb the integrity of the original, even though they somehow enhance his seriousness. Presumably, they are designed to help the classically absent-minded professor looking for the glasses he has on to find his way around the dark room of the picture. As is well-known, in the meantime art scholarship has taken a closer look at this Rembrandt, the greatest legend of the German museum scene in Berlin Dahlem at the time. Along with the dark varnish, a number of sentimental ideas also

had to be scraped off: the *Man in the Golden Helmet* has since been deleted from the list of the master's works. Martin Kippenberger was right then: in the brown smears of this oh-so-popular attraction the gold already shines faintly in the light of the flashbulbs. Something had been overlooked. The second egghead and clown doubtless did not put on his glasses out of pure friendship. Unlike his neighbor, he is not a naturalized item of German entertainment culture. He stands guard in the service of national humor, and, in this country, laughing is still something "where the nose is left in the village" *[translator's note: cf. Mark Twain's bon mot "German humor is no laughing matter"].*

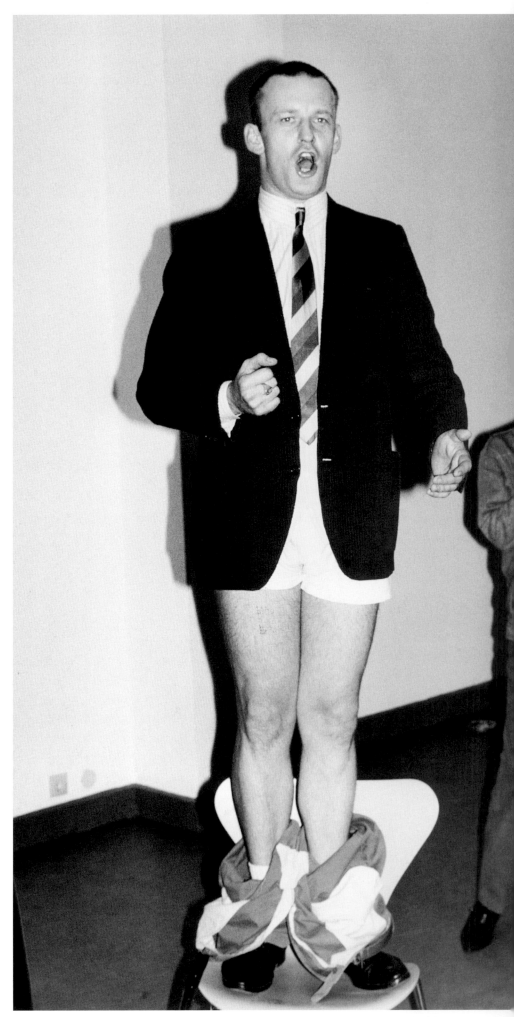

Fotografía para el cuadro *Abajo con la inflacción* (p. 118/119), 1983 ( I Photo used for the painting *Down with inflation* (p. 118/119), 1983 I Fotovorlage zum Gemälde *Nieder mit der Inflation* (S. 118/119), 1983 I Foto: Wilhelm Schürmann

Similarly minimal and exquisite, formal correspondences also pervade the next disparate pair: Willy Millowitsch, the Cologne-dialect actor and theater-manager, and Larry Flint, the inventor and publisher of *Hustler* (p. 117). Both have appeared at the photographer's in black caps, a disguise which in no sense belongs to their usual roles, half masking them as public figures, while half removing the mask itself. Millowitsch comes across more like Mickey Mouse and is not on his big stage. Flint was a pioneer of better business in the field of "nudes and sales", in other words he was less concerned with freeing the slaves than with trade in naked flesh. Both may have thought they were taking a stance for their countries and understood their mission as a service to freedom or even as a contribution to freedom of expression. This is the sense in which we are to understand the insignia of national importance both deploy: as Mephistopheles, Millowitsch has ventured on to the sovereign territory of Gustaf Gründgens, while the pornographer is sitting as a historical freedom fighter for the spirit of the Bill of Rights. If Gründgens – *the* state actor for the reconstruction of respect for the land of thinkers and poets – were a playboy, then Millowitsch is *the anarchistic choice*, and hustler.

At first an unusual ensemble of three pictures (p. 74/75) of the same height but different breadths dating from 1983 seems to have nothing to do with the fate of the public figure. We have no title for it, nor do we know how the three pictures were to be arranged within it, but there is little doubt they were conceived as a group. In all three cases the similarly amateurish way they are framed is striking. The canvas is patched and sewn together in a pointless fashion. Everything seems to have been run down on purpose, an impression which extends to the confusion of the painting itself. The paint is so dusty and leached-out it seems no longer to want to reproduce its subject properly: motifs are almost submerged between contours, lines and fractures. In particular, at first sight, the picture with a suspended neon letter looks like a scrap-heap. The interior of the picture is just as unwilling as the broken frame. It is unclear what's within the pictorial space, and what outside. A stripe of dark blue becomes space, the night somewhere in the background; then: frames within frames hiding surfaces, as though lots of pictures were stored there, backcloths or fake-work, here sprayed with hard stencil outlines, then hung as curtains in drips until, in the center, a proper sign of a frame is recognizable, the sketch of a turned wooden frame for a narrow vertical format, as for a mirror. Indeed, this weak drawing holds various silver tones together: aluminum foil, one grey-painted rectangle set to one side, another pulled towards the bottom, in addition to silver from the spray-can, a pretty disparate conglomerate smashed together; and, to add to all this, the matt foil was crumpled and mounted on a thin sheet of hardboard before being incorporated into the canvas as a broken off, fragmented item. To the right, the picture loses itself in pale, blown away areas. They hold nothing, and no longer demarcate the space on this side.

A network of old lines in turquoise covers the whole picture with a slightly distorted boredom, a field for a game of Nine Men's Morris, and finally there's a "k" in red neon. The little letter sits on an electric cable like a little bird on a swing. Its weak red ignites a flood of homely emotion in the texture of the endless game, against the background of the flat space, and slowly then it depicts a figure that withdraws in front of this mirror into the interior and becomes clearer in the other two canvases. In the narrow picture with the large nail-file, the silver loses its shine in dust, almost as if it were ground down by constant filing. In its excessive size and in the magenta of the plastic case, this appliance has something of a 1960s American car, the curves and edges of a Cadillac with too much lipstick and too heavy eyelashes, the eyeliner too long, and, somehow, a whole lot of wigs in an old box.

The third picture, more or less square, also depicts too many files stuck into a border of greasy sealant. Apart from this, there are also a few examples of the traps and errors of illusion – the spatially impossible triangle, the idea of a cube in the folding map, and the photo inset with the doll's face, which has a particularly lively gaze because the left eye no longer functions and thus seems to be giving us a provocative wink. Accordingly, the ensemble of three

canvases gradually becomes a panorama that encloses the beauty of a former diva, the end of a great star, whose dressing table is gathering cobwebs in a box-room.

Another picture, also dating from 1983 (p. 152), whose frame is going to pieces in just the same way, and whose canvas is stitched together in equally pointless fashion, is no longer played out in the caravan of a forgotten celebrity, but in the "social crate" – in other words, in the ideas conveyed with utopian remnants of welfare-state promises. The background is taken from graffiti or bar-room walls. It depicts a moonlit evening as concrete; then the shimmering idyll is added. A little bit of "art for all" is there in the style, but that old image of yearning for southern climes, gondola with gondolier, is painted in a cheap, unimaginative, standard fashion; orange blue red black orange, one stroke next to another. In this light it is difficult to distinguish whether the holiday or the whole of life down south is supposed to be the fulfillment of a dream or the last journey, the leap into the crate. If gondolas convey "social pasta", where is there left to go? Bread for the poor, social sculpture … "Monkey Business" was written on the gondola later carved out of wood as a social hammock (p. 153–155). The breakthrough into the realm of uncertainty cannot protect even the most beautiful art transport from the possibility that there may not be anything to be won on the further shore, nothing for the masses, and nothing without them, no utopia, and even less without illusions.

## Too bad that Wols cannot even experience that with us

Up to now, one of the most important exhibitions of the 1980s was also the greatest manifestation of the circle of friends in which Martin Kippenberger moved at that time. It was the 1984 group exhibition in Essen, *Wahrheit ist Arbeit [Truth is Work]* with Albert Oehlen and Werner Büttner. In 1986 when he himself was able to install the only solo exhibition any German institution allowed him during the whole of the decade, in a certain sense he continued the program of that group exhibition. At the Darmstadt Landesmuseum there was of course the suggestion, possibly a little too close for comfort, of comparisons with the Beuys block installed there. Since 1984 there had been the monumental portrait *Die Mutter von Joseph Beuys* (p. 105), a somewhat larger-than-life-size icon in the style of Russian Modernism, viz., the late work of Kasimir Malevich; in other words, in conformity with the subject: utopian and rustic at the same time, including the offer of a radical simplification of the artistic vocabulary, as a message to the workers and ordinary people to take their future into their own hands in just the same way, and start all over again, together with art, from the beginning. In some basic sense, *Die Mutter von Joseph Beuys* provided an exhaustive answer to the most important question that could be addressed to the artist, the figure, Joseph Beuys, namely, the question of his origin. There was no need for yet more maintenance of the myth of the by then already legendary German sculptor. Still, on the occasion one or another message was transmitted across to the block. In Darmstadt Martin Kippenberger was negotiating *Miete, Strom, Gas [Rent, Electricity, Gas]*, the basic "economic elements" the artist needs to secure by selling his art. His eye for realism was directed however not just at the balance sheet in his own household, but much more comprehensively at social and constructed reality in the country.

*Miete, Strom, Gas* presented a series of pictures which examine the stock-in-trade of painting with the tools of accountancy: statistics and tables – *Ertragsgebirge [Mountains of Yield]* and *Meinungsbilder*. One of these *Meinungsbilder* added a classic from the golden storehouse of German wisdom, where people spoke in particular about "Stunde Null" *["Zero Hour", i.e. the immediate post-war new start]*. There one heard: *Ich hab ganz unten angefangen* (p. 132/133). Many a leader of opinion had used this legend in his life; the good and just distinction between "We" *[i.e. the Germans]* and "I" was extremely popular well into the 1980s. It has since disappeared. Correspondingly, the picture was painted in clear contrast black-and-white; a basic work; in a sense, a foundation for *ganz unten* – maybe also a mummy or a brief word

relating to Beuys' granite blocks. Like *No Pro* (p. 134) it is intended to be seen as a picture of "complicated associations", a picture of a schema, or as an explanatory picture, and in this way it also portrays Set Theory – that pedagogic innovation that left its mark on ideas so thoroughly, and at such an early stage, that its patterns shine through in every sphere. Even today, these reflexes from primary school make themselves felt in art discourse. Arguments are dominated by the pleasure in assignment and elimination. People still draw variously colored pie-charts, add terms, and sift out the intersections.

*Meinungsbild 'Das besondere Nichts'* (p. 135) is particularly instructive in this *habitus* of modern problem analysis and overcoming. Again it comes with a gray cloud, a metaphor for unexplained processes in the gray matter, and the functioning of an abstraction with a sociological dimension … or as a symbol of the haze and fog which exudes from that gesturing which accompanies theoretically complex explanations. This time though – and this much seems certain – the incomprehensible order of painting itself stands on the easel. The columns of the picture, three in number, support their heavenly kingdom of art, and to match, there is a triangle in the gray of the clouds – the "supernatural" and its laws – therefore in silicone; in other words, added immaterially or transparently. The painting of the columns forms a variation on the nice exception to color theory, green, the emotional slip, pink, and black-and-white in its complete but inverted scale, from light at the bottom to dark at the top. Gray as a non-color is part of the medium of photography, and is therefore painted into the idea-construction as a flat, two-dimensional support.

The landscape of this world of explanation is as transparent and one-dimensional as possible, the draughtsmanship artless and coarse. As a demonstrated symbol of the structure of color and painting, this particular void in a world of purely commercial values, *Das besondere Nichts* confronts the mission and opinion of art, as Francis Picabia did between 1945 and 1952 with the taste of his era. He saw painting, above all abstract painting, not as a neutral carrier, and used coarse simplification to make its conventions and laws visible. This other "reprint" in his hand adds something indefinable – in other words, *das besondere Nichts* once more – to the legibility of a punch line and robs it of its function in a casual way.

*S.h.y.* for example would be just as easy to decipher as not at all. On the one hand, *Sibiria hates you* (p. 129) is an unambiguous detail from *War Gott ein Stümper* (p. 127), and there, there would be clues for an interpretation: a kind of zip-fastener going round a slight bend, like a road into the uncertainty of the future, draws the two sides of the picture together. As problem-free perhaps as only in DNA, one fits into the other, not however between the people or between the two sexes; in this sense, the question put to the Creator has a point. In *S.h.y.* the motif, which is in any case somewhat unclear or not functioning entirely, is so heavily simplified, schematized and over-shaped that it neither slots together like a zip-fastener, nor obeys any other form of interpretability. Rather, it is one of the pictures evincing the disloyal abstraction that Francis Picabia was looking for: between a modernism that had become predictable and his own pleasure.

## A posteriori sketch for the memorial 'Against fake frugality'

Many pictures and sculptures that Martin Kippenberger executed on the theme of architecture in the mid-1980s approach existing reality in the medium of their design and bring them back onto the writing-desk and pencil-holder, like for example *New York von der Bronx aus gesehen* (p. 146) – dimensions and views are sometimes only a question of the casting technique, errors, the sphere of art. *Sanatorium Haus am See* (p. 122/123) shows the world of modern building as it takes shape, and adds platitudes from advertising. The title promises the health-cure as a journey to a wish, and healing as holiday for the house in the wrong place. At last, a house by the lake: that sounds enticing, but placement is a problem with this picture, right down to the cut-off signature. The painting cannot find its right place on the canvas, changes to drawing paper with a patina, arrives on an architect's drawing table, makes a sketch,

a prospectus with lightness and flair. The blue sky is correct. Some smoothly drawn vectors and a few firmly anchored vanishing-points create its perspective; the large ruler is in use, sunshade and chairs stand at the ready, the jetty already leads out to the envisaged lake … only in the foundation, at the base, the plan has nothing to offer and, strangely oblivious to itself, just peters out. A single decisive basic line in the style of Paul Klee is supposed to be enough, supplemented by the succinct word, which tries to save the sanatorium impression from the experiment and bring it back to actual commission or reality. But the daubing with earthy colors in the middle of the picture makes just one thing clear: the sanatorium is a projection onto the pit excavated by the builders, or worse still, it must go back to the repair-shop yet again.

Modern architecture is portrayed sketchily, and in a temporary state, precisely where its "draft" character can be pinned down, but all further steps towards implementation are to be exchanged for cheap building materials and building regulations. Martin Kippenberger discovered here too the fertile soil for one of his favorite projects, the "useless building projects": staircases that lead nowhere or entrances to subway stations where there is no subway railway. These useless building projects would have perhaps created a kind of health-cure for the useful ones, a pause for a modern movement whose design degenerates into joke drawings in the cities. The *Planschbecken in der Arbeitersiedlung Brittenau* (p. 124/125) was built perhaps not far from "Shower in Birkenau Concentration Camp"; the negative of repressed horror only underlies the piece of beautified high-rise residential world to the extent that the destruction of the towns and cities, of the modern movement and of memory everywhere was built over with architecture that testifies to improvisation, short-term solutions or ignorance, and also only wants to base its history on two or three decades.

The artist did not depict himself above the *Planschbecken* as an architect, expert, inventor or engineer, roles which had been available to him since the Renaissance. He saw himself in this context more with shovel and wheelbarrow, mortar and water, trowel and tile in hand; he saw the matter from the viewpoint of the proletarian. For some of the paintings exhibited in *Miete, Strom, Gas*, Martin Kippenberger had used old photographic plates with pictures from the Soviet world of work as his originals. The politicized life after the Revolution, the better future of everyday life, and the proletarian protagonist, the latest figure in the exchange between art, utopia and reality, was staged in order to show the new man working with colors and shapes in the pictorial space. And the palette was then always mixed a little with the patina Ilya Kabakov later familiarized as the color of the ideological past. This was of course not true of the utopian who had found his happiness on the other side of the Iron Curtain and in the English-speaking world. Then *The Capitalist Futurist Painter in His Car* (p. 136/137) showed himself in the greatest imaginable prestige vision, whether in East or West.

The architectural views too wanted their building material to be seen from the workers' point of view, as a construct placed there by the bricklayer, the plumber or the ditch digger. Their technologies are present like a modern concept that puts across its purpose as an unfinished process, with showers that don't work properly, banisters that don't fit properly, joins that don't join properly, the center that isn't properly centered. The workers' hands were not consulted in the planning stage, and alone for the implementation. Now these workers' hands were also engaged in painting and drawing, in a job they only knew from a distance. Thus the panorama of Brittenau, done up in the colors of concrete, sums up the fine views of the modern movement after its rough and ready implementation. The picture does not betray the well-meant approach of the lost project, and the popularization of its utopias, but it does not seek to hide the fact that art here, while being "done by everyone", is being done without a revolution that removes poverty by socializing wealth.

More than other architectural views, *With a Little Help of a Friend* (p. 130/131) has the charm of a ruin or of a reconstruction project whose budget has run out after the first building phase. The association – the modern movement and the influence of the shell or the ruin – is incidentally not to be dismissed out of hand. The architect Philip Johnson for example is said to have discovered

**Martin Kippenberger,** Galería Max Hetzler, Colonia, 1983 I Martin Kippenberger, Max Hetzler Gallery, Cologne, 1983 I Martin Kippenberger, Galerie Max Hetzler, Köln, 1983 I Foto: Wilhelm Schürmann

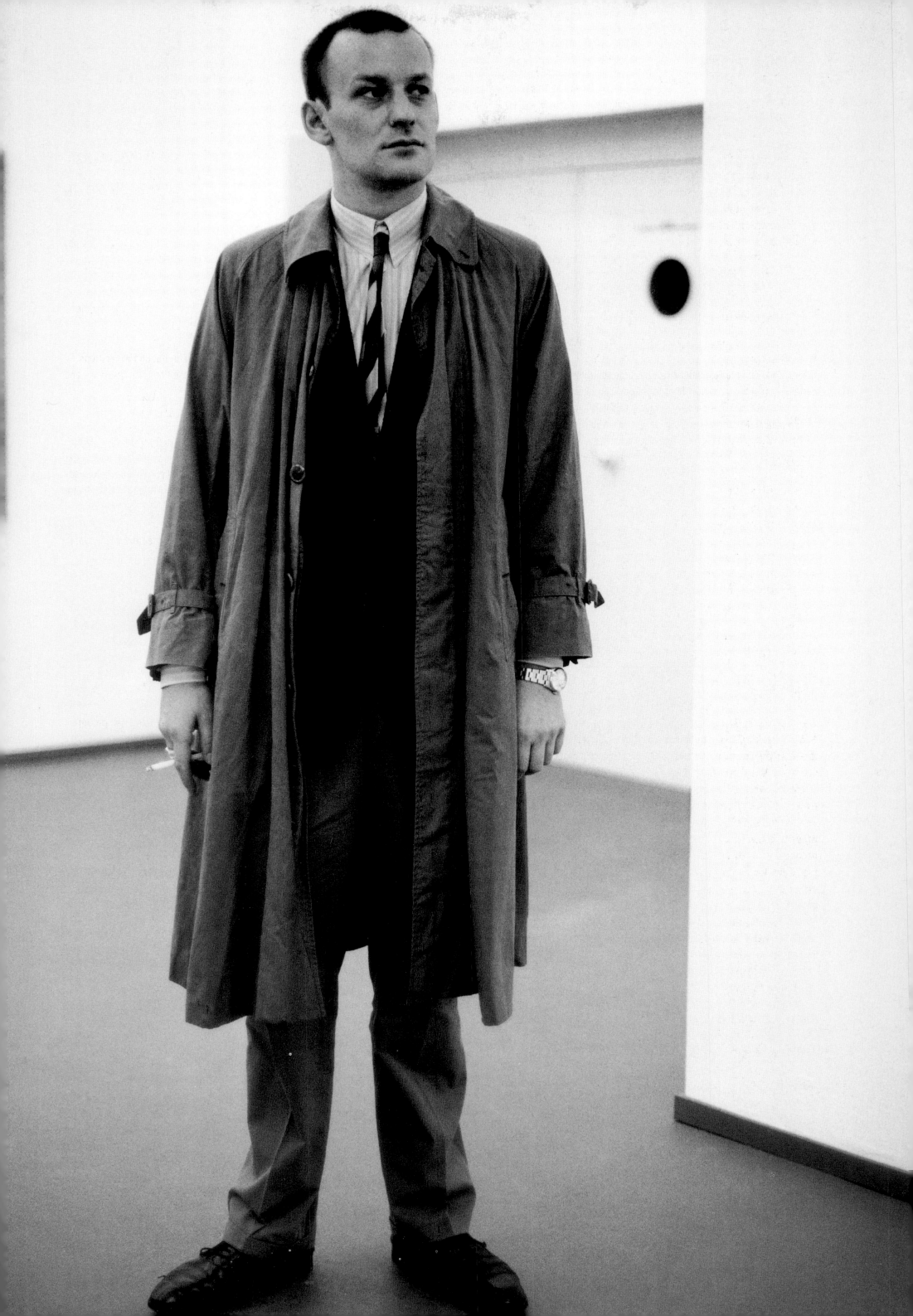

the design of his famous glass pavilion immediately over the razed foundations of houses remaining on the battlefield after the passing of the war machines. To this extent the outlines of the soldiers belong in this landscape, as does the little window above the Nazi shadows, for if it was once a swastika, it still functions very well *With a Little Help of a Friend* as the bars of a prison cell. In the area between the supporting frame and the remains of the new buildings, the picture anticipates two useless building projects – mildly adapted uselessness – the *Tankstelle Martin Bormann [Martin Bormann Filling Station]*, which Martin Kippenberger brought back four years later from Brazil, and the *Modern Museum of Art, Syros*, which he inaugurated in Greece in 1993.

Martin Kippenberger's "building pictures" could all be easily projected into the dismembered face of the Wall City, the Berlin of wasteland not built on, dead trees, lamp posts left standing where they were put, terraced houses sawn in half, and the shelled-out street corners, almost always without a soul on the canvas. They paint an apt portrait of the fading destruction, with tumble-down buildings and walls, too coarse and too heavy for habitability to have re-established itself four decades later. This painting directs our eyes more intensively though to German post-war architecture, this world of new buildings, provincial centers and terminals. Nowhere does the state of an object confirm the coarse means of its depiction in such a lasting fashion. The dirty clays, the daubing with building materials, the clumsiness of the coarse construction, the uniformity of the painterly composition, the pre-fabricated assembly programs … they find their echo directly in the social housing-estates, the high-rise apartment blocks, industrial estates and factories, where standardization and rationalization fragment and diminish not only the architecture but also the world where people live. Here the pictures come across as the amplifiers of a wretchedness that only had to be stripped of the protection of being ignored.

## Hit the gas, Peter

*With a Little Help of a Friend* also evinced slight traces of Francis Bacon once more, emptiness and horror captured in an iron framework, the paint dragged across the support like meat. But Martin Kippenberger does not speculate on the effect of this tension. The physical dimension of things, of architecture in this case, is brought nearer in the following project, more in the form of a materialist Dadaism. He himself introduced the term *Psychobuildings* for this purpose, and gave the objects at the center of the series the name, *Peter*. In other words, he looked on them as people, or more precisely, as old acquaintances he had run into unexpectedly following a chain of unfortunate circumstances that put them through a curious transformation, almost dispatched them into oblivion, before chance finally brought them back as his mirror image.

In *Peter* (p. 147), the unhappy fate of the modern has transformed into a roomy piece of furniture. The failed implementation of the design must now be identified within its own four walls. Where the implementation of the plan had failed previously because of the material used for the architecture, it now failed in the material, "do it yourself", hardboard, cardboard, screws and paints. The shadow lingering behind every cheap offer in the big furniture stores has materialized in logic consistent with the save-money imperative, as a slapped-together DIY object. It stands there now, captured as a crate with a flat cushion, no base, no frame, no seat and no trunk, a place for *Peter*, who himself only falls away as a scrap of printing-test paper and is preserved, in modern fashion, hovering between sitting and lying. His colleague, the *Wen haben wir uns denn heute an den Tisch geholt* (p. 147), has been knocked to the ground completely to be matched by the colors of autumn. This impression of garden furniture lacks not only its legs, it has been put together with over-large gaps and too many screws, is no longer a table and not yet a fence, has too little wood, too little paint, and the large line of writing, while accurately outlined, is not properly centered, Why?

*Selbstjustiz durch Fehleinkäufe* (p. 121) was the name given elsewhere to products like these. The very first word of this picture title explains the mechanism of the functional error. *Selbstjustiz* was first employed because of its

sound, and is a wrongly constructed compound which then draws the words that follow into its misery. Based on the somewhat paradoxical construction "Selbstmord" *[literally: "self-murder", the standard German word for suicide]*, "Justiz" was meant not so much as "justice" rather as "punishment", justified perhaps, but jumping to conclusions certainly. Nonetheless, "*Selbstbestrafung [self-punishment] durch Fehleinkäufe*" is no more correct, because for the act of "Selbstjustiz" there must be "self-authorization". The consumer has in an unforeseen way activated a lawless zone and thus brought about an unwelcome loss outside the social contract. The balance of social justice in the social market economy, which sells its citizens a share in affluence only under pressure, is seriously disturbed if these citizens do not properly master the art of self-service. Thus all that remains of the hot design in black-and-white is a meagerly painted space. The pockets are full, but of the wrong things. So what's the point? No money for threads any more, expelled from Eden, and banned from the *Edeka* supermarket chain.

*Peter* originates from a chain of bogged down decisions. It is the self-made *objet trouvé* packed in a lost plan. In the book *Psychobuildings*, Martin Kippenberger mixed these things with the curious exhibits of the public space, the stories of the accidents that happened there, and the errors of the "art on buildings" program, but also with the confusions only the wave of one's head allowed one to observe, like the drunk who could find no support from his girlfriend, the lamp post, and afterwards believed she had danced his circling onto the ground in front of him (p. 150/151).

The painting in *Peter* was represented by the so-called *Preisbilder [prize pictures]*. They demonstrated a "free art" competition, and acted out their play-within-a-play with a talent for performing as a bad amateur. The checkerboard pattern was prescribed for the terrain of the task: "abstract painting". The key word was secured through Neo-Geo, Color Field or Op Art. Every picture discussed the details of style, the values and the variations on its own. The painter of the *1st Prize* (p. 142) primed his canvas with a bronze paint, for example. Metallic antique-pink established its decision convincingly through the introduction of an unusual material, and thus reminds us of Blinky Palermo, although he, the prize winner, has not been able to get away from the development of his autonomous contribution through the heroic achievement of his inaccessible role model. The high degree of self-referential elements is also noteworthy, the way in which rhizomatic elements and geometry find themselves in a productive balance and yet painterly values are admitted as part of the conflict of means. (And only the "steps of knowledge and success" betray to the reader that the jury here misunderstood itself as the reference and theme.)

The *9th Prize* (p. 143) too is turned into a portrait of the jury, for the picture – once more painting by numbers and opinions – shows the moment in which the artist appears to the jury as an idea of the artist. Actually, the candidate missed the point of the subject. The checkerboard still can be made out in the canvas only as a relief. The jury however has to recognize that the painter was overwhelmed during his work by a vision and as a result awards it one of the top ten prizes. He yielded himself to the intensity of his inspiration with all that that involved, and ultimately did not shy away from standing alone and totally abandoned, outside of all agreements, and in an empty uncertainty at that abyss to which his picture still bears witness. That he pursued this path uncompromisingly right to the end is honored by the jury as a special achievement, even though some uncertainty in the hand of the artist could have been noted – as far as the content is concerned, the light green contour in the smooth slope contradicts the lack of prospect as thematized. For this reason, 9th place is fair.

For the exhibition *Peter 2*, Martin Kippenberger had *N.G.B. Hellblau* (p. 141) made; an enchanting mural object that gets all its charm from the simple and cheap appearance of its material. In an approach similar to the *Prize Pictures*, but more far-reaching, it picks a fight with the voice of art judgment in the modern movement, with the veneration of the subtle color and light value melodies of the likes of Joseph Albers. Just like the discipline of the muted triad from the Bauhaus, it unfolds in variants, resonances, echo and counter-

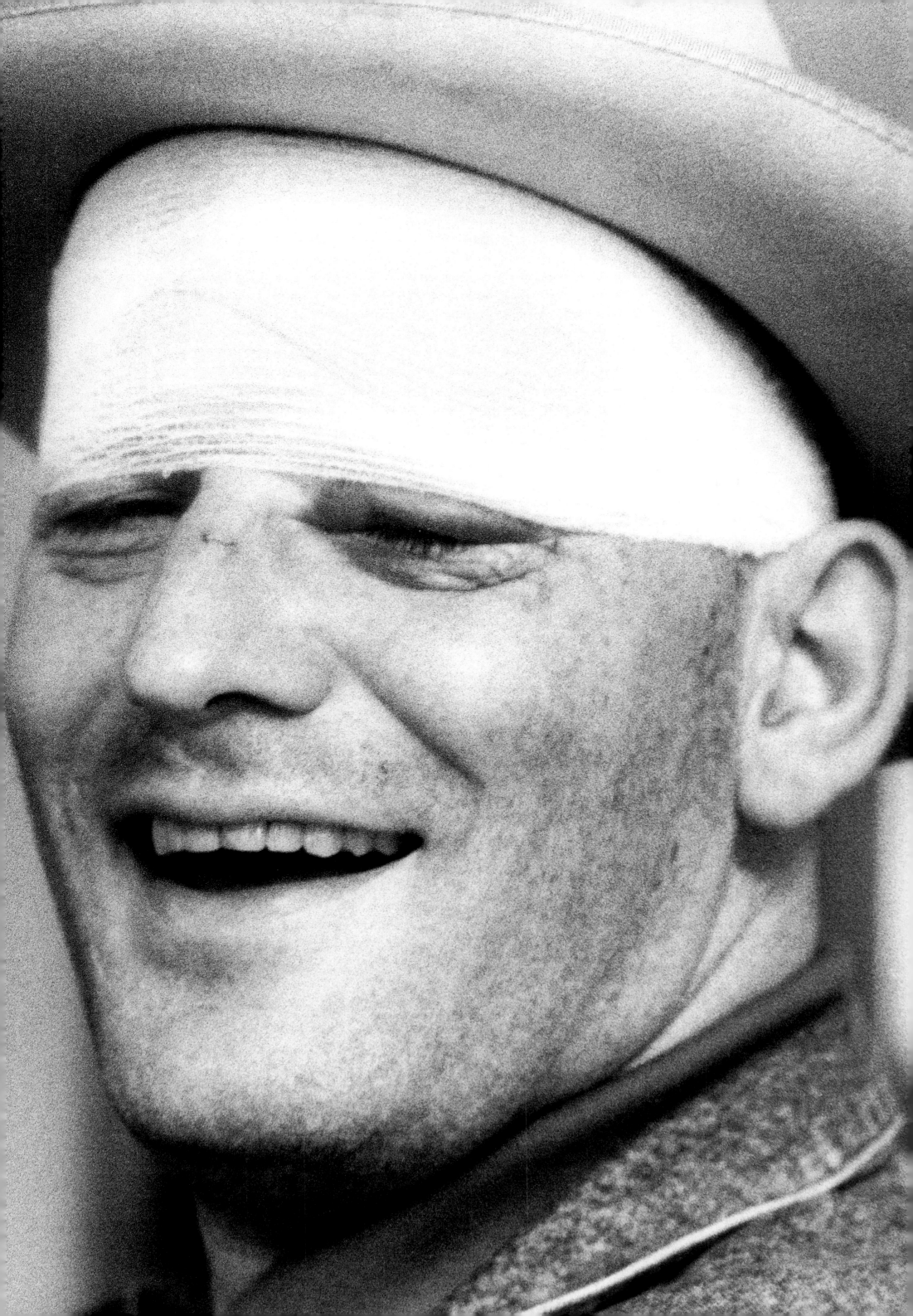

movement, in the alternation from exterior to interior, the exquisitry of the surface in the small. The classical context is immediately present or, rather, it is immediately negated in all its seriousness and falls away from the beauty of the checked kitchen towel like superfluous expenditure on conventions. The worn-out white and the imperfections in the stretched cloth, the simple transparency through to the wall and the banality of the material, all this is part of a feeling of relief, a sunny period which comes along like a fresh and untainted breeze from the countryside, a mirror-within-a-mirror which liberates the beholder from the mirror image. The beholder steps in front of it and can, without disturbing himself in his gaze, look through an infinity of duplication and rejuvenation. Whether wall or picture, art or decoration … these categories are no longer of any importance here.

## Is this really me?

During the course of the 1980s, Martin Kippenberger appropriated numerous motifs and figures as his signs. Some were already there before he even started looking for them; others were deliberately selected and activated: the Capri, the lamp post, Father Christmas, the egg theme (fried egg, egg man or man with paunch), the canary, the man in the corner, Fred the Frog. They all came to be recognized as his self-willed companions, as figures in the ensemble of his thought. He only showed one thing time and again during these years that was not regarded as a member of his troupe, namely, the hand.

Of course hands have significance in art willy-nilly, whether as a particular handwriting (or trademark), as sweet little hand, or as massive great paw … no-one need be surprised therefore by the fact that they are thematized or turn up again and again unintentionally. Even so, this motif – its continuity or chance repetition – in the work of Martin Kippenberger has something of the more obsessive. *Am Ort schwebende Feinde gilt es zu befestigen* (p. 115) for example, painted in 1984, could be imagined as a variation and decisive detail of an oil painting painted four years later. In the 1988 picture (p. 161), the painter depicts himself at the so-called *Worktimer,* a *Peter* for the workhorses in the office, and his hands go at the appliance in the same blunt fashion as did the hand in the 1984 picture, where, incidentally, the happening was likewise integrated into an orange painted grid.

The 1984 picture *Nieder mit der Inflation* (p. 118/119) also develops a number of curious continuities for the tension between *Peter* and hand. On the right-hand side it depicts not a right or wrong *Peter*, but his possible model. The "curious chair" as an object interested Martin Kippenberger in the following years to such an extent that in 1994 he gave it the lead role in what was probably his largest installation. In the exhibition *The Happy End of Franz Kafka's "Amerika"* more than a hundred different chairs appeared in their typical individuality and fateful precision, among them of course a number of tables and chairs of the *Peter* variety. The *Nieder mit der Inflation* double stage is concerned with the moment in which the truth – in other words "trousers down" – must get up on the table. The hands try their hand, so to speak, move by move, near or far, on the complicatedly bent instruments of the seat. They wrestle with the graspability and the ungraspable aspect of this frame. They talk of the body, and it can be seen here in three different states: concrete male, artificial skeleton, and female invisible, all three stripped in unpleasant fashion.

The slogan is once more written on the picture in transparent silicone, this time: from flesh into flesh. Like a magician, the artist always has too much of the valuable substances. And of course, at least some of the stories are involved. For some, the composite canvas might be the picture of the path to divorce, for others possibly that he already talked too much on the wedding day and didn't come to the point. In the argumentation developed here, the picture stands for the mediation of the hands between the body and the thing.

Via the portrait of the media figure – the disaster that has overtaken public space and the accident-prone *Peter* in the private house or apartment – the theme of the body came to be seen ever more clearly and more deliberately negotiated. The 1988 oil pictures create a new dimension of presence in this development. Hitherto, Martin Kippenberger had not used himself as a showcase in such an extreme fashion, at least not in his pictures. He painted himself onto the canvas as a floppy jelly-fish, virtually devoid of clear contours, in oversize underpants, his hands odd, confused or numb, as in the feelings experienced in a dream, when the extremities of the limbs have "gone to sleep". In many of these pictures he's fiddling around with a *Peter*, heaving the oversize volume of his torso against one of the failed items of furniture, or compares how the two of them get "out of joint". He depicts himself as the bad master of these things, but the hands getting out of his control are not so much a blunt instrument as the interface, the medium of comparison; their sign makes the physicality of the *Peter* visible, makes it an image of his own, in which he remains the clumsy helmsman of himself.

Those reliefs "painted" in latex in 1991 (p. 172) are doubtless also to be understood in this connection. The surface of the "canvas" was now not just soft as skin, it also yielded just as uncontrollably as the contours of the human body or the posture of a *Peter*. The entire vocabulary which Martin Kippenberger had created for himself was suspended from the various pictures of the black and beige latex series as though there were no counterweight, no echo, on the part of the beholder. The message "M. d. D. s. n." or *Mach' doch Dich selber nach [Copy Yourself, Then]* makes it clear that he still had enough references in his own work when stimuli and pressure from elsewhere wouldn't come. And to this reference, his own body, appeared the cactus with needles in rubber and hat, a prickly hat game or morning ghost.

The so-called *Handpainted Pictures* of 1992 sharpened the depiction of the "figure with hand" yet further. Its body now loses itself in the almost totally emptied space of the painting. Some canvases become once more the venue of the entry such has Martin Kippenberger had earlier much needed: divide the rectangle at the start into four different color fields that create the space and the problems needed to continue. But then there are hardly any more objects; what remains are blank areas, the colors pale. On one picture, the painter squats down as a runner at the start of a race, the only protagonist far and wide. He's waiting for the gun, but the race is already over, there's no longer any time to disappear. The system *Heute denken, morgen fertig [Think today, ready tomorrow]*, the guarantee of a practice which will not be overtaken by its own abilities, successes or predilections, has lost a day out of its life. The body experiences a greatly distorted release in the lapsed period of time. Demonstrated with the hands, pulled over the thin surface and only hurriedly "hand-painted", he presents himself as a theme that also distorts the letters and tendency of the old anarchist slogan: "Break the things that break you", and he crushes an egg.

One of these pictures (p. 171) consists of some dovetailed confrontations, a weave of his own tricks – the canvas divided in four – with the picture of the hands before the belly. A number of opposites are attuned to one another in a simple arrangement and broken on one another. On top there is, colorless, drawn and dry, the broad area and the naked skin. At the bottom come the trousers, colored, painted and wet, and an addition to the space. At the top there is virtually no movement, light or time. At the bottom, rapid smears and shadows alternate; the arm presses forward, the hand is turned, the fingers are spread and claw like. This contrast is conspicuously strongly emphasized, but not consistently or smoothly executed. Above a fractured vertical which is merely hinted at, the flat area at the top, still fused with the body, distinguishes the one from the other exactly in the middle. Beneath the crooked arm appears the hint of a gap; a curious split opens up, as though it were going through a tear in the canvas. It is a picture that only proceeds with difficulty in any direction of its possible implementation and, basically, already puts on the brakes even before it has started to take the first step. Space and surface come together on the canvas like body and painting; and like something that pushes between both into the impossible or its destruction.

The *Hotel-Drawings* (p. 180 – 193), which were done in Japan in 1994 in parallel with *Happy End*, the big nature theater of the chairs, speak drastically once more of the tension in which the picture of the body was used. They depict cityscapes and pornography, details of architecture mixed with scenes of

sexual rituals; they deal with wire-rope constructions and stocking-suspenders, bondage and balustrades, sex and façades, comic-squeaks and neon signs. The picture of the chained body is brought into sharper focus under the influence of the alien cityscape; the *Psychobuildings* can now, right down to the last detail, be seen as the theater of physical excess, a collage of abstract buildings or discipline games, unassuming on the one hand, nothing more than a glass wall, and then in extreme close-up, the man chained as a dog and kept in the garden.

## Never give up before it's too late

Between the lapdog of 1978/81 and the *Hand-painted Pictures* there is not much more than a decade, and yet the distance seems much greater. With his sketches for German Pop, Martin Kippenberger had placed seemingly harmless children's kitsch on the art wish-list and stripped the terror of "intimacy" of its cuteness a good ten years before Jeff Koons. The

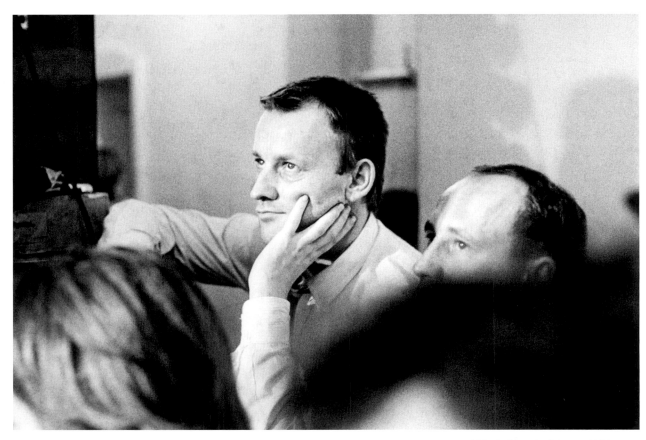

**Martin Kippenberger en un concierto de *The Red Crayola*,** Colonia, 1984 | Martin Kippenberger at a concert of *The Red Crayola,* Cologne, 1984 | Martin Kippenberger bei einem Konzert von *The Red Crayola,* Köln, 1984 | Foto: Wilhelm Schürmann

oil-pictures of the 1990s staged physicality no longer as an exploding second of fright, but with other weights and realities, with a different hand. Even so, he kept his attention on complicated questions addressed to the nursery or on the joke of jokes, and in both, he continued to negotiate the matter which was so very close to the lapdog and yet so invisible.

Artists are "nerds" and have to keep their allotment in order. That was his friend Michael Krebber's answer to the question about the purpose of this whole exhibition theater. It got Martin Kippenberger onto the track of the famous case investigated by Sigmund Freud. [*Translator's note: "allotment" or "rented garden plot" (see above) in German is "Schrebergarten", named after Dr. Daniel Gottlieb Moritz Schreber, a 19th-century doctor. He also had highly authoritarian views on child-rearing, and his discipline is thought by some to be the reason for the insanity of his son Paul, whose case was famously examined in retrospect by Freud.]* The big egg that underlies the *Portrait of Paul Schreber* (p. 173) points to his identification with the case and makes the picture a kind of self-portrait; the network of colors and forms, as in a parallel trawl, also bring in the questions of painting. A gray grain, not entirely attuned to the oval of the egg, along with other imperfections in the projection, give rise to an unreal illusion of space, woven from glimpses and veiling, more gaps than connection. This false feeling of space is irradiated by the shimmering of the narrow strips of Plexiglas, on which are printed Schreber's curious sentences, which can only be read from close up, those fragmented witnesses to his father's mania for discipline, preserved in the fragmented language of the child. This iridescent and reflective varnish of Plexiglas and words surround the young Schreber in the middle, his gaze cast down and inwards, the picture of the man as a childhood picture.

The story of *Fred the Frog* and the carver of crucifixes began a few years earlier. In the case of Schreber, all that was to be seen of the body was the shadow, the big egg, and within it a medallion, his head being a hole, the hole in the belly of the familiar *Familie Hunger* (p. 144/145). *Fred the Frog* showed the body beneath the skin of a mask and all the more clearly. To start with it was perhaps no more than a joke, a confusion between Jesus and Casanova or the nails in both hands and fucking in bed, that other nailing. Jeff Koons had immortalized himself with Cicciolina in this position, also made in the wood of Alpine craft, and Martin Kippenberger was doubtless reluctant to believe in such a naive *Made in Heaven*. In the Tyrol, where he was carved, the Frog caused a scandal, as might have been expected, whereby the joke in the title was an additional provocation. And yet he was an identification figure,

an icon of the unsaved creature, of that Other under the skin, who is only waiting for a kiss.

The book accompanying the first exhibition with Fred is the most beautiful collection of texts that Martin ever published, poems that were spoken down from the Cross, in the final seconds, at the moment in which release or redemption only comes again in the familiar fashion. Incidentally, the Frog's cross is put together from pieces of stretcher frame for canvases, the Cross of Art, a cross for the skin of painting, and at the last moment – this is the second joke that was always told in Fred's honor – at the last moment he should have been liberated finally from his suffering on Golgotha. The rescuers approached. There he hung, set up with the Cross on his back, and still alive. They were already climbing up, and were already pulling the nails out, first the right hand, and then the left, too late for his request: Not the hands, please! First the feet!

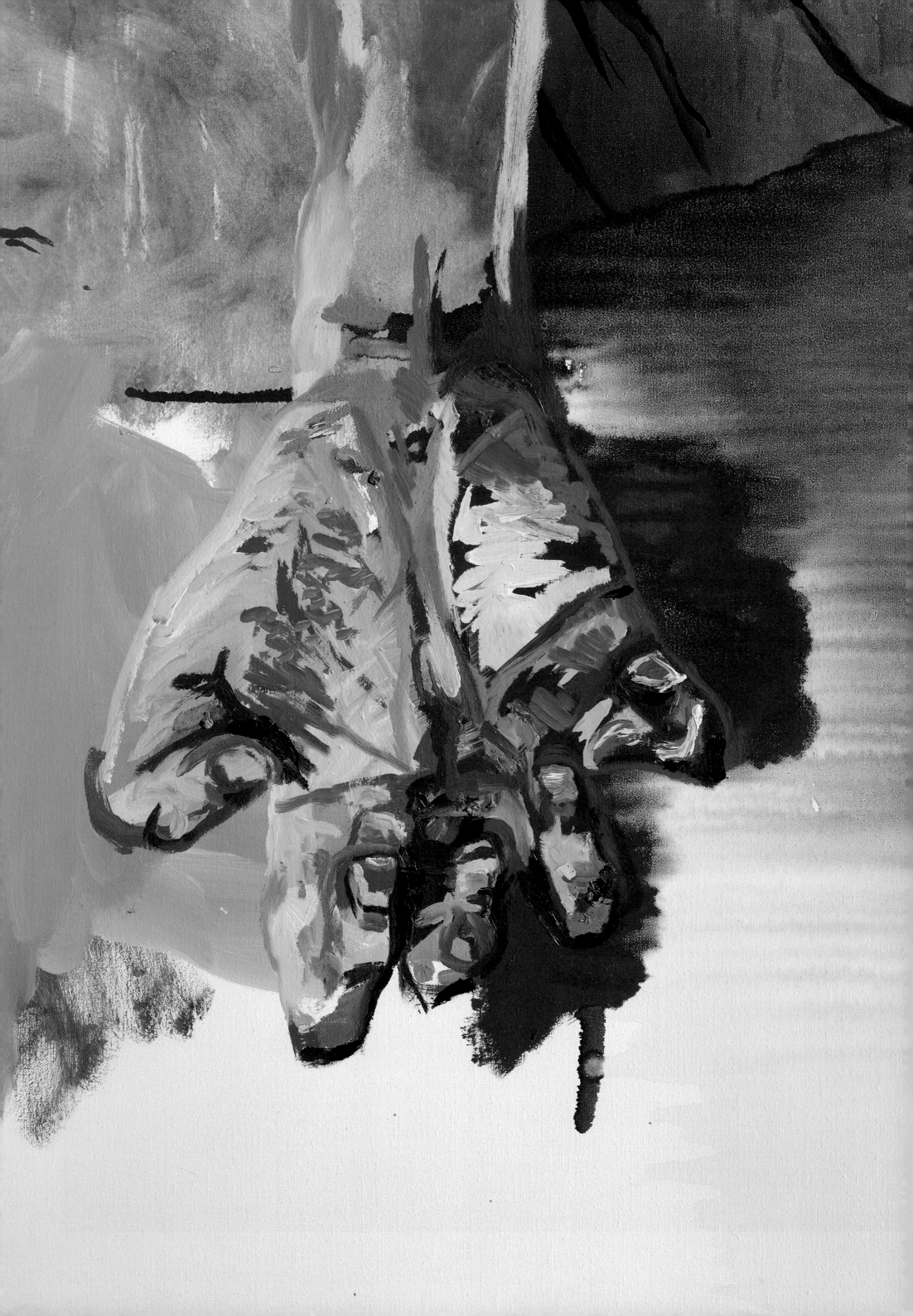

# Die Füße zuerst

## Roberto Ohrt

An Ausstellungen und Veröffentlichungen zu Martin Kippenberger hat es in den letzten Jahren nicht gefehlt. Die Zahl der Bewunderer seiner Kunst nahm stetig zu, vor allem in der Jugend. In manchen Akademien wird sein Beispiel fast schon wie ein Grundstudium recherchiert, und die Werke aus den achtziger Jahren sind dort besonders beliebt, ihr hintergründiger Humor und die Schärfe einer Darstellung, die ohne Umschweife auch extreme Bosheiten vorführt. Nicht ganz so erfreut sieht das gesetztere Publikum die Sache. Zwar haben ein paar Institutionen dem Künstler inzwischen ein gewisses Maß an Öffentlichkeit eingeräumt, eine Anerkennung, die ihm bis zu seinem frühen Tod in Deutschland hartnäckig verweigert wurde, aber im Grunde ist er der gehobenen Repräsentanz immer noch suspekt. Seine Frivolität – und dass er den Weg durch Albernheiten nicht scheute – wird daher gern als Vorwand gebraucht, um wieder auf Distanz zu gehen.

Noch größere Schwierigkeiten hat das Publikum mit den dunkleren Farben seiner Kunst, was leider auch für die besser gelaunte Jugend gilt. Und wird die dramatische Seite ausnahmsweise doch einmal bedacht, fehlt es gleich wieder am Sinn für's Vergnügen. Er selbst wollte die beiden Stimmungen nicht voneinander getrennt wissen. Die Masken des Tragischen oder die Eindeutigkeiten einer Pointe hat er lieber miteinander vertauscht oder bis zu ihrer Verwechslung ins Spiel gebracht. Viele Polemiken und bitterernst geführte Attacken der öffentlichen Kritik, an die er sich früh gewöhnen musste, waren im Übrigen aus Hilflosigkeit gegenüber seinen unvorsichtigen Scherzen entstanden, Rache für verletzte Empfindlichkeit. Hier war der Zusammenhang also ohnehin gegeben.

Aber nicht nur deshalb spielte er gern den Pechvogel. Er hatte eine Schwäche für die Rolle des Sitzengelassenen, und wenn irgendwo ein Stück Architektur mit seiner Hilfsbereitschaft beschäftigungslos im Stadtbild herumstand oder nicht beachtet wurde, fand er genau dort seinen Platz. Da saß er dann, in seiner Verlorenheit genauso ausgestellt wie die Geste aus Bank und Tisch, der Einzige, der das Sitzangebot in Beton noch beim Wort nahm, denn auch der robuste Baustoff hatte sich mit seinem gut gemeinten Versprechen schon längst in die Sicherheitsmaßnahme verabschiedet und alle Freundlichkeit gegen eine vorsorglich harte Abwehr schlechter Behandlung eingetauscht. Er blieb natürlich sitzen, die Hand am Glas (S. 96/97). Der Waschbeton zeigte zumindest an der Oberfläche eine Andeutung künstlerischer Offenheit. Genauso pointilistisch wurde das Bild dann gemalt, im Sinne einer freien Beobachtung des Lichts; und in den Verhandlungstisch schon eingesetzt, eine gleichfalls einsame Laterne das Zeichen, als dessen treuer Begleiter der Künstler sich später erweisen wird. Trotzdem wollte er in seiner Not nichts von Entschuldigungen oder Schutzbehauptungen wissen; eine Flucht ins Lamentieren gab es für ihn nicht. Die Situation war insofern schwierig, denn wenn es nicht anders ging, verscherzte er sich die Sache auch noch mit Leidensgenossen und jedem letzten möglichen Verbündeten: *Ich hab kein Alibi, höchstens mal ein Bier, hör auf zu mosern, so geht's nicht nur dir!*

Das Selbstporträt mit Kopfverband von 1982 (S. 95) formuliert die Gleichzeitigkeit ungeschönter Hoffnungslosigkeit und unbeirrbarer Zuversicht auf andere Weise. Zur Erinnerung: Martin Kippenberger leitete 1978/79 als „Geschäftsführer" das S.O. 36 in Berlin-Kreuzberg, eine schmucklose Halle für Konzerte, Alkoholexzesse und „Bewegungsfreiheit"; sie wurde in dieser Zeit zum wichtigsten Treffpunkt der Punkszene und war bald weit über die Grenzen der Stadt hinaus bekannt. Oft genug hatte er in seiner organisatorischen Funktion die Basis dieser Bewegung am Hals und vorzugsweise den Vorwurf, „der Jugend" mit seinen Preisen nur das Geld aus der Tasche zu ziehen. Immerhin kleidete er sich auch noch, wie die Ankläger es ihm schon ansahen, also schick und nicht wie einer der Ihren. Als Tänzer und Performer fiel er ohnehin ständig auf. Und wenn es wieder einmal zum „Dialog" über das unvermeidbare Thema

kam, denn Geld war immer knapp in der Szene und Luxus wollte jeder, hatte er keine Skrupel, den Protagonisten des Mobs über's Maul zu fahren. Im Vergleich zu anderen Künstlern leistete er sich ein ungewöhnlich offensives Auftreten … bis die Jugend eines Tages das Licht im Nachtleben ausmachte und der arrogante Typ die Sterne zu sehen bekam. Sein Kopf flog am Ende wie ein Fußball zwischen ihren Stiefeln hin und her.

Kippenberger ließ das Ergebnis, nachdem er im Krankenhaus fachgerecht eingepackt und aufbereitet worden war, natürlich mit dem Fotoapparat festhalten, und eine der Aufnahmen benutzte er 1981 als Illustration für die Einladungskarte zur Ausstellung *Dialog mit der Jugend*. Vom gleichen Foto abgezogen wurde 1982 das Selbstbildnis in Öl auf Leinwand. Es stellt den Zustand in seiner Größe und im anderen Medium ziemlich drastisch oder realistisch dar. Trotzdem enthält sich die Malerei in diesem Moment nicht einer parodistischen Übertreibung ihres heftigen Ausdrucksvermögens. Nacht und Sterne oder Konfetti fliegen dem Patienten immer noch um die Ohren, dazu einige Blinklichter aus der Werbung, Signale für Spaß am Trinken und Tanzen, Sektgläser, Schwung und Musik. Auf Comiczeichen und Neonwelt fahren die Gedanken im Kreis. Und in der Mitte des ramponierten Gesichts, passend zum drübergemalten Pflaster, drängt faustdick Baustoffpaste aus dem Bild. Sie gibt einerseits gefühlsecht zu verstehen, wie gründlich die Nase hier zusammengestaucht und weich geklopft wurde und dass jetzt nur mehr ein taubes Gefühl an ihrer Stelle ist. Die Sprache des Materials geht aber nicht minder direkt und unmissverständlich mit den beliebten Gleichungen der Kunstinterpretation um, der Art, wie Francis Bacon beispielsweise genauso massiv und buchstäblich beziehungsweise blutig und fett seine Wirkung auf der Leinwand suchte. Die Schinken des englischen Malers erfreuten sich seinerzeit im Publikum einer nahezu ungeteilten Zustimmung oder Bewunderung, und bei ihm war der geschwollene Stoff natürlich original in Öl zu sehen, nicht aus Dichtungsmasse.

### Durch die Pubertät zum Erfolg

Unter dem Eindruck des Ersten Weltkriegs hatten die Dadaisten und Surrealisten den Standort und Nutzen der Künstler in der Gesellschaft zu einem zentralen Thema gemacht. Der Abdruck des Erfolgs im eigenen Werk wurde nicht verdrängt. Die Bedingungen gesellschaftlicher Anerkennung sahen sich unmittelbar im Stoff der Kunst selbst verhandelt. Davon war nach dem Zweiten Weltkrieg nicht viel geblieben. Die wenigen Erben moderner Radikalität agierten auf diesem Gebiet überwiegend ohne Geschick oder hatten kaum noch Sinn für die Möglichkeiten der Kunst, für ihre poetische Magie. Ansonsten wurde eine entsprechende Aufmerksamkeit ziemlich durchgehend überspielt und verweigert, besonders in Deutschland, wo nur wenige Künstler die Gravitationslinien der bestehenden Machtverhältnisse im eigenen Handeln reflektieren wollten. Sigmar Polke hatte die völlig vergessene und verworfene späte Malerei von Francis Picabia für sich entdeckt und seine Zeichnung daran geschult. Dieses Vorbild forderte ein Auge für die gesellschaftliche Dimension des Kunstwürdigen und seiner Zeichen, auch wenn Polke bei ihrer Entzauberung das Wort nicht direkt gegen die Macht führte. Das tat Joseph Beuys umso rigoroser; mit Recht griff er den allgemeinen Rückstand in dieser Sache an, die ihm allerdings leicht in Übertreibung oder pure Naivität entglitt.

So vehement wie in der Musik am Ende der siebziger Jahre die Projektion auf den Star, Helden und Einzelgänger gestört wurde, war in der Kunst seit langem keiner mehr aufgetreten. Punk und New Wave entwickelten ihren Stil aus einer demonstrativen Zerstörung aller Bilder, die zuvor auf der Bühne gestanden hatten. Die systematische Enttäuschung der Auftrittssituation war ihre erste und wichtigste Mitteilung, das Geräusch des Zusammenbruchs aller lie-

ben Wünsche entsprach der Intensität des Vergnügens. Zu ihrer Fantasie gehörte auch das Spiel mit einer Zeit oder Anerkennung, die noch gar nicht eingetroffen war, und da niemand in das etablierte Erfolgsprogramm einsteigen wollte, wurde die Verfügung über die im Angebot befindlichen Bilder umso hemmungsloser ausgemalt. Einerseits sollte dem älteren Personal das Anrecht auf Ruhm und Glanz mit allen Konsequenzen entrissen werden, andererseits wurden vorsorglich diejenigen terrorisiert, die schon bereitstanden, um mit der neuen Strömung ihr Geschäft zu machen. Die Logik des Marktes war der eigenen Erscheinung in den schärfsten Kontrasten eingezeichnet, ob nun als schrille Entkleidung des zum puren Sexobjekt degradierten Körpers oder als eine Zerrissenheit, die nach ihrem fatalen Auftritt zu keinem Bild mehr zusammengesetzt werden konnte.

Natürlich wurde damals von vielen versucht, die Schärfe dieses Angriffs nicht nur als Performance zu sehen, sondern in Kunstwerke und Malerei zu übertragen. Immerhin gehörten genügend Künstler zur Szene, die in London, Leeds, Liverpool, Hamburg, Berlin oder Düsseldorf entstand. Und Künstler waren, wie mittlerweile deutlicher gesehen wird, am Entwurf von Punk stärker beteiligt, als die meisten ihrer Anhänger seinerzeit ahnten oder akzeptiert hätten. Ein paar Maler zogen kurzerhand die einfachste Verbindung von der Musik zum Bild; sie illustrierten ihr Zuschauerverhältnis, und die breite Öffentlichkeit dankte ihnen die unkomplizierte Entscheidung mit der Verbreitung des Motivs. Martin Kippenberger ließ den negativen Impuls und das zerstörerische Potenzial der Stimmung direkt in die Themen, Stoffe, Mittel und Konventionen der Kunst niedergehen, in Malerei vor allem. Das Gebiet der Massenmedien und die moderne Lebenswelt erscheinen in seinen Bildserien wie nach dem Überfall einer Truppe, die mit den unterschiedlichsten Waffen aufbricht und immer gleich auf mehreren Schauplätzen zuschlägt. Jedes einzelne Blickfeld ist schneller durchschritten, als ein Opfer begriffen hat, was nach der Behandlung und Verwandlung zum Porträt im eigenen Image hängen bleibt; Bilder einfacher Schlagfertigkeit, die lieber aktuell und hart sind als ausgewogen oder richtig, lieber mit Thema und Schlagzeile auf dem Boulevard als beim Sonntagsspaziergang im Museum: *Heute denken – morgen fertig*, Stil als Markenzeichen nicht im Programm. Die 21 Bilder von *Bekannt durch Film, Funk, Fernsehen und Polizeirufsäulen* zeigten zumindest durchgängig Porträts, aber die meisten anderen Ensembles lieferten keinen übergreifenden Blickwinkel oder Schlüssel für ihre Lesart, und der zersägte Ford Capri – *Blaue Lagune* (S. 82/83) – machte bestenfalls klar, dass ein Standardformat beim Angriff im Einsatz war.

Das Einzige, was also die zwei Reihen von *Null Bock auf Ideen* (S. 90 – 92) verbindet, ist wohl der Umstand, dass in jedem dieser zehn Begriffs- und Bilderrätsel irgendetwas nicht mehr stimmt oder kaputtgegangen ist: 1. Die

Welt der Arbeit im Zustand der Arbeitslosigkeit auf Klopapier und trocken Brot. 2. Der berühmte Herr Kneipp ohne kaltes Wasser über seinem zu großen Bauchumfang. 3. Der kaputte Daumen immer noch optimistisch hochgehaltener Einsatzbereitschaft. 4. Der gute Gestank der Familie und die gute Stube am Käse. 5. Ein Sturz vom Pferd nach den Gesetzen der Schwerkraft, die auch an den entgegenkommenden Tropfen des Rasens abzulesen wären. 6. Das Lieblingsauto als Spielzeug aus den Kindertagen der Erfindung des Rades. 7. Die Freiheit der Gestaltung an einem Pissoir für Kinderpopo und wie sich der große Wurf als halbe Sache macht. 8. Das liebe Hündchen nach mehreren Knochenbrüchen und Arztbesuch bei den ersten Schritten auf dem Weg zur Besserung. 9. Die Logik der körperlichen Reize am Strand im Süden und im Klang der Sprache. Und schließlich: 10. Ein modernes Bild in Form und Farbe, aber wovon handelt es: Mathematik, Metaphysik, die abstrakte Quadratur eines Dreiecks? „Quark in der Kurve", heißt es dazu. Ist das ein Ausrutscher, ein Gewichtsproblem, der Quantensprung oder einfach nur Quatsch für Quatsch, zur Unberechenbarkeit des nächsten Augenblicks der Standardkommentar eines Freundes?

Die unterschiedlichsten Stilzitate kommen hinzu, und sie machen die Orientierung nicht einfacher: Fotorealismus, Colourfield, Collage, experimentelle Malerei, Abstraktion. Pop tritt beispielsweise mit Actionpainting auf, unten im Bild drei neue, farbige Plastikeimer und drüber die alte Tintenkleckserei. Das steht genauso konsequent und griffig da, wie junge *Titten* und alte *Türme* ein unsichtbares Drittes bräuchten: *Tortellini* (S. 91). Bildtitel und Bilder kommunizieren nicht in festgelegter Richtung, ohne das Ziel der Erklärung und andere eindeutige Funktionen oder Selbstverständlichkeiten, und dasselbe gilt für ihre innere Logik. Auch *Null Bock auf Ideen* hat etwas von den für Martin Kippenberger so typischen, unmerklich doppelgesichtigen Satzbildern, in denen zwei unvereinbare Signale zusammenkommen und sich eigentlich gegenseitig vervollständigen. Während der Satz oder Ausdruck zur einen Seite noch in der Glaubwürdigkeit eines intakten Rhythmus schwingt, dringt von der anderen schon das Gift der Auflösung ein. „Null Bock" ist eine Parole der Straßenpunks. Die No-Future-Generation wollte alles Mögliche, nur keinen Job und Stil für Aufsteiger; sie verachtete die Welt der Ideen, hätte das Wort aber nie benutzt. „Ideen" kam aus dem Vokabular der Werbebüros, in denen damals eine „neue Welle" nicht nur gefragt, sondern auch eingestellt wurde und der „Null Bock" nichts zu melden hatte.

Die Kunst von Martin Kippenberger erscheint zwar im ersten Moment mit allen Zeichen von Inhalt; sie ist so aufgeladen mit komplexen Anspielungen, Bildideen und einem Überschuss an Sprache, dass nichts die schroffe Absage erklärt. Ideen wurden aber nicht nur in der Werbung gehandelt; sie gehörten auch zum Wunsch nach Kreativität und einem Künstler, der mit seinen Einfällen Verständnis oder andere gute Dinge verbreiten will und vor allem von sich selbst beeindruckt ist. Diese Grenze galt es zu enttäuschen. Die Ideen mussten also nicht nur durch die ironisch hingestellte Null-Bock-Mühle; sie mussten heruntergebracht werden auf die einfachen Farben der Realität, bis hin zur blanken Vergeblichkeit ihrer Werte, bis zu dem Zustand, in dem die Worte völlig unbrauchbar waren für das Medium des Einverständnisses oder andere Unterhaltungsformen, die vielleicht auf die geordneten Verhältnisse der Theorie wetteten. Die siebziger Jahre hatten in dieser Hinsicht so einiges modernisiert, aber das Schreiben und Reden über Kunst war immer noch auf Tiefsinniges und Moralitäten abonniert.

Als Martin Kippenberger den Schauplatz der Bildtitel fast zu einem selbstständigen Medium ausbaute, suchte er nicht den Mehrwert irgendeines Einfallsreichtums oder den Nachweis von Talent, sondern Distanz. Die unübersichtliche Anlage aus Texten und Buchstaben signalisierte zunächst, dass diese Kunst nach anderen Gesetzen und Codes funktioniert und sich nicht eingrenzen lässt. Sie entwickelte die eigene Stimme, organisierte den Anspruch auf Kompetenz auf dem Gebiet der Sprache und stützte die Autonomie der künstlerischen Initiative, indem sie sich der Zuständigkeit anderer Kommentatoren in den Weg stellte. Wie dann auch Kataloge und Künstlerbücher sich in das Thema Buch einmischen – *Frauen* zum Beispiel, eine Veröffentlichung in einem Theorieverlag, die von der ersten bis zur letzten Seite nur Fotos und

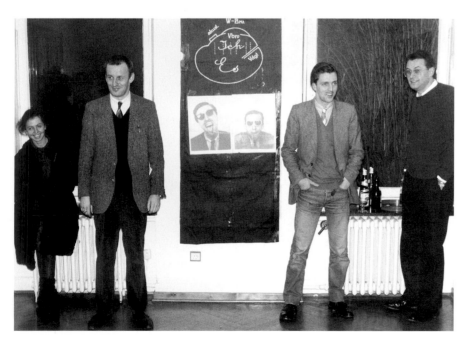

**Julia Dacic, Martin Kippenberger, Albert Oehlen, Max Hetzler con el múltiple *Durchgangslager Felix Kull* de Kippenberger/Oehlen,** Galería Erhard Klein, Bonn 1984 | Julia Dacic, Martin Kippenberger, Albert Oehlen, Max Hetzler with the Kippenberger/Oehlen multiple *Durchgangslager Felix Kull*, Erhard Klein Gallery, Bonn, 1984 | Julia Dacic, Martin Kippenberger, Albert Oehlen, Max Hetzler mit dem Kippenberger/ Oehlen-Multiple *Durchgangslager Felix Kull*, Galerie Erhard Klein, Bonn, 1984 | Foto: Wilhelm Schürmann

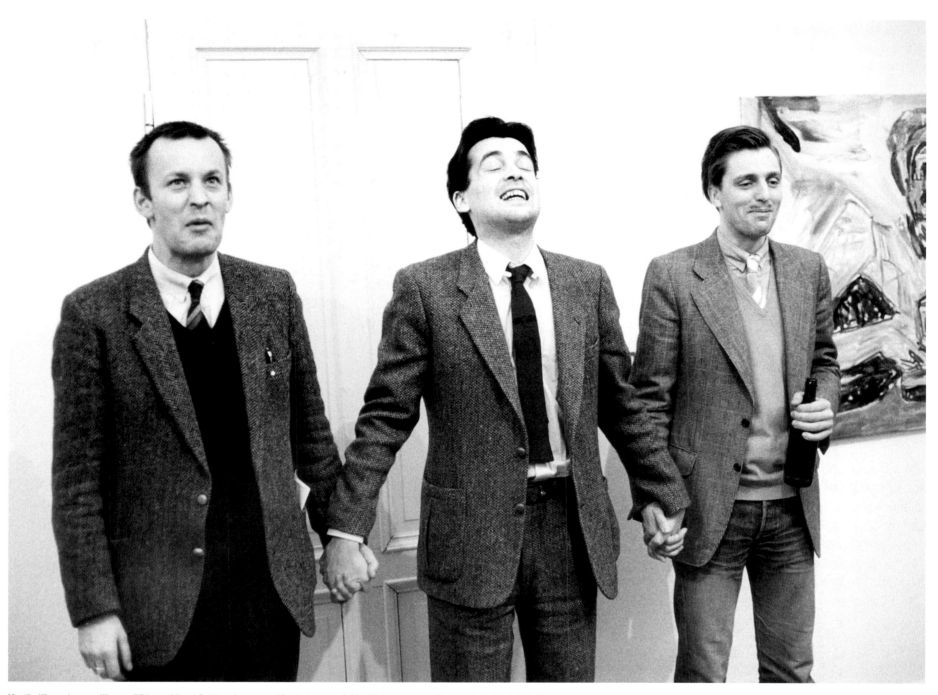

Martin Kippenberger, Werner Büttner, Albert Oehlen, inauguración de la exposición *Mujeres en la vida de mi padre*, Galería Erhard Klein, Bonn, 1984 | Martin Kippenberger, Werner Büttner, Albert Oehlen, opening of the exhibition *Women in the life of my father*, Erhard Klein Gallery, Bonn, 1984 | Martin Kippenberger, Werner Büttner, Albert Oehlen bei der Ausstellungseröffnung *Frauen im Leben meines Vaters*, Galerie Erhard Klein, Bonn, 1984 | Foto: Wilhelm Schürmann

kein einziges Wort enthielt –, so sollten die wortreichen Titel den Formalitäten der Wissenschaft und des Journalismus Schwierigkeiten machen.

Billige Gedichtzeilen, aufgefangene Bemerkungen aus der Alltagswelt, die Schlagzeile, der eigene Sound, abgewandelte Kalauer, die Melodie der Lebensregel, Codewörter, Abkürzungen oder Buchstaben … Die Bildtitel bewaffneten sich mit den verschiedensten Selbstverständlichkeiten und nutzten jede mögliche Befestigung bis hin zu den Geheimformeln der Theorie. Sie parodierten die besondere Magie von Spezialbegriffen und den Respekt vor schwer Verständlichem. So entstand ein Kreis aus Hinweisen, Übersetzungen, Irrwegen oder Korrekturen, eine Zone der Vermittlung, die natürlich auch mit Referenzen spielte, aus denen nur noch Freunde und Eingeweihte herausfanden. Jeder kannte LSD, ZDF oder NPD, aber was hieß: C.B.N., I.N.P. oder S.H.Y.?

In einem Bild tickerten sich die Morsezeichen dann sogar durch 27 Buchstaben und Punkte. Offensichtlich sollten in diesem Moment auch diejenigen abgehängt werden, die den Zugangscode im Kopf hatten. Im Übrigen wurde die Auflösung fast immer direkt neben das Abrakadabra gestellt: *Capri bei Nacht* (S. 79), *Ist Nicht Peinlich* (S. 108) und *Siberia Hates You* (S. 129). Es ging also nicht darum, den Code gesetzt oder entschlüsselt zu haben. Die Codierung, die eigene Grammatik, die nicht eindeutig lesbaren Formeln … diese Sprache teilte ihre Konstruktionen und ihre Konstruiertheit mit, sie wollte den Stil ihrer Verfügung verbreiten. Dann hieß es auch für den Akteur selbst: Das Geheimnis ist dort am besten versteckt, wo es keine Geheimnisse gibt. Auf diese Weise gelang es Martin Kippenberger, die Drohung oder Warnung – gib auf, bevor es zu spät ist! – in einen Wunsch oder Rat umzukehren. Aus dem Ultimatum machte er eine Maxime: *Never give up, before it's to late*,

oder: Durchhalten, bis der Exzess so weit getrieben werden konnte, dass es für jede Warnung zu spät ist.

## Bitte nicht nach Hause schicken

Schon ein Bild von 1977 (Abb. S. 71), eine Art Handtuchmotiv mit schwimmender Ente, ließ keinen Zweifel an Martin Kippenbergers Bereitschaft, völlig unpassende oder sogar dämliche Motive mit dem Wert der Luxus- oder Kultursache Bild an der Wand in die Waagschale zu werfen. Noch bevor die so genannten „Jungen Wilden" – die dritte oder vierte Generation von Künstlern, die seit den „Fauves" in dieser Kategorie ins Rennen ging – die Ertragsaussichten in Sachen Betrachtung jüngerer Kunst gesteigert hatten, brachte Martin Kippenberger die besser informierte Kundschaft an den Rand ihrer schönen neuen Aufgeschlossenheit, denn ein optisches Erlebnis, wie es das schwimmende Entlein anbot, war sicherlich im nächsten Kaufhaus im selben Format und in Frottee viel billiger zu haben.

Der Versuch, über ein Jahrzehnt nach Polke und Richter noch einmal deutschen Pop zu erfinden, noch einmal in der eigenen Welt die fremde oder im Kleinen das Große zu verstehen, fand natürlich im Bewusstsein statt, dass der Gegenstand des Experiments vom Publikum als eine im Grunde berechtigte, anerkannte oder durchgesetzte Sache aufgenommen werden musste. Doch schon die Referenz – dass es um Pop gehen würde – war nicht deutlich, also nicht mit den eingetragenen Warenzeichen kenntlich gemacht worden. Außerdem enthielt Martin Kippenbergers Version für den deutschen Raum neben der bedauerlichen Verspätung auch noch einige grobe Abweichungen.

Als Aktualisierungen wurden sie nicht erkannt. Sie waren dafür umso besser geeignet, den mühsam in die Gegenwart geretteten Kompromiss mit der modernen Kunst, eine gewisse Blauäugigkeit in Sachen Internationalität und vor allem aber den Konsens im großen Publikum – eine ganze Reihe stabiler Werte mithin – zum Einsturz zu bringen. Eine feine Schutzschicht hatte bislang das aktuelle Kunst- und Kulturempfinden der breiten Masse und der Intellektuellen vor neuerer Modernität und insbesondere vor den dort eingesetzten Banalitäten bewahrt. Im deutschen Kulturalltag versprach amerikanischer Pop überseeischen Weltstadtcharakter, New-York-Gefühl und die Größe einer Coca-Cola-Werbung vom Time Square. Die Übersetzung von Martin Kippenberger landete also nicht zufällig im Planschbecken oder Kinderzimmer.

Das Element des Wassers, des Badezimmers oder gewaschener Füße bot im Übrigen einen stofflichen Vorteil. Es ging um die schnelle Erneuerung, ein flaches und flüssiges Malen, das für seine Themen Unmittelbarkeit, Wind und Durchsicht ins Offene braucht, glatte Farben, dünnen Auftrag, frische Gedanken. Die Malerei von Martin Kippenberger hatte in den folgenden Jahren, selbst wenn alle möglichen anderen Materialsignale eingetragen waren, immer etwas von dieser lapidaren Unkompliziertheit. Er hat seine Bilder lieber schnell hingesprochen und abgeschlossen, hat sie weggestellt, bevor Zeit für Probleme, Verbesserung oder Bewunderung entstand und das Interesse an mehr Feinarbeit oder besonderen Effekten sich ausbreiten konnte. Sie wirken daher nie langatmig, verquält oder tiefsinnig, es sei denn, ein Thema braucht Stilzitate aus diesem Repertoire. Meistens reichten ihm für die Freunde des Duktus ein paar durchsichtige Spritzer aus Silikon.

*Flotter Dreier* (S. 86/87) stellt diese Verfahrensweise, die Aneignung und Verschrottung des Stilzitats, in knapper Folge vor. Die Heavy-Metal-Band *Motörhead* wird im Zeichen schmissiger Bravour à la Corinth geehrt; das Kolosseum kommt als Handtuch- und Strandmotiv flach wie Pop aufs Bild, und das Seestück kann – malertypisch eine Schlacht am Kap des Alkohols – als Sturm über einen heftigen Wellengang aus Silikon gelegt werden. Farben, Malweise und Material haben bei Martin Kippenberger oft diesen Zusatz, eine gewisse Signalhaftigkeit zum Beispiel. Sie sind „kontrastverstärkt", wie es in der Werbung heißt, aufbereitet für größere Aufmerksamkeit. Die Mittel sollen sich als besonders gemachte Substanz präsentieren, als ein Stil oder der Einsatz von Farben und Stoffen in einer bestimmten Lebenswelt, in Wandmalerei, mit Neoneffekten, für Schwarzlicht und mit der unerwarteten Rückkehr zum Kitsch. Sie sind von gewollten und nicht gewollten Wiedererkennungswerten geprägt, von Versprechungen eingefärbt, didaktisch pastos, oder sollen einen Auswahlwert mitbringen, als Abbild der Lackpalette für das gute Stück in der Garage.

Bereichert um dieses Panorama aktueller Ausdrucksformen, Farbwelten und Sichtweisen auf Bilder geht es wieder um abstrakte Kunst, Figuration oder ungegenständliche Malerei, allerdings im Kontakt mit all jenen Unfarben und Undingen, die wie das verarztete Hündchen auf dem Weg durch eine Farbskala aufgestellt sind und noch einmal lernen, den verengten Blick und die geschützte Orientierung mit dem Gang der Beine zu koordinieren. Die Bilder aktivieren ein Lebensgefühl, das ständig seiner eigenen Konstruktion begegnet, heute neu und elementar, morgen Sackleinen und Prestige. Es ist die Welt der plappernden Ware, des schlauen Stils und der spitzfindigen Imitate, eine Welt voller „metaphysischer Mucken". Edouard Manet hatte sie schon als eine Domäne der Malerei erkannt, mit ihren linkshändigen Gitarrenspielern, einem Frühstück vor Freilichttapete und den launisch umschlagenden Winden über einem Meer, glatt hingeworfen wie ein Tuch auf den Tisch. Francis Picabia versetzte ihrer Betrachtung noch einmal einen empfindlichen Schlag, als er aus den Vertragsbedingungen über den Standort des Künstlers die Überprüfbarkeit seines handwerklichen Geschicks wegstrich.

## Acht Bilder zum Nachdenken, ob's so weitergeht

Dass er nicht nur die moderne Welt, sondern auch die Malerei und ihren Künstler in seiner Kunst als Gegenstand sah, machte Martin Kippenberger spätestens 1981 mit *Lieber Maler, male mir* klar. Für diese Ausstellung engagierte er einen

Kinoplakatmaler, der sich mit großflächiger Werbung auskannte und die den Wünschen entsprechend großen Formate bewältigen konnte. Die Handschrift der Technik – Fotovorlagen, weiche Farben aus der Dose, flacher Pinselauftrag – stand für die Ankündigungen der großen Welt des Films, und so lieferte der Künstler seiner Wunschmaschine die dazu passenden Motive mit verschiedenen Momenten der Einzigartigkeit und den Verlusten ihrer Exponiertheit.

Das kleine Schoßhündchen (S. 73) ist heute noch als Star im Geschäft und springt schnell in die Hand: ein hysterisches Objekt – oder Subjekt – für Kuschelanfälle und überdrehte emotionale Inszenierung, von den Haarspitzen bis zum nassen Näschen ein Blitzlichtmoment, das Glitzern im Auge kurzfristig heiß und schon wieder kalt. Im Bild ist von außen nach innen nachvollziehbar, wie gereizt es auf jede Berührung reagiert und schmerzhaft elektrisiert wird durch intime Gefühle, eine Marotte, die als lustiger Einfall, eine leichte Improvisation beginnt und bald das Kommando der zweiten Natur übernimmt. Schon dass es in der stumpfen Spray- und Pinseltechnik als ein völlig stoffloses Stofftier erscheinen würde, wird Martin Kippenberger dazu bewogen haben, das Motiv aus der Zeit von *Uno di voi* (1978) noch einmal als Schwarz-Weiß-Foto und viel größer malen zu lassen.

Filmisch geschnitten sind auch zwei weitere Bilder (S. 54/55 und S.64/65): der subjektive Kameraschwenk runter aufs eigene Jackett, Close-up zu den Kugelschreibern hin, eine Einstellung mit Sinn für den Hinweis auf das entscheidende Detail. Und: das Selbstporträt als Star oder der Tourist, der aus der Kälte kam. Das „Souvenir" mit Berliner Mauer erinnert an die neuen Filme aus den siebziger Jahren, in denen Martin Kippenberger eine Zeit lang Karriere machen wollte; ein paar Nebenrollen hatte er schon bekommen. Typisch für den Geschmack dieser Filmemacher war ihr Faible für den Nebenschauplatz oder einen anderen Schick, zum Beispiel den der herrschenden Klasse im Ostblock. Die Mauer passt hinein als gut geschossenes Breitwandformat und Rückseite harter deutscher Wirklichkeit, ein Gegenbild zur Bronx. Mit dem Gesicht eines attraktiven jungen Mannes, der Entschlossenheit eines Newcomers aus Hollywood, wird das Zeichen der Macht besetzt und dann ins Ungewisse der Alltagswelt gedreht. Der Mann steht dort vielleicht am dreißigsten Geburtstag in seiner ganz persönlichen Krise nur, in Einsamkeit und vor Entscheidung. Und genauso steht das Bild im kalten Krieg der Bilder zwischen dem Auftrag, die Mittel der westlichen Propagandafilme zu erneuern, und ihrer Sabotage.

Aus dem Programm *Bekannt* kamen auch die beiden *Eiermänner* von 1981 (S. 85), und wie alle Figuren der Öffentlichkeit sitzen sie nicht ganz richtig in ihrem Bild. Bei dem *Eiermann aus Amsterdam* ist es die Andeutung einer randlosen Brille, die – in der Farbe versteckt – die Integrität des Originals stört, obwohl sie seine Seriosität doch irgendwie erhöht. Sie sollte wohl dem Professor – dem Klassiker, der die Gläser, die er sucht, immer auf der eigenen Nase hat – helfen, im dunklen Zimmer des Bildes besser zurechtzukommen. Bekanntlich hat die Kunstwissenschaft diesen Rembrandt – die größte Legende der deutschen Museumslandschaft damals in Berlin-Dahlem – inzwischen genauer untersucht. Mit dem dunklen Firnis mussten auch einige Sentimentalitäten abgetragen werden: Der *Goldhelm* ist seitdem aus dem Œuvre des Meisters gestrichen. Martin Kippenberger hatte also Recht: In dem braunen Geschmiere dieser so oft angeschauten Sehenswürdigkeit – das Gold strahlt bei ihm schon leicht im Blitzlicht – war etwas übersehen worden. Der zweite Eierkopf und Clown hat seine Brille wohl kaum aus purer Freundschaft aufgesetzt. Im Gegensatz zu seinem Nachbarn ist er keine eingebürgerte Angelegenheit deutscher Unterhaltungskultur. Er steht im Dienst des nationalen Humors auf seinem Posten, und das Lachen ist hierzulande immer noch eine Sache, bei der die Nase im Dorf bleibt.

Ähnlich minimal und fein durchziehen formale Korrespondenzen auch das nächste disparate Paar: Volksschauspieler Willy Millowitsch aus Köln und Larry Flint, Erfinder und Herausgeber des *Hustler* (S. 117). Beide sind mit schwarzer Kappe beim Fotografen erschienen, eine Verkleidung, die in jedem Fall nicht zu ihrer üblichen Rolle gehört und sie als öffentliche Figur halb maskiert, halb die Maske selbst demontiert. Millowitsch wirkt eher wie Mickymaus und ist nicht am großen Theater. Flint war ein Pionier des besseren Geschäfts,

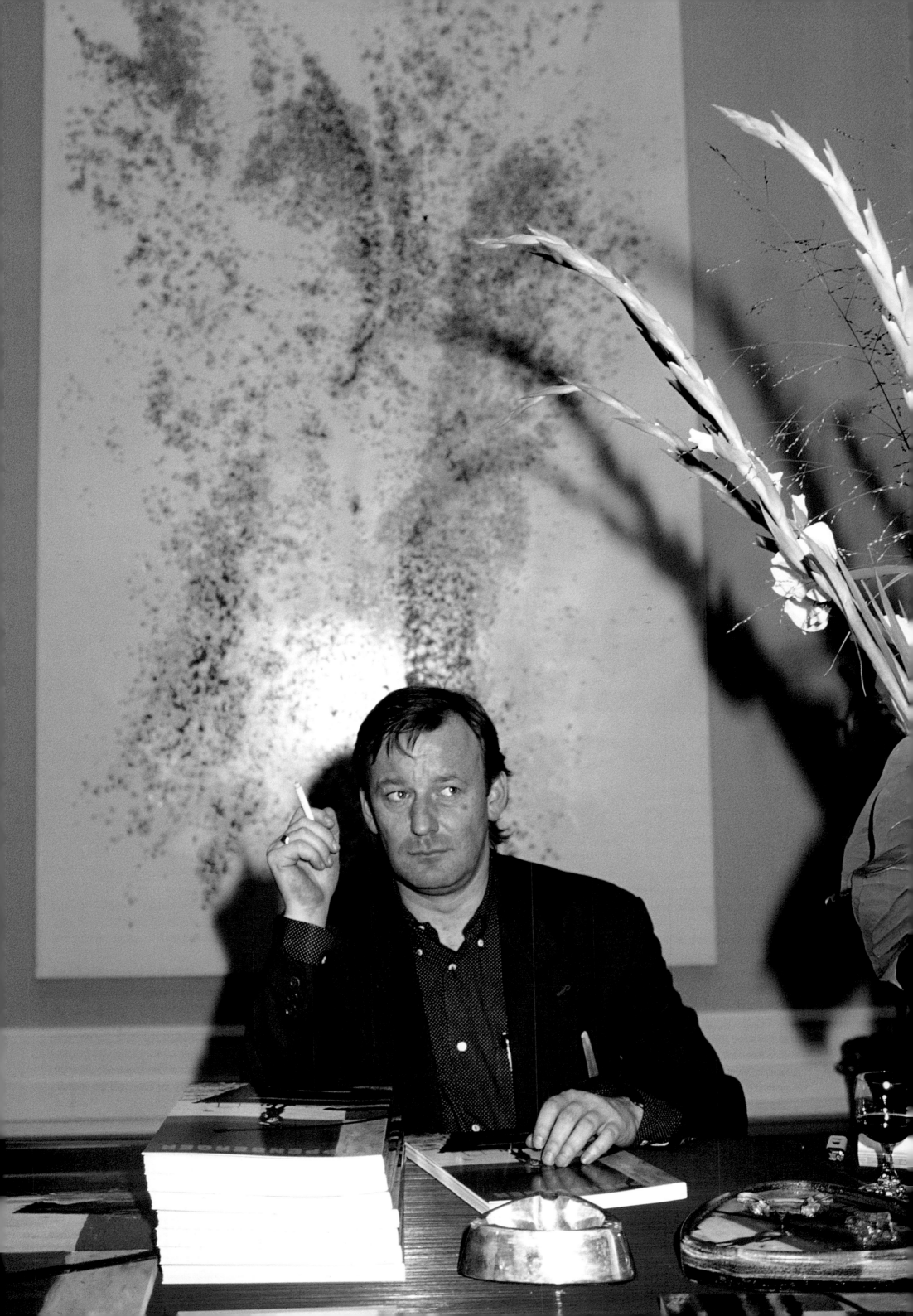

und zwar in Sachen „Aktbild und Verkauf", also weniger für die Befreiung der Sklaven als für die des Handels mit der nackten Haut. Beide glauben vielleicht, dass sie sich für ihr Land eingesetzt haben, und verstehen ihre Mission als Dienst an der Freiheit oder sogar als einen Beitrag zur Freiheit des Ausdrucks. In diesem Sinne sind die Insignien nationaler Bedeutung zu verstehen, die beide ins Spiel bringen: Millowitsch bewegt sich als Mephisto auf Gustaf Gründgens' Hoheitsgebiet, und der Pornograf sitzt als historischer Freiheitskämpfer für den Geist der Bill of Rights. Wäre Gründgens – *der* Staatsschauspieler für den Wiederaufbau des Ansehens der Dichter und Denker – ein Playboy, dann ist Millowitsch *the anarchistic choice* und Hustler.

Ein ungewöhnliches Ensemble aus drei Bildern von 1983 (S. 74/75) – gleiche Höhe, aber unterschiedliche Breite – scheint zunächst nichts mit dem Schicksal der öffentlichen Figur zu tun zu haben. Weder ist ein Titel für sie überliefert noch eine Anordnung, aber sie waren wohl als eine Gruppe gedacht. Sie alle sind in gleicher Art auffallend stümperhaft gerahmt, die Leinwand unsinnig zusammengenäht und geflickt. Alles scheint vorsätzlich ramponiert und heruntergekommen bis ins Durcheinander der Malerei hinein, mit einer Farbe, die verstaubt und ausgelaugt ihren Gegenstand nicht mehr richtig hergeben will, und Motiven, die zwischen Konturen, Linien und Bruchstellen fast schon untergehen. Besonders das Bild mit einem aufgehängten Leuchtbuchstaben wirkt im ersten Moment wie ein Schrotthaufen. Genauso unwillig wie der kaputte Rahmen ist es ins Innere verstellt, macht nicht klar, was draußen ist und was im Bildraum steht. Ein Streifen Dunkelblau wird zum Raum, die Nacht irgendwo im Hintergrund, dann: Rahmen, die in Rahmen stecken und Flächen verstecken, als wären da jede Menge Bilder verstaut, Kulissen oder Blendwerk, einmal hart an Schablonen abgespritzt, dann als Vorhang in Tropfen gehängt, bis in der Mitte ein richtiges Rahmenzeichen erkennbar wird, die Skizze einer gedrechselten Holzeinfassung für ein schmales Hochformat, wie für einen Spiegel. Und tatsächlich, diese schwache Zeichnung hält verschiedene Silbertöne zusammen, Aluminiumfolie, ein grau gemaltes Rechteck zur Seite gesetzt, eines nach unten gezogen, dazu Silber aus der Spraydose, ein ziemlich disparates, kaputt zusammengeschobenes Konglomerat, und die matt glänzende Folie wurde auch noch auf einer dünnen Spanplatte verknittert aufgezogen, bevor sie als abgebrochenes, zersplittertes Stück an die Leinwand kam. Nach rechts verliert sich das Bild in blass verwehte Flächen; sie halten nichts und schließen den Raum zu dieser Seite nicht mehr ab.

Ein Netz aus alten Linien in Türkis spannt leicht verzerrt die Langeweile, ein Mühlespiel, ins ganze Bild, und schließlich kommt ein „k" in Neonrot hinzu; der kleine Buchstabe sitzt auf seinem Stromkabel wie ein Vögelchen auf einer Schaukel. Sein schwaches Rot entzündet im Gewebe der Endlosmühle und vor dem flachen Raum einen Anflug heimischen Gefühls, und langsam bildet es dann eine Figur ab, die da vor dem Spiegel ins Innere zieht, deutlicher wird sie mit den anderen beiden Leinwänden. In dem schmalen Porträt einer großen Nagelfeile verliert das Silber seinen Glanz im Staub, fast als wäre er beim ewigen Feilen hinabgerieselt. In seiner Übergröße und in dem Pink der Plastikhülle hat dieses Gerät etwas von einem amerikanischen Schlitten aus den sechziger Jahren, den aufgedonnerten Kurven und Kanten eines Cadillac, vom Lippenstift zu viel, die Wimpern zu schwer, der Lidstrich zu lang und irgendwo in einer alten Schachtel jede Menge Perücken.

Auch das dritte, annähernd quadratische Bild bietet zu viele Feilen auf, hineingesteckt in einen Saum aus fetter Dichtungsmasse. Ansonsten gibt es da noch einige Beispiele für die Fallen und Irrtümer der Illusion, das räumlich unmögliche Dreieck, die Idee eines Würfels im Faltplan und der Fotoeinschnitt mit jenem Puppengesicht, das besonders lebendig schaut, weil das linke Auge nicht mehr funktioniert und dabei ein bestechendes Zwinkern abwirft. So wird das Ensemble der drei Leinwände allmählich zum Panorama, das sich um die Schönheit einer ehemaligen Diva schließt, das Ende eines großen Stars, dessen Schminktisch in einer Rumpelkammer seine Spinnweben fängt.

Ein genauso brüchig gerahmtes Bild (S. 152) mit genauso unsinnig zusammengenähter Leinwand, auch 1983 gemalt, spielt nun nicht mehr im Caravan einer vergessenen Berühmtheit, sondern in der „Sozialkiste", in den

Vorstellungen also, die mit den utopischen Resten sozialer Versprechungen verschifft werden. Der Hintergrund ist von Graffiti oder Kneipenmalerei abgenommen. Er stellt den Mondlichtabend als Betonwand ins Bild, dann kommt das schimmernde Idyll hinzu. Ein wenig „Kunst für alle" ist im Stil, doch das schöne alte Sehnsuchtsbild, die Gondel mit dem Gondoliere, wurde einfallslos und uniform herausgemalt, orange blau rot und schwarz, Strich neben Strich. In diesem Licht ist schwer zu unterscheiden, ob der Urlaub oder das ganze Leben dort unten im Süden zur Erfüllung eines Traums werden soll oder nur zur letzten Überfahrt, Sprung in die Kiste und vergessen. Wenn die Gondeln „Sozial Pasta" transportieren, wo geht es dann noch hin? Brot für die Armen, soziale Plastik … „Monkey Business", stand auf der Gondel, die später wie eine soziale Hängematte aus Holz geschnitzt wurde (Abb. S. 153–155). Der Aufbruch ins Ungewisse kann den schönsten Kunsttransport nicht davor bewahren, dass es möglicherweise am anderen Ufer nichts zu gewinnen gibt, nichts für die Massen und nichts ohne sie, keine Utopie und noch weniger ohne Illusionen.

## Schade, dass Wols das nicht mehr miterleben darf

Eine der wichtigsten Ausstellungen der achtziger Jahre wurde zugleich zur bis dahin größten Manifestation des Freundeskreises, in dem Martin Kippenberger sich seinerzeit bewegte, die Gruppenausstellung *Wahrheit ist Arbeit* 1984 in Essen mit Albert Oehlen und Werner Büttner. Als er selbst 1986 seine einzige Einzelausstellung, die ihm während des gesamten Jahrzehnts von einer deutschen Institution zugestanden wurde, aufbauen konnte, setzte er das Programm der Gruppenausstellung in gewisser Weise fort. Im Darmstädter Landesmuseum lag natürlich die Auseinandersetzung mit dem dort installierten Beuys-Block nahe, fast schon ein wenig zu nahe. Immerhin gab es seit 1984 das monumentale Bildnis *Die Mutter von Joseph Beuys* (S. 105), eine leicht überdimensionierte Ikone im Stil der russischen Moderne, des Spätwerks von Kasimir Malewitsch, also passend zum Gegenstand utopisch und bäuerlich zugleich, darin das Angebot einer radikalen Vereinfachung des künstlerischen Vokabulars als Botschaft an die Werktätigen und einfachen Leute, ihre Zukunft genauso in die Hand zu nehmen und mit der Kunst gemeinsam noch einmal ganz von vorn anzufangen. *Die Mutter von Joseph Beuys* hatte die wichtigste Frage zur Künstlerfigur Joseph Beuys, die Frage nach seinem Ursprung, im Grunde erschöpfend beantwortet. Noch mehr Wartungsarbeit am Mythos des damals schon legendären deutschen Bildhauers war nicht nötig. Trotzdem wurde vor Ort noch die eine oder andere Botschaft zum Block hinübergesendet. Immerhin verhandelte Martin Kippenberger in Darmstadt *Miete, Strom, Gas*, die grundlegenden „Wirtschaftswerte" also, die der Umsatz von Kunst dem Künstler sichern muss. Das Auge seines Realismus stellte sich aber nicht nur auf die Bilanz im eigenen Haushalt ein, sondern sehr viel umfassender auf die soziale und gebaute Wirklichkeit im Land.

*Miete, Strom, Gas* präsentierte eine Reihe von Bildern, die den Bestand der Malerei mit dem Werkzeug eines Wirtschaftsprüfers anfassen, Statistiken und Tabellen, *Ertragsgebirge* und *Meinungsbilder*. Eines dieser *Meinungsbilder* nahm einen Klassiker aus dem Schatz deutscher Lebensweisheiten hinzu. Insbesondere wenn es um die „Stunde null" ging, hieß es oft: *Ich hab ganz unten angefangen* (S. 132/133). Diese Legende über den guten und gerechten Schnitt, den so mancher Wort- und Meinungsführer zwischen „Wir" und „Ich" in seinem Leben gemacht hat, war bis in die achtziger Jahre hinein beliebt; inzwischen ist sie verschwunden. Entsprechend klar im Kontrast und schwarzweiß wurde das Format bemalt, eine Basisarbeit, ein Fundament gewissermaßen, für „ganz unten" eben (eine Mumie oder ein kurzes Wort zu den Granitblöcken von Beuys vielleicht auch). Genau wie *No Pro* (S. 134) soll es als Bild „komplizierter Zusammenhänge", eines Schemas oder Erklärungsbildes, angesehen werden (No Problem, nicht dafür) und porträtiert auf diese Art auch die Mengenlehre, jene pädagogische Erneuerung, die so früh und gründlich die Vorstellungen prägte, dass ihre Muster sich in alle Bereiche durchdrückten. Noch heute setzen sich beispielsweise im Kunstdiskurs die Reflexe aus dem Grundschulalter durch. Das Argumentieren wird bestimmt vom Spaß am Zuord-

nen und Aussortieren; es gilt verschiedenfarbige Kreise zu ziehen, Begriffe einzusetzen und Schnittmengen auszusieben.

Besonders instruktiv für diesen Habitus moderner Problemanalyse und -bewältigung ist *Meinungsbild ‚Das besondere Nichts'* (S. 135), wieder mit grauer Wolke, der Metapher für die ungeklärten Vorgänge in den grauen Zellen und das Funktionieren einer Abstraktion mit soziologischer Dimension … oder für den Dunst und Nebel, der aus der Gestik theoretisch komplexer Erklärungen hervorgeht. Diesmal aber – so viel scheint sicher – steht die unfassbare Ordnung der Malerei selbst auf der Staffelei. Die Säulen des Bildes stützen ihr Himmelreich der Kunst, drei an der Zahl und passend dazu ein Dreieck im Wolkengrau, das „Übersinnliche" und seine Gesetze, daher in Silikon, also unstofflich oder durchsichtig eingetragen. Der Anstrich der Säulen variiert die schöne Ausnahme der Farblehre Grün, den emotionalen Ausrutscher Rosa und das Schwarz-Weiß in seiner kompletten, aber verdrehten Skala, vom Licht am Boden bis ins Dunkel nach oben. Grau gehört als Nichtfarbe dem Medium der Fotografie und ist daher als glattgeschnitten flache, zweidimensionale Stütze dem Ideengebäude eingemalt.

Die Landschaft dieser Erklärungswelt ist so durchschaubar und eindimensional wie möglich, die Zeichnung kunstlos und grob. Als vorgeführtes Sinnbild zum Aufbau von Farbe und Malerei, dieser besonderen Leerstelle in einer Welt aus lauter Wirtschaftswerten, behandelt *Das besondere Nichts* die Mission und Meinung der Kunst, wie Francis Picabia es zwischen 1945 und 1952 mit dem Geschmack seiner Epoche tat. Er sah die Malerei, vor allem die abstrakte, nicht als einen neutralen Träger an und machte ihre Konventionen und Gesetze durch grobe Vereinfachung sichtbar. Dieser andere Nachdruck in seiner Hand lässt einen unbestimmbaren Zusatz – auch in diesem Sinne *Das besondere Nichts* – bis in die Lesbarkeit einer Pointe hinab und entzieht sie ihrer Funktion, im Gemütlichen.

*S.h.y.* wäre beispielsweise ebenso leicht zu entschlüsseln wie überhaupt nicht. Einerseits ist *Sibiria hates you* (S. 129) eindeutig ein Detail aus *War Gott ein Stümper* (S. 127), und dort gäbe es Anhaltspunkte für eine Deutung: Eine Art Reißverschluss, leicht in die Kurve gegangen wie eine Straße ins Ungewisse der Zukunft, zieht die beiden Seiten des Bildes zusammen. So problemlos wie vielleicht nur in der DNA fügt sich eins ins andere, nicht aber zwischen den Menschen oder zwischen den beiden Geschlechtern; da macht die Frage an den Schöpfer Sinn. In *S.h.y.* ist das ohnehin eher unklare oder nicht ganz funktionierende Motiv so stark vereinfacht, schematisiert und überformt, dass es weder wie ein Reißverschluss zusammenschnurrt noch irgendeiner anderen Lesbarkeit gehorcht. Es gehört vielmehr zu den Bildern jener treulosen Abstraktion, die Francis Picabia zwischen einer berechenbar gewordenen Moderne und dem eigenem Vergnügen suchte.

## Nachträglicher Entwurf zum Mahnmal ‚Gegen die falsche Sparsamkeit'

Viele Bilder und Objekte, die Martin Kippenberger Mitte der achtziger Jahre zum Thema Architektur machte, gehen die vorgefundene Wirklichkeit im Medium ihres Entwurfs an und bringen sie auf den Schreibtisch und zum Bleistifthalter zurück, wie etwa *New York von der Bronx aus gesehen* (S. 146) – Dimensionen und Ansichten sind manchmal nur eine Frage der Gusstechnik, Irrtümer das Gebiet der Kunst. *Sanatorium Haus am See* (S. 122/123) zeigt die moderne Bauwelt, wie sie entsteht, und nimmt die Selbstverständlichkeiten aus der Werbung hinzu. Der Titel verspricht die Kur als Reise in einen Wunsch und Heilung als Urlaub für das Haus am falschen Ort. Endlich ein Haus am See, das klingt verlockend, doch bis hin zur angeschnittenen Signatur ist es auf diesem Bild schwierig mit der Platzierung. Die Malerei findet sich nicht richtig

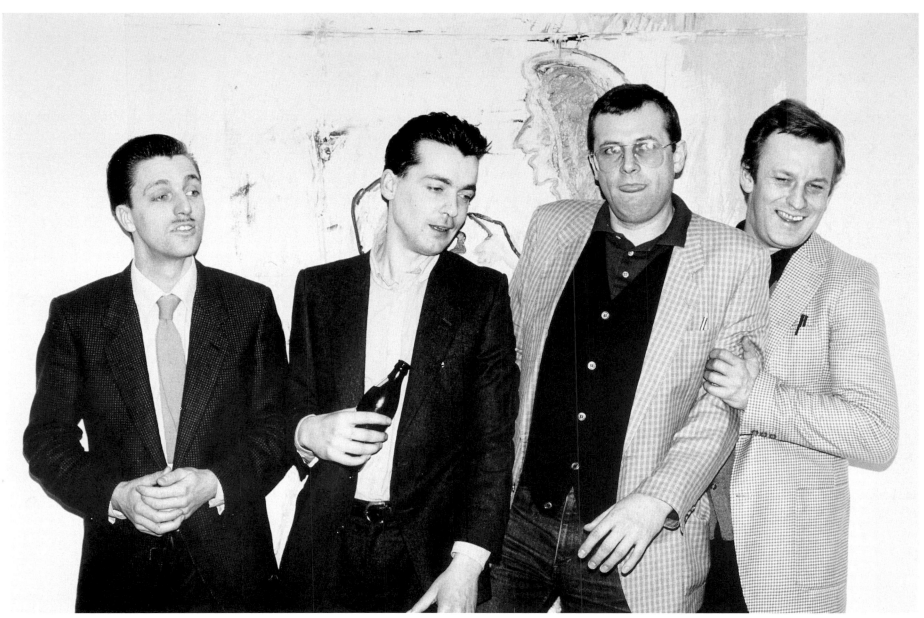

**Albert Oehlen, Werner Büttner, Max Hetzler, Martin Kippenberger delante del cuadro de Kippenberger *Sin título,*** Galería Max Hetzler, Stuttgart, 1982 | Albert Oehlen, Werner Büttner, Max Hetzler, Martin Kippenberger in front of the Kippenberger painting *Untitled*, Max Hetzler Gallery, Stuttgart, 1982 | Albert Oehlen, Werner Büttner, Max Hetzler, Martin Kippenberger vor dem Kippenberger-Bild *Ohne Titel* in der Galerie Max Hetzler, Stuttgart, 1982 | Foto: Wilhelm Schürmann

zurecht auf der Leinwand, wechselt aufs Zeichenpapier mit Patina, kommt auf den Zeichentisch eines Architekten, macht eine Skizze, einen Prospekt mit Schwung und Leichtigkeit, der blaue Himmel stimmt. Etliche glatt durchgezogene Vektoren und ein paar fest verankerte Fluchtpunkte schaffen ihre Perspektive, das große Lineal ist im Einsatz, Sonnenschirm und Stühle stehen bereit, der Steg führt schon hinaus auf den angedachten See … nur im Fundament, an der Basis hat der Plan nichts zu bieten und setzt merkwürdig selbstvergessen aus. Eine einzige entschiedene Grundlinie im Stil von Paul Klee soll reichen, ergänzt vom lapidaren Wort, das den Kurhauseindruck aus dem Experiment in den Auftrag oder die Wirklichkeit retten will. Doch das Geschmier mit Erdfarben macht mitten im Bild nur eines klar: Das Sanatorium ist eine Projektion auf die Baugrube, oder schlimmer noch: Es muss schon wieder in Reparatur.

Skizzenhaft und im Zustand des Provisorischen wird die moderne Architektur genau dort porträtiert, wo sie sich auf ihren Entwurfscharakter hat festlegen lassen und alle weiteren Schritte zur Realisierung gegen billige Baustoffe und Bauvorschriften eintauschen soll. Martin Kippenberger entdeckte hier auch den Boden für eines seiner Lieblingsprojekte, die „unsinnigen Bauvorhaben", Treppen, die ins Leere führen, oder Metroeingänge, wo es keine Metrolinien gibt. Diese unsinnigen Bauvorhaben hätten den Sinnigen eine Art Kuraufenthalt verschafft, Pause für eine Moderne, deren Entwurf in den Städten zur Witzzeichnung verkommt. *Planschbecken in der Arbeitersiedlung Brittenau* (S. 124/125) war vielleicht im Klang nicht weit von „Duschen im Lager Birkenau" gebaut; das Negativ der verdrängten Vergangenheit ist dem Stück verschönerte Wohnsilowelt aber nur insofern unterlegt, als die Zerstörung der Städte, der Moderne und der Erinnerung überall mit Architekturen überbaut wurde, die von Improvisation, kurzfristigen Lösungen oder Unwissen zeugten und auch ihre Geschichte nur auf zwei, drei Jahrzehnte abstützen wollten.

Der Künstler stellte sich über dem *Planschbecken* nicht als Architekt, Experte, Erfinder oder Konstrukteur dar, eine Rolle, die ihm seit der Renaissance immerhin zur Verfügung stand. Er sah seinen Schauplatz eher mit Schaufel und Schubkarre, Mörtel und Wasser, Kelle und Kachel; er verstand die Gegebenheit als Prolet. Für einen Teil der Malerei, die in *Miete, Strom, Gas* gezeigt wurde, hatte Martin Kippenberger alte Fotoplatten mit Bildern aus der sowjetrussischen Arbeitswelt als Vorlagen genommen. Das politisierte Leben nach der Revolution, die bessere Zukunft des Alltags und die proletarischen Akteure, die neueste Figur im Austausch zwischen Kunst, Utopie und Wirklichkeit, wurden in Szene gesetzt, um den neuen Menschen beim Hantieren mit Farben und Formen im Bildraum zu sehen. Und die Palette war dann immer ein wenig mit jener Dokumentenpatina abgemischt, die Ilja Kabakov später als Farbe der ideologischen Vergangenheit bekannt machte. Das galt natürlich nicht für den Utopisten, der auf der anderen Seite des Eisernen Vorhangs und im englischen Sprachraum sein Glück suchte. Dort hockte *The Capitalist Futurist Painter in his Car* (S. 136/137), der größten vorstellbaren Prestigevision, ob nun in Ost oder West.

Auch die Architekturansichten wollten ihren Baustoff vom Arbeiterstandpunkt aus begreifen, als ein Konstrukt, vom Maurer, Klempner oder Straßenarbeiter dorthin gestellt. Ihre Techniken sind in der Sache präsent wie ein modernes Konzept, das seinen Sinn im offenen Prozess findet, mit Duschen, die nicht richtig funktionieren, Geländern, die nicht ganz passen, Fugen, die nicht verschlossen sind, der Mitte, die nicht ganz getroffen wird. Die Arbeiterhand war bei der Planung nicht gefragt und bei der Umsetzung allein. Nun wurde sie auch noch für Malerei und Zeichnung engagiert, in einem Metier, das sie nur von Ferne kennt. So resümiert das in Betonfarben aufgeputzte Panorama von Brittenau die schönen Aussichten der Moderne nach ihrer notdürftig durchgeführten Realisierung. Das Bild verrät den gut gemeinten Ansatz des verlorenen Projekts und die Popularisierung ihrer Utopien nicht, doch es will nicht darüber hinwegtäuschen, dass die Kunst hier zwar „von allen gemacht" sein mag, aber ohne eine Revolution, die mit der Vergesellschaftung des Reichtums auch die Produktion von Armut aufhebt.

Mehr als andere Architekturansichten hat *With a Little Help of a Friend* (S. 130/131) den Charme einer Ruine oder eines Wiederaufbauprojekts, dem das Budget nach dem ersten Bauabschnitt weggebrochen ist. Der Zusammenhang – die Moderne und der Einfluss des Rohbaus oder der Ruine – ist im Übrigen nicht abwegig. Der Architekt Philip Johnson beispielsweise soll den Entwurf seiner berühmten Pavillons aus Glas direkt über den rasierten Fundamenten entdeckt haben, die nach dem Durchzug einer Kriegsmaschine von alten Wohnhäusern im Schlachtfeld geblieben waren. Insofern gehören die Umrisse der Uniformierten und jener leichte Horror sich versteckender Silhouetten in diese Landschaft, wie auch das kleine Fenster über den Nazischatten, denn wenn es einmal ein Hakenkreuz war, funktioniert es *With a Little Help of a Friend* immer noch sehr gut als Knastzellengitter. Im Bereich zwischen Trägern und Neubauresten nimmt das Bild zwei unsinnige Bauvorhaben – leicht abgewandelter Unsinnigkeit – vorweg: die *Tankstelle Martin Bormann*, die Martin Kippenberger vier Jahre später aus Brasilien mitbrachte, und das *Museum of Modern Art Syros*, das er 1993 in Griechenland einweihte.

Die „Gebäudebilder" von Martin Kippenberger könnten allesamt leicht ins zerlegte Gesicht der Mauerstadt projiziert werden, das Berlin der unbebauten Freiflächen, toten Bäume, stehen gebliebenen Laternen, durchgesägten Reihenhäuser und herausgeschossenen Straßenecken, nahezu immer ohne eine Menschenseele auf der Leinwand. Sie malen ein treffendes Porträt dieser verblichenen Zerstörung, mit umgelegten Häusern und Wänden, zu grob und zu schwer, als dass nach vier Jahrzehnten schon wieder Bewohnbarkeit in sie eingezogen wäre. Viel intensiver aber aktiviert diese Malerei den Blick auf die deutsche Nachkriegsarchitektur, dieser Welt aus Neubauten, Provinzzentren und Endstationen. Nirgendwo bestätigt der Zustand eines Gegenstandes die groben Mittel seiner Darstellung so nachhaltig. Die dreckigen Töne, die Schmiererei des Baustoffs, die Ungeschicklichkeit der groben Konstruktion, das Einerlei der malerischen Komposition, das Basteln mit dem Fertigteilprogramm … sie finden ihre Resonanz direkt in den Sozialbausiedlungen, Wohnsilos, Gewerbevierteln und Industrieanlagen, wo Standardisierung und Rationalisierung nicht nur die Architektur, sondern auch die Lebenswelt zerschnitten und verkleinert haben. Hier wirken die Bilder wie der Verstärker eines Elends, das nur des Schutzes seiner geringen Beachtung entkleidet werden musste.

## Gib Gas, Peter

*With a Little Help of a Friend* zeigte auch wieder leichte Spuren von Francis Bacon, Leere und Horror im Eisengerüst gefangen, die Farbe wie Fleisch über den Träger gezogen. Aber Martin Kippenberger spekuliert nicht auf den Effekt dieser Spannung. Die körperliche Dimension der Dinge, der Architektur in diesem Fall, wird in dem folgenden Projekt eher wie ein materialistischer Dadaismus näher gerückt. Er selbst hat dafür den Begriff *Psychobuildings* eingeführt und den Objekten, die im Zentrum dieser Serie stehen, den Namen *Peter* gegeben. Er sah sie also wie Menschen an oder, genauer gesagt, wie alte Bekannte, denen er unversehens wiederbegegnet war. Nachdem eine Verkettung unglücklicher Umstände sie durch eine merkwürdige Verwandlung geschickt und fast in die Vergessenheit entführt hatte, brachte der Zufall sie schließlich zurück, bis ins eigene Spiegelbild.

In *Peter* (S. 147) ist das unerfreuliche Schicksal der Moderne zum verzimmerten Möbelstück geworden. Die misslungene Übertragung des Entwurfs muss nunmehr in den eigenen vier Wänden identifiziert werden. War die Übersetzung des Plans zuvor noch im Stoff der Architektur gescheitert, so ging es jetzt durchs Material des „Do it yourself", in Pressholz, Pappe, Schrauben und Lacke. Der Schatten, der hinter jedem billigen Angebot in den großen Einrichtungshäusern lauert, er hat sich in logischer Konsequenz des Sparprogramms als das selbst gebastelte Ding materialisiert. Er steht nun eingefangen als Kiste mit flachem Polster da, nicht Sockel, nicht Rahmen, kein Sitz und keine Truhe, ein Platz für *Peter*, der selbst nur als Fetzen Drucktestpapier abfällt und modern in der Schwebe zwischen Sitzen und Liegen aufbewahrt wird. Seinen Kollegen, den *Wen haben wir uns denn heute an den Tisch gesetzt* (S. 147), hat es ganz auf den Boden verschlagen, passend dazu die herbstlichen Farben. Diesem Gartenmöbeleindruck fehlen nicht nur die Beine; er ist mit zu großen Lücken und zu viel Schrauben verschraubt, nicht mehr

Tisch und noch nicht Zaun, zu wenig Holz, zu wenig Farbe, und auch der große Schriftzug wurde zwar genau konturiert, aber nicht mehr richtig zentriert: Warum?

*Selbstjustiz durch Fehleinkäufe* (S. 121) hieß es zu solchen Produkten an anderer Stelle. Schon im ersten Wort dieses Bildtitels erklärt sich der Mechanismus der Fehlfunktion. „Selbstjustiz" wurde zunächst dem Klang nach eingesetzt und ist das falsch zusammengebaute Stück, das dann die folgenden Worte in Mitleidenschaft zieht. Nachempfunden der leicht paradoxen Konstruktion „Selbstmord", war mit „Justiz" oder „Gerechtigkeit" gleich schon „Bestrafung" gemeint, berechtigt vielleicht, aber ein Kurzschluss. Trotzdem ist „Selbstbestrafung durch Fehleinkäufe" nicht korrekter, denn von dem Akt der „Selbstjustiz" soll auch die Selbstermächtigung ins Bild. Der Konsument hat in nicht vorgesehener Weise einen rechtsfreien Raum aktiviert und verursacht damit einen unerfreulichen Verlust außer-halb des Sozialvertrags. Die Balance der sozialen Gerechtigkeit in der sozialen Marktwirtschaft, die den Mitbürgerinnen und Mitbürgern ihren Anteil am Wohlstand nur unter Druck verkauft, wird empfindlich gestört, wenn diese die Selbstbedienung nicht richtig beherrschen. So bleibt vom heißen Entwurf in Schwarz-Weiß nur ein dürftig gestrichener Raum. Die Taschen sind voll, doch nur mit den falschen Sachen. Was bringt das? Kein Geld mehr für Klamotten, Vertreibung aus Eden und Hausverbot bei Edeka.

Der *Peter* entsteht aus einer Kette verzettelter Entscheidungen. Er ist die selbst gemachte Fundsache, verpackt im verlorenen Plan. In dem Buch *Psychobuildings* mischte Martin Kippenberger diese Dinge mit den kuriosen Ausstellungsstücken des öffentlichen Raums, den Geschichten der dort ablesbaren Unfälle und Irrtümer von Kunst am Bau, aber mit den Verwechslungen auch, die nur die Schwingungen des eigenen Kopfs der schönen Entdeckung angesehen hat, wie jener Betrunkene, der an seiner Freundin, der Laterne, keinen Halt mehr fand und nachher glaubt, sie habe ihm sein Kreisen zu Boden vorgetanzt (S. 150/151).

Die Malerei war bei *Peter* durch die so genannten *Preisbilder* vertreten. Sie führten einen Wettbewerb in „freier Kunst" vor und spielten ihr Stück im Stück mit Talent zum Auftritt als Stümper. Als Terrain der Aufgabenstellung „abstrakte Malerei" wurde das Schachbrettmuster bestimmt; durch Neo-Geo, Colourfield oder Op-Art war das Stichwort abgesichert. Die Details des Stils, der Werte und Variationen diskutierte jedes Bild für sich. Der Maler von *1. Preis* (S. 142) hat seine Leinwand beispielsweise mit einem Bronzelack grundiert. Altrosa metallisch etabliert seine Entscheidung überzeugend die Einführung eines ausgefallenen Materials und erinnert damit an Blinky Palermo, ohne dass der Kandidat sich durch die heroische Leistung des unerreichbaren Vorbilds von der Entwicklung seines eigenständigen Beitrags hat abbringen lassen. Bemerkens-wert auch der hohe Grad an selbstreferenziellen Elementen, wie sich also Rhizomatisches und Geometrie mit Perspektivischem in produktiver Balance befinden und trotzdem malerische Werte als Teil des Konflikts der Mittel zugelassen wurden. (Und nur die „Stufen der Erkenntnis und des Erfolgs" verraten dem geneigten Leser, dass die Jury sich hier selbst als Referenz und Thema missverstand.)

Auch *9. Preis* (S. 143) wird zu einem Porträt der Jury, denn das Bild – wieder Malen nach Zahlen und Meinungen – zeigt den Moment, in dem der Künstler dem Gremium als Vorstellung vom Künstler erscheint. Eigentlich hatte dieser Kandidat das Thema komplett verfehlt. Nur als Relief ist das Schach-brett in der Leinwand noch auszumachen. Die Jury muss aber anerkennen – und gibt dafür einen Platz unter den ersten zehn –, dass der Maler bei seiner Aufgabe von einer Vision übermannt wurde. Er hat sich der Intensität seiner Eingebung mit allen Konsequenzen überlassen und auch nicht

gescheut, schließlich als Einziger und völlig verlassen außerhalb aller Vereinbarungen zu stehen, an jenem Abgrund und in einer leeren Ungewissheit, von der sein Bild noch zeugt. Diesen Weg kompromisslos bis zum Ende gegangen zu sein, ehrt die Jury als eine besondere Leistung, auch wenn gewisse Unsicherheiten in der Hand des Künstlers – die hellgrüne Kontur in dem glatten Hang steht inhaltlich im Widerspruch zur thematisierten Aussichtslosigkeit – anzumerken wären. Deswegen ist der neunte Platz gerecht.

Für die Ausstellung *Peter 2* ließ Martin Kippenberger *N.G.B. Hellblau* (S. 141) anfertigen, ein bezauberndes Wandobjekt, das seinen ganzen Reiz aus dem einfachen und billigen Auftritt seines Stoffes zieht. Im Ansatz wie die *Preisbilder*, aber weitreichender, legt es sich mit der Stimme des Kunsturteils in der Moderne an, mit der Verehrung für die subtilen Farb- und Lichtwertmelodien eines Joseph Albers. Genau wie die Disziplin des gedämpften Dreiklangs aus dem Bauhaus entfaltet es sich in Varianten, Resonanzen, Echo und Gegenbewegung, im Wechsel von außen nach innen, dem Feinen der Fläche im Kleinen. Dieser klassische Kontext ist sofort präsent, oder mehr noch: Er wird mit seinem ganzen Ernst sofort negiert und fällt von der Schönheit im karierten Küchenhandtuch ab wie überflüssiger Aufwand für Konventionen. Das abgenutzte Weiß und die Ungenauigkeiten im aufgezogenen Stoff, die einfache Durchsicht auf die Wand und die Banalität des Materials, all das ist Teil einer Erleichterung, einer Aufhellung, die wie ein frischer, unbelasteter Wind vom Land her kommt, ein Spiegel im Spiegel, der vom Spiegelbild befreit. Der Betrachter tritt davor und kann, ohne sich selbst im Blick zu stören, endlos durch Vervielfältigung und Verjüngung hindurchsehen. Ob nun Wand oder Bild, Kunst oder Dekor … diese Kategorien sind nicht mehr von Belang.

## Gibt's mich wirklich

Im Laufe der achtziger Jahre hat Martin Kippenberger sich viele Motive und Figuren als seine Zeichen angeeignet. Manche waren schon da, als er sie noch gar nicht gesucht hatte, andere wurden bewusst ausgewählt und aktiviert: der Capri, die Laterne, der Weihnachtsmann, das Thema Ei (Spiegelei, Eiermann oder Mann mit Bauch), der Kanarienvogel, der Eckensteher, Fred the Frog. Sie alle wurden dann bald als seine eigenwilligen Begleiter, als Figuren im Ensemble seiner Gedanken erkannt. Nur eine Sache zeigte er in diesen Jahren immer wieder, ohne dass sie als Mitglied seiner Truppe galt: die Hand.

Natürlich haben die Hände in der Kunst ohnehin ihre Bedeutung, ob nun als besondere Handschrift, das Händchen oder die Pranke … Dass sie thematisiert werden oder unbeabsichtigt immer wieder auftauchen, kann also nie-

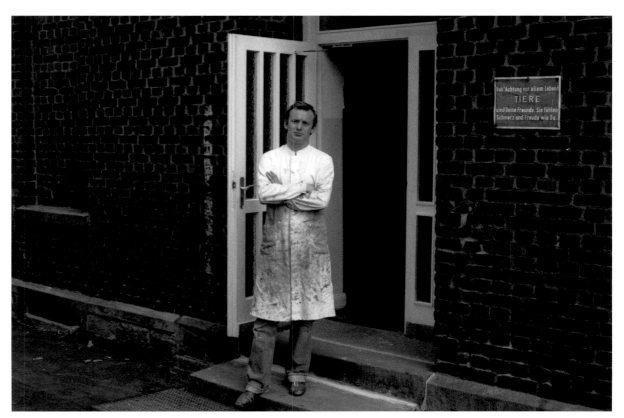

**Martin Kippenberger delante de su estudio en Essen Kettwig,** 1982 | Martin Kippenberger in front of his studio in Essen Kettwig, 1982 | Martin Kippenberger vor seinem Atelier in Essen Kettwig, 1982 | Foto: Wilhelm Schürmann

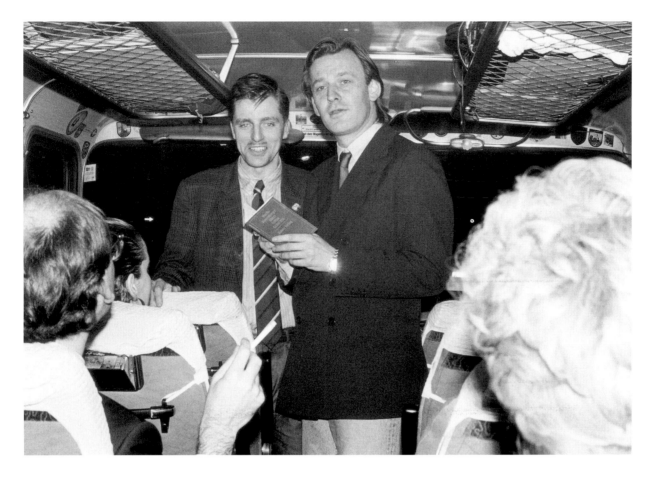

Präsenz her. So extrem hatte Martin Kippenberger sich selbst als Schauplatz bis dahin nicht bespielt, zumindest nicht auf seinen Bildern. Er malte sich als ausladende, nahezu konturlose Qualle mit zu großer Unterhose in die Lein-wand, seine Hände verschoben, verdreht oder taub, wie im Gefühl eines Traums, wenn das Ende der Gliedmaßen „eingeschlafen" ist. Auf vielen dieser Bilder hantiert er mit einem *Peter* herum, rückt das überdimensionierte Volumen seines Rumpfs an eines der misslungenen Möbelstücke heran oder vergleicht, wie beides aus den Fugen geht. Er zeigt sich als den schlechten Bauherrn dieser Dinge, aber seine ihm entgleitenden Hände sind nicht so sehr das stumpfe Werkzeug, sondern die Übertragungsstelle, ein Medium des Vergleichs; ihr Zeichen macht die Körperlichkeit des *Peter* sichtbar, macht sie zu einem Bild seiner eigenen, in dem er als ungeschickter Lenker seiner selbst nach bleibt.

In diesem Zusammenhang sind wohl auch jene Reliefs zu verstehen, die 1991 in Latex „gemalt" wurden (S. 172). Die Oberfläche der „Leinwand" war nun nicht nur weich wie die Haut; sie gab auch genauso unkontrolliert nach wie die Konturen des eigenen Körpers oder die Haltung eines *Peter*. Das gesamte Vokabular, das Martin Kippenberger sich geschaffen hatte, hing von den verschiedenen Bildern der schwarzen und beigefarbenen Latex-Serie herab, als gäbe es vom Betrachter her kein Gegengewicht, keine Resonanz. Die hingewürfelte Botschaft „M. d. d. s. n." oder *Mach doch dich selber nach* stellt klar, dass er in seinem eigenen Werk immer noch genügend Referenzen hat, wenn die Anregungen und der Druck von woanders nicht kommen. Und zu dieser Referenz, dem eigenen Körper, erscheint der Kaktus mit Nadeln im Gummi und Hut, ein stacheliges Hütchenspiel oder Vormittagsspuk.

Die so genannten *Handpainted Pictures* von 1992 verschärften die Darstellung der „Figur mit Hand" noch einmal. Ihr Körper verliert sich nun in einem nahezu völlig entleerten Raum aus Malerei. Einige Leinwände werden noch einmal zum Schauplatz des Einstiegs, wie Martin Kippenberger ihn früher gut gebrauchen konnte: das Rechteck am Anfang in vier verschiedene Farbfelder teilen; das schafft genug Raum und Probleme, um weiterzumachen. Doch dann gibt es kaum noch Gegenstände; was bleibt, sind blanke Flächen, die Farben blass. Auf einem Bild geht der Maler als Läufer in die Hocke zum Start, der einzige Akteur weit und breit. Der Schuss soll kommen, aber das Rennen ist schon vorbei, keine Zeit mehr zu verschwenden. Das System *Heute denken – morgen fertig*, Garant einer Praxis, die nicht von ihren eigenen Fähigkeiten, Erfolgen oder Vorlieben eingeholt werden wollte, hat sich um den einen Tag gebracht. Der Körper erlebt in der verbliebenen Frist eine extrem verzerrte und hingewischte Freistellung. An den Händen vorgeführt, auf die dünne Fläche gezogen und nur flüchtig „handgemalt", zeigt er sich als ein Thema, das auch Buchstaben und Richtung der alten Anarchistenparole verdreht: »Mach kaputt, was dich kaputtmacht«, und er zerdrückt ein Ei.

Eines dieser Bilder (S. 171) besteht aus einigen miteinander verschränkten Konfrontationen, einer Verflechtung der eigenen Tricks – die viergeteilte Leinwand – mit dem Bild der Hände vor dem Bauch. Mehrere Gegensätze werden in einfacher Ordnung aufeinander eingestellt und aneinander gebrochen. Oben ist farblos, gezeichnet und trocken, die Fläche und die nackte Haut. Unten kommt farbig, gemalt und nass, die Hose und ein Ansatz zum Raum. Oben gibt es kaum Bewegung, Licht oder Zeit. Unten wechseln schnelle Verwischung und Schatten; der Arm drückt nach vorn, die Hand ist gedreht, Finger gespreizt und verkrallt. Dieser Kontrast der Horizontalen wurde auffällig stark betont, aber nicht strikt oder glatt durchgezogen. Über eine nur angedeutete, brüchige Vertikale hebt die Fläche, oben noch mit dem Körper verschmolzen,

manden wundern. Trotzdem ist es mit dem Motiv – seiner Kontinuität oder zufälligen Wiederholung – in der Malerei von Martin Kippenberger etwas vertrackter. *Am Ort schwebende Feinde gilt es zu befestigen* beispielsweise, 1984 gemalt (S. 115), könnte als Variation und entscheidendes Detail eines erst vier Jahre später entstandenen Ölbildes vorgestellt werden. Der Maler zeigt sich auf dem Bild von 1988 (S. 161) am so genannten „Worktimer", einem *Peter* für Bürohengste, und seine Hände gehen dem Stallgerät genauso stumpf ins Geschirr, wie es die Hand in dem Bild von 1984 macht, wo im Übrigen das Geschehen gleichermaßen in ein orange gemaltes Gitterwerk eingespannt war.

Auch das Bild *Nieder mit der Inflation* von 1984 (S. 118/119) entwickelt einige merkwürdige Kontinuitäten für die Spannung zwischen *Peter* und Hand. Auf der rechten Seite zeigt es keinen falschen oder richtigen *Peter*, wohl aber sein mögliches Modell. Das Ding „eigenartiger Stuhl" interessierte Martin Kippenberger in den folgenden Jahren so sehr, dass es 1994 zum Hauptdarsteller seiner wohl größten Installation machte. In der Ausstellung *The Happy End of Franz Kafka's „Amerika"* traten über hundert verschiedene Stühle in ihrer eigentümlichen Individualität und schicksalhaften Präzision auf, darunter natürlich einige Tische und Sitze von der Machart *Peter*. Auf der Doppelbühne *Nieder mit der Inflation* geht es nun um den Moment, in dem die Wahrheit vor der Sache – also „Runter mit der Hose" – auf den Tisch muss. Die Hände versuchen sich, Zug um Gegenzug, Angebot oder Distanz, an den umständlich verbogenen Instrumenten der Sitzangelegenheit. Sie hadern mit der Greifbarkeit und dem Ungreifbaren dieses Gestells. Sie sprechen vom Körper, und in drei verschiedenen Zuständen ist er hier zu sehen: als männlicher konkret, als künstlicher im Skelett und als weiblicher unsichtbar, alle drei in unangenehmer Weise entblößt.

Die Parole ist wieder im durchsichtigen Silikon ans Bild geschrieben, was diesmal heißt: vom Fleisch ins Fleisch. Wie ein Magier hat der Künstler von den wertvollen Substanzen immer zu viel. Und natürlich sind auch von den Erzählungen mindestens mehrere im Spiel. Die zusammengesetzte Leinwand wäre für den einen vielleicht das Bild des Wegs zur Scheidung, für die andere möglicherweise, dass er schon am Hochzeitstag zu viel der Worte machte und nicht auf den Punkt kam. In der hier entwickelten Argumentation steht das Bild für die Vermittlung der Hände zwischen Körper und Ding.

Über das Porträt der Medienfigur, das Desaster des öffentlichen Raums und den verunglückten *Peter* in der eigenen Wohnung wurde das Thema des Körpers immer deutlicher gesehen und bewusster verhandelt. Die Ölbilder von 1988 (S. 161) stellen in dieser Entwicklung eine neue Dimension der

genau in der Mitte das eine vom anderen ab. Unter dem vorgebogenen Arm entsteht die Andeutung einer Lücke; ein merkwürdiger Spalt zieht sich da auf, als ginge es durch einen Riss in der Leinwand raus. Es ist ein Bild, das in alle Richtungen seiner möglichen Ausführung nur schwer vorwärts kommt und sich im Grunde vor dem Ansatz zum ersten Schritt schon wieder bremst. Raum und Fläche kommen auf der Leinwand zusammen wie Körper und Malerei; und wie etwas, das zwischen beidem ins Unmögliche oder seine Zerstörung drängt.

Die *Hotel-Zeichnungen* (S. 180–193), die 1994 – parallel zu *The Happy End*, dem großen Naturtheater der Stühle – in Japan entstanden, sprechen noch einmal drastisch von der Spannung, in der das Bild vom Körper benutzt wurde. Sie zeigen Stadtansichten und Pornografie, Details der Architektur, vermischt mit Szenen sexueller Rituale; sie handeln von Drahtseilkonstruktionen und Strapsen, Bondage und Balustraden, Geschlecht und Fassaden, Comic-Gequietsche und Neonschriftzeichen. Das Bild des gefesselten Körpers wurde unter dem Eindruck der fremden Stadtlandschaft noch einmal scharf gestellt; die *Psychobuildings* sind nun bis ins Detail als der Schauplatz eines körperlichen Exzesses zu sehen, eine Collage mit abstrakten Bauten oder Disziplinierungsspielen, unscheinbar einerseits, nichts weiter als eine unscheinbar moderne Fensterwand, und dann extrem nah gerückt dazu, in alten Ketten der Mann, gehalten als Hund im Garten.

## Never give up before it's too late

Zwischen dem Schoßhund von 1978/81 und den *Handpainted Pictures* liegt nicht viel mehr als ein Jahrzehnt, und doch scheint die Distanz viel größer. Mit seinen Skizzen für deutschen Pop hatte Martin Kippenberger gut zehn Jahre vor Jeff Koons den scheinbar harmlosen Kinderkitsch auf den Wunschzettel der Kunst gesetzt und den „Terror der Intimität" seiner Niedlichkeit entkleidet. Die Ölbilder aus den neunziger Jahren inszenierten die Körperlichkeit nicht mehr als platzende Schrecksekunde, sondern mit anderen Gewichten und Realitäten, mit einer anderen Hand. Trotzdem blieb seine Aufmerksamkeit bei den komplizierten Fragen ans Kinderzimmer oder beim Witz der Witze, und in beidem verhandelte er weiter die Sache, die an dem Schoßhund zum Greifen nah war und doch so unsichtbar.

Dass Künstler „Streber" seien und ihren „Schrebergarten" in Ordnung halten müssten, hatte sein Freund Michael Krebber auf die Frage nach dem Sinn des ganzen Ausstellungstheaters geantwortet; es brachte Martin Kippenberger auf die Fährte des berühmten Falls von Sigmund Freud. Das große Ei, das dem *Porträt Paul Schreber* (S. 173) unterlegt ist, verweist auf die Identifikation mit dem Kind und macht das Bild zu einer Art Selbstporträt; hinzu zieht das Netz aus Farben und Formen, wie in einem parallelen Fischzug, die Fragen der Malerei. Eine graue Maserung, nicht ganz dem Oval des Eis angepasst, und andere Ungenauigkeiten der Projektion lassen eine irreale Illusion von Raum entstehen, aus Durchblicken und Verschleierung geflochten, mehr Lücken als Zusammenhang. Überstrahlt wird dieses falsche Raumgefühl vom Schimmern der schmalen Plexiglasstreifen, darauf die merkwürdigen Sätze von Schreber gedruckt, nur aus der Nähe zu lesen, das zerbrochene Zeugnis des Disziplinierungswahnsinns seines Vaters, in der zerbrochenen Sprache des Kindes niedergegangen. Dieser irisierende und reflektierende Firnis aus Plexiglas und Wörtern kreist den jungen Schreber in der Mitte ein, sein Blick nach innen abgesenkt, das Bild des Menschen als Kindheitsfoto.

Die Geschichte von *Fred the Frog* und dem Herrgottsschnitzer begann einige Jahre früher. Bei Schreber war vom Körper nur ein Schatten zu sehen, das große Ei, und darin ein Medaillon, sein Kopf als Loch, das Loch im Bauch der *Familie Hunger* (S. 144/145). *Fred the Frog* zeigte den Körper unter der nackten Haut einer Maske und umso deutlicher. Am Anfang war es vielleicht nur ein Witz, eine Verwechslung zwischen Jesus und Casanova oder den Nägeln in beiden Händen und dem Vögeln im Bett, das andere Nageln. Jeff Koons hatte sich mit Cicciolina in dieser Position verewigt, auch im Holz des Alpenhandwerks gemacht, und Martin Kippenberger mochte wohl an ein so naives *Made in Heaven* nicht glauben. Der Frosch machte in Tirol, wo er geschnitzt worden war,

erwartungsgemäß seinen Skandal, vom Witz ism Titel zusätzlich provoziert. Dennoch war er eine Identifikationsfigur, ein Zeichen der unerlösten Kreatur, jenes Anderen in der Haut, der nur auf einen Kuss wartet.

Das Buch zur ersten Ausstellung mit Fred ist die schönste Textsammlung, die Martin Kippenberger herausbrachte, Gedichte, die vom Kreuz herab gesprochen wurden, in den letzten Sekunden, dem Moment, in dem Erlösung nur wieder in wohlbekannter Weise kommt. Das Kreuz des Frosches ist im Übrigen aus Spannrahmenhölzern für Leinwände gezimmert, ein Kreuz der Kunst, ein Kreuz für die Haut der Malerei, und im letzten Augenblick – das ist der zweite Witz, der Fred zu Ehren immer erzählt wurde –, im letzten Augenblick sollte er dann doch von seinem Leiden auf dem Schädelberg befreit werden. Die Retter kamen heran. Da hing er, mit dem Kreuz im Rücken aufgestellt, und lebte noch. Schon stiegen sie herauf, ihn abzunehmen. Sie zogen, erst von der rechten Hand, dann links, den Nagel raus, zu spät, als er ihnen sagte: Doch nicht die Hände! Die Füße zuerst.

Doble página siguiente | Following double page | Folgende Doppelseite: **Ohne Titel,** 1981 | *Sin título* | *Untitled*
(Parte de la serie: *Querido pintor, pinta por mí* | From the series: *Dear painter, paint for me* | Aus der Serie: *Lieber Maler male mir*)

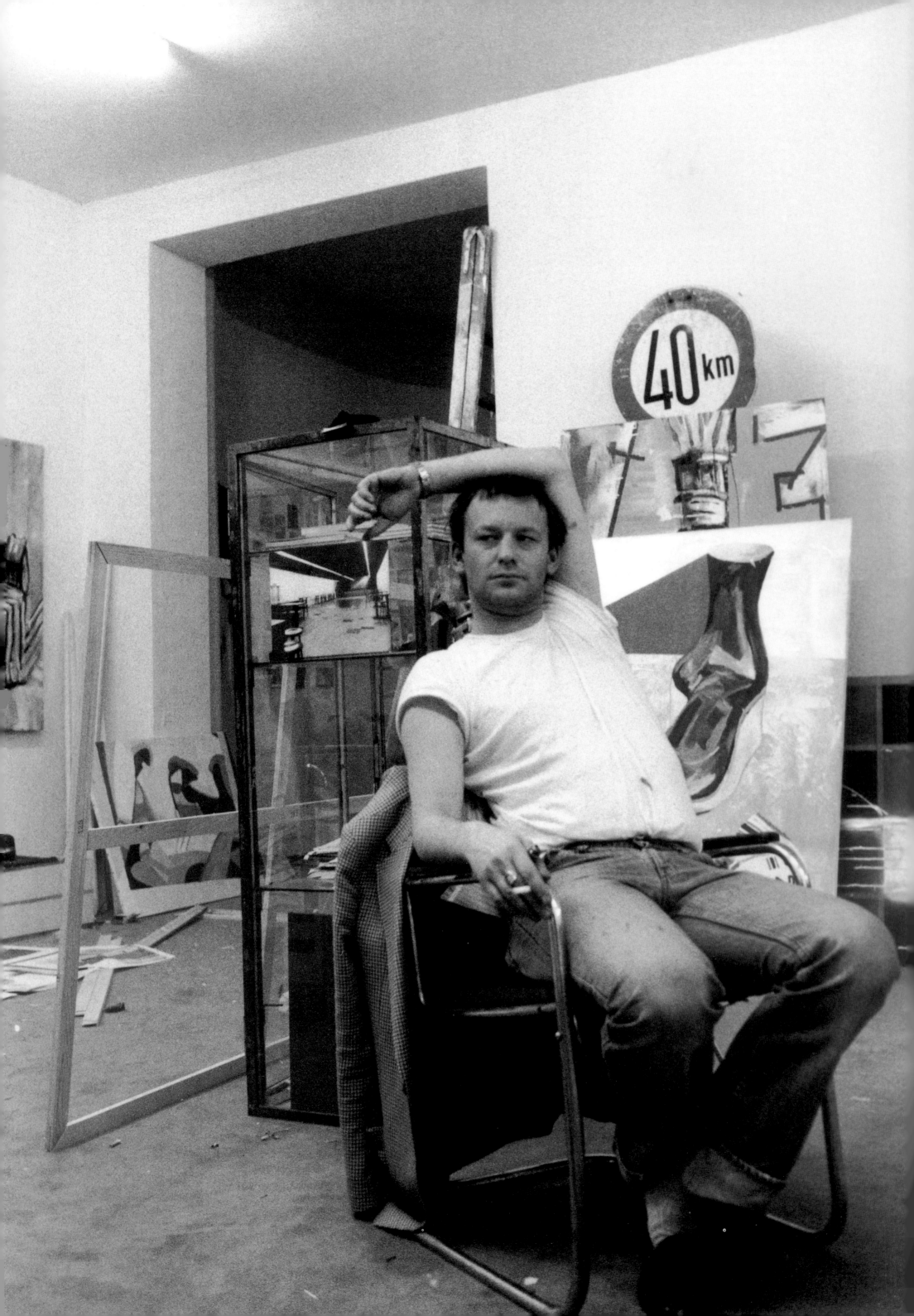

# Pop, ironía y seriedad

## Albert Oehlen habla con Thomas Groetz sobre Martin Kippenberger

**TG:** ¿De dónde sale tu colección de originales de Kippenberger?

**AO:** De intercambios con él.

**TG:** ¿Recuerdas alguna situación concreta en la que intercambiasteis obras? ¿Cómo debemos imaginárnoslo?

**AO:** Cuando nos encontrábamos en las inauguraciones de nuestras respectivas exposiciones, por lo general uno de los dos decía: ¡ésa la quiero yo!

**TG:** ¿Quién proponía el trueque? ¿Era importante que las obras intercambiadas tuviesen un valor equiparable?

**AO:** Los dos deseábamos intercambiar. No le dábamos especial importancia al valor; era grande por grande y pequeño por pequeño.

**TG:** De entre tu colección de Kippenberger, ¿cuál es tu obra favorita?

**AO:** Son tres cuadros pintados a la vez, quizá sea un tríptico. Desde hace tiempo lo tengo colgado en mi casa. El título no lo sé.

**TG:** Centrémonos en algunos de los objetos presentes en esta exposición. Hay una obra muy temprana de Kippenberger titulada *Pero los patos no necesitan calcetines de algodón,* fechada en 1977, es decir, en un momento en el que Kippenberger no pintaba con regularidad. ¿Os conocíais ya entonces?

**AO:** Nos conocimos más o menos por aquella época.

**TG:** ¿Percibiste ya entonces en este cuadro lo esencial de Kippenberger?

**AO:** Por supuesto que me pareció esencial, porque no sabía demasiado de él y no había nada que me indujera a pensar lo contrario. ¿O te refieres a algo auto-biográfico?

**TG:** Lo cierto es que puede percibirse una ironía exagerada, y a través de esa exageración y de lo absurdo de su enunciado pueden abrirse otras vías de interpretación. Al mismo tiempo, recuerda un poco al *pop art*, algo así como Roy Lichtenstein pero en broma, ¿no?

**AO:** En esto último tienes razón, aunque Roy Lichtenstein también pintaba de broma. Con el tiempo, los motivos del *pop art* americano se han soldado firme-mente. *Pop* es cómic, *pin-up*, lata y viceversa. Martin, llevado por la lógica, quiso comprobar qué tal quedaba aquello a la alemana. Igual que hizo Sigmar Polke. No te sabría decir si eso es ironía. No sé cuál es el modelo para este cuadro, pero casi seguro que hay uno. *Cariño, mi superdesayuno* es un cuadro parecido. El motivo está sacado de un cómic educativo. Queda claro que al escoger un tema banal, da la bienvenida a lo ridículo. Es una ampliación de las posibilidades que lo hace más vivaz. Al mismo tiempo pone ya rumbo a lo penoso.

**TG:** ¿Por qué fue Sigmar Polke tan importante para Martin Kippenberger?

**AO:** La mejor respuesta está en la obra de Martin. Siempre que conocíamos a alguien que se identificaba como artista o estudiante de arte, lo primero que le preguntábamos era: «¿Qué te parece Polke?». Había otros artistas interesantes, pero ninguno se acercaba tanto a ese algo que queríamos nosotros. Precisamente porque resultaba muy difícil describir en que consistía ese algo.

### Tenían la esperanza de que la casualidad les brindase una buena imagen

**TG:** Poco después, Kippenberger empezó a dejar que otros pintaran por él en lugar de usar él mismo el pincel. Especialmente bonitos son los bolígrafos atados con una goma de la serie *Lieber Maler, male mir* («Querido pintor, pinta por mí»), plasmados por un cartelista a partir de un modelo fotográfico propor-cionado por Kippenberger. ¿Por qué has escogido este cuadro en concreto de la serie?

**AO:** Ya no me acuerdo, pero a mí también me gusta mucho. Me parece intere-sante ver la serie como un conjunto. Aquello fue un proyecto único, para el cual Martin buscó no sé cuantos motivos, seguramente diez. La relación entre los cuadros no estriba en estar tratados de la misma manera para causar un efecto

similarmente espectacular. La selección parece ser más bien una declaración de principios. Desde luego, es una declaración de principios de su ética de tra-bajo. ¿Para qué destrozarse los dedos pintando si hay otra gente que lo puede hacer por mí? Por eso se limita a elegir las imágenes y, de ese modo, tiene mucha más libertad que Franz Gertsch, que luego tiene que pasarse meses ocupándose del mismo motivo. Entonces no se pinta cualquier tontería. El cua-dro de los bolígrafos es un buen ejemplo. Mucha imagen y poco contenido. En aquella época, quizá animada por Polke, la gente fotografiaba mucho y con el mayor descuido posible. Tenían la esperanza de que la casualidad les brindase una imagen espléndida.

**TG:** Otra obra de esta serie es *Buen chico, siempre bueno*, en la que Martin Kippenberger aparece en pose jactanciosa disfrazado de vaquero frente a un muro del antiguo Berlín Oriental con los consabidos emblemas. A mí me recuerda a la película *Dillinger*, de 1974, en la que sale Joseph Beuys disfra-zado de gánster ante el mismo cine de América frente al cual fue abatido el verdadero Dillinger. Aunque resultaría difícil probar ese vínculo, el rastro de Beuys aparece una y otra vez en la obra de Kippenberger. ¿Qué le atraía o, mejor dicho, qué os atraía de Beuys?

**AO:** Beuys era el artista más espectacular del momento. Lleno de clichés van-guardistas, hacía bobadas con frecuencia, y hasta salía en la prensa popular. Y del mismo modo que Beuys tocaba con su curanderismo aspectos sociales hasta convertirlos en arte, Martin quería sustituir al sembrador de Van Gogh por Harald Juhnke. Los dos querían llegar hasta las raíces de las apariencias socia-les. Y ambos sabían que, si sobre el artista pende la sospecha de charlatanería, lo mejor que puede hacer es no cortarse un pelo, porque ya no tiene nada que perder. Esto era en una época en la que muchos decían: «¡Pero con lo buenos que son los dibujos de Beuys! ¡Lástima que haga tantas tonterías!». Sin embargo, Martin y yo estábamos de acuerdo en que para nosotros sus declara-ciones y su figura pública tenían mucha más importancia.

**TG:** ¿Puedes describir con más detalle esa importancia? ¿Veíais también el arte como algo existencial, como una vía para penetrar en la sociedad y en el indivi-duo y para transformarlos?

**AO:** No, ni mucho menos. Los mensajes me han resultado siempre cargantes. Mejor dicho, habrían sido cargantes. Lo que pasa es que nunca me llegaban íntegros, porque siempre me los presentaban fragmentados, divertidos. Y eso es algo que admiraba. Creo que lo mismo cabe decir de Martin. Lo veíamos desde un punto de vista formal.

**TG:** Sin embargo, *Buen chico, siempre bueno* parece abordar la confusión y relativización de insignias y clichés orientales y occidentales, algo a lo que otros artistas como Milan Kunc ya habían prestado atención a principios de los ochenta. ¿Es acertada esta vinculación?

**AO:** Eso estaba ya presente en las camisetas en las que aparecía la coca-cola con la hoz y el martillo. Pero el tono era completamente distinto. No creo que a Martin le interesase el contraste. Hubiera sido una estupidez. Lo que pasa, y tiene su gracia, es que tanto con muro como sin él, en el este se cultivaba una pasión por el salvaje oeste semejante a la que sentíamos nosotros a los diez años. Quizá fue eso lo que observó.

**TG:** Otra obra importante de Kippenberger es *La laguna azul*, quizá lo más des-tacado de la serie *Capri*, que Kippenberger trocó casi obsesivamente en arte durante una temporada. Para ello, serró un Ford Capri azul en varios paneles que luego dispuso de manera conscientemente despreocupada. ¿Podemos ver en esto una referencia, una parodia incluso, de los conceptos minimalistas y las series monocromáticas de Günther Förg o Blinky Palermo? Ambos han pin-tado también sobre chapa, ¿verdad?

**AO:** ¡Desde luego! Se trataba de convertir lo banal en arte y viceversa. Más tarde degradó un cuadro de Gerhard Richter a un simple tablero de mesa.

Martin Kippenberger / Albert Oehlen: **The Alma Band, Live in Rio,** 1986

**TG:** Pero eso posiblemente no sea más que una parte del conjunto. Al mismo tiempo, se trata de la destrucción de un sueño de la posguerra relacionado con las vacaciones, de un medio dinámico de locomoción transformado en una superficie anodina.

**AO:** No creo que le interesase la destrucción de un sueño de posguerra. Más bien me parece que con la continua repetición intentaba dotar de mayor dinamismo a un tema que ya había tratado.

**TG:** ¿Qué simbolismo conservaba el Capri aún?

**AO:** No lo sé. Puede que incluso ninguno. También me hubiera parecido bien que el Capri no hubiese sido más que un pretexto, un supuesto símbolo.

**TG:** También es un acto de autodestrucción. Más adelante, Kippenberger produjo y ordenó la destrucción de diversas obras, ¿no es así?

**AO:** Yo no creo que ése fuera un acto autodestructivo. Hubo otros.

**TG:** ¿No te parece que la destrucción en general desempeña un papel importante en la obra de Kippenberger?

**AO:** No necesariamente. Su método de trabajo no era destructor ni agresivo. Si un Ford Capri se transforma en objeto de arte, éso no es un acto de destrucción. Como tampoco lo es hacer una mesa con un cuadro de Gerhard Richter. Sí que hay un cierto cinismo en ello, seguramente bienintencionado. Con el contenedor que él mismo llenó de cuadros rotos convirtió en tema la miseria del estudio del pintor. ¿Qué se hace con los cuadros malogrados? A este respecto, Baselitz ha dicho que él tira directamente todos los lienzos, que no los vuelve a pintar.

**TG:** ¿No tiene *La laguna azul* algo de trofeo, algo de caza mayor que uno abate, desolla y expone lleno de orgullo en el salón de su casa?

**AO:** Esa es una buena asociación de ideas, que seguramente habría podido dar pie a un magnífico proyecto.

**TG:** La añoranza de Italia está representada por *Transporte de cajas sociales*, presente en la exposición como escultura y como pintura. Su complejidad hace de ella una obra clave, que se puede interpretar de muchas maneras. Individualización, sueños sociales y la construcción de los mismos, que pueden apilarse y transportarse cómodamente. En el aire queda la pregunta: ¿Quién es el gondolero? ¿El canciller alemán?

**AO:** En la duda, siempre el canciller. No, la obra tiene sus raíces en la jerga de las viviendas compartidas de la época: «¿A qué viene esta caja?», decíamos entonces. No sé si se sigue hablando así hoy en día. Entonces todo era la caja tal y la caja cual. Y en los pisos compartidos de entonces se comía exclusivamente espaguetis. Eso nos lleva automáticamente a Italia. ¿Y qué se le ocurre a uno cuando piensa en Italia? La calidad de estas obras radica en que ilustran con gran belleza como encontró una plausibilidad nueva e impresionante.

**TG:** ¿Plausibilidad en qué sentido?

**AO:** En el que acabo de describir. Lo que en principio es una libre concatenación de asociaciones de ideas, podría ser también un sistema.

**TG:** ¿Cuánta crítica social y de la época puede verse en la obra?

**AO:** Tanta como uno quiera, teniendo en cuenta nuestro propósito en aquel momento de introducir en cada obra la posibilidad de auténticas orgías interpretativas. No es crítica, sin embargo, en el sentido de las consabidas formas de quejas del llamado «arte crítico».

**TG:** ¿Tiene el tema del viaje, del avance hacia lo desconocido, algún significado en este sentido?

**AO:** Por supuesto, ante la representación de un vehículo uno se pregunta siempre: ¿adónde va? Es un maravilloso *pathos* significativo en el que no hay por que ahondar más. Un signo de interrogación aislado es ya es precioso.

**TG:** ¿Quiénes son en realidad las mujeres de la serie *Mechthild, Helen, Ulrike* y *Elisabeth* de 1984? ¿Forman parte de la serie *Mujeres galeristas germanoparlantes*? Numerosos artistas participaron en la realización de este proyecto. ¿Qué nos puedes contar al respecto? ¿Y qué relación guardan los cuadros de Kippenberger con los de los demás participantes?

**AO:** Son Mechthild von Dannenberg, por entonces compañera de Ascan Crone, Helen van der Mey, y las otras dos, ni remota idea. No hay más idea que la que puede verse. Cuatro pintores que hicieron cuatro retratos cada uno: Werner Büttner, Georg Herold, Martin, mi hermano Markus y yo. Cada una a su estilo. Hoy me parece muy poco interesante, pero algunos de los cuadros salieron muy bien.

**TG:** En el cuadro *Pluscuamperfecto – haber tenido,* aparece una casa hecha de gelatina que se parece a las esculturas de Kiecol. ¿Es quizá un guiño?

**AO:** Sin duda se trata de una alusión a Kiecol. Le gustaba mucho Kiecol, lo consideraba extraordinario. De lo que no estoy tan seguro es de que le gustase la gelatina. No me pega. La disposición de los huevos duros junto a la rodaja de pepino dan al objeto un aire distinguidamente fálico.

**TG:** ¿Qué significa el título en relación con lo representado?

**AO:** Para mí es un enigma.

**TG:** ¿Recuerdas las condiciones en las que Martin Kippenberger y tú creasteis conjuntamente ocho *collages* en 1984? Aparecen de nuevo en el folleto confeccionado por Kippenberger con ocasión de su trigésimo cumpleaños.

**AO:** En aquella época vivíamos en Viena, en una buhardilla-estudio que nos había conseguido Peter Pakesch. Allí pusimos sobre la mesa un fondo común de material gráfico y empezamos con los *collages*, cada uno por su lado, pero también conjuntamente. Lo que pasa es que él estaba más cerca de los ejemplares de *Hustler* y de la jeringa por la que asoman salchichas de látex.

## Algo arquetípicamente humano en un desconocido cosmos de formas

**TG:** Una obra poco conocida pero particularmente impresionante de Kippenberger es el supuesto tríptico de 1983 que has mencionado. En él sorprende que los elementos paródicos y los clichés manidos hasta la saciedad, que normalmente destacan tanto, resulten bastante comedidos, y que precisamente por ello gocen de una fuerza inusual. La carita de muñeca no es tan grotesca como en otros cuadros comparables de Kippenberger con el mismo motivo, sino que está revestida de algo arquetípicamente humano, con un ojo vuelto hacia fuera y otro hacia dentro; parece flotar en un desconocido cosmos de formas y, sin embargo, no resulta divertida, sino que tiene algo de pérdida e indefensión que atrapa al espectador. ¿Qué ves tú en este cuadro?

**AO:** Te decía antes que quizá sea mi obra favorita. Es cierto que empleó algunos materiales «inusitados», como goma espuma, papel de aluminio y barniz, pero le falta la gracia de conjunto. Por aquel entonces, eso era algo nuevo para él. Esos cuadros no le acababan de convencer, y me miró extrañado cuando me mostré entusiasmado. A él le parecía que era muy encorsetado, y casi se disculpó por haber construido el marco aprovechando retales de bastidores.

**TG:** ¿De qué trata la siguiente lámina? Parece un paquete desastrosamente atado con cordel, del que asoma un rostro informe. ¿Puede decirse que el tema es el drama de la propia disolución?

**AO:** Lo que consiguió es, a partir de fragmentos del juego de tres en raya, crear profundidad espacial. En el centro del cuadro hay papel de aluminio, y bajo éste un huevo frito pintado. De este modo, el papel de aluminio se convierte en espejo en el que puede leerse reflejado un «K» de neon. «K» es al mismo tiempo la firma del cuadro y un autorretrato.

**TG:** La parte central del tríptico, ¿es una lima de uñas que apunta al suelo, como una espada?. Esto me recuerda a tus esfuerzos en torno al tema «lima», que alcanzaron su punto culminante en 1983. ¿O no ves tú relación alguna?

**AO:** La lima está en un estuche. Sin embargo, no creo que él haya pensado en aquellas cosas mías. Seguramente se trata de un «ciclo del cuarto de baño».

TG: ¿De qué trata realmente *Meinungsbild (Manera de opina/cuadro con opinion/imagen de una opinion): yo empecé desde lo más bajo*, de 1985? La figura amorfa del cuadro, ¿es una piedra?

AO: Es una nube.

TG: No la he reconocido. Pensaba que hacía referencia a las losas de basalto de la instalación de Beuys *El final del siglo XX*, donde de cada piedra se extrajo una forma cónica que luego se volvió a insertar. En el cuadro de Kippenberger aprecio una similitud en esas formas circulares. ¿O no tiene nada que ver?

AO: Creo que es una casualidad. Yo, en cualquier caso, no veo relación alguna. La obra de Beuys, en mi opinión, tenía mucho de esfuerzo y ninguna gracia especial. Me sorprendería mucho que le hubiera impresionado a Martin.

TG: También me parece hermoso el objeto *Nueva York visto desde el Bronx*; es una especie de *objet trouvé*, como un expositor de una papelería en el que pueden ponerse lápices de distinta longitud. De este objeto se sacó luego un molde en bronce. ¿No recuerda a los objetos de Jasper Johns – como ese tarro lleno de pinceles – que ponen en cuestión la realidad (del arte)? ¿O con qué está relacionado, en tu opinión?

AO: Con el bronce, sobre todo. Desde el Bronx, todo parece de bronce.

TG: Al mismo tiempo se da en el objeto un aspecto social, el (posible o imposible) ascenso social, que sólo resulta claramente reconocible con cierto distanciamiento.

AO: En el mundo de Martin, lo social sólo existía tal y como aparece en los medios de comunicación, es decir, casi siempre, como un cliché: el lavaplatos, etcétera. El imponente pedestal que forma parte de la obra apunta ya en esa dirección.

TG: También tienen algo de cliché esas guitarras de Kippenberger, de las que existen dos versiones diferentes. Por el aspecto parece más bien una guitarra de los años setenta. ¿Tomó el modelo original de la banda *Kiss*?

AO: Si se quiere presentar el *rock* de una manera óptica, lo mejor que se puede hacer es pensar en *Kiss*. En aquella época nos invitaban a muchas conferencias. Como no teníamos ganas de describir los trabajos que habíamos hecho con anterioridad, por lo general leíamos textos que habíamos escrito para la ocasión. En algún momento surgió el deseo de convertir aquello en un espectáculo. Entonces yo grabé en un emulador una fanfara estilo banda sonora y Martin mandó que le construyesen las dos guitarras. Pertrechados de este modo, echándole mucho teatro, entramos desfilando en el salón de actos y nos pusimos a explicar el mundo en la pizarra a la manera de Beuys. Lo que pasó fue que estábamos tan emocionados con nuestra entrada en escena, que luego ya no se nos ocurrió nada.

TG: ¿Fue aquello entonces una manifestación de la banda ALMA (ALbert y MArtin)?

AO: Sí, señor.

TG: ¿Qué sentido tiene que la caja de la guitarra esté llena de una colección de cajas de cerillas, de esos que uno se trae de recuerdo a casa tras las vacaciones? ¿Ese aspecto del recuerdo dulce y ramplón (presente también en *Capri* y *Cajas sociales*) tiene algún significado en relación con la música, que a su manera también es capaz de evocar y devolver al presente las sensaciones del pasado?

AO: Creo que hace referencia sobre todo a la gente que colecciona cajas de cerillas.

TG: ¿Qué clase de gente es ésa?

AO: Gente que se puede permitir cigarrillos, pero en casa no quiere gastar dinero en cerillas. Gente que no hace más que pensar en como mejorar su vida poquito a poco. A todo esto, el propio Martin se veía obligado a buscar de una forma igual de minuciosa, por las calles o en las mesas de los cafés, los materiales para su trabajo. Combinar ese mundo con la fanfarronería

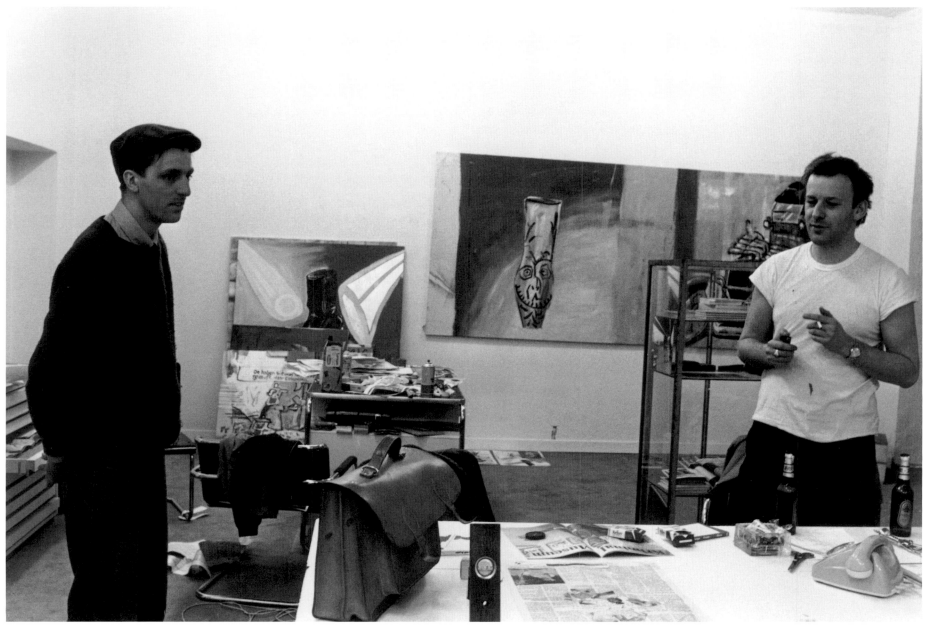

**Albert Oehlen y Martin Kippenberger en su estudio en la
Friesenplatz,** Colonia, 1983 | Albert Oehlen and Martin Kippenberger in
his studio at Friesenplatz, Cologne, 1983 | Albert Oehlen und Martin
Kippenberger in seinem Atelier am Friesenplatz, Köln, 1983 |
Foto: Bernhard Schaub

del *glam rock* resulta muy gracioso.

**TG:** La guitarra está también presente en el cuadro *Motörhead (Lemmy) 2,* en el que puede verse al líder de la banda, ya por entonces feo y con serios problemas de salud desde la juventud.

**AO:** A mí Lemmy siempre me pareció muy guapo. Martin no se interesaba demasiado por la música. Sin embargo, creo que llegó a descubrir lo que Lemmy tiene de especial. Es un hombre que en sus apariciones en público siempre llama positivamente la atención.

**TG:** ¿Lo dices por las dos verrugas que le asoman por la barba?

**AO:** En primer lugar por eso. Pero es que además ese hombre expresa mejor que nadie una cosa: la resistencia a toda crisis. Siempre ha estado desplazado. Siendo diez o veinte años mayor que los demás, el *punk* le aceptó aunque él fuera rockero, y luego el *metal,* aunque saliera del ambiente punky.

**TG:** Yo pensaba que *Motörhead* representaba la imagen opuesta de la música limpia y saludable del *rock* y del *pop.* Y esto, traducido al arte, significa que de una pintura elevada e intachable cabe esperar lo feo, lo mugriento y lo roto. ¿No era ésa una de las principales inquietudes de Kippenberger y tuyas?

**AO:** No. En el arte ha habido toda clase de suciedad. Beuys, el accionismo vienés, el miserabilismo, toda la pintura en tonos pardos, cuerpos desollados, jirones de carne, furibundas orgías de *sprays* y pintores que escuchan a Tom Waits mientras trabajan. Nosotros no teníamos nada que ver con todo eso.

**TG:** Es terrible pensar que Martin Kippenberger lleva muerto siete años, mientras que Lemmy aún sigue vivo. Motörhead suenan todavía frescos y llenos de energía.

**AO:** La obra de Martin conserva la misma frescura y la misma energía que Motörhead. Pero la comparación no va del todo desencaminada. Lemmy se ha regenerado a la misma velocidad que Martin, aunque éste durara menos.

**TG:** Otra obra muy compleja es *La mina,* de la cual puede verse en la exposición una variante pictórica que lleva por título *La herencia.* En la imagen pueden identificarse dos focos, de modo que una vez más cabe pensar en la cultura juvenil, el *pop,* la música disco y el baile, ¿no te parece?

**AO:** Así es. La escultura es posterior el cuadro. Martin me contó una vez, a altas horas de la noche, la idea de este trabajo. Meses después le pregunté que había sido de aquel trabajo. Pero no se acordaba de nada, y se lo tuve que describir detalladamente, y una vez mas para anotárselo. Quedó entusiasmado con su propia idea y, más tarde, la llevó a la práctica. Por lo general tenía una memoria prodigiosa para los detalles de su obra.

**TG:** Y a Martin Kippenberger siempre le gustó bailar.

**AO:** Y lo hacía muy bien.

**TG:** Sin embargo, ¿qué tiene que ver eso con una mina?

**AO:** Bajo la alfombra hay una plancha de hierro y bajo ésta se abre un pozo que conduce hacia abajo, lleno de espuma sintética, porespan y otra vez espuma y que llega a una galería repleta de fideos. Él era de la ciudad de Essen (comer), y su padre era director de una mina. De ahí que pudiese imaginar algo así. Quería hacer una especie de tiramisú. De este modo, el plato principal quedaría enterrado en el postre. Ésa era su filosofía.

**TG:** ¿Los fideos permanecen así ocultos, como el objeto desconocido de *Con un ruido misterioso,* de Marcel Duchamp?

**AO:** Eso es. Pero a Martin no le preocupaba el misterio o el secreto. Se lo contaba a cualquiera. Las cosas de las que uno es consciente ejercen mayor impacto que aquellas de las que no se entera uno.

**TG:** Sin embargo, hay gente que se pasa toda la vida marcada por complejos inconscientes y por ofensas reprimidas, ¿no?

**AO:** Yo, por ejemplo.

**TG:** La escultura *La mina* muestra un zapato abotinado horroroso al estilo Freddie Mercury que está colocado sobre una alfombra, lo que constituye un extraño choque cultural. El conjunto se apoya sobre un pedestal amarillo de espuma sintética dividido en dos partes. ¿A qué se debe la elevación y el amortiguamiento?

**AO:** A ver: por debajo se mata uno a trabajar para ganar el pan (los fideos) y arriba se baila. No es tanto un choque cultural como él contraste entre el trabajo y el ocio o la vivienda (la alfombra). Además, nosotros mismos llevábamos en alguna época unos botines parecidos.

**TG:** ¿Puedes contarme algo más acerca de otro objeto, el tablero de una mesa de *camping* compuesto de lamelas sueltas, sobre él que aparece escrito en holandés «waarom» («¿por qué?»)? Naturalmente, uno no puede sentarse a la mesa porque el tablero está en el suelo. Lleva por título *¿A quién hemos comprado hoy para sentarlo a la mesa?* ¿Qué piensas de todo esto?

**AO:** La obra forma parte del conjunto de las exposiciones *Peter/Petra.* En muchas de aquellas esculturas se partía del tema de la vivienda y el mueble, y aquello dio lugar a estos utensilios medio delirantes. Pero el tema secreto era siempre la función del aparato o su fabricación.

## Le hubiera gustado vivir en mayor armonía, pero con las estrictas condiciones que imponía no era posible

**TG:** Otra obra importante de Kippenberger es *Martin, de cara a la pared. ¡Debería darte vergüenza!,* de 1989, de la cual existen tres versiones diferentes. La vergüenza o el avergonzarse es un motivo recurrente en Kippenberger, es decir, ese eludir la ofensa con la defensa. ¿Es realmente posible extraer fortaleza de la debilidad y de la vulnerabilidad?

**AO:** Eso no lo sé. ¿A quién podríamos preguntárselo?

**TG:** Sin embargo, a menudo habéis trabajado con las palabras «penoso» o «no es penoso». ¿Qué idea se ocultaba tras ello?

**AO:** El primer proyecto en el que participamos conjuntamente fue la exposición «Miseria» de 1979, organizada por Martin. «Miseria» era una palabra que nos fascinaba. Los pintores más populares de entonces eran «agresivos», «salvajes», «espontáneos», etc., virtudes que llevaban bastante tiempo siendo de actualidad, pero que a nosotros no nos interesaban. La vergüenza, la miseria y el fracaso tenían mucho más peso. Permitían concebir un plan mucho mayor que la idea de «dárselas de salvaje». No eran el tema principal, pero sí unos efectos concomitantes de nuestro trabajo que eran bien recibidos. De ese modo podíamos trabajar con toda tranquilidad en algo que efectivamente era mucho más grande.

**TG:** ¿Cómo describirías ese «algo más grande»?

**AO:** Bueno, cuando digo grande quiero decir complejo.

**TG:** ¿Ves en la escultura *De cara a la pared* algún indicio de autorretrato, o cabe interpretarla también como un símbolo general de rechazo, de empecinamiento, de enquistarse en la propia postura y perder así el propio rostro? Lo

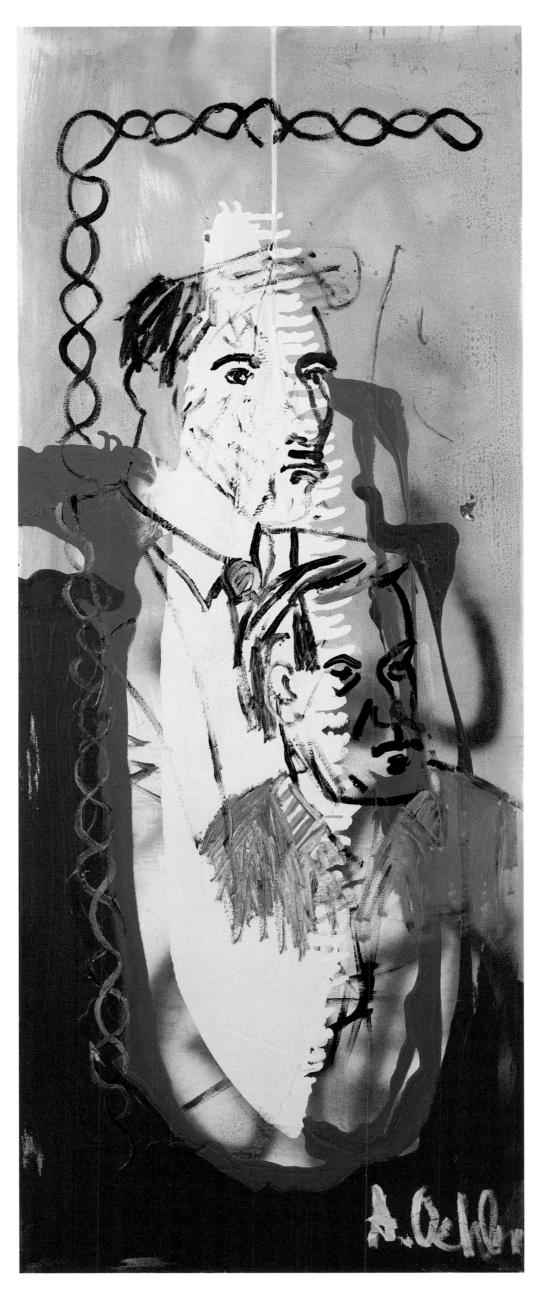

Martin Kippenberger / Albert Oehlen: **Sin título,** 1984 | *Untitled* | *Ohne Titel*

mismo cabría decir también de la cabeza de la figura, que no es más que una forma hueca y transparente. ¿O te parece desacertada esta interpretación en clave de crítica social?

**AO:** Sí, desde luego es autobiográfica. En la cabeza hay unas cuantas colillas (Kippen). Martin *sabía* que a veces se portaba mal y que incomodaba a la gente. Habría preferido vivir en armonía, pero con las rigurosas condiciones que ponía, era imposible. Por eso, tras alguna metedura de pata, hizo tres versiones de su escultura del arrepentido. Así sacaba algo en claro.

**TG:** ¿Qué condiciones rigurosas ponía?

**AO:** Siempre exijia la atención, y a menudo hacía a la gente testigo de su exhibicionismo sin preguntarse si la gente realmente quería eso.

**TG:** Una obra poco conocida es *Business Class*, de 1987. El tema vuelve a ser el esconderse, el retirarse, el volver la vista, pero en este caso también el mantener las distancias sociales. ¿Qué tiene para ti de especial este objeto?

**AO:** La problemática tal vez esté emparentada con las cosas de los azucarillos. Aquí se trata de que quien se sienta delante de la cortina paga cuatro veces más y a cambio recibe un zumo de naranja, y el que se sienta detrás de ella no, pero puede correr y descorrer la cortina en una progresión continua. Quizá eso fuera para él un modelo de sociedad.

**TG:** ¿La sociedad, entonces, entendida como una constelación arbitraria, o como un lúdico disfrute del poder?

**AO:** Sí, él imaginaba que las azafatas, en función de su estado de ánimo, podian desplazar la cortina hacia adelante o hacia atrás.

**TG:** Otro cuadro importante (ya sólo por su tamaño) y enigmático de Martin Kippenberger es *La madre de Joseph Beuys*. Desde luego, la mirada dolorosa y sufridora de Beuys está muy bien captada. Sin embargo, ¿por qué la madre, es decir, los «orígenes» de Beuys?

## Él atacó con enorme vehemencia determinadas costumbres y práctictas artísticas

**AO:** Porque es lo que representa. Nosotros, es decir, Büttner, Kippenberger y yo, tras el tema de la «vivienda», nos hemos ocupado mucho del tema de la «madre». Entonces fue cuando Martin encontró la foto de la madre de Joseph Beuys. ¡Esa mirada es una pasada! Qué imagen tan increíble. El de la madre era un tema que se trataba con el mayor de los respetos, pero que al mismo tiempo tenía algo de banal. Sonaba entonces todavía la canción *Mama*, y el titulo de la película *Deutschland – bleiche Mutter* («Alemania, madre pálida») nos había dejado a todos descolocados. El tema tenía una función similar a la del concepto «huevo» para Martin, en el que se entrecruzan las ideas más ambiciosas con las más estúpidas.

**TG:** En el cuadro *Regreso de la madre muerta con nuevos problemas*, la mujer (que guarda cierto parecido con la madre de Kippenberger) lleva puesto un sombrero de ala ancha parecido al de Beuys. ¿Alude esta madre a la tradición (es decir, a la tradición pictórica)? ¿Son las piedras el lastre de dicha tradición, que tan pesado resulta de acarrear para el artista que quiere darle nuevos impulsos, después de haber sido declarada muerta hasta finales de los años setenta?

**AO:** Da la impresión de que el plan de propiciar auténticas orgías interpretativas ha dado resultado. No creo que él abordara ningún cuadro con semejante idea. La foto que sirve de modelo muestra a la madre de Martin. Con la coloración de las manos y del rostro está reaccionando ante una supuesta teoría cromática, por llamarla de alguna manera, en la que estaba yo enfrascado por aquel entonces. Eso explica también la escala de grises de la verja del jardín. El título acaba por hacer del cuadro un chiste bastante bueno. Y eso que sacó el concepto de «madre muerta» de los textos que Büttner y yo habíamos escrito para el catálogo para el museo Folkwang. Él aportó otras cosas a aquel volumen, pero se sirvió de cantidad de términos que sonaban absurdos. Su madre era para él muy importante; eso es normal. Aún así, era capaz de hacer un cuadro como éste, que no sólo es un chiste.

**TG:** ¿Es el cuadro entonces una alegoría del artista, que también era o es aplicable a tu arte?

**AO:** Ni idea. No soy capaz de leer de esa manera un cuadro. Yo veo siempre otras cosas. Mucho más formalistas.

**TG:** ¿Qué cosas, por ejemplo?

**AO:** Las alegorías no las entiendo. Cuando entiendo algo, quiere decir por regla general que soy capaz de inferir el proceso de creación del cuadro. O que me lo imagino. Ante este cuadro, por ejemplo, yo me preguntaría simplemente como sería sin las manos coloreadas.

**TG:** Otra (supuesta) alegoría del artista la constituye la imagen del artista crucificado, con aureola incluida, que se balancea colgado de una cruz y tiene a su lado un pozo con un torno. ¿No ves un cierto patetismo en estos supuestos autorretratos de Kippenberger? ¿O eres capaz de descubrir alguna verdad en ellos?

**AO:** Yo creo que en este caso, si se busca la ironía, es más fácil encontrar algo. Aunque es más probable que se ría de la imagen del artista, no que aborde irónicamente a los vaqueros y a los alemanes del Este.

**TG:** Luego está la escultura de la rana crucificada. ¿Realmente era ésa la imagen que Kippenberger tenía de sí mismo? ¿Sufría en su condición de artista porque de algún modo se le antojaba algo completamente imposible?

**AO:** No, él definió su propia condición de artista. Se la jugó y se empeñó en parecer lo que parecía. Provocó y aceptó toda clase de enemistades. Pero sin representaciones sexuales explícitas ni símbolos nazis, sino sólo con la presentación de materiales que no podían ser tomados en serio. Mike Kelley lo formuló muy bien: «How low can you go?». Muchos han considerado a Martin un charlatán, un bocazas. Sin embargo, hubo otros que, a diferencia de él, fueron tomados muy en serio. Ésa era la cuestión: el contraste. Él (y aquí me incluyo yo también) atacó con enorme vehemencia determinadas prácticas artísticas. Ridiculizó la imagen insulsa de la seriedad. No podía quejarse, ya que en su trabajo tuvo mucho éxito. Las cosas le salieron bien. Por otra parte, le habría gustado tener más reconocimiento y más dinero; ése era su sentido de la justicia. Un montón de dinero para Martin y exposiciones bonitas, lo consigue hoy en día.

**TG:** Luego está también el autorretrato con los calzones de Picasso, en el que Kippenberger manipula torpemente ese vehículo. ¿Qué clase de construcción es ésa? ¿Qué se tematiza en élla?

**AO:** El tema es posiblemente lo penoso: un hombre gordo con unos calzoncillos poco atractivos. Quizá sea también el

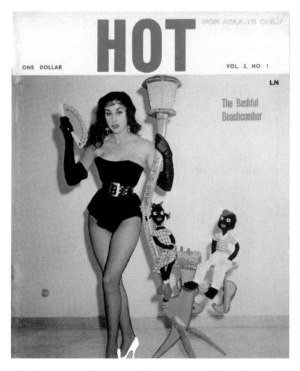

Martin Kippenberger, Carmona, Sevilla, 1988 | Derecha | right | rechts: **Cubierta de la revista *Hot*, Patra Publications,** Nueva York, principios de 1960 | Cover from *Hot* magazine, Patra Publications, New York, early 1960 | Umschlag der Zeitschrift *Hot*, Patra Publications, New York, frühe 60er Jahre

Martin Kippenberger en su casa de Madrid, 1988 | Martin Kippenberger in his flat in Madrid, 1988 | Martin Kippenberger in seiner Wohnung in Madrid, 1988 | Foto: Andrea Stappert

triunfo sobre la vergüenza. Cuando se tomaron las fotos sacó más tripa de lo normal. Otto Muehl metía siempre tripa en sus películas. Se inspiró en una foto de Picasso. En ella sale en calzoncillos, o en bañador, con un perro atado a la correa, mirando a lo lejos y con una planta estupenda. Por aquella época se publicó un artículo, en el *Frankfurter Allgemeine Zeitung*, creo, en el que se ensalzaba a Picasso en términos muy elogiosos. Principalmente se destacaba que había realizado uno de sus dibujos sobre el papel de carta azul de algún hotel. Eso a Martin le dejó hecho polvo: que a Picasso le diesen puntos extra por lo del papel de carta azul. Un dios al que parece imposible admirar aún más, recibe más loas todavía por usar papel de carta azul. Martin contraatacó entonces con estas fotos y con una serie muy buena y bastante extensa de dibujos sobre papel de carta de hoteles. En la imagen manipula un aparato que luego se presentó en la exposición «Peter». Lo esencial de aquella escultura era que la gente se rompiera la cabeza pensando la posible función del aparato. Dentro puede verse el emblema de la imaginaria logia Lord Jim, compuesto por un martillo, unos pechos y un sol. No me preguntes lo que significa.

**TG:** Los autorretratos pintados a principios de los noventa no resultan tan grotescos.

**AO:** Son auténticos autorretratos. Todos ellos parten de una observación muy sensata: ¿de qué sirve embellecerse en un autorretrato? De nada. Una de dos: o nadie se lo cree y se hace el ridículo, o resulta poco simpático. En cambio, si uno se pinta más feo de lo que es, se benefician tanto el cuadro como el artista.

**TG:** Hay un cuadro nada paródico en el que las manos extendidas de Kippenberger son el principal vehículo de expresión, la una tendida hacia fuera y la otra hacia dentro. ¿Se puede reconocer en ello una representación trágica:

de la pérdida, el desmoronamiento, la renuncia, el fracaso?

**AO:** Se puede, pero no es obligatorio. Los dos rivalizábamos por el tema de las manos. Yo había mencionado alguna vez que había oído por ahí que es en las manos (pintadas) donde se ve si uno sabe pintar de verdad. En aquel momento nos encontrábamos ante uno de mis autorretratos en el que las manos me habían salido fatal. Él quiso superarme en eso.

**TG:** ¿Hasta qué punto crees que pueden tomarse en serio los últimos cuadros de Kippenberger, en los que se presenta mutilado y medio muerto? Aquí la ironía y lo grotesco parecen haberse transformado en otra cosa, ¿verdad? Sin embargo, cabe preguntarse ¿en qué?

**AO:** Yo tampoco lo sé. Nosotros, pero sobre todo Martin, solíamos desempeñar diferentes papeles, a cada cual más penoso o desagradable. Autorretrato como fulano de tal: abajo la inflación. Pero en estos cuadros ya no se reconoce ningún chiste. Se ha especulado mucho sobre si ya intuía la proximidad de la muerte. Puede ser. Los cuadros se ajustarían entonces a la situación. Pero si no, también. Martin, cuando quería, podía ser una persona muy seria. Lo que pasa es que eso no apareció en sus cuadros hasta entonces. Pero eso no significa que no tuviese que aparecer tarde o temprano. Él lo quería todo. Así que en algún momento tenía que abordar también la seriedad.

Doble página siguiente | Following double page | Folgende Doppelseite: **Braver Junge, immer brav,** 1981 | *Buen chico, siempre bueno* | *Good boy, always good*
(Parte de la serie: *Querido pintor, pinta por mí* | From the series: *Dear painter, paint for me* | Aus der Serie: *Lieber Maler male mir*)

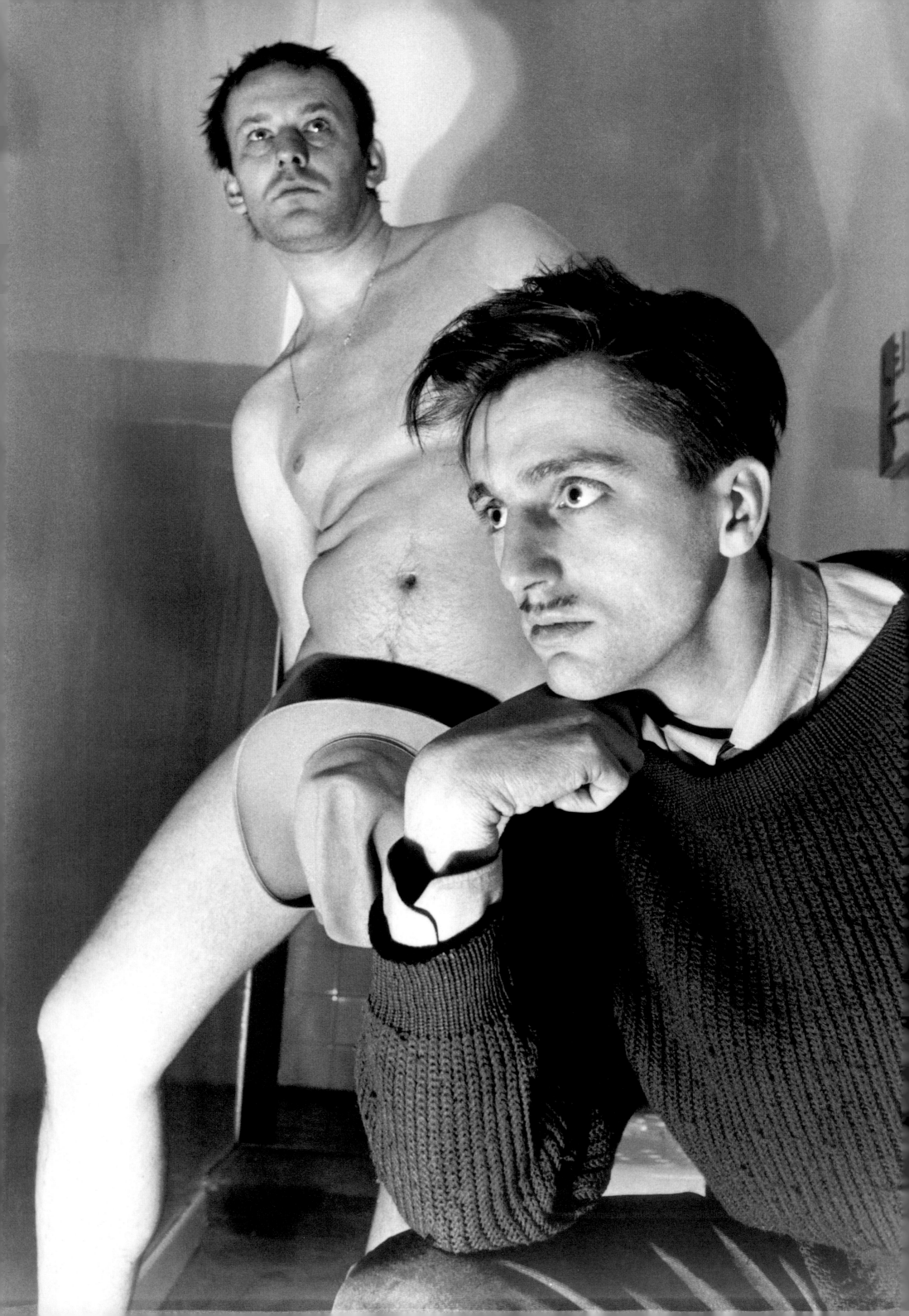

# Pop, Irony and Seriousness

## Albert Oehlen in conversation with Thomas Groetz about Martin Kippenberger

**TG:** How did you come by your Kippenberger works?

**AO:** By exchange.

**TG:** Can you remember any specific situations in which you exchanged works? What did the process look like?

**AO:** When we saw each other at the opening of one of our exhibitions, one of us usually said, "I want to have that!"

**TG:** Who started the barter process? How important was it that the bartered items were of the same value?

**AO:** We both wanted to swap pictures. The value wasn't too serious a factor. We swapped a large picture for a large picture, and a small one for a small one.

**TG:** What is your favorite picture or sculpture in your Kippenberger collection?

**AO:** There are three pictures, which were painted together – maybe it's a triptych. I've had it hanging in my apartment for a long time. I don't know what it's called.

**TG:** Let's talk specifically about some of the works in this exhibition: *Doch Enten brauchen keine Baumwollstrümpfe* dating from 1977, a very early work, from a time when Kippenberger was still not even painting regularly. Did you know already each other by then?

**AO:** It was about that time that we met.

**TG:** Did you discover anything important about Kippenberger in this early painting?

**AO:** Naturally I regarded it as important that I didn't know all that much and didn't say anything against it. Or did you mean the question autobiographically?

**TG:** You already sense this exaggerated irony which, in its exaggeration and absurd assertion, can open up other spheres of meaning. At the same time, it looks a bit like Pop Art, like a Roy Lichtenstein taken *ad absurdum*, or how do you see it?

**AO:** That last remark is correct, although Roy Lichtenstein is already *ad absurdum* himself. In the meantime, American Pop Art has gotten into a rut with its motifs. Pop is: Comic, Pin up, Can and vice versa. Martin quite logically tried to see what that would look like in a German context – as did Sigmar Polke. Whether you can call that irony, I don't know. I don't know the original for this painting, but doubtless there is one. *Schatz, mein Superfrühstück* [Honey, my Super Breakfast] is a similar picture. The motif is taken from a sex-education comic. You can see that he welcomed the ridiculous when choosing a banal motif. That creates a broadening of possibilities. It livens things up. At the same time, he's already setting a course for the "embarrassing" theme.

**TG:** Why was Sigmar Polke so important for Martin Kippenberger?

**AO:** That can best be explained through Martin's art. In those days, when we met someone who called himself an artist or art student, the first question was always, "What do you think of Polke?" Other artists were interesting too, but none came close to achieving what we ourselves were trying to do; precisely because we couldn't so easily describe what it was.

**TG:** A little later, as we know, instead of taking up the brush himself, Kippenberger had the painting done for him. A nice example in this regard is from the series *Lieber Maler, male mir* [Dear Painter, Paint For Me], one based on photographs Kippenberger supplied, executed by a poster artist with ballpoint pens tied together with an elastic band. What made you choose this picture in particular from the series?

**AO:** I can't remember. In any case, I like it a lot too. At the same time I think it's interesting to see the series as a whole. As you know, that was a unique project. He selected I don't know how many, but probably ten motifs. What links these pictures is not the fact that they achieve a similarly great effect through identical treatment. Rather, the selection seems to be a statement. For certain, it's a statement about his work ethic: why paint your fingers to the bone when there's someone else to do it for you? So he confined himself to selecting the pictures and, as a result, could be far freer than Franz Gertsch, who had to toil

away for months on his motif. But you don't just paint any old rubbish. The ballpoint-pen picture is a good example: a lot of picture; not much content. At that time, maybe stimulated by Polke, we were constantly taking photographs, as casually as possible. We lived in permanent hope of chance handing us a great picture on a plate.

**TG:** Another work in this series is *Braver Junge, immer brav*, where Martin Kippenberger stands disguised as a cowboy hero in a macho pose against the background of a wall in what was then East Berlin with the corresponding emblems. It reminds me of the 1974 film *Dillinger*, where Joseph Beuys appears disguised as a gangster in front of the cinema in Chicago where Dillinger was shot dead. Even though it might be difficult to prove – this connection with Beuys – references to Beuys are constantly cropping up in Kippenberger. What did he – indeed you all – find so good about Beuys in those days?

**AO:** Beuys was the most spectacular artist of the period. He was full of avantgarde clichés, was constantly up to some nonsense or other, even appearing in *Bild* [Germany's leading tabloid – and right-wing-newspaper]. So, just as Beuys was punishing social commitment with his quackery until it became art, Martin wanted to replace van Gogh's sower with Harald Juhnke [a notoriously alcoholic German actor]. Both wanted to get at the roots of social phenomena. And both knew that, since an artist is open in any case to the suspicion of being a charlatan, the best thing for him to do is to go the whole hog, because he has nothing to lose. This was at a time when many people were saying: "Beuys' drawings are great, if only he didn't get up to so much nonsense!" Martin and I, though, agreed that his aphorisms and public appearances were far more significant to us.

**TG:** Can you describe this significance more exactly? Did you also see art as something existential, as a way to penetrate both individuals and society in a way that would change them?

**AO:** I'm sure we didn't. The messages always got on my nerves –- or, rather, they would have done but never got through to me. After everything, they came across for the most part only as comical and fragmented. I admired that. I think Martin thought the same. We looked at it from the formal aspect.

**TG:** Presumably, *Braver Junge, immer brav* is concerned with the mixing and relativization of Eastern and Western insignia and clichés – something artists such as Milan Kunc also of course concerned themselves with in the early 1980s. Is this association valid?

**AO:** You used to see T-shirts where Cola was combined with the Hammer and Sickle. But that was a quite different tone. I don't think Martin was concerned with the contrast. It would've been stupid, too. Hilariously, it's a fact that, with or without the Wall, there's a Wild West cult, particularly in the East, like we experienced as 10 year olds. Maybe he'd seen that.

**TG:** Another important work is the *Blaue Lagune*, probably a high point of the *Capri* complex which Kippenberger, almost obsessively, turned into art for awhile. He sawed up a blue Ford Capri into individual pictures and presented them in a deliberately casual hang. Can we see that as an allusion to, or pastiche of, the minimalist concepts or monochrome series of Günther Förg or Blinky Palermo? After all, they both painted on steel plate, didn't they?

**AO:** Quite definitely. Turn the banal into art and vice versa. Later he turned a painting by Gerhard Richter into a table-top.

**TG:** But that is probably just one element of the whole. At the same time, he was concerned with the destruction of a post-war holiday dream and a dynamic means of transport, which he turned into a meaningless surface.

**AO:** I don't think he was interested in the destruction of a post-war holiday dream. Rather, what he wanted was to make what he had already thematized more dynamic by dealing with it time and again.

**TG:** What else did the Capri stand for?

**AO:** I don't know. Maybe even for nothing at all. I would have been

perfectly happy if the Capri had only been a pretext, an alleged symbol.

**TG:** At the same time it was a self-destructive act. After all, Kippenberger later had works created and then destroyed, didn't he?

**AO:** I don't think that was a self-destructive act. There were others.

**TG:** Don't you think that destruction plays a role in Kippenberger's work generally?

**AO:** Not necessarily. His approach was neither destructive, nor aggressive. If a Ford Capri turns into a work of art, that's not destructive; nor is turning a Gerhard Richter into a table-top. There is a bit of malice in it though. It was certainly not meant as a friendly gesture. In the case of the skip filled with broken-up pictures by him, he was thematizing a certain studio misery – in other words, what happens to failed pictures? Baselitz has just said that he throws all his canvases away straightaway; no more overpainting.

**TG:** Could one also see something trophy-like in the *Blaue Lagune*, in other words, big game that the hunter kills, skins, and then proudly presents in his living-room?

**AO:** That's a splendid association; it certainly could have triggered a major project.

**TG:** The *Sozialkistentransporter* is also concerned with this yearning for Italy. It's represented here in the exhibition as a sculpture, and also as a painting. In its complexity, it's also a key work which can be interpreted in a number of ways – individuation, social dreams and their construction as containers and crates, stackable, easy to transport. The only question is: who is the gondolier? The Chancellor?

**AO:** When in doubt, always the Chancellor. No, it's a reference to the slang used in the communes at the time. [Crate = *Kiste*, apparently then used to mean "business", "goings-on"]. I don't know if anyone still talks like that. There were all sorts of *Kisten*. And, in those days, spaghetti was all they ever ate in the communes. That led automatically to Italy. And what do you think of when you think of Italy? The reason these works are so great is that they show, especially well, how he discovered a new and highly impressive plausibility.

**TG:** Plausibility in what respect?

**AO:** As I just described. What starts as a chain of associations, could also be a system.

**TG:** How much criticism of society or of the age can be seen in the thing?

**AO:** As much as you like – in the spirit of our plan at the time: namely, to generate in our pictures the potential for comprehensive orgies of interpretation – but definitely not in the spirit of the well-known forms of complaint used by so-called "critical" art.

**TG:** Does the theme of travel, of movement to something unknown, have any significance here?

**AO:** Where there's a vehicle in the picture, of course you always ask: where is it going? The significance pathos is so splendid that we don't really need to go into it any further. A solitary question mark has its own wonderful beauty.

**TG:** Who are the women in the 1984 tetralogy: *Mechthild, Helen, Ulrike* and *Elisabeth* actually? Are they from the series *Deutsch-sprechende Galeristinnen*? After all, a number of other artists were also involved in this concept. Can you say anything about this? And how do Kippenberger's pictures relate to the others?

**AO:** They are: Mechthild von Dannenberg, the then partner of Ascan Crone, Helen van der Mey and two other gallery-owners at that time. The lady at the bottom left looks like Tanja Grunert. The idea consists of nothing more than what you see – five painters, each with four portraits: Werner Büttner, Georg Herold, Martin, my brother Markus and me; each in his own way. Today I don't find this interesting at all, but some individual pictures were very good.

**TG:** On the picture *Plusquamperfekt – gehabt haben* we see a house made of brawn. It looks like a Kiecol sculpture. Is that an allusion?

**AO:** It's certainly an allusion to Kiecol. He liked Kiecol very much, and found him pretty good. But I'm not so sure he liked brawn. That wouldn't fit. The arrangement of the hard-boiled eggs with the slice of cucumber lends the object a lofty phallic aspect.

**TG:** What does the title mean in association with what is depicted?

**AO:** It's a mystery to me.

**TG:** Can you remember anything about the origin of these eight collages that you and Martin Kippenberger jointly put together in 1984? They crop up in the booklet that Kippenberger made for your 30th birthday.

**AO:** At the time we were living in Vienna in a studio that Peter Pakesch had found for us. We had a joint stock of pictorial material on a large table, and we started on a collage individually and together. Mostly, he stood a bit closer to the *Hustler* issues and the spray where the latex sausages emerge.

**TG:** A little known but very impressive Kippenberger work is this alleged triptych dating from 1983, which you already mentioned. The astonishing thing here is that the satirical elements exaggerated to the point of cliché – which very often strike one as his trademark – are very reticent here and, for precisely that reason, develop enormous strength. This doll's face is not as grotesque as in comparable pictures with similar motifs by Kippenberger, but it has something archetypally human, with one eye turned outwards and one turned inwards; and it seems to be floating in an alien cosmos of forms; but, somehow, it's not funny at all but seems to be helplessly lost; and this grips you. What do you see in this picture?

**AO:** I already said that this is perhaps my favorite work. True, a few odd materials have been used, such as building foam, aluminium foil and glossy enamel paint. But what's lacking is humor. That was something new for him at the time. He was unsure about these pictures, and looked at me strangely when I revealed my enthusiasm. He saw it somehow as a lot of nonsense, and almost apologized for the frame which he just slapped together from old pieces of stretcher.

**TG:** What's the other panel about? It looks like a badly wrapped parcel with a helplessly molten face looking out of it. Can one say that the theme here is the drama of dissolution?

**AO:** He seems to have created spatial depth with a distorted game of Nine Men's Morris. Below it, in the centre of the picture, there's aluminium foil, and at the bottom there's a painted fried egg. This turns the aluminium foil into a mirror in which a "Neon-K" is reflected. On the one hand, the "Neon-K" is the signature of the picture, and on the other, a self-portrait.

**TG:** The central panel of the triptych… is that a nail-file pointing down, like a sword? This reminds me of your work on the theme of the "file", which reached its climax in 1983, or do you see any connection there?

**AO:** The file is in a case. But I don't think that he was thinking about my work. It's probably a "bathroom" cycle.

**TG:** What's actually going on in the 1985 picture *Meinungsbild: Ich habe ganz unten angefangen*? Is this amorphous something in the picture a stone?

**AO:** No, it's a cloud.

**TG:** I hadn't realized that. I thought it was an allusion to the recumbent basalt stones in Beuys' installation *Das Ende des 20. Jahrhunderts* [The End of the 20th Century] – where a cone-like section has been sawn out of each stone and then put back again. I see similar plugs in the Kippenberger picture, in these circular shapes. Or have I missed the point completely?

**AO:** I think it's a coincidence. In any case, I don't see any connection. In my opinion, Beuys' work was fairly contrived and demonstrated no particular wit. I would be surprised if Martin had been impressed by it.

**TG:** I like the sculpture *New York, von der Bronx aus gesehen*. It's a kind of *objet trouvé*, a sort of plastic stand from the stationery shop, the kind where you can put pens and pencils of different lengths. It was then cast in bronze. Doesn't that remind you of Jasper Johns' objects that question the reality of art, like the pot with the brushes in it? Or what do you think it has to do with?

**AO:** First and foremost, with bronze. From the Bronx, everything looks bronze.

**TG:** At the same time there's also this social aspect in the sculpture, the social goal, the possible or impossible rise in society, that can only be recognized clearly at a certain distance.

**AO:** In Martin's world, the social aspect was only what appeared in the media; in other words, mostly as a cliché – dishwashers etc. The relatively high plinth that belongs to the work already points the way.

**TG:** These Kippenberger guitars are also clichés. There are two different

versions. From the type, it looks like a 1970s' guitar. Does the model come from the band, *Kiss*?

**AO:** If you want a visual depiction of rock, you'd best think of *Kiss*. At this time, we were invited to give lectures quite often. As we had no inclination to describe our works to date, we mostly read texts written for the purpose. Sometime or other we had this desire to make more of a show of it. I then recorded a film-music-like fanfare slapped together on an Emulator, and Martin had the two guitars made. In highly dramatic fashion we marched into the lecture hall with huge strides and wanted, Beuys-like, to explain the world using slate and chalk. But we were so nervous because of our entrance that we couldn't think of anything else to say.

**TG:** Was that then a manifestation of the ALMA band (ALbert and MArtin)?

**AO:** Indeed.

**TG:** How does one explain that the body of the guitar is filled with a collection of matchboxes? – the sort one brings back from holiday as a souvenir? Does this souvenir aspect – which is there also in the *Capri* and *Sozialkisten* complexes – have any significance in the association with music which can, after all, in its own way preserve and, then, release feelings from the past?

**AO:** I think it's more likely to refer to people who collect matchboxes.

**TG:** What sort of people are they?

**AO:** The sort that can afford cigarettes but don't want to pay for matches at home. They always have to have the thought of improving their lives in very small steps. On the other hand, Martin himself was dependent on searching for the material for his work in the street or on café tables; and he did this with great attention and meticulousness. To combine this world with the ponciness of Glam-Rock is pretty weird.

**TG:** A guitar is also to be seen in the picture *Motörhead (Lemmy) 2*, where we also see the already ugly, and, despite his youth, already pretty unhealthy leader of the band.

**AO:** I always found Lemmy pretty good looking. Martin wasn't so interested in music but I still think he recognized what was special about Lemmy – a man who came across in his public appearances as definitely positive.

**TG:** You mean because of the two warts that poke out of his beard?

**AO:** First that. But the man expresses something else like no other: he's crisis-proof. He was always out of place; ten, twenty years older than the rest; accepted in punk though he's a rock 'n' roller, and in metal though he's a punk.

**TG:** I thought *Motörhead* stood for an anti-image of clean, healthy rock and pop music. And that transferred to art means one ought to think wholesome painting capable of ugliness, sleaziness and wrecks. Was that not one of Kippenberger's or both of your chief concerns?

**AO:** No. There have been all kinds of filth in art. Beuys, Vienna Actionism, Miserabilism, every kind of filthy painting, broken bodies, bits of flesh, violent spray orgies, and painters who listen to Tom Waits while they work. We didn't have anything to do with any of that.

**TG:** I find it creepy that Martin Kippenberger's already been dead for seven years while Lemmy's still alive. *Motörhead* still sound very fresh, even today.

**AO:** Martin's work is at least as fresh as *Motörhead*'s. But the comparison isn't out of place. Lemmy regenerated himself just as quickly as our friend, though he took it a bit easier.

**TG:** Another very complex work is *Bergwerk*, which is represented in this exhibition as a painted variant titled *Das Erbe*. On the picture two spotlights can be seen, so that we might be reminded of youth culture, and pop, and disco and dancing, perhaps?

**AO:** Correct. The picture dates from after the sculpture. There's a story behind that. Once, late one night, Martin explained the idea behind this picture. Months later I asked him what had become of the work but he knew nothing about it. So I described it to him, very precisely once more, and once again so he could write it down. He was quite enthusiastic about his idea, and went on to execute it. Normally he had a fantastic memory for the details of his work.

**TG:** Martin Kippenberger always liked dancing.

**AO:** And he danced very well.

**TG:** But what has all that got to do with a mine?

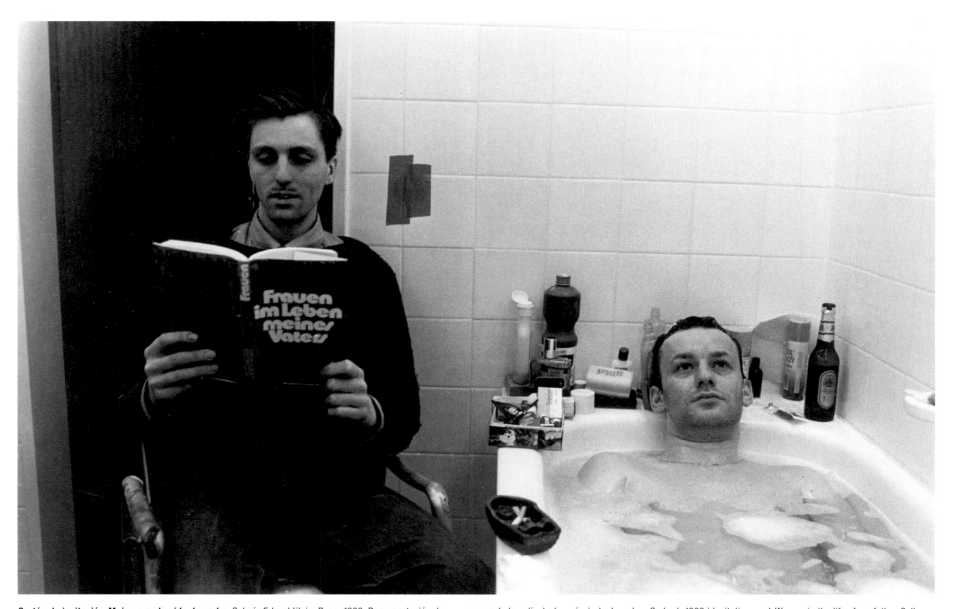

**Cartón de invitación** *Mujeres en la vida de padre,* Galería Erhard Klein, Bonn, 1983. Representación de una escena de la película *Le mépris* de Jean-Luc Godard, 1963 | Invitation card *Women in the life of my father,* Gallery Erhard Klein, Bonn, 1983. Scene after Jean-Luc Godard's film *Le mépris*, 1963 | Einladungskarte *Frauen im Leben meines Vaters,* Galerie Erhard Klein, Bonn, 1983. Szene nach dem Film *Le mépris* von Jean-Luc Godard, 1963 | Foto: Bernhard Schaub

Fotografía para el cuadro de Martin Kippenberger *Bañando a un Ruso que ha conseguido huir,* 1984 | Photograph for Martin Kippenberger's painting *Bathing russian after the successful flight,* 1984 | Fotovorlage für Martin Kippenbergers Bild *Badender Russe nach gelungener Flucht,* 1984 | Foto: Bernhard Schaub

**AO:** Under the carpet there's an iron plate and under that there's a shaft leading down through foam, hardboard and foam again, until we get to a space with pasta in. He came from Essen, and his father was a colliery manager. That's why he was able to imagine something like that. He wanted to have it like a tiramisu. That would mean the main course was buried in the dessert. That was his philosophy.

**TG:** So the pasta is hidden, like the unknown object in Duchamp's sculpture, *With A Mysterious Noise?*

**AO:** Quite. Martin was not interested in secrets; he was glad to tell anyone. Things you know have a stronger effect on you than things you know nothing about.

**TG:** But there are people marked throughout their lives by unconscious complexes and repressed injuries or insults, aren't there?

**AO:** Me, for example.

**TG:** The *Bergwerk* sculpture shows an unspeakable boot-like, Freddy Mercury shoe placed on a carpet. That's a strange culture clash in itself. The whole thing is then placed on a yellow, two-part foam plinth. What's the point of this elevation, this cushioning?

**AO:** Well, at the bottom, people are slaving away to earn their bread (or pasta) and, at the top, people are dancing. That is not so much a culture clash as a contrast between work and leisure or house-and-garden (cf. the carpet). And besides, at one time we wore boots like that ourselves.

**TG:** Does the whole thing have something to do perhaps with a satire on kinetic sculpture? After all, there are these dancing boot appliances by Stephan van Huene, aren't there?

**AO:** I'm quite sure it's got nothing to do with that.

**TG:** Can you tell me something about another sculpture, this camping table top composed of individual slats on which is written, in Dutch, "waarom" [Why]? You can't of course sit on the table, because the top is on the ground. The title is *Wen haben wir uns denn heute an den Tisch gekauft?* What do you see in all that?

**AO:** This work had its origin in the complex for the *Peter/Petra* exhibitions. His starting-point for many of the sculptures was the theme of "house and garden". And he took it further, producing these semi-crazy appliances. The secret theme was always either the function of the appliance or its manufacture.

**TG:** A further important work by Kippenberger is *Martin, ab in die Ecke und schäm dich* dating from 1989, which exists in various versions. The shame motif is a typical Kippenberger motif; in other words, the reversal of using the defensive to avoid the offensive. Can one really draw strength from weakness and vulnerability?

**AO:** I don't know. Who could we ask?

**TG:** But you two often operated with the word "peinlich" [embarrassing]. What was the idea behind that?

**AO:** The first thing in which we were involved jointly was the 1979 *Elend* [Wretchedness] exhibition, which Martin organized. "Elend" was a word that fascinated us. The most popular painters at the time were "aggressive", "wild", "spontaneous" etc., all virtues that were in fashion for quite a long time but which didn't interest us. Embarrassment, wretchedness, failure were far more to our taste. They suggested a much larger plan than a simple "behold the wild man". They weren't the theme of our work, but welcome accompanying phenomena. In this way we could work in peace and quiet on something really much bigger.

**TG:** How would you describe this "much bigger"?

**AO:** Well, by "bigger" I mean, in this context, "more complex" or "more complicated".

**TG:** In the *Ab in die Ecke* sculpture, do you see something self-portrait-like, or can one discern a symbol of general refusal, rigidity, barricading-oneself-in, and thus losing one's face? This would also fit the head of the figure which, here, is, after all, an empty, transparent form. Or do you think this social-critical reading misses the point?

**AO:** Yes, this is certainly autobiographical. Cigarette-ends have been cast into the head. Martin *knew* that he often put his foot in it; that he got on people's nerves. He would have preferred more harmony but, under the strict conditions he laid down, that was impossible. So he kept putting his foot in it, and made this penitential sculpture in three versions. In this way, he derived some profit from it.

**TG:** What strict conditions did he lay down?

**AO:** He demanded attention, and often made people witnesses to his self-advertisement without asking himself whether they wanted that.

**TG:** A little-known work is the 1987 *Business Class*. Here too, we are concerned with hiding, withdrawing, looking away, but also with social aloofness. What do you find special about this work?

**AO:** The problem is maybe related to the thing with the matchboxes. Here, the thing is that the one sitting in front of the curtain is paying four times the price and getting an orange-juice while the one behind isn't. The curtain however can be moved continuously backward and forward. Maybe for him that was a model of society.

**TG:** In other words society seen as an arbitrary structure or playful enjoyment of power?

**AO:** Yes, he imagined how, according to her whim, the stewardess might pull the thing backward or forward.

**TG:** If only on account of its size, another important and mysterious picture by Martin Kippenberger is *Die Mutter von Joseph Beuys*. Certainly, somehow, this painful, suffering look on Beuys' part has been well captured. But why are we here concerned with the mother, in other words the "origin" of Beuys?

**AO:** Because it really does depict her. We, in other words Büttner, Kippenberger and I, having dealt with the house-and-garden theme, went on to that of "mother". And then Martin found the photo of Joseph Beuys' mother. That is

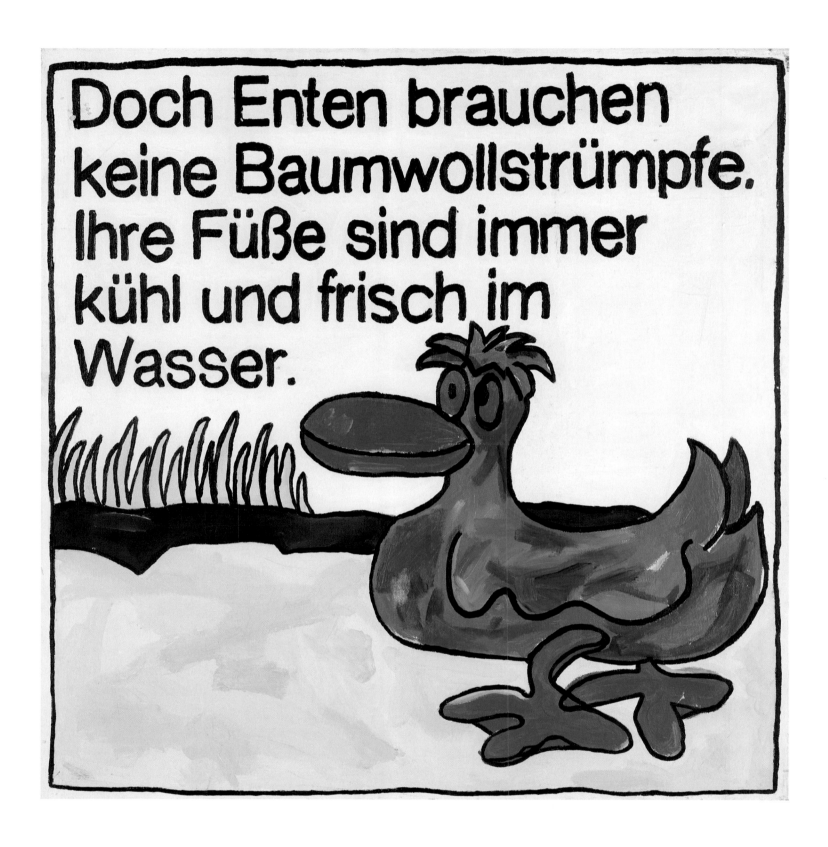

**Doch Enten brauchen keine Baumwollstrümpfe,** 1977 | *Pero los patos no necesitan medias de algodón* | *But ducks need no cotton socks*

Albert Oehlen, **Selbstporträt mit Palette,** 1984 | Autorretrato con
paleta /Selfportrait with palette (detalle | detail | Detail)
**Martin Kippenberger, Sin título,** 1992 | Untitled | Ohne Titel
(detalle | detail | Detail; pág. 171)

really something, that look! –
an incredible picture. "Mother"
was a theme that was treated
with the highest reverence, but
which somehow had something
banal about it. We still had the
song *Mama* in our ears, and
the film title: *Deutschland –
bleiche Mutter* [Pale Mother
Germany] grabbed everyone,
I suppose. For Martin, the
theme had a similar function
as the theme "egg". The most
demanding roads intersect
with the most stupid.

**TG:** In the picture *Rückkehr
der toten Mutter mit neuen
Problemen*, the woman, who
looks not unlike Kippenberger's
own mother, also wears a
floppy hat, like Beuys. Does
"mother" refer here to tradi-
tion, for example the tradition
of painting, and the stones to
the burden of this tradition
according to which artists have to wear black if they want to bring some life
back into what, until the end of the 1970s, had been pronounced dead?

**AO:** It looks as though our strategy to create vehicles for orgies of interpreta-
tion really has borne fruit. I cannot imagine that he ever approached a picture
with an idea like that. The original photo presumably shows Martin's mother.
With the coloration of the hands and the face, he was reacting to my alleged
involvement with a colour theory I was supposed to be pursuing at the time.
The grey-tone table as a garden-fence supports this view. The title he gave it
makes the picture a pretty good joke. He took the words "dead mother" from
texts that Büttner and I had written for the *Wahrheit ist Arbeit* [Truth Is Work]
catalogue for the Folkwang Museum. He contributed other things to the book,
but took advantage of the supply of absurd-sounding terms. His mother meant
a lot to him. I suppose that's normal. All the same, he could create a picture
like this. But it isn't just a joke.

**TG:** Is the picture an artist-allegory, then, which, maybe, was, or is also valid
for artistic application?

**AO:** I've no idea. I'm incapable of reading pictures in this way. I always see
quite different things. I'm much more formalistic.

**TG:** What things, for example?

**AO:** I don't understand allegories. If I understand something, it mostly means
I can understand the process through which the picture came about. Or I
imagine I can. In the case of this picture, for example, I simply ask what it
would be like without the coloured hands.

**TG:** A further alleged artist-allegory is of course the picture of the crucified
artist with halo, hanging on a cross, and next to him a well with a winch. Do
you find this alleged Kippenberger self-portrait full of pathos, or can you
discover some truth in it?

**AO:** I think that if you're looking for irony, this is where you're most likely to
find it. In other words, for Martin to have made fun of this artist picture is more
likely than that he approached cowboys and East Germans ironically.

**TG:** Then there's the sculpture of the crucified frog. Did Kippenberger really see
himself like this? Did he suffer from his role as an artist because it came
across to him as somehow impossible?

**AO:** No, he defined his artist existence himself. In very risky fashion, he insisted
on things having to look as they did look. He provoked all sorts of hostility, and
accepted this as part of the job; not however with explicit sexual depictions and
Nazi symbols, but only by providing material for not being taken seriously.

"How low can you go?" Mike Kelley once put it. Many people thought Martin
was a big-mouth. And there were others who in contrast to him were taken
very seriously. He was concerned with this contrast. He – and I include myself
in this – attacked certain artistic practices very violently. He made a shallow
picture of seriousness look quite ludicrous. He couldn't suffer because he had
great success with his work. On the other hand, he would have liked to have
had more recognition, and more money. That was down to his sense of
justice – a lot of money for Martin and nice museum exhibitions. He's getting
them now.

**TG:** Then there's this self-portrait in the Picasso underpants – where
Kippenberger is messing around clumsily with this vehicle. What kind of con-
struction is that, actually? What's being thematized here?

**AO:** The theme may be embarrassment – fat man in unattractive underpants –
or maybe the triumph over embarrassment. When the photo was taken he
poked his stomach out further than he need have. In his films Otto Muehl pulled
his stomach in. This was inspired by a photo of Picasso that shows him stand-
ing there in underpants or bathing trunks, with a dog on a lead, looking into the
distance and cutting an incredibly good figure. At the time there was an article
in the newspaper, *Frankfurter Allgemeine Zeitung* I think, in which Picasso was
venerated in the highest possible terms. What was particularly emphasized was
that his drawings were simply sketched on blue hotel writing paper. This made
Martin very angry, the fact that Picasso was getting bonus points for the blue
hotel writing paper. A god, whose appreciation and valuation seemed able to go
no higher, gets a bonus point for blue hotel writing paper. So Martin hit back
with these photos and a great, fairly comprehensive series of drawings on hotel
writing paper. In the picture there's an appliance that was also to be seen in the
*Peter* exhibition. The important thing about this sculpture was that people
scratched their heads about the possible function of the appliance. The logo of
the imaginary Lord Jim Loge, with hammer, bosom and sun, is incorporated into
it. But don't ask me what that means.

**TG:** The self-portraits painted in the early 1990s are less grotesque than that
image.

**AO:** They were based on a very reasonable observation: what profit is there in
presenting yourself in a self-portrait as good-looking? None at all, for, either no
one will believe you and you make yourself look ridiculous, or they won't like
you. But if you portray yourself ass-uglier than you are, both artist and painting
benefit.

**TG:** There is nothing satirical for example about the picture where
Kippenberger's outstretched hands become the bearer of expression – one out-
wards, the other inwards. Can we detect a certain tragic aspect here – some-
thing slipping away, loss, self-sacrifice, failure?

**AO:** We can, but we needn't. The hands were a theme we competed about. I
once mentioned to him that I had heard that one could see from painted hands
whether someone could really paint. We were standing in front of one of my
self-portraits where the hands were really bad. He wanted to go one better.

**TG:** In your opinion, how seriously do you think we can take Kippenberger's late
paintings, where he can be seen as a wounded, half-dead figure? Here the
ironic and the grotesque really seem to have taken a different turn, don't they?
The only question is: where to?

**AO:** I don't know either. We both, but Martin particularly, often slipped into
roles, always in unpleasant or embarrassing self-portraits-as-so-and-so –
down with inflation. In these pictures there is no longer any sign of humor.
There has been much speculation about whether he saw that he was soon to
die. That may well be. Then these pictures would fit; but not only then. Martin
could be a perfectly serious person. But that did not come across in the pic-
tures until this moment. That doesn't mean though that it didn't have to come
at sometime or other. After all, he wanted everything. So, sooner or later, he had
to tackle being serious.

**Hund,** 1981 | *Perro* | *Dog*

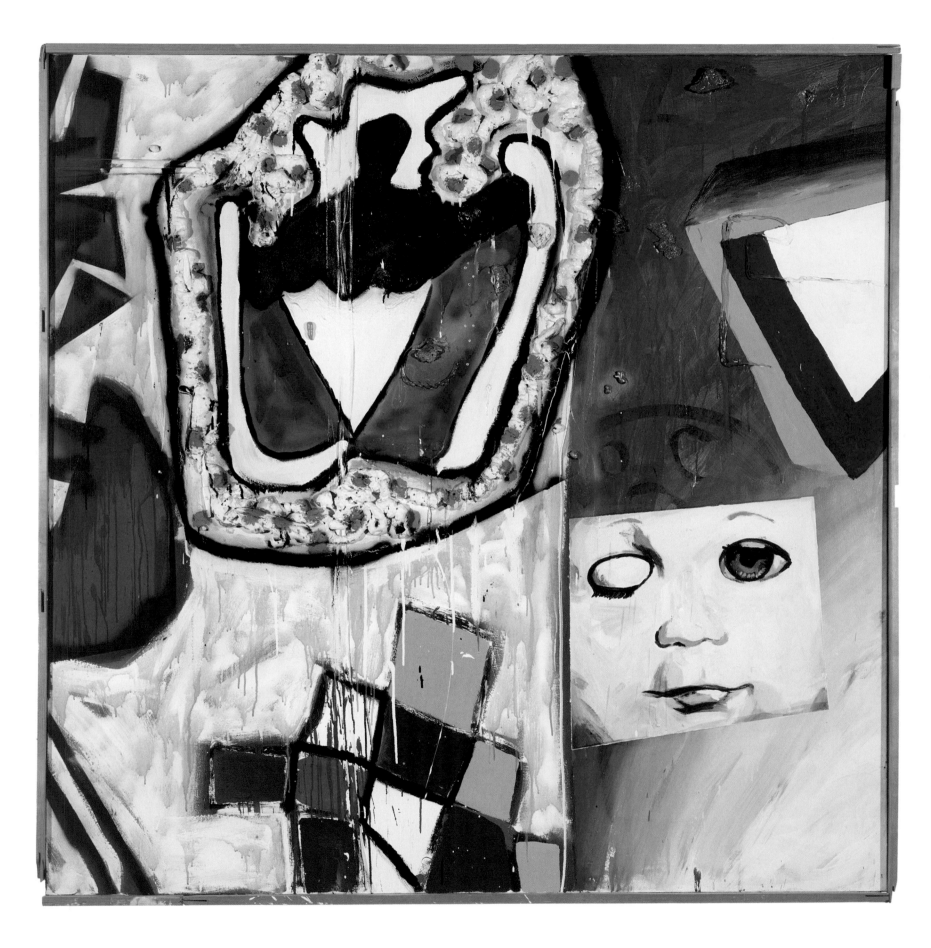

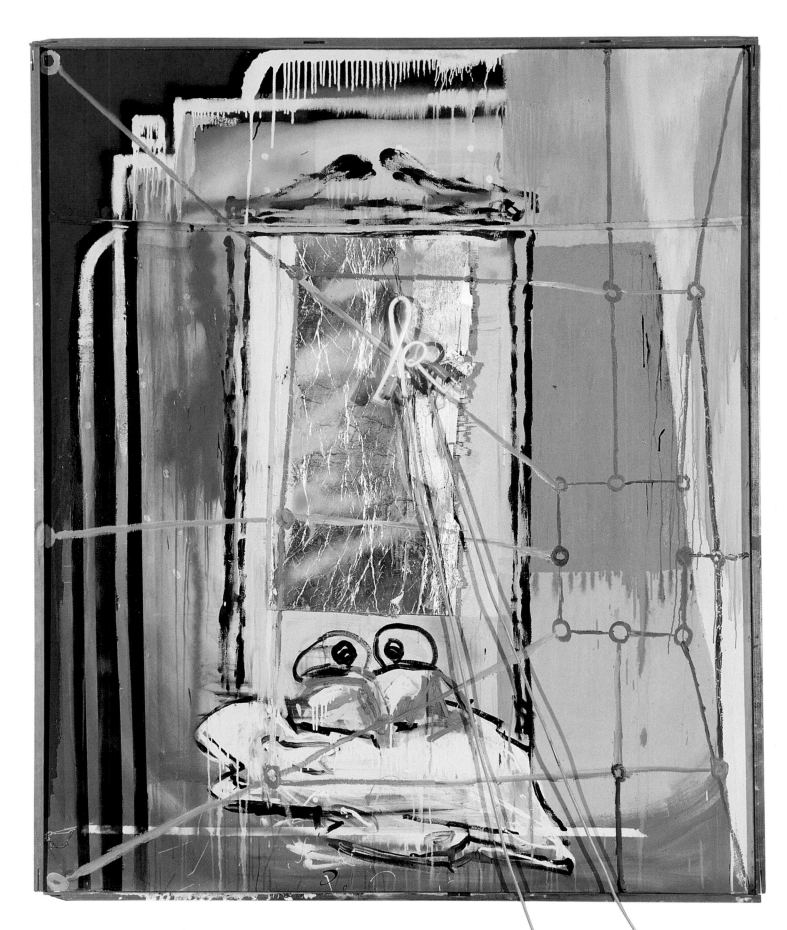

**Ohne Titel,** 1982–83 | *Sin título* | *Untitled*

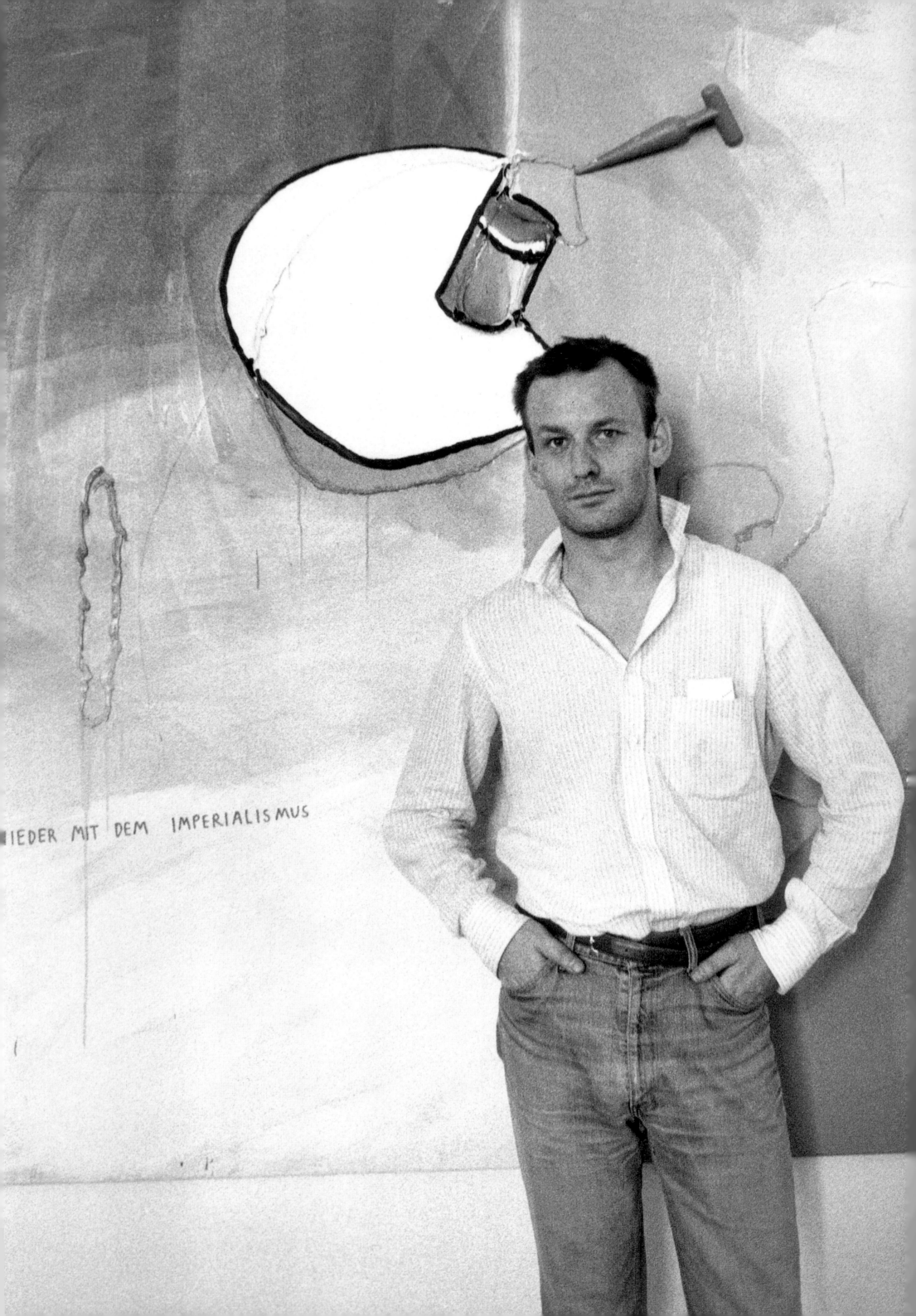

# Pop, Ironie und Ernsthaftigkeit

## Albert Oehlen im Gespräch mit Thomas Groetz über Martin Kippenberger

**TG:** Wie bist du an deine Kippenberger-Werke gekommen?

**AO:** Ich habe sie getauscht.

**TG:** Kannst du dich an konkrete Situationen erinnern, bei denen ihr Werke getauscht habt? Wie muss man sich das vorstellen?

**AO:** Wenn wir uns auf unseren Ausstellungseröffnungen gesehen haben, sagte meistens einer von uns: Das da will ich haben!

**TG:** Von wem ging der Tauschhandel aus? Wie wichtig war die Gleichwertigkeit der getauschten Objekte?

**AO:** Wir wollten beide tauschen. Der Wert wurde nicht wichtig genommen, also groß gegen groß und klein gegen klein.

**TG:** Was ist das Lieblingsbild/Objekt deiner Kippenberger-Sammlung?

**AO:** Das sind drei Bilder, die zusammen gemalt wurden, vielleicht ist es ein dreiteiliges Bild, das ich jetzt lange in meiner Wohnung hängen hatte. Den Titel weiß ich nicht.

**TG:** Lass uns mal konkret über einige der Exponate dieser Ausstellung reden: Eine sehr frühe Kippenberger-Arbeit ist *Doch Enten brauchen keine Baumwollstrümpfe* von 1977, also zu einem Zeitpunkt entstanden, als Kippenberger noch gar nicht regulär beziehungsweise regelmäßig gemalt hat. Kanntet ihr euch damals eigentlich schon?

**AO:** Da ungefähr haben wir uns kennen gelernt.

**TG:** Hast du in diesem Bild bereits Wesentliches von Kippenberger erkannt?

**AO:** Ich habe es natürlich für wesentlich gehalten, da ich nicht allzu viel kannte und nichts dagegen sprach. Oder meinst du Autobiografisches?

**TG:** Man spürt halt schon diese übertriebene Ironie, die in ihrer Übertreibung und ihrer absurden Behauptung auch andere Bedeutungsräume eröffnen kann. Gleichzeitig sieht das ein bisschen nach Pop-Art aus, so wie ein Roy Lichtenstein auf blöd gemacht, oder?

**AO:** Das Letztere ist wohl richtig, obwohl Roy Lichtenstein ja auch auf blöd gemacht ist. Die amerikanische Popkunst ist mittlerweile mit ihren Motiven fest verschweißt. Pop ist: Comic, Pin-up, Dose und umgekehrt. Martin hat, ganz logisch, probiert, wie das auf Deutsch aussähe. So, wie Sigmar Polke das gemacht hat. Ob das Ironie ist, weiß ich gar nicht. Die Vorlage für dieses Bild kenne ich nicht, aber da wird es wohl eine geben. *Schatz, mein Superfrühstück* ist ein ähnliches Bild. Das Motiv ist aus einem Aufklärungs-Comic. Man sieht, dass ihm beim Auswählen eines banalen Motivs das Lächerliche willkommen ist. Das ist eine Erweiterung der Möglichkeiten, es wird lebendiger. Gleichzeitig steuert er schon auf das Peinliche zu.

**TG:** Warum war Sigmar Polke für Martin Kippenberger so wichtig gewesen?

**AO:** Das erklärt sich am besten aus Martins Kunst. Wenn wir damals jemanden kennen lernten, der sich als Künstler oder Kunststudent zu erkennen gab, war immer die erste Frage: „Wie findest du Polke?" Andere Künstler waren auch interessant, aber keiner kam dem näher, was man selber wollte. Gerade weil man nicht so leicht beschreiben konnte, was es ist.

### Man hoffte immer, dass der Zufall einem ein tolles Bild schenkt

**TG:** Wenig später hat Kippenberger ja dann malen lassen, anstatt selber zum Pinsel zu greifen. Schön sind in diesem Zusammenhang die mit einem Gummiring zusammengebundenen Kugelschreiber aus der Serie *Lieber Maler, male mir*, die von einem Plakatmaler nach Fotovorlagen von Kippenberger ausgeführt wurden. Warum hast du dir speziell dieses Bild aus der Serie ausgesucht?

**AO:** Das weiß ich nicht mehr, jedenfalls gefällt es mir auch sehr. Dabei ist es, glaube ich, interessant, die Serie als Ganzes zu sehen. Das war ja ein einmaliges Projekt, für das er einmal ich weiß nicht wie viele, aber wahrscheinlich

zehn Motive ausgesucht hat. Diese Bilder verbindet nicht, dass sie durch eine gleiche Behandlung einen ähnlich tollen Effekt erzielen. Die Auswahl scheint eher ein Statement zu sein. Mit Sicherheit ist es ein Statement über seine Arbeitsethik: Warum sich die Finger wund malen, wenn das ein anderer für einen machen kann? Also beschränkt er sich auf das Auswählen der Bilder und kann dabei natürlich viel freier sein als Franz Gertsch, der sich dann monatelang mit seinem Motiv abgeben muss. Da malt man nicht irgendeinen Quatsch. Das Kugelschreiber-Bild ist ein gutes Beispiel. Viel Bild – wenig Inhalt. Man hat zu der Zeit, vielleicht angeregt von Polke, dauernd fotografiert, und zwar so lässig wie möglich. Man hoffte immer, dass der Zufall einem ein tolles Bild schenkt.

**TG:** Ein weiteres Werk aus dieser Reihe ist *Braver Junge, immer brav*, wo Martin Kippenberger als Cowboy-Held verkleidet in großspuriger Pose vor einer Wand im damaligen Ostberlin inklusive entsprechender Embleme steht. Mich erinnert das auch an den Film *Dillinger*, in dem Joseph Beuys 1974 als Gangster verkleidet vor einem Kino in Amerika auftaucht, wo einst dieser Dillinger erschossen wurde. Wenn man diesen Zusammenhang mit Beuys auch schlecht nachweisen kann, gibt es doch immer wieder Bezüge von Kippenberger zu Beuys. Was fand er beziehungsweise ihr eigentlich damals gut an Beuys?

**AO:** Beuys war der spektakulärste Künstler zur Zeit. Voller Avantgarde-Klischees, hat immer Quatsch gemacht und tauchte auch in der Bild-Zeitung auf. So, wie Beuys Soziales mit seinem Quacksalbertum traktierte, bis es zu Kunst wurde, wollte Martin den Sämann von van Gogh durch Harald Juhnke ersetzen. Beide wollten an die Wurzeln gesellschaftlicher Erscheinungen. Und beide wussten, dass, wenn der Künstler sowieso dem Verdacht der Scharlatanerie ausgesetzt ist, er am besten aufs Ganze geht, weil er da nichts zu verlieren hat. Das war zu einer Zeit, als viele sagten: „… aber die Zeichnungen von Beuys sind ganz toll, wenn er nur nicht so viel Blödsinn machen würde!" Martin und ich waren uns aber einig, dass seine Sprüche und sein öffentliches Auftreten uns viel mehr bedeuten.

**TG:** Kannst du diese Bedeutung noch genauer beschreiben? Habt ihr ebenso Kunst als existenziell angesehen und als einen Weg, in die Gesellschaft und in das Individuum verändernd eindringen zu können?

**AO:** Sicher nicht. Ich habe die Botschaften immer nervend gefunden. Oder: hätte. Sie sind nämlich gar nicht zu mir vorgedrungen, weil es doch meistens lustig und gebrochen herüberkam. Und das habe ich bewundert. Ich glaube, das gilt auch für Martin. Wir haben das formal gesehen.

**TG:** Bei *Braver Junge, immer brav* geht es aber wohl um das Vermischen und Relativieren von Ost- und West-Insignien und Klischees, etwas, womit sich in den frühen achtziger Jahren ja auch Künstler wie Milan Kunc beschäftigt haben. Ist dieser Zusammenhang zutreffend?

**AO:** Das gab es ja auch auf T-Shirts, Cola mit Hammer und Sichel. Es ist aber ein völlig anderer Tonfall. Ich glaube nicht, dass es Martin um den Kontrast ging. Das wäre auch doof. Es ist ja lustigerweise so, dass, mit und ohne Mauer, gerade im Osten eine Liebe zum Wilden Westen gepflegt wird, wie wir sie als Zehnjährige kultiviert haben. Das hatte er vielleicht gesehen.

**TG:** Ein weiteres wichtiges Kippenberger-Werk ist *Blaue Lagune*, wahrscheinlich ein Höhepunkt aus dem *Capri*-Komplex, den Kippenberger ja fast obsessiv eine Zeit lang zu Kunst verarbeitete. Hier wurde ein blauer Ford Capri zu einzelnen Bildtafeln zersägt und in einer bewusst lockeren Hängung präsentiert. Kann man das als eine Anspielung oder Persiflage auf minimalistische Konzepte oder monochrome Serien bei Günther Förg oder Blinky Palermo sehen? Beide haben ja auch auf Blech gemalt, oder?

**AO:** Ganz sicher! Banales zu Kunst machen und umgekehrt. Später hat er ein Gemälde von Gerhard Richter zu einer Tischplatte degradiert.

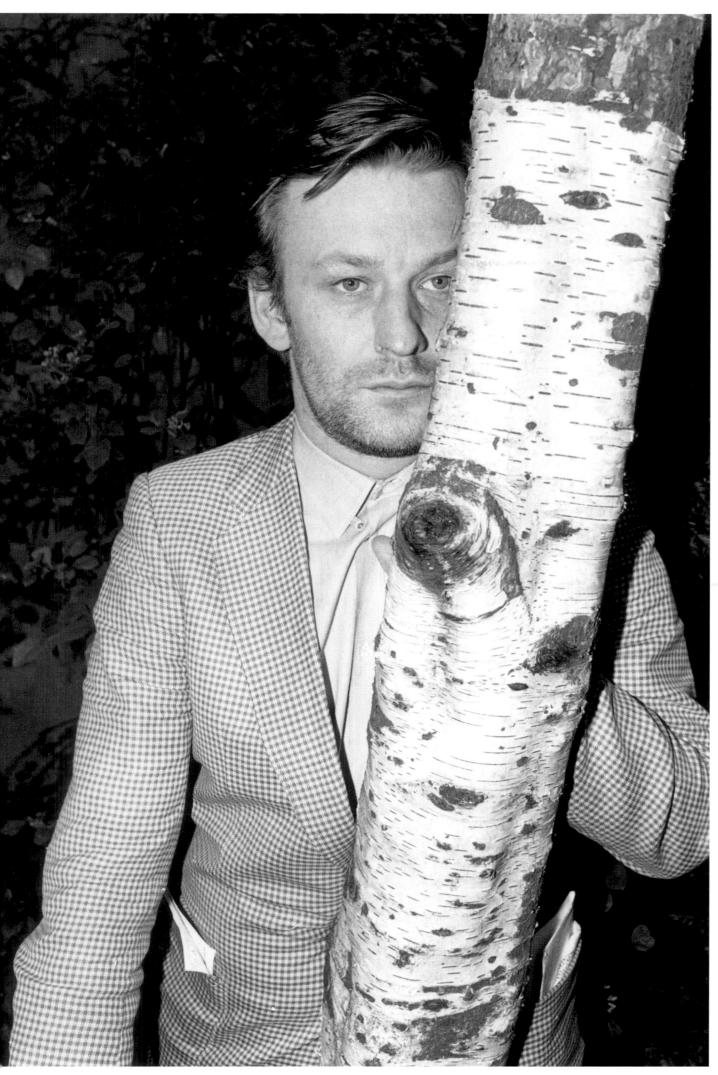

**Martin Kippenberger,** 1985 | Foto: Bernhard Schaub

**AO:** Das weiß ich nicht. Vielleicht sogar für gar nichts. Ich hätte es auch gut gefunden, wenn der Capri nur ein Vorwand gewesen wäre, ein angebliches Symbol.

**TG:** Gleichzeitig ist es auch ein autodestruktiver Akt. Kippenberger hat ja später noch mal eigene Werke herstellen und dann zerstören lassen, oder?

**AO:** Das ist, glaube ich, kein autodestruktiver Akt. Da gab es andere.

**TG:** Denkst du nicht, dass Destruktion allgemein im Werk von Kippenberger eine Rolle spielt?

**AO:** Nicht unbedingt. Seine Vorgehensweise war nicht zerstörerisch oder aggressiv. Wenn sich ein Ford Capri in ein Kunstwerk verwandelt, ist das nicht destruktiv. Gerhard Richter zu einer Tischplatte zu machen auch nicht. Ein bisschen Gemeinheit ist aber schon darin enthalten. War sicher nett gemeint. Bei dem Container, der mit kaputten Bildern von ihm gefüllt war, hat er ein bestimmtes Atelier-Elend zum Thema gemacht: Was passiert eigentlich mit den nicht gelungenen Bildern? Baselitz hat gerade gesagt: Er schmeißt alle Leinwände gleich weg, kein Übermalen mehr.

**TG:** Könnte man auch etwas Trophäenartiges in der *Blauen Lagune* sehen, also ein Großwild, das man erlegt, häutet und dann stolz im Wohnzimmer präsentiert?

**AO:** Das ist eine tolle Assoziation, die sicher ein großes Projekt hätte auslösen können.

**TG:** Mit dem Italien-Fernweh-Thema hat ja auch der *Sozialkistentransporter* zu tun, den man hier in der Ausstellung als Skulptur und auch als eine Malerei sehen kann, das ist in seiner Komplexität ja sicher auch ein Schlüsselwerk, welches man vielfältig deuten kann: Individuation, soziale Träume und ihre Konstruktionen, die als Behälter und Kisten stapelbar werden, die sich bequem transportieren lassen. Es fragt sich nur, wer ist der Gondoliere, der Bundeskanzler?

**AO:** Im Zweifel immer der Bundeskanzler. Nein, er ist von der damaligen Wohngemeinschafts-Sprache ausgegangen: „Was ist denn das für eine Kiste, die hier abläuft?" Ich weiß nicht, ob man heute noch so redet. Es gab dann alle Arten von „Soundso-Kisten". Und in Wohngemeinschaften wurde damals ausschließlich Spaghetti gegessen. Das führt automatisch nach Italien. Und was fällt einem bei Italien ein? Diese Arbeiten sind deshalb so toll, weil sie besonders schön zeigen, wie er eine neue und besonders eindrucksvolle Plausibilität gefunden hat.

**TG:** Plausibilität in welcher Hinsicht?

**AO:** Wie gerade beschrieben. Was zunächst eine freie Assoziationskette ist, könnte ja auch ein System sein.

**TG:** Aber das ist wahrscheinlich nur ein Punkt des Ganzen. Gleichzeitig geht es um die Destruktion eines Nachkriegs-Ferientraumes und eines dynamischen Fortbewegungsmittels, das zu einer nonchalanten Fläche geworden ist.

**AO:** Ich glaube nicht, dass ihn die Destruktion eines Nachkriegs-Ferientraumes interessierte. Eher wollte er das einmal zum Thema Gemachte dadurch, dass er es immer wieder behandelt, dynamischer werden lassen.

**TG:** Wofür stand der Capri noch?

**TG:** Wie viel Gesellschafts- oder Zeitkritik kann man in dem Ding sehen?

**AO:** So viel du willst, gemäß unserem damaligen Vorhaben, in unseren Bildern die Möglichkeiten für möglichst umfassende Interpretationsorgien anzulegen. Aber bestimmt nicht im Sinne der bekannten Beschwerdeformen von so genannter „kritischer" Kunst.

**TG:** Hat das Thema der Reise, der Bewegung in etwas Unbekanntes hier auch eine Bedeutung?

**AO:** Natürlich fragt man sich bei einem dargestellten Fahrzeug immer: Wohin? So ein herrliches Bedeutungspathos, auf das man eigentlich nicht weiter eingehen muss. Ein allein stehendes Fragezeichen ist schon wunderschön.

**TG:** Wer sind eigentlich die Frauen aus der Vierer-Serie *Mechthild, Helen, Ulrike* und *Elisabeth* von 1984? Sind die aus dieser Serie *Deutsch sprechende Galeristinnen*? An diesem Konzept waren ja noch mehrere Künstler beteiligt. Kannst du darüber etwas berichten? Und wie verhalten sich Kippenbergers Bilder zu denen der anderen?

**AO:** Das sind Mechthild von Dannenberg, die damalige Partnerin von Ascan Crone, Helen van der Mey und zwei weitere Galeristinnen aus der Zeit. Die Dame unten links sieht nach Tanja Grunert aus. Die Idee besteht aus nicht mehr, als was man da sieht. Fünf Maler mit je vier Portraits: Werner Büttner, Georg Herold, Martin, mein Bruder Markus und ich. Jeder auf seine Manier. Das finde ich heute recht uninteressant, aber einzelne Bilder sind sehr gut geworden.

**TG:** Auf dem Bild *Plusquamperfekt – gehabt haben* sieht man ein Haus aus Sülze, das wie eine Skulptur von Hubert Kiecol aussieht. Ist das eine Anspielung?

**AO:** Das ist sicher eine Anspielung auf Kiecol. Er mochte Kiecol sehr und fand ihn ziemlich irre. Ich bin aber nicht so sicher, ob er Sülze mochte. Das würde nicht passen. Die Anordnung der hart gekochten Eier mit der Gurkenscheibe geben dem Objekt etwas vornehm Phallisches.

**TG:** Was bedeutet der Titel im Zusammenhang mit dem Dargestellten?

**AO:** Der ist mir schleierhaft.

**TG:** Kannst du dich daran erinnern, wie diese acht gemeinschaftlich von dir und Martin Kippenberger erstellten Collagen von 1984 entstanden sind? Sie tauchen ja dann auch in dem Büchlein auf, das Kippenberger zu deinem dreißigsten Geburtstag gemacht hat.

**AO:** Wir wohnten damals zusammen in einer Atelier-Etage in Wien, die Peter Pakesch uns besorgt hatte. Da hatten wir auf einem großen Tisch einen gemeinsamen Fundus von Bildmaterial und haben collagiert, jeder für sich und auch zusammen. Er stand aber meist etwas näher an den *Hustler*-Heften und an der Spritze, wo die Latexwürste rauskommen.

**TG:** Ein wenig bekanntes, aber sehr beeindruckendes Kippenberger-Werk ist dieses vermeintliche Triptychon von 1983, das du ja schon erwähnt hast. Hier ist es erstaunlich, dass die parodistischen, klischeehaft überzogenen Elemente, die sonst oft als Markenzeichen ins Auge fallen, sehr zurückgenommen sind, gerade dadurch aber eine unheimliche Kraft entwickeln. Dieses Puppengesicht ist nicht so grotesk, wie es auf vergleichbaren anderen Bildern von Kippenberger mit ähnlichem Motiv erscheint, sondern es bekommt etwas archetypisch Menschliches, mit einem Auge, das nach außen, und einem, das nach innen gerichtet ist und in einem fremden Kosmos aus Formen zu schweben scheint, aber das ist irgendwie gar nicht lustig, sondern hat etwas von einer hilflosen Verlorenheit, die einen gefangen nimmt. Was siehst du in diesem Bild?

**AO:** Ich sagte ja schon, dass das vielleicht meine Lieblingsarbeit ist. Es sind zwar einige „schräge" Materialien verwendet, wie Bauschaum, Alufolie und Lack, aber es fehlt der Witz als Aufhänger. Das war damals neu für ihn. Er war unsicher über diese Bilder und hat mich komisch angeschaut, als ich ihm meine Begeisterung zeigte. Er hat das irgendwie als großen Krampf gesehen und sich fast für die aus alten Keilrahmenstücken zusammengeschusterten Rahmen entschuldigt.

**TG:** Worum geht es in der anderen Tafel? Die sieht aus wie ein desaströs verschnürtes Paket, aus dem eine hilflos zerlaufene Physiognomie herausschaut. Kann man sagen, dass das Drama des Sich-Auflösens hier das Thema ist?

**AO:** Da hat er wohl mit einem verzerrten Mühlespiel räumliche Tiefe angerissen. Darunter, in der Bildmitte, liegt Alufolie, und unten ist ein Spiegelei gemalt. Dadurch wird die Alufolie zu einem Spiegel, in dem sich ein „Neon-K" spiegelt. Das „Neon-K" ist einerseits die Signatur des Bildes, andererseits ein Selbstportrait.

**TG:** Der vermutliche Mittelteil des Triptychons, ist das eine Nagelfeile, die wie ein Schwert nach unten zeigt? Mich erinnert das an deine Beschäftigung mit dem Thema „Feile", die ja 1983 auch auf dem Höhepunkt angelangt war, oder

siehst du da keinen Zusammenhang?

**AO:** Die Feile steckt in einem Etui. Ich glaube aber nicht, dass er da an meine Sachen gedacht hat. Wahrscheinlich handelt es sich um einen „Badezimmer"-Zyklus.

**TG:** Worum geht es eigentlich bei dem *Meinungsbild ‚Ich hab ganz unten angefangen'* von 1985? Ist dieses amorphe Etwas im Bild ein Stein?

**AO:** Das ist eine Wolke.

**TG:** Das habe ich nicht erkannt.

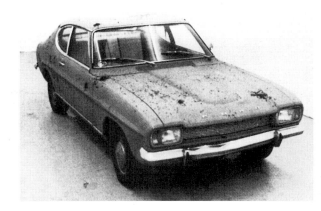

**Martin Kippenberger | Albert Oehlen, *Capri de noche,*** Dispersión con copos de avena, 1982 | Martin Kippenberger | Albert Oehlen, *Capri by night*, Dispersion with rolled oats, 1982 | Martin Kippenberger, *Capri bei Nacht*, Dispersion mit Haferflocken, 1982

Ich dachte, es ist eine Anspielung auf die liegenden Basaltsteine von Beuys' Installation *Das Ende des 20. Jahrhunderts*, wo jeweils ein kegelartiges Stück aus jedem Stein herausgesägt und dann wieder eingefügt wurde. Ich sehe in dem Kippenberger-Bild auch solche Pfropfen, in diesen Kreisformen. Oder ist das völlig abwegig?

**AO:** Ich glaube, das ist Zufall. Ich sehe jeden-falls keinen Zusammenhang. Die Arbeit von Beuys war meiner Meinung nach ziemlich bemüht und hatte keinen besonderen Witz. Es würde mich wundern, wenn sie Martin beeindruckt hätte.

**TG:** Schön finde ich auch das Objekt *New York von der Bronx aus gesehen*, das ist so eine Art Objet trouvé, so ein Plastikständer aus dem Schreibwarengeschäft, in den man unterschiedlich lange Stifte stellen kann. Der wurde dann in Bronze abgegossen. Erinnert das nicht an Jasper Johns' die Realität (der Kunst) befragende Objekte, wie diesen Topf mit den Pinseln drin, oder womit hat es deiner Meinung nach zu tun?

**AO:** … mit Bronze vor allem. Von der Bronx aus sieht alles bronze aus.

**TG:** Gleichzeitig gibt es in dem Objekt noch diesen sozialen Aspekt, das gesellschaftliche Ziel, den (möglichen oder unmöglichen) sozialen Aufstieg, der erst mit etwas Abstand klar erkennbar wird.

**AO:** In Martins Welt gab es das Soziale nur so, wie es in den Medien erschien, also meistens als Klischee: Tellerwäscher usw. Der ziemlich hohe Sockel, der zu der Arbeit dazugehört, gibt da schon die Richtung vor.

**TG:** Klischeehaft sind auch diese Kippenberger-Gitarren, von denen es zwei verschiedene Versionen gibt. Vom Typ her scheint das ja eher eine Siebziger-Jahre-Gitarre zu sein. Stammt das Rollenmodell von der Band *Kiss*?

**AO:** Wenn man Rock optisch darbieten will, sollte man am besten an *Kiss* denken. Zu dieser Zeit wurden wir öfter mal zu Vorträgen eingeladen. Da wir keine Lust hatten, unsere bisherigen Leistungen zu schildern, haben wir meistens Texte vorgelesen, die wir dafür geschrieben hatten. Irgendwann kam der Wunsch auf, das mehr zu einer Show zu machen. Ich habe dann eine am Emulator zusammengeschraubte filmmusikartige Fanfare aufgenommen, und Martin hat die zwei Gitarren bauen lassen. Damit sind wir dann hochdramatisch mit riesigen Schritten in eine Aula einmarschiert und wollten an einer Schiefertafel mit Kreide Beuys-artig die Welt erklären. Wir waren aber so aufgeregt von unserem Auftritt, dass uns dann nichts mehr einfiel.

**TG:** War das also eine Manifestation der *ALMA*-Band (ALbert und MArtin) gewesen?

**AO:** Jawohl.

**TG:** Wie kann man sich erklären, dass der Körper der Gitarre mit einer Sammlung aus Streichholzschachteln angefüllt ist, die man sich so aus dem Urlaub mit nach Hause nimmt, als Erinnerung. Hat dieser Aspekt (der ja auch im *Capri*- und im *Sozialkisten*-Komplex enthalten ist) der Erinnerung eine Bedeutung in der Verknüpfung zur Musik, die ja auch auf ihre Weise Gefühle aus der Vergangenheit bewahren und dann wieder freisetzen kann?

**AO:** Ich denke, dass sich das eher auf Leute bezieht, die Streichholzschachteln sammeln.

**TG:** Was für Leute sind das denn?

**AO:** Solche, die sich Zigaretten leisten, zu Hause aber kein Geld für Streich-

Doble página siguiente | Following double page | Folgende Doppelseite: **Blaue Lagune,** 1982 | *Laguna azul* | *Blue lagoon*

hölzer ausgeben wollen. Sie müssen den Gedanken an die Verbesserung ihres Lebens in Kleinstschritten immer bei sich haben. Andererseits war Martin selber darauf angewiesen, mit einer recht ähnlichen Aufmerksamkeit und Akribie das Material für seine Arbeit auf der Straße oder den Tischen der Kaffeehäuser zu suchen. Diese Welt nun mit der Großkotzigkeit von Glam-Rock zu kombinieren ist recht komisch.

**TG:** Eine Gitarre sieht man auch auf dem Bild *Motörhead (Lemmy) 2*, wo der damals schon hässliche und in jungen Jahren bereits arg gesundheitlich angeschlagene Kopf der Band zu sehen ist.

**AO:** Ich fand Lemmy eigentlich immer sehr gut aussehend. Martin hat sich nicht so sehr für Musik interessiert. Ich glaube aber dennoch, dass er das Besondere an Lemmy erkannt hat. Ein Mann, der in seinem öffentlichen Auftreten unbedingt positiv auffällt.

**TG:** Du meinst, wegen der beiden Warzen, die aus seinem Bart herausstehen?

**AO:** Erstens deswegen. Der Mann drückt aber noch dazu etwas aus wie kein anderer: Krisenfestigkeit. Er war immer deplatziert. Zehn, 20 Jahre älter als die anderen. Im Punk akzeptiert, obwohl er ein Rock-&-Roller ist, im Metal, obwohl er ein Punker ist.

**TG:** Ich dachte ja, *Motörhead* steht für ein Anti-Image der sauberen, gesunden Rock- und Popmusik. Und auf die Kunst übertragen, heißt das: Man sollte das Hässliche, Schmuddelige und Kaputte der hehren Malerei zumuten. Ist das nicht ein Grundanliegen von Kippenberger beziehungsweise von euch gewesen?

**AO:** Nein. Es gab ja alle Arten von Schmutz in der Kunst. Beuys, Wiener Aktionismus, Miserabilismus, jede Menge Braunmalerei, geschundene Leiber, Fleischbrocken, wütende Sprayorgien und Maler, die bei der Arbeit Tom Waits hören. Damit hatten wir nichts zu tun.

**TG:** Unheimlich finde ich, dass Martin Kippenberger bereits sieben Jahre tot ist, während Lemmy immer noch am Leben ist. *Motörhead* klingen heute ja immer noch sehr frisch und unverbraucht.

**AO:** Martins Werk ist mindestens so frisch und unverbraucht wie das von *Motörhead*. Der Vergleich ist aber nicht abwegig. Lemmy hat sich ebenso schnell regeneriert wie unser Freund, wenn der mal kürzer trat.

## Die Hauptspeise in der Nachspeise begraben. Das war seine Philosophie

**TG:** Ein sehr komplexes Werk ist auch das *Bergwerk*, von dem man in der Ausstellung auch eine gemalte Variation unter dem Titel *Das Erbe* sehen kann. Auf dem Bild erkennt man zwei Spotlights, so dass man wiederum an Jugendkultur und Pop, an Disco und Tanzen denken könnte, oder?

**AO:** Das ist richtig. Die Skulptur ist nach dem Bild entstanden. Martin hat mir einmal spät in der Nacht die Idee dieser Arbeit erzählt. Monate später habe ich dann nachgefragt, was aus der Arbeit geworden ist. Aber da wusste er von nichts, und ich habe ihm das noch mal genau beschrieben und noch mal zum Mitschreiben. Er war ziemlich begeistert von seiner Idee und hat sie dann ausgeführt. Normalerweise hatte er ein fantastisches Gedächtnis für die Details seiner Arbeit.

**TG:** Und Martin Kippenberger hat immer ganz gerne getanzt.

**AO:** Und sehr gut.

**TG:** Aber was hat das Ganze mit einem Bergwerk zu tun?

**AO:** Unter dem Teppich ist eine Eisenplatte, und unter der ist ein nach unten führender Schacht durch Schaumstoff, Pressspan und noch mal Schaumstoff zu einem Hohlraum mit Nudeln drin. Er kommt aus Essen, und sein Vater war Bergwerksdirektor. Daher konnte er sich so etwas vorstellen. Er wollte das wie ein Tiramisu haben. Damit wäre dann die Hauptspeise in der Nachspeise begraben. Das war seine Philosophie.

**TG:** Die Nudeln sind also verborgen, so wie der unbekannte Gegenstand in Duchamps Objekt *Mit geheimnisvollem Geräusch*?

**AO:** Stimmt. Martin ging es aber nicht um das Geheimnis. Er hat es gerne jedem erzählt. Sachen, von denen man weiß, haben eine stärkere Wirkung auf einen als die, von denen man nichts mitkriegt.

**TG:** Es gibt aber doch Leute, die werden von irgendwelchen unbewussten Komplexen und verdrängten Verletzungen ihr ganzes Leben lang bestimmt, oder?

**AO:** Ich zum Beispiel.

**TG:** Die *Bergwerk*-Skulptur zeigt einen unsäglichen stiefelartigen Freddy-Mercury-Schuh, der auf einen Teppich gestellt ist, das ist ja schon mal ein seltsamer Kultur-Clash. Das Ganze ist dann noch auf einem gelben, zweiteiligen Schaumstoff-Sockel angebracht. Wozu dient diese Erhöhung/Abfederung?

**AO:** Also unten wird geschuftet zum Brot-(Nudel)-Erwerb, und oben wird getanzt. Das ist weniger ein Kultur-Clash als der Gegensatz zwischen Arbeit und Freizeit oder Wohnen (Teppich). Außerdem haben wir zu einer Zeit selber solche Stiefel getragen.

**TG:** Hat das Ganze vielleicht auch etwas mit einer Persiflage auf kinetische Skulpturen zu tun? Es gibt doch diese tanzenden Stiefel-Apparate von Stephan van Huene, oder?

**AO:** Damit hat es sicher nichts zu tun.

**TG:** Kannst du mir etwas über ein weiteres Objekt erzählen, diese (Camping-)Tischplatte, die aus einzelnen Lamellen zusammengesetzt ist, auf der niederländisch geschrieben steht „waarom"? An dem Tisch kann man natürlich nicht sitzen, weil die Platte auf dem Boden liegt. Der Titel lautet *Wen haben wir uns denn heute an den Tisch gesetzt*. Was siehst du in dem Ganzen?

**AO:** Diese Arbeit stammt aus dem Komplex der *Peter/Petra*-Ausstellungen. Dabei ging er bei vielen der Skulpturen vom Thema „Wohnung" und „Möbel" aus und hat sie dann weitergeführt zu diesen halb wahnsinnigen Geräten. Das geheime Thema war aber immer entweder die Funktion des Gerätes oder dessen Herstellung.

**TG:** Ein weiteres Kippenberger-Hauptwerk ist *Martin, ab in die Ecke und schäm Dich* von 1989, das es in drei etwas unterschiedlichen Versionen gibt. Das Motiv „Scham" oder „sich schämen" ist ja ein typisches Kippenberger-Motiv, also diese Umkehr: das Offensive mit der Defensive zu umgehen. Kann man wirklich Stärke aus Schwäche und Verwundbarkeit ziehen?

**AO:** Das weiß ich nicht. Wen könnte man da fragen?

**TG:** Aber ihr habt doch häufiger mit den Worten „peinlich" beziehungsweise „ist nicht peinlich" operiert. Welche Idee stand da dahinter?

**AO:** Die erste Sache, an der wir gemeinsam beteiligt waren, war 1979 die von Martin organisierte *Elend*-Ausstellung. „Elend" war ein Wort, das uns faszinierte. Die beliebtesten Maler waren zu der Zeit „aggressiv", „wild", „spontan" usw., alles Tugenden, die schon ziemlich lange aktuell waren, uns aber nicht interessierten. Peinlichkeit, Elend, Versagen hauten da viel mehr rein. Ließen auf einen viel größeren Plan schließen als ein einfaches „den wilden Mann markieren". Sie waren nicht das Thema, aber willkommene Begleiterscheinungen unserer Arbeit. So konnte man in aller Ruhe an etwas tatsächlich viel Größerem arbeiten.

**TG:** Wie könntest du dieses viel Größere beschreiben?

**AO:** Na ja, mit „größer" meine ich hier „komplexer" oder „komplizierter".

**TG:** Siehst du in der *Ab in die Ecke*-Skulptur eher etwas Selbstportrait-Artiges, oder kann man da auch ein Symbol allgemeiner Abkehr und Erstarrung erkennen, ein Sich-Verbarrikadieren-und-dabei-sein-Gesicht-Verlieren? Dies würde auch zum Kopf der Figur passen, die hier ja eine leere, durchsichtige Form ist. Oder hältst du diese gesellschaftskritische Lesart für abwegig?

**AO:** Ja, das ist sicher autobiografisch. Im Kopf sind Zigarettenkippen eingegossen. Martin wusste, dass er sich oft danebenbenahm oder Leuten auf die Nerven ging. Er hätte es lieber harmonisch gehabt, aber bei den strengen Bedingungen, die er stellte, ging das nicht. Also trat er in die Fettnäpfe und machte dann die Büßerskulptur in drei Ausführungen. So hatte er auch was davon.

**TG:** Welche strengen Bedingungen stellte er denn?

**AO:** Er forderte Aufmerksamkeit und machte öfter mal Leute zu Zeugen seiner Selbstdarstellung, ohne sich zu fragen, ob die das wollten.

**TG:** Ziemlich unbekannt ist das Werk *Business Class* von 1987. Auch hier geht es ja um Sich-Verstecken, Sich-Zurückziehen, Den-Blick-Abwenden, aber auch um Auf-gesellschaftliche-Distanz-Gehen.

Was macht das Besondere dieses Objektes für dich aus?

**AO:** Die Problematik ist vielleicht mit den Sachen mit den Streichholzschachteln verwandt. Hier geht es darum, dass der, der vor dem Vorhang sitzt, den vierfachen Preis bezahlt und dafür einen Orangensaft bekommt und der dahinter nicht, der Vorhang aber stufenlos vor und zurück verschiebbar ist. Vielleicht war das für ihn ein Modell der Gesellschaft.

**TG:** Gesellschaft also verstanden als eine willkürliche Setzung oder als spielerischer Macht-Genuss?

**AO:** Ja, er stellte sich dann vor, wie die Stewardess, je nach Laune, das Ding vor- oder zurückschiebt.

**TG:** Ein weiteres wichtiges (allein durch seine Größe) und rätselhaftes Bild von Martin Kippenberger ist sicherlich *Die Mutter von Joseph Beuys*. Irgendwie ist dieser schmerzliche, leidende Blick von Beuys hier gut eingefangen. Warum haben wir es hier aber mit der Mutter, also dem „Ursprung" von Beuys zu tun?

**AO:** Weil es sie tatsächlich darstellt. Wir, also Büttner, Kippenberger und ich, haben uns nach dem Thema der „Wohnung" viel mit der „Mutter" befasst. Und da fand Martin das Foto von der Mutter von Joseph Beuys. Das ist natürlich der Hammer, mit dem Blick! Ein unglaubliches Bild. „Mutter" war ein Thema, das mit höchster Ehrfurcht behandelt wurde, was aber irgendwie auch etwas Banales in sich trägt. Das Lied *Mama* hatten wir noch im Ohr, und der Filmtitel *Deutschland – bleiche Mutter* hat wohl jeden vom Hocker gehauen. Das Thema hatte eine ähnliche Funktion wie das Thema „Ei" bei Martin, wo sich die Wege des Anspruchsvollsten mit dem Dümmsten kreuzen.

**TG:** Auf dem Bild *Rückkehr der toten Mutter mit neuen Problemen* hat die Frau (die Kippenbergers eigener Mutter ähnlich sieht) auch so einen Beuys-Schlapphut auf. Ist mit „Mutter" die Tradition, also zum Beispiel die Tradition der Malerei, gemeint und mit den Steinen die Bürde dieser Tradition, an der man

schwer zu tragen hat als Künstler, wenn man sie wieder in Bewegung bringen will, nachdem man sie für tot erklärt hatte bis Ende der siebziger Jahre?

**AO:** Es sieht so aus, als ob der Plan, Vehikel für Interpretationsorgien zu schaffen, aufgegangen ist. Ich kann mir nicht vorstellen, dass er mit so einem Gedanken ein Bild angegangen ist. Das zugrunde liegende Foto zeigt wohl Martins Mutter. Mit der Kolorierung der Hände und des Gesichts reagiert er auf meine vorgebliche Beschäftigung mit einer Farbenlehre, die ich zu der Zeit betrieben habe. Dafür spricht auch die Graustufentabelle als Gartenzaun. Mit dem zugewiesenen Titel wird das Bild zu einem ziemlich guten Witz. Dabei übernahm er „tote Mutter" aus den Texten, an denen Büttner und ich für den Katalog *Wahrheit ist Arbeit* im Museum Folkwang zusammengearbeitet hatten. Er hat andere Sachen zu dem Buch beigetragen, sich aber an dem Vorrat an absurd klingenden Begriffen bedient. Seine Mutter bedeutete ihm viel, das ist wohl normal. Trotzdem konnte er damit ein solches Bild machen. Aber es ist ja nicht nur ein Witz.

**TG:** Ist das Bild also eine Künstler-Allegorie, die vielleicht auch für deinen künstlerischen Ansatz Gültigkeit hatte oder hat?

**AO:** Keine Ahnung. Ich habe nicht die Fähigkeit, Bilder so zu lesen. Ich sehe da immer ganz andere Sachen. Viel formalistischer.

**TG:** Welche Sachen zum Beispiel?

**AO:** Allegorien verstehe ich nicht. Wenn ich etwas verstehe, dann heißt das meistens, dass ich den Prozess der Entstehung des Bildes nachvollziehen kann. Oder es mir einbilde. Ich würde mir bei diesem Bild zum Beispiel einfach die Frage stellen, wie es ohne die kolorierten Hände wäre.

**TG:** Eine weitere vermeintliche Künstler-Allegorie ist ja auch das Bild des gekreuzigten Künstlers inklusive Heiligenschein, der pendelnd an einem Kreuz hängt, neben ihm ein Brunnen mit einer Seilwinde. Empfindest du diese ver-

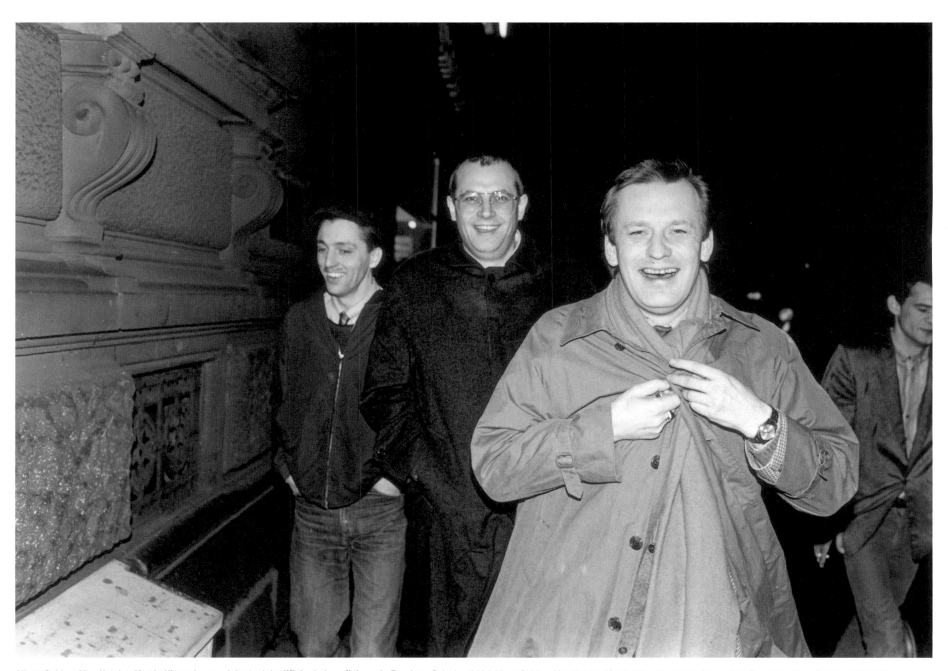

**Albert Oehlen, Max Hetzler, Martin Kippenberger delante del edificio de las oficinas de Taschen,** Colonia, 1983 | Albert Oehlen, Max Hetzler, Martin Kippenberger in front of the Taschen-office, Cologne, 1983 | Albert Oehlen, Max Hetzler, Martin Kippenberger vor dem Taschen Verlag, Köln, 1983 | Foto: Bernhard Schaub

**Martin Kippenberger delante de su cuadro *Por favor no me mandes a casa,* Colonia, 1983 | Martin Kippenberger in front of his painting *Please don't sendhome,* Cologne, 1983 | Martin Kippenberger vor seinem Bild *Bitte nicht nach Hause schicken,* Köln, 1983 | Foto: Bernhard Schaub**

meintlichen Kippenberger-Selbstportraits als pathetisch, oder kannst du eine Wahrheit in ihnen entdecken?

**AO:** Ich glaube, dass man dort, wenn man nach Ironie sucht, am ehesten was findet. Also, dass er sich über dieses Künstlerbild lustig macht, ist wahrscheinlicher, als dass Martin Cowboys und Ostdeutsche ironisch anging.

**TG:** Dann gibt es ja noch den gekreuzigten Frosch als Skulptur. Hat sich Kippenberger wirklich so gesehen? Hat er an seiner Rolle als Künstler gelitten, weil sie ihm irgendwie als ein Ding der Unmöglichkeit erschien?

**AO:** Nein, er hat sich ja sein Künstlersein selbst definiert. Ganz riskant hat er darauf bestanden, dass es bei ihm so auszusehen hatte, wie es aussah. Er hat alle Arten von Anfeindungen provoziert und in Kauf genommen. Aber ohne explizite Sexdarstellung und Nazisymbole, sondern nur durch Stoff-Geben zum Nicht-ernst-genommen-Werden. „How low can you go", hat Mike Kelley einmal formuliert. Viele haben Martin für einen Schwätzer und ein Großmaul gehalten. Und es gab andere, die im Gegensatz zu ihm sehr ernst genommen wurden. Um diesen Kontrast ging es. Er – und da zähle ich mich auch dazu – hat ganz massiv bestimmte künstlerische Praktiken angegriffen. Ein plattes Bild von Ernsthaftigkeit lächerlich gemacht. Er konnte nicht leiden, weil er in seiner Arbeit großen Erfolg hatte. Die Sachen sind ihm gelungen. Andererseits hätte er auch gerne mehr Anerkennung und Geld gehabt, das war sein Gerechtigkeitsempfinden. Viel Geld für Martin und schöne Museums-Ausstellungen. Die kriegt er jetzt.

**TG:** Dann gibt es noch dieses Selbstportrait in der Picasso-Unterhose, wo Kippenberger linkisch an diesem Vehikel hantiert. Was ist das eigentlich für eine Konstruktion? Was wird dort thematisiert?

**AO:** Das Thema ist vielleicht die Peinlichkeit: dicker Mann in unattraktiver Unterhose. Vielleicht aber auch der Triumph über die Peinlichkeit. Bei der Aufnahme der Fotos hat er den Bauch etwas weiter rausgestreckt als nötig. Otto Muehl hat bei seinen Filmen den Bauch eingezogen. Inspiriert war das durch ein Foto von Picasso. Der steht da in Unterhose oder Badehose, mit einem Hund an der Leine, guckt in die Ferne und macht eine unglaublich gute Figur. Zu der Zeit gab es einen Artikel, in der *Frankfurter Allgemeinen Zeitung,* glaube ich, in dem Picasso in den allerhöchsten Tönen gehuldigt wurde. Besonders hervorgehoben war, dass eine seiner Zeichnungen auf blauem Hotelbriefpapier hingeworfen war. Das hat Martin ziemlich fertig gemacht, dass Picasso für das blaue Hotelbriefpapier noch mal Extrapunkte bekam. Ein Gott, dessen Wertschätzung nicht mehr zu steigern schien, kriegt noch mal einen drauf für blaues Hotelbriefpapier. Da hat Martin dann zurückgeschlagen, mit diesen Fotos und einer ziemlich umfangreichen, tollen Serie von Zeichnungen auf Hotelbriefpapier. Auf dem Bild hantiert er an einem Gerät, das in der *Peter*-Ausstellung zu sehen war. Wesentlich an dieser Skulptur war, dass man sich über die mögliche Funktion des Gerätes Gedanken machte. Darin ist dann

noch das Logo der imaginären *Lord Jim Loge* mit Hammer, Busen und Sonne verwoben. Frag mich nicht, was das bedeutet.

**TG:** Weniger grotesk als diese Verbildlichung sind die Selbstportraits, die Anfang der neunziger Jahre gemalt wurden.

**AO:** Denen liegt eine ganz vernünftige Beobachtung zugrunde: Was hat man davon, wenn man sich in einem Selbstportrait gut aussehend darstellt? Nichts, denn entweder wird es einem nicht geglaubt und man macht sich lächerlich, oder unsympathisch. Wenn man sich aber hässlicher macht, profitieren das Gemälde und der Künstler.

**TG:** Gar nicht parodistisch ist zum Beispiel das Bild, wo Kippenbergers ausgestreckte Hände zum Ausdrucksträger werden, die eine nach außen, die andere nach innen. Kann man hierin eine Tragik erkennen, etwa von Entgleiten, Verlust, Selbstaufgabe, Scheitern?

**AO:** Kann man, muss man aber nicht. Die Hände waren ein Thema, bei dem wir in einem Wettstreit lagen. Ich hatte ihm gegenüber einmal erwähnt, dass ich gehört hatte, an den (gemalten) Händen könne man sehen, ob einer wirklich malen kann. Dabei standen wir vor einem meiner Selbstportraits, wo die Hände besonders schlimm waren. Das wollte er dann überbieten.

**TG:** Wie ernst kann man die späten Gemälde Kippenbergers deiner Meinung nach nehmen, wo er als versehrte und halb tote Gestalt zu sehen ist? Hier scheint das Ironische und Groteske wirklich umgekippt zu sein, oder? Es fragt sich nur, in was?

**AO:** Das weiß ich auch nicht. Wir, besonders aber Martin, sind oft in Rollen geschlüpft, und zwar immer in unangenehme oder peinliche. Selbstportrait als Soundso, nieder mit der Inflation. Bei diesen Bildern ist aber kein Witz mehr erkennbar. Es wurde viel spekuliert, ob er seinen baldigen Tod kommen sah. Das kann gut sein. Dann würden diese Bilder passen. Aber auch sonst. Martin konnte durchaus ein ernster Mensch sein. Das kam nur in den Bildern bis zu diesem Moment nicht zum Vorschein. Das heißt aber nicht, dass es nicht irgendwann kommen musste. Er wollte ja alles. Also musste auch die Ernsthaftigkeit irgendwann angegangen werden.

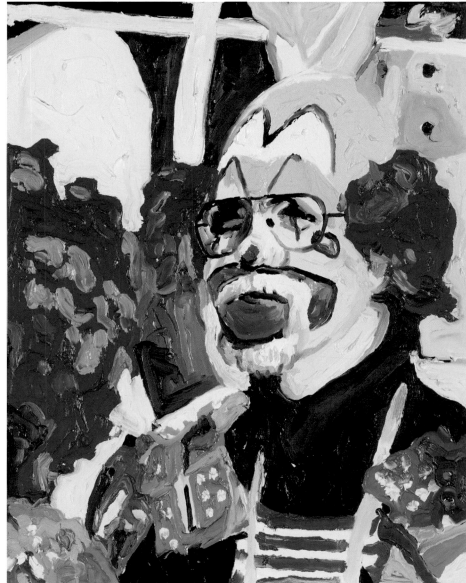

**Eiermann aus Amsterdam / Eiermann aus Köln,** 1981 | *Hombre-huevo de Ámsterdam / Hombre-huevo de Colonia* | *Egg-man from Amsterdam / Egg-man from Cologne*

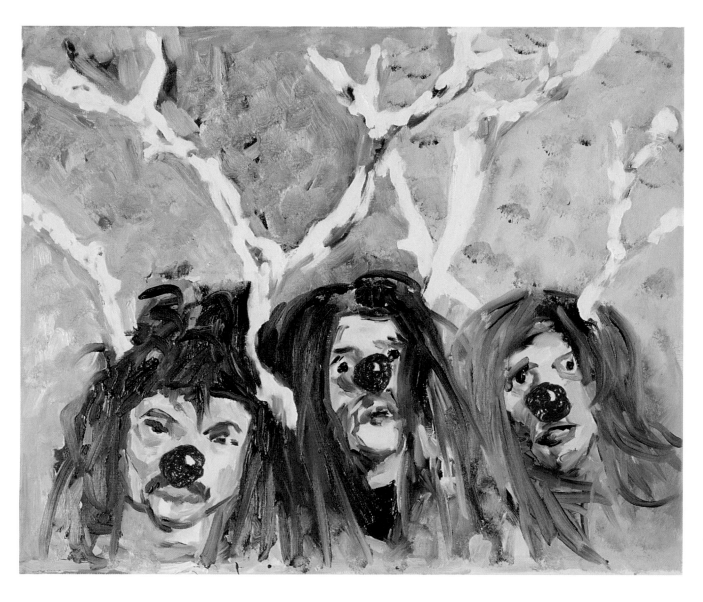

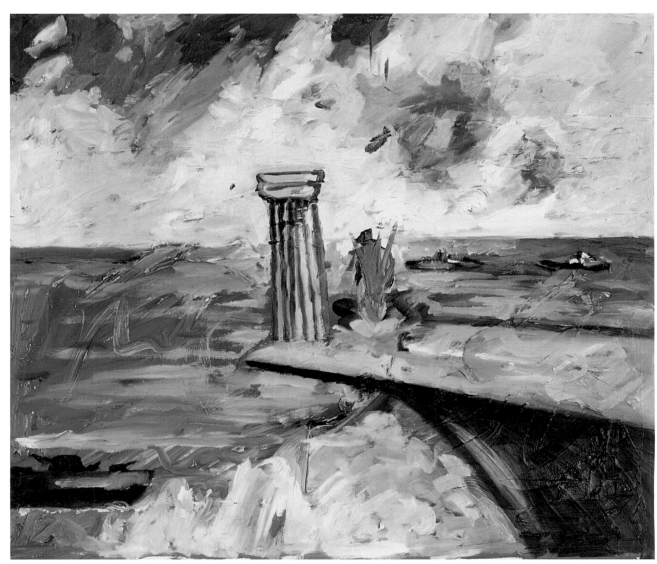

**Flotter Dreier, Motörheads Rom 1941,** 1981 | *Menage à trois, la Roma de Motörhead 1941* | *Quick threesome, Motörhead's Rome 1941*

«Ver de manera distinta las cosas que uno ve en la calle. Y ¡muy importante! no debe resultar aleccionador. En esto consiste el arte del asunto. No se debe transmitir ‹a toda prisa›. Para lograrlo, uno debe tomar como principio su propia vida. Y eso es lo primero que debe hacer para conseguirlo.»

"To see differently the things you see in the street. And, very important! It mustn't come across as didactic. Therein lies the art. It mustn't try to put across the 'heave-ho' idea. To manage this, one has to make one's own life the foundation. And first you have to bring yourself to do this."

„Die Dinge, die man auf der Straße sieht, anders zu sehen. Und, ganz wichtig! Es darf nicht erziehend kommen! Das ist die besondere Kunst dabei. Es darf nicht ‚Hauruck' vermitteln wollen. Um das zu schaffen, muss man sich sein eigenes Leben zur Grundlage machen! Und dahin muss man sich erst mal bringen."

Todas las citas son de Martin Kippenberger, mientras no se indique lo contrario | If not otherwise stated, all the quotations are from Martin Kippenberger | Alle Zitate sind, wenn nicht anders angegeben, von Martin Kippenberger

**Motörhead (Lemmy) 2,** 1983

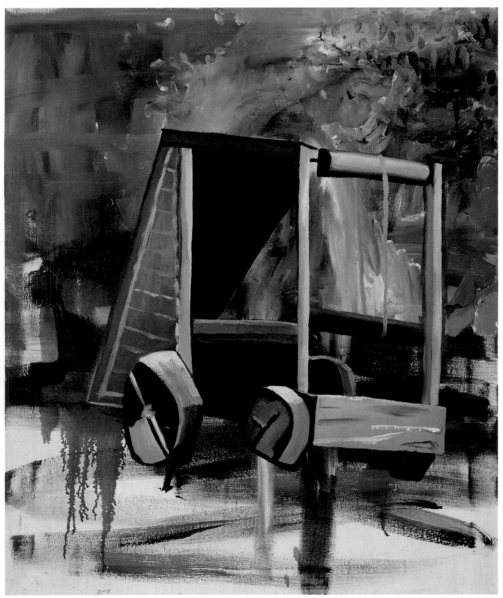

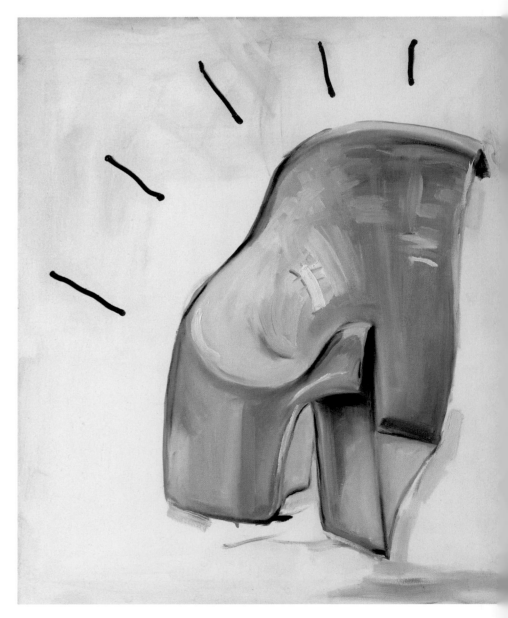

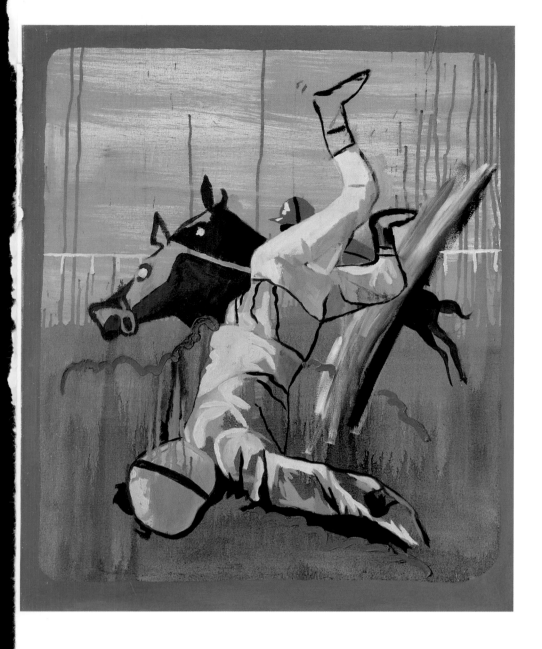

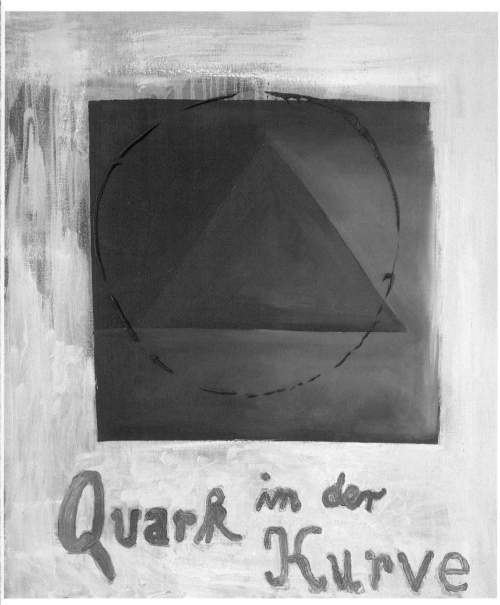

**Null Bock auf Ideen,** 1982/83 | *Pasando de ideas* | *Buggered for ideas*

**Scheiß Leben – keine Arbeit 1 Wer 2 suchts 3 der 4 findet – Jesus** | *Mierda de vida – sin trabajo 1 quien 2 busca 3 lo 4 encuentra – Jesús* | *Life is crap – no work 1 Seek 2 and ze 3 shall 4 find – Jesus*

**Fettwanst** | *Barrigudo* | *Fatso* \*

**Das kommt davon** | *Era de esperar* | *I could have told you*

**Die Harzer Familie** | *La Familia Harzer* | *The smelly cheese family*

**Typische Erdanziehungskraft (Physik, die wir verstehen)** | *Típica atracción terrestre (La física que todos pueden comprender)* | *Typical of gravity (Physics we can understand)*

**Vorgänger von Capri** | *Predecesor de Capri* | *Predecessor of Capri*

**Querschnitt eines Kindertopfes nach Entwurf von Colani** | *Sección transversal de un orinal de niño diseñado por Colani* | *Section of a child's potty as designed by Colani*

**Ricki II** | *Ricki II* | *Ricki II*

**Titten, Türme, Tortellini** | *Tetas, Torres, Tortellini* | *Tits, Towers, Tortellinis*

**Hätte er mich gemeint, hätte er auch nichts dagegen** | *No me hubiera importado si me hubiera considerado* | *I wouldn't have minded if he'd meant it*

\* Comentario del artista: «Los pajaros vuelan baca abajo para no tener que ver la miseria en el mundo.» | Artist's comment: "The birds fly upside down for not needing to see the world's misery." | Anmerkung des Künstlers: „Die Vögel fliegen auf dem Rücken, damit sie das Elend dieser Welt nicht sehen müssen."

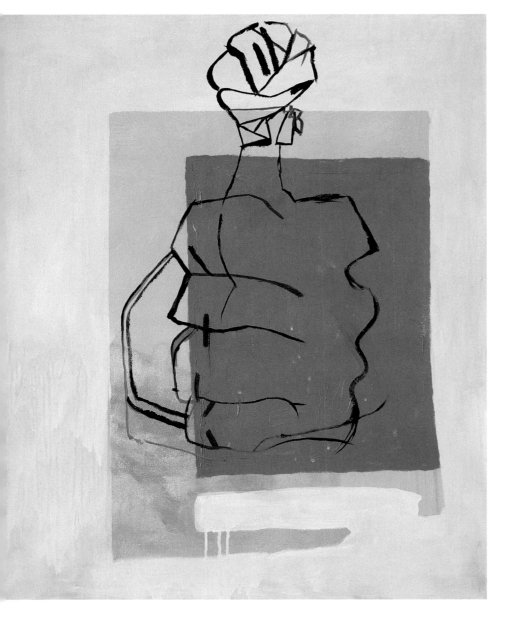
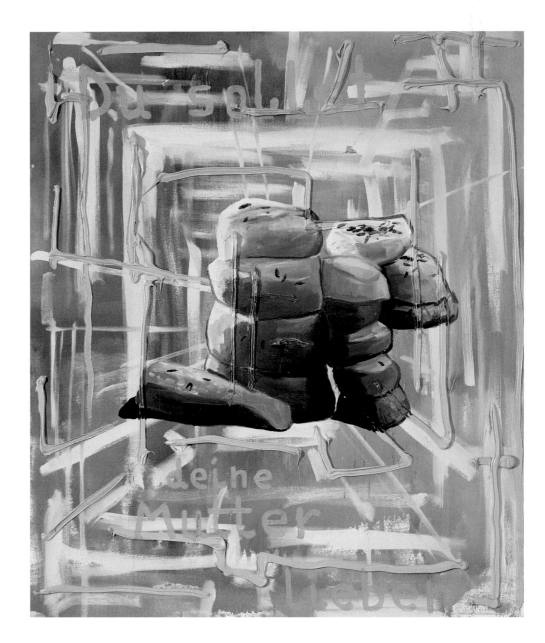
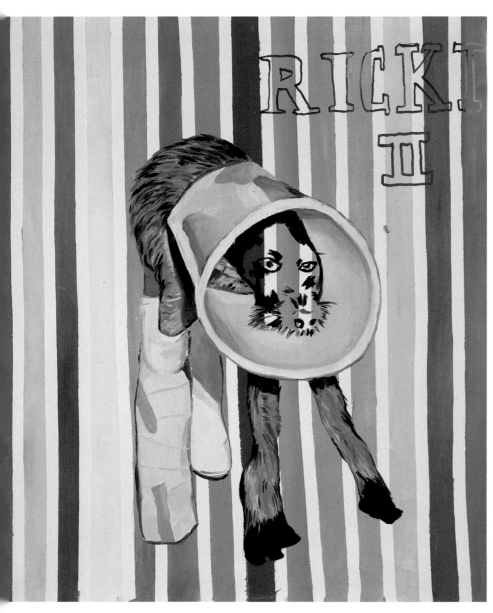

**Martin Kippenberger en el Hospital Urban,** Berlin, 1979 | Martin Kippenberger in Urban-hospital, Berlin, 1979 |
Martin Kippenberger im Urban Krankenhaus, Berlin, 1979 | Foto: The Estate of Martin Kippenberger

«Deseaba entrar de tal manera en una cosa que ya no puedo protegerme de la influ-
encia externa que siempre llega, cuanto más grande se hace una empresa, incluidos
los asistentes, las distintas personas que toman decisiones, etc. Y en
tal caso uno comienza a descubrir caminos de filtración completamente nuevos.
La cabeza lo determina. La cabeza como apéndice del cuerpo (degollado).»

"I wanted so much to get into a business that I can no longer defend myself against the
external influences that always appear the more extensive a business becomes, with its
assistants and various decision-makers etc. And in this situation, one starts to develop
whole new filtering processes. The head determines this. The head as appendix to the
(damaged) body."

„Ich wollte mich so sehr in eine Sache hereinbegeben, dass ich mich gegen die Einflüsse
von außen, die immer eintreten, je umfangreicher ein Unternehmen wird, inklusive der
Assistenten, verschiedener Entscheidungsträger etc., gar nicht mehr wehren kann. Und
in einem solchen Zustand fängt man an, ganz neue Wege des Filterns zu entwickeln.
Der Kopf bestimmt das. Der Kopf als Anhängsel des (geschundenen) Körpers.“

**Cartón de invitación *Dialogo con la juventud,*** Galería Achim Kubinski, Stuttgart,
1981 | Invitation card *Dialog with the youth,* Achim Kubinski Gallery, Stuttgart, 1981
| Einladungskarte *Dialog mit der Jugend,* Galerie Achim Kubinski, Stuttgart, 1981

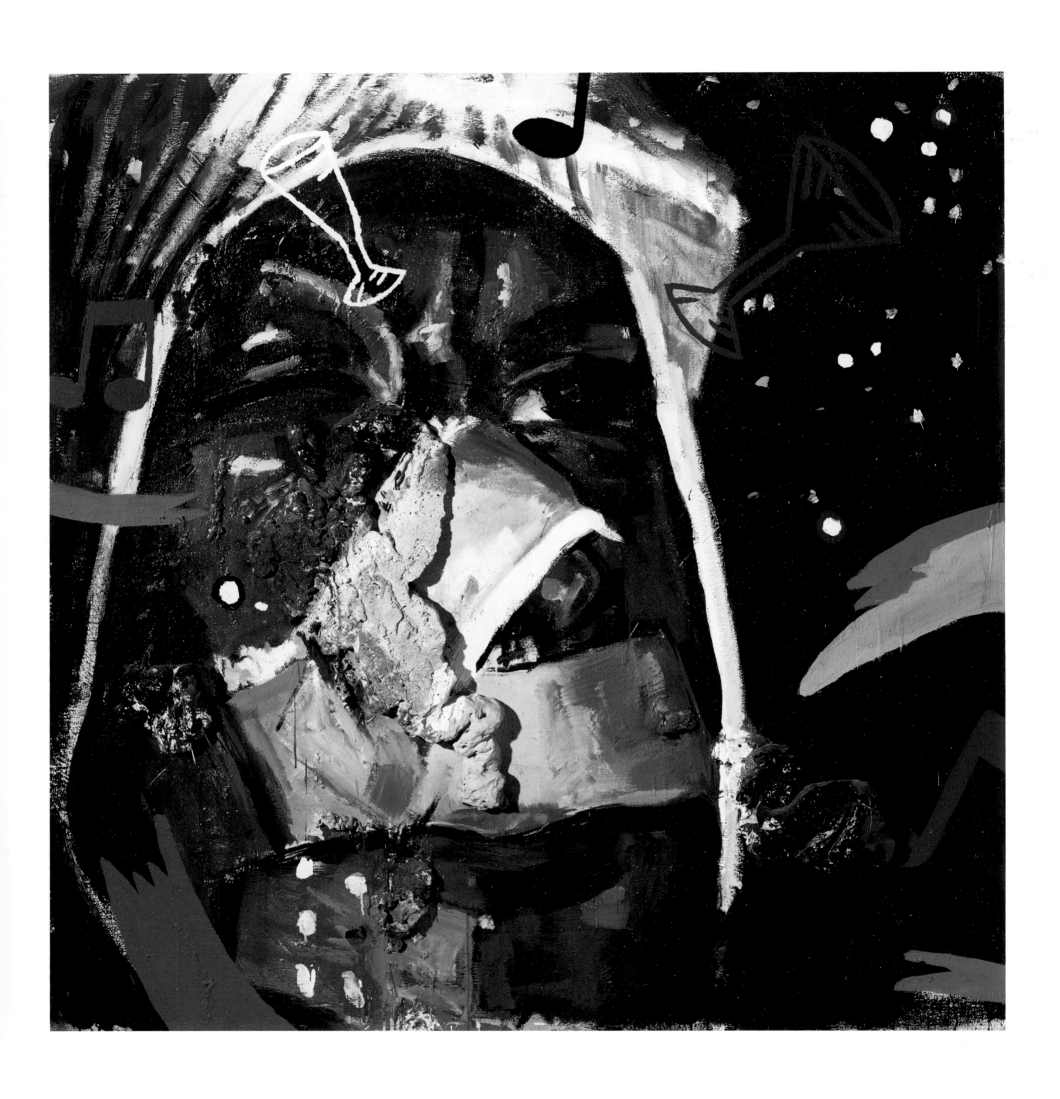

**Selbstportrait,** 1982 | *Autorretrato* | *Self-portrait*

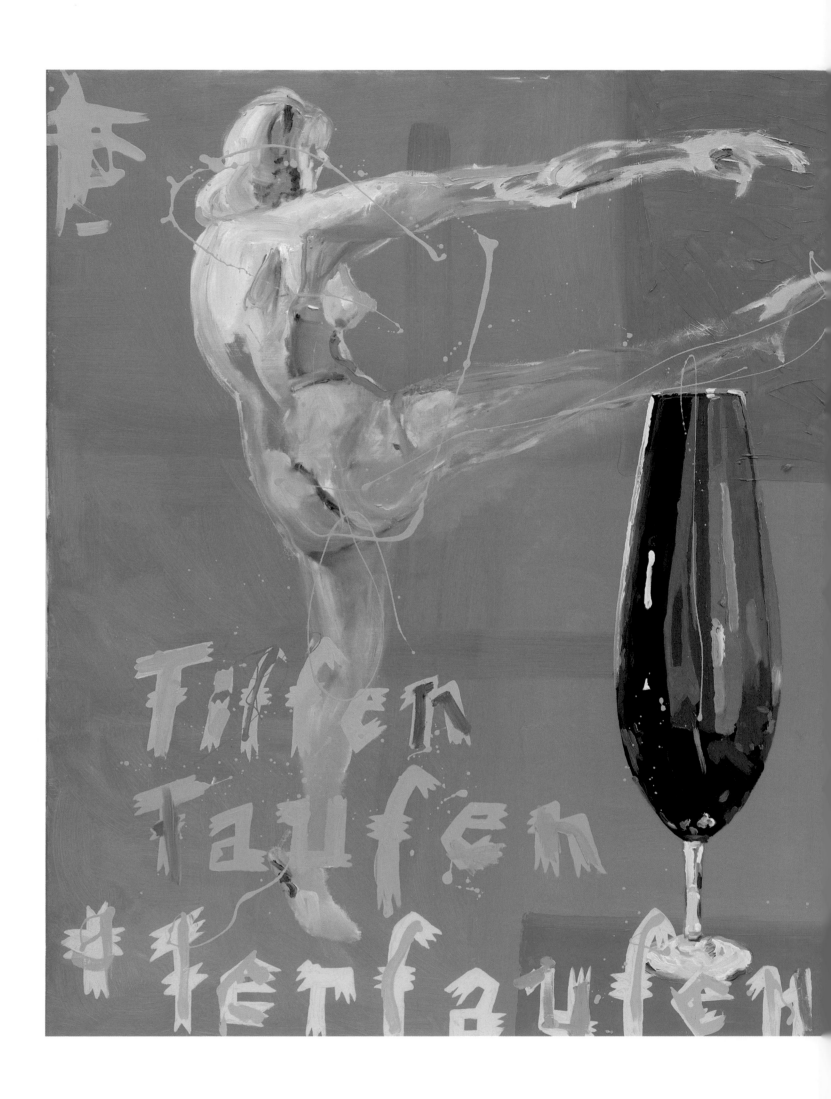

«Oh, si uno se pasea por ahí el tiempo suficiente y se exhibe, y en algún momento también le filman, se convierte en lumbrera.»

"Oh, if you only run around long enough, and show yourself, you'll be filmed sooner or later, in other words become a beacon."

„Oh, wenn man nur lange genug herumläuft und sich zeigt, wird man irgendwann auch gefilmt, wird also Leuchte."

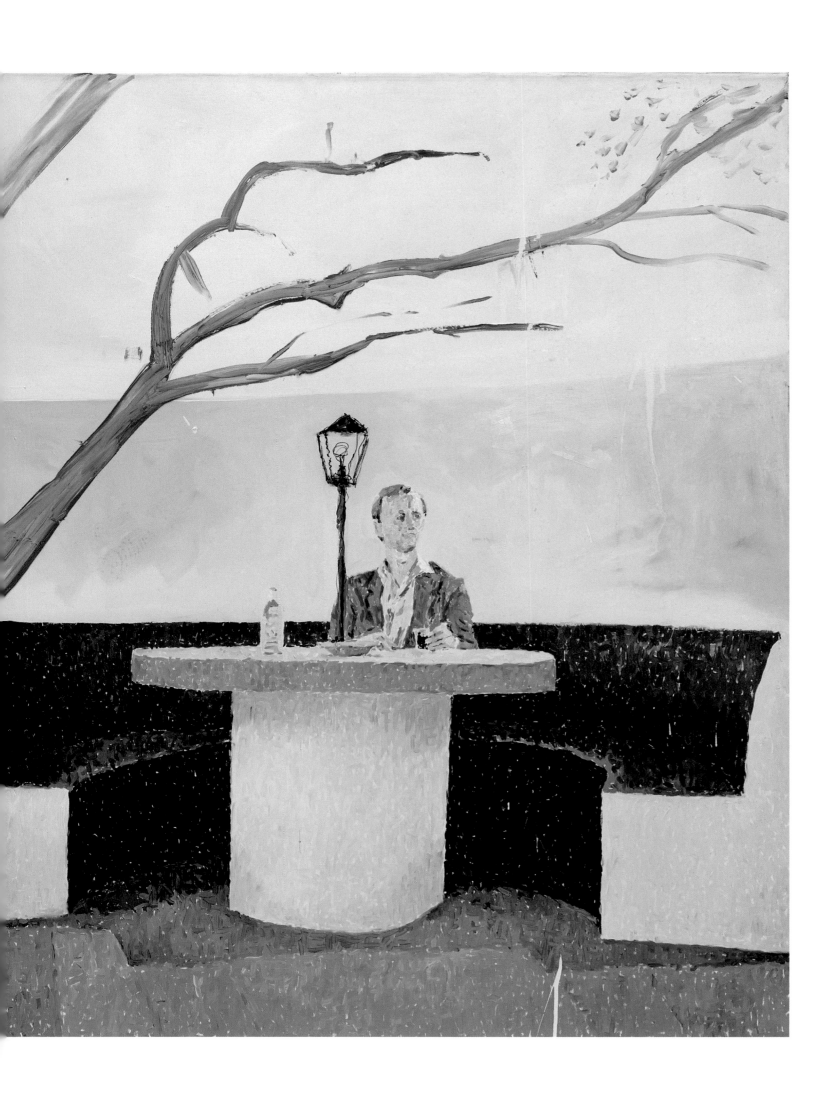

**Fiffen, Faufen und Ferfaufen / Ich hab kein Alibi, höchstens mal ein Bier, hör auf zu mosern,
so geht's nicht nur Dir,** 1982 \ *Fiffen, Faufen und Ferfaufen / No tengo coartada, como mucho una cerveza, deja de quejarte,
tú no eres la única* \ *Fiffen, Faufen und Ferfaufen / Got no alibi, maybe a beer, so stop your nagging, you're not the only one here*

«Bajo la alfombra hay una plancha de hierro y bajo ésta se abre un pozo que conduce hacia abajo, lleno de espuma sintética, porespan y otra vez espuma y que llega a una galería repleta de fideos. Él era de la ciudad de Essen (comer), y su padre era director de una mina. De ahí que pudiese imaginar algo así. Quería hacer una especie de tiramisú. De este modo, el plato principal quedaría enterrado en el postre. Ésa era su filosofía.»

“Under the carpet there's an iron plate and under that there's a shaft leading down through foam, hardboard and foam again, until we get to a space with pasta in. He came from Essen, and his father was a colliery manager. That's why he was able to imagine something like that. He wanted to have it like a tiramisu. That would mean the main course was buried in the dessert. That was his philosophy."

„Unter dem Teppich ist eine Eisenplatte, und unter der ist ein nach unten führender Schacht durch Schaumstoff, Pressspan und noch mal Schaumstoff zu einem Hohlraum mit Nudeln drin. Er kommt aus Essen, und sein Vater war Bergwerksdirektor. Daher konnte er sich so etwas vorstellen. Er wollte das wie ein Tiramisu haben. Damit wäre dann die Hauptspeise in der Nachspeise begraben. Das war seine Philosophie."

Albert Oehlen

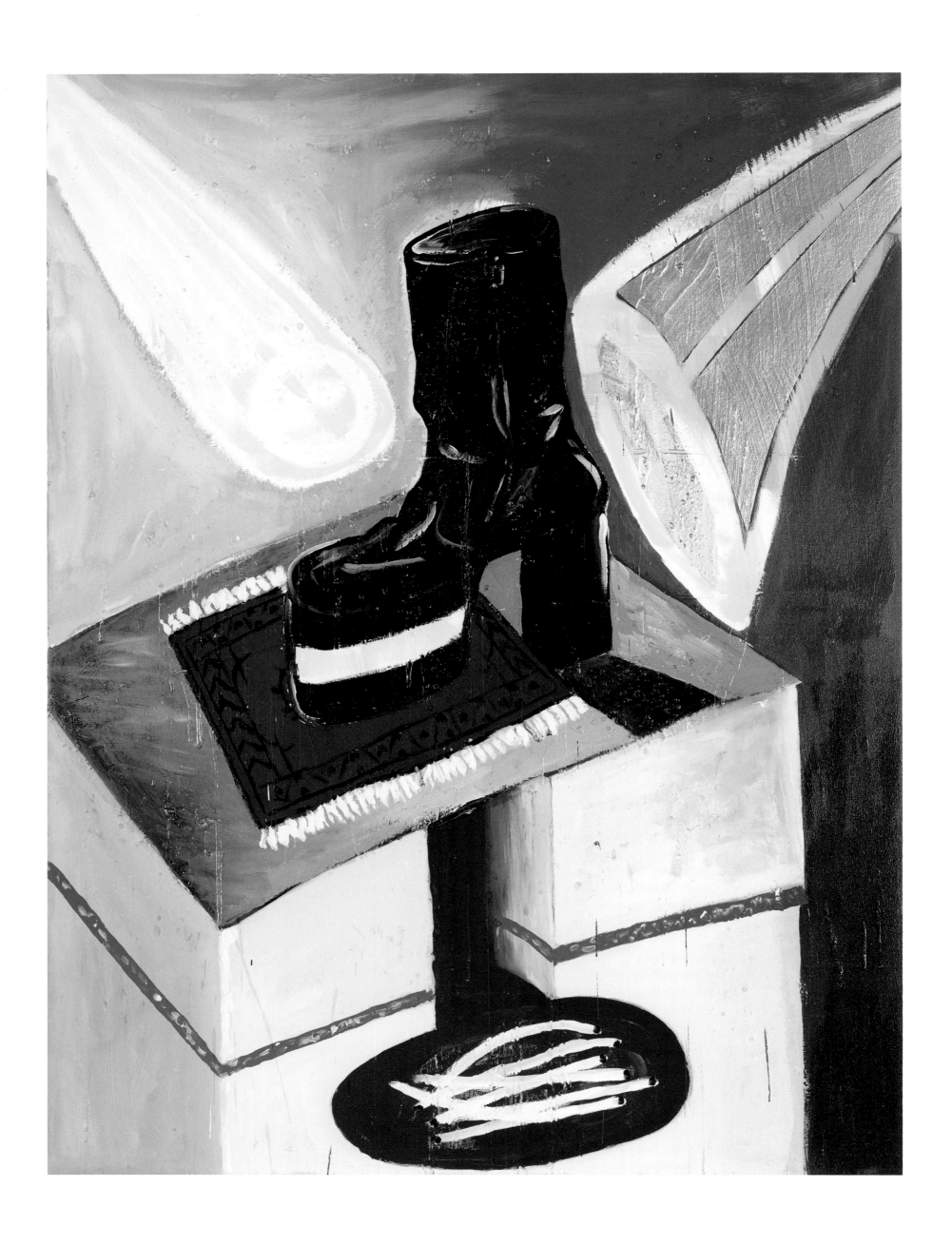

**Das Erbe,** 1982 | *La herencia* | *The inheritence*

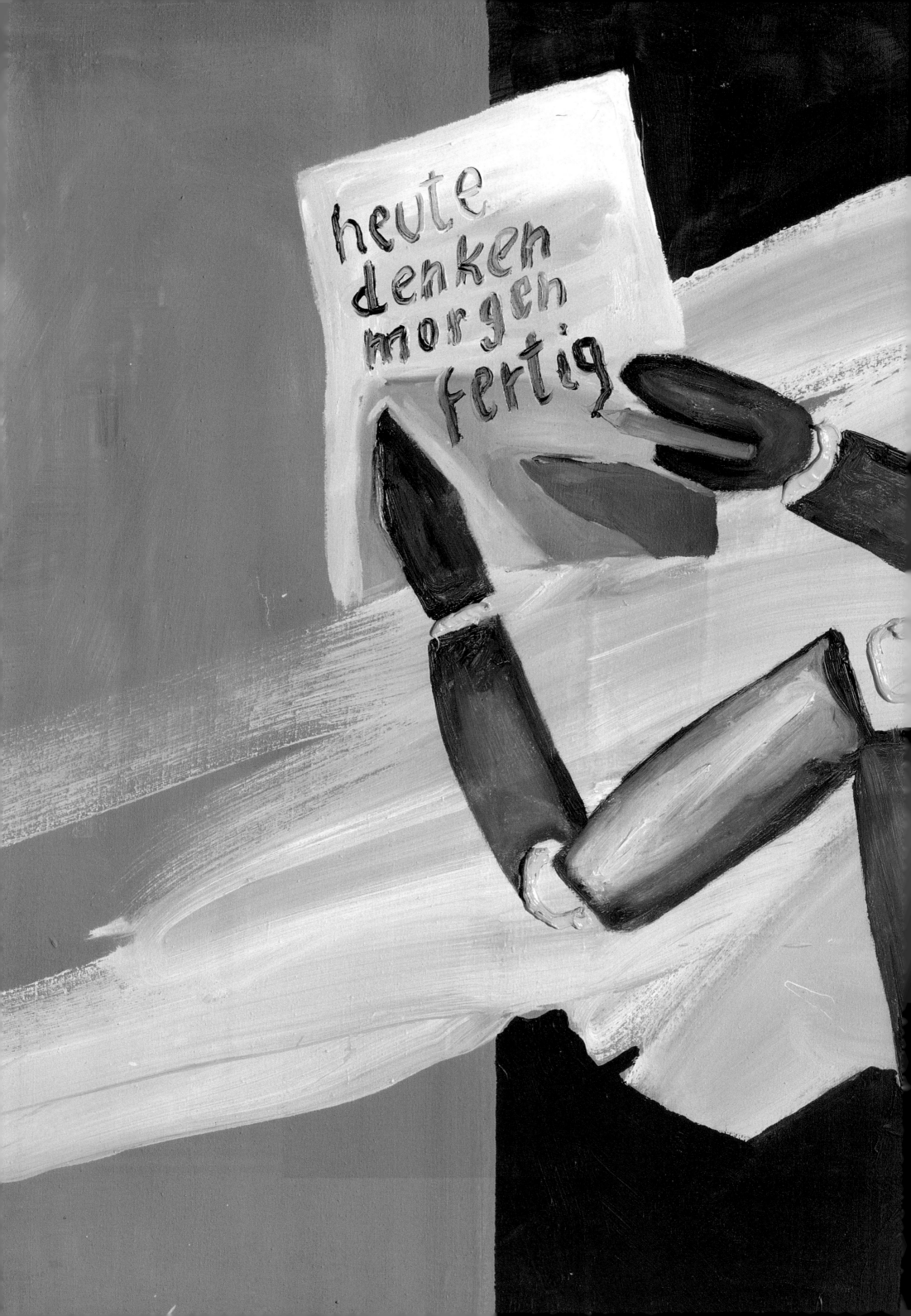

«La intelectualización es la digresión de tus pequeños e ingenuos sentimientos. Eres un árbol adulto o creces y eres tan ingenuo que para tí el arte es simplemente algo muy natural. Intelectualizar sobre eso y luego hacer arte sobre el arte sobre el arte y hacer de esto un concepto, y luego aún inflar el concepto sólo puede resultar divertido una vez al año, pero no puede durar años y años. Hay que venir con cosas nuevas.»

"Intellectualization, that's deviation from your naive little feelings. You are a grown tree or you grow and you're so naive, that you find art simply something very natural. To intellectualize about that, to make art about art about art and as a concept and on top of that to blow it up as a concept, that can only be fun once a year, but doesn't have to be drawn out for years. You have to come up with new things."

„Die Intellektualisierung, das ist ja die Abweichung von deinem kleinen naiven Gefühlchen. Du bist ein gewachsener Baum, oder du wächst und bist so was Naives, dass es dir einfach was sehr Natürliches ist, die Kunst. Dann herumzuintellektualisieren, Kunst über Kunst über Kunst zu machen und das als Konzept, und dann noch das Konzept aufblasen, das kann nur einmal im Jahr Spaß machen, muss nicht über Jahre durchgezogen werden. Musst schon mit neuen Sachen kommen."

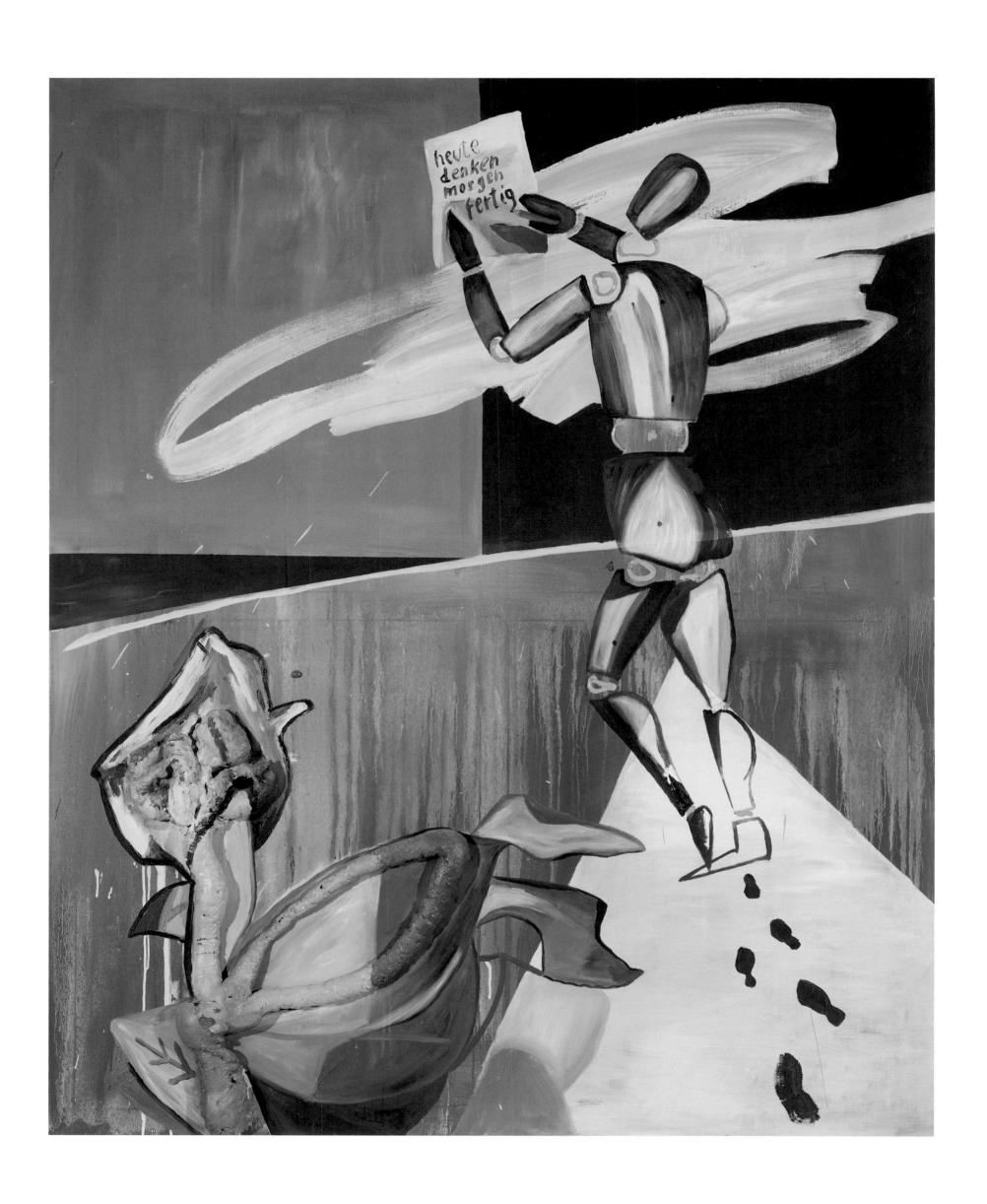

**Heute denken – morgen fertig,** 1983 | *Pensar hoy – mañana, terminado* | *Good idea today – done tomorrow*

«Nosotros, es decir Büttner, Kippenberger y yo, después de la ‹vivienda› nos dedicamos al tema de la ‹madre›. Entonces, Martin se encontró con la foto de la madre de Joseph Beuys. Era, naturalmente, impresionante: ¡qué mirada! Una foto increíble. ‹Madre›, era un tema que se trataba con el mayor respeto, pero que también tiene algo de banal en sí. La canción ‹Mama› la teníamos todavía en el oido, y el título de la película ‹Deutschland – bleiche Mutter› (Alemania – una madre pálida) nos electrizó a todos. El tema tenía una función similar al tema ‹huevo› en Martin, en el que se cruzan los caminos de los más exigentes con los más tontos.»

“We, in other words Büttner, Kippenberger and I, having dealt with the ‘house-and-garden’ theme, went on to that of ‘mother’. And then Martin found the photo of Joseph Beuys’ mother. That is really something, that look! – an incredible picture. ‘Mother’ was a theme that was treated with the highest reverence, but which somehow had something banal about it. We still had the song ‘Mama’ in our ears, and the film title ‘Deutschland – bleiche Mutter’ (Pale Mother Germany) grabbed everyone, I suppose. For Martin, the theme had a similar function as the theme ‘egg’. The most demanding roads intersect with the most stupid.”

„Wir, also Büttner, Kippenberger und ich, haben uns nach dem Thema der ‚Wohnung‘ viel mit der ‚Mutter‘ befasst. Und da fand Martin das Foto von der Mutter von Joseph Beuys. Das ist natürlich der Hammer, mit dem Blick! Ein unglaubliches Bild. ‚Mutter‘ war ein Thema, das mit höchster Ehrfurcht behandelt wurde, was aber irgendwie auch etwas Banales in sich trägt. Das Lied Mama hatten wir noch im Ohr, und der Filmtitel ‚Deutschland – bleiche Mutter‘ hat wohl jeden vom Hocker gehauen. Das Thema hatte eine ähnliche Funktion wie das Thema ‚Ei‘ bei Martin, wo sich die Wege des Anspruchsvollsten mit dem Dümmsten kreuzen.“

Albert Oehlen

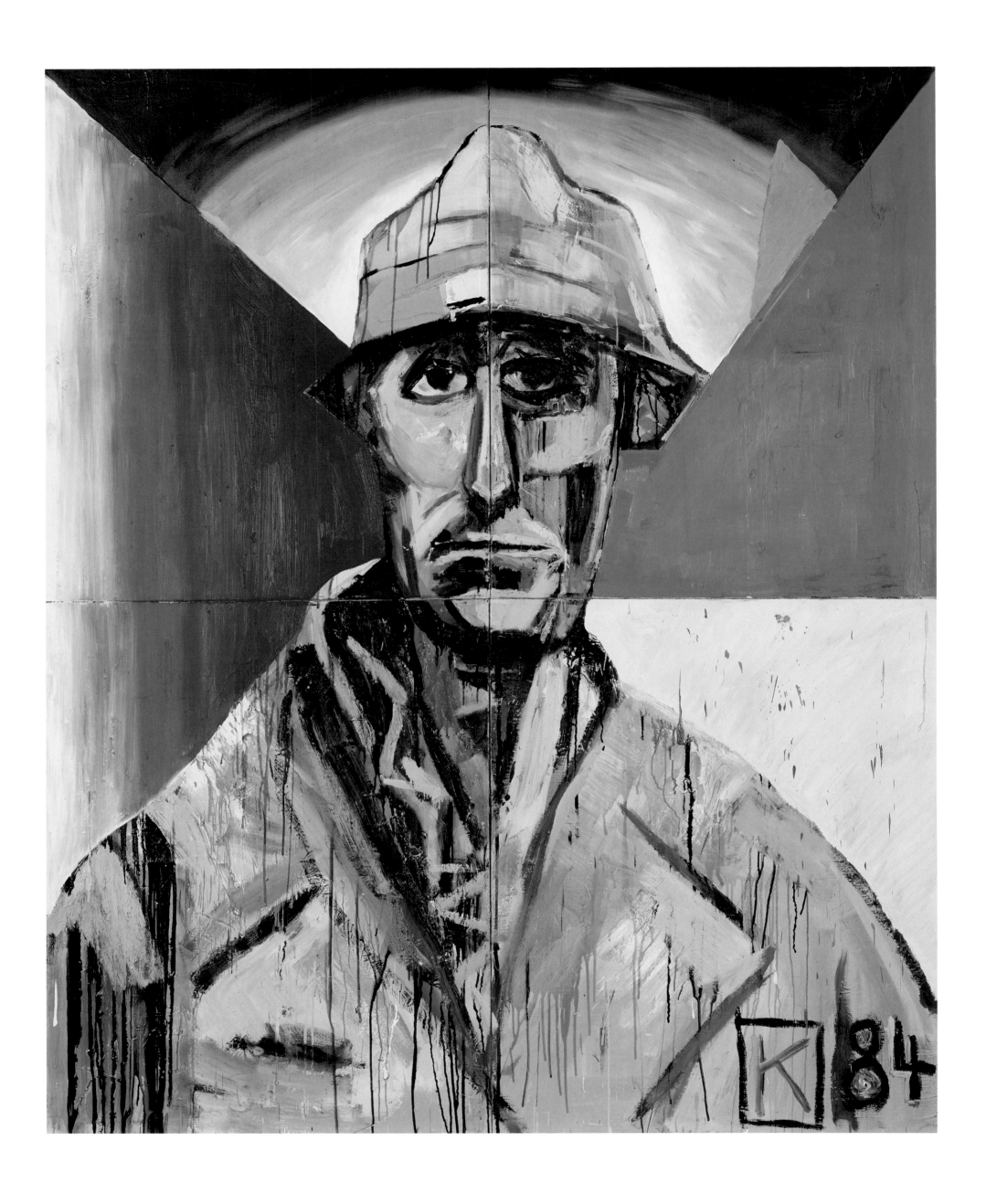

**Die Mutter von Joseph Beuys,** 1984 | *La madre de Joseph Beuys* | *The mother of Joseph Beuys*

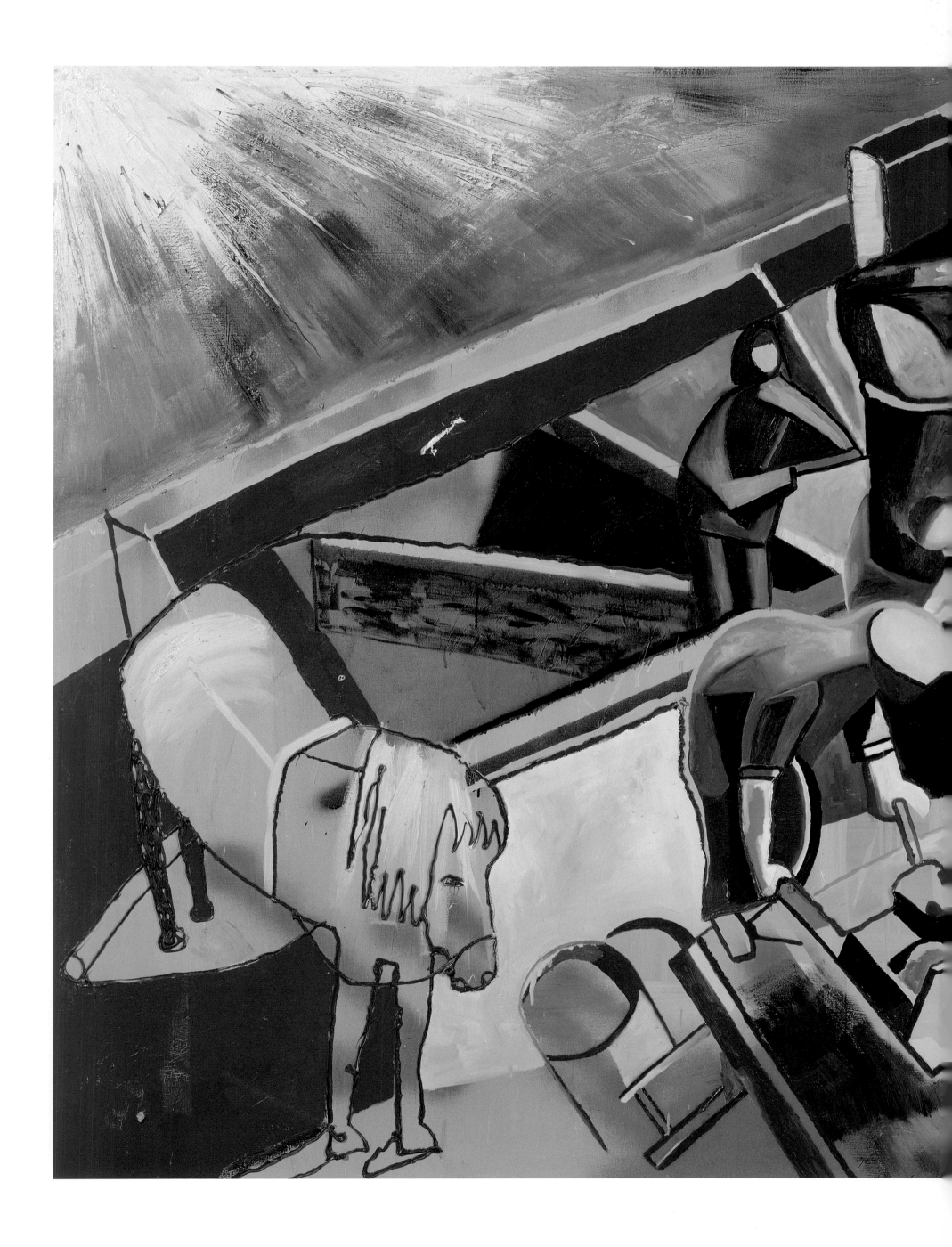

**Vorsicht Durchbruch,** 1984 | *Cuidado, rotura* | *Beware breakthrough*

Exposición colectiva *Mujeres galeristas de lengua alemana,* Galería Six Friedrich, Munich, 1984. Los 5 artistas: Werner Büttner, Georg Herold, Martin Kippenberger, Albert Oehlen y Markus Oehlen pintaron sus 4 mujeres galeristas favoritas | Group show *German-speaking female gallerists,* Six Friedrich Gallery, Munich, 1984. The 5 artists Werner Büttner, Georg Herold, Martin Kippenberger, Albert Oehlen and Markus Oehlen painted their 4 favorite female gallerists | Gruppenausstellung *Deutsch sprechende Galeristinnen,* Galerie Six Friedrich, München, 1984. Die 5 Künstler Werner Büttner, Georg Herold, Martin Kippenberger, Albert Oehlen und Markus Oehlen portraitierten ihre 4 Lieblings-Galeristinnen

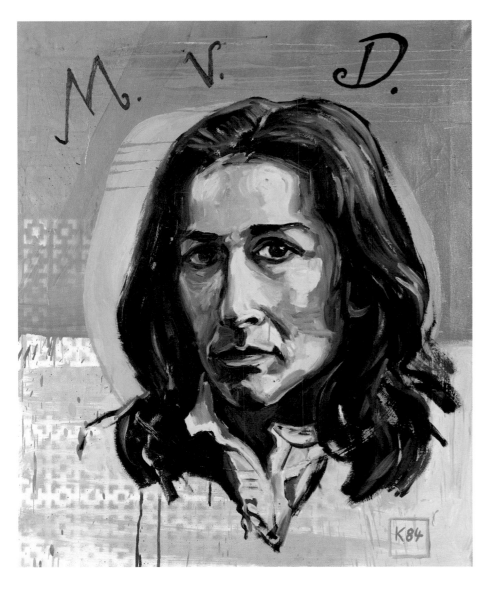
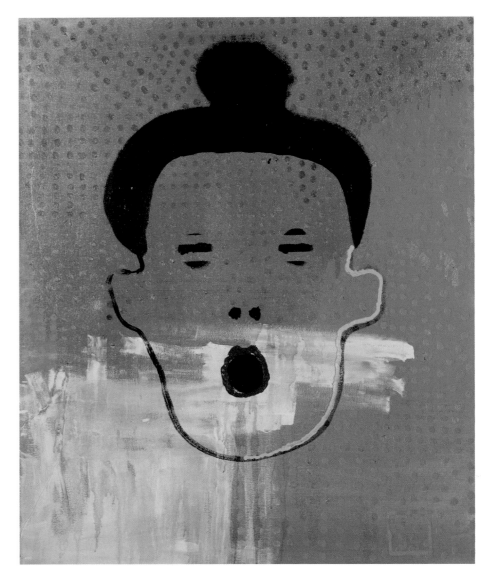

**Mechthild, Helen, Ulrike, Elisabeth,** 1984

«Y también creo que tengo una buena relación con mi madre porque ambos somos de naturaleza risueña. A medida que mi madre se hacía mayor, iba aumentando su belleza. Al final no tenía ni vientre ni pechos, pero cada vez se veía más guapa y más libre, más abierta. Más abierta. Y envejecía y sabía que tenía cáncer pero, de repente, ¡plas! Todo estaba abierto … Ella: ‹¡Venid, hijitos, viajemos a París! ¡Y no os peleéis por la herencia!›»

"And I also think that I have a good relationship with my mother, because we're both of a sunny disposition. The older my mother got, the more beautiful she grew. She no longer had an abdomen or breasts, but she grew more and more beautiful, more and more free, more open. More open. And she grew older and knew that she had cancer, but suddenly! Everything was open … She said: 'Come, children, let's go to Paris! And don't quarrel over the inheritance!'"

„Und ich glaube auch, dass ich zu meiner Mutter gute Verbindung habe, weil wir beide Frohnaturen sind! Je älter meine Mutter wurde, desto schöner wurde sie. Hatte nachher keinen Unterleib mehr und keine Brüste mehr, aber sie wurde immer schöner und immer freier, offener. Offener. Und so wurde sie älter und wusste, dass sie Krebs hatte, aber plötzlich, zack!, war alles offen … Die: ‚Kommt, Kinderchen, lasst uns da mal nach Paris fahren! Und streitet euch nicht ums Erbe!'"

**Rückkehr der toten Mutter mit neuen Problemen,** 1984 | *El regreso de la madre muerta con nuevos problemas* | *Return of the dead mother with new problems*

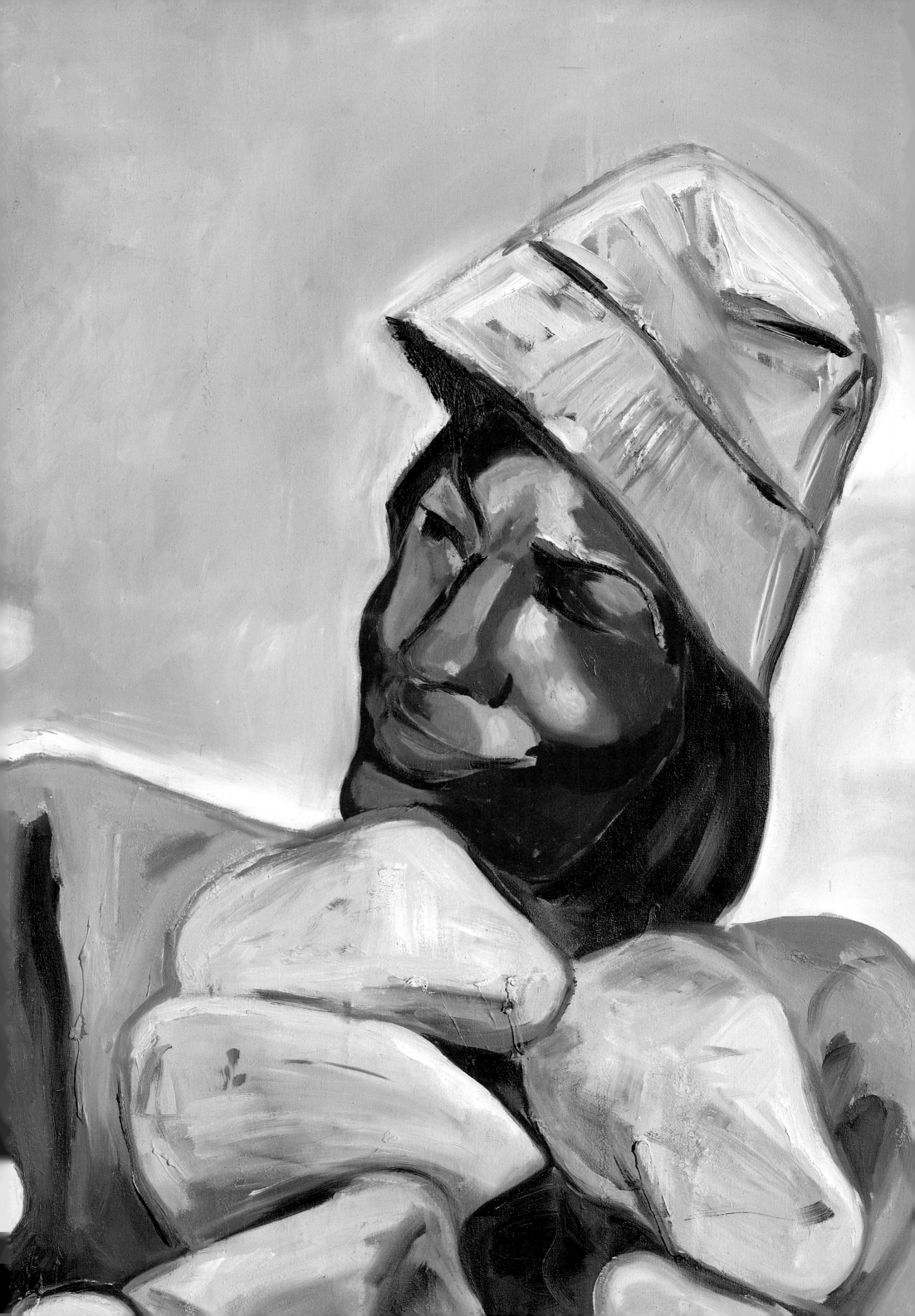

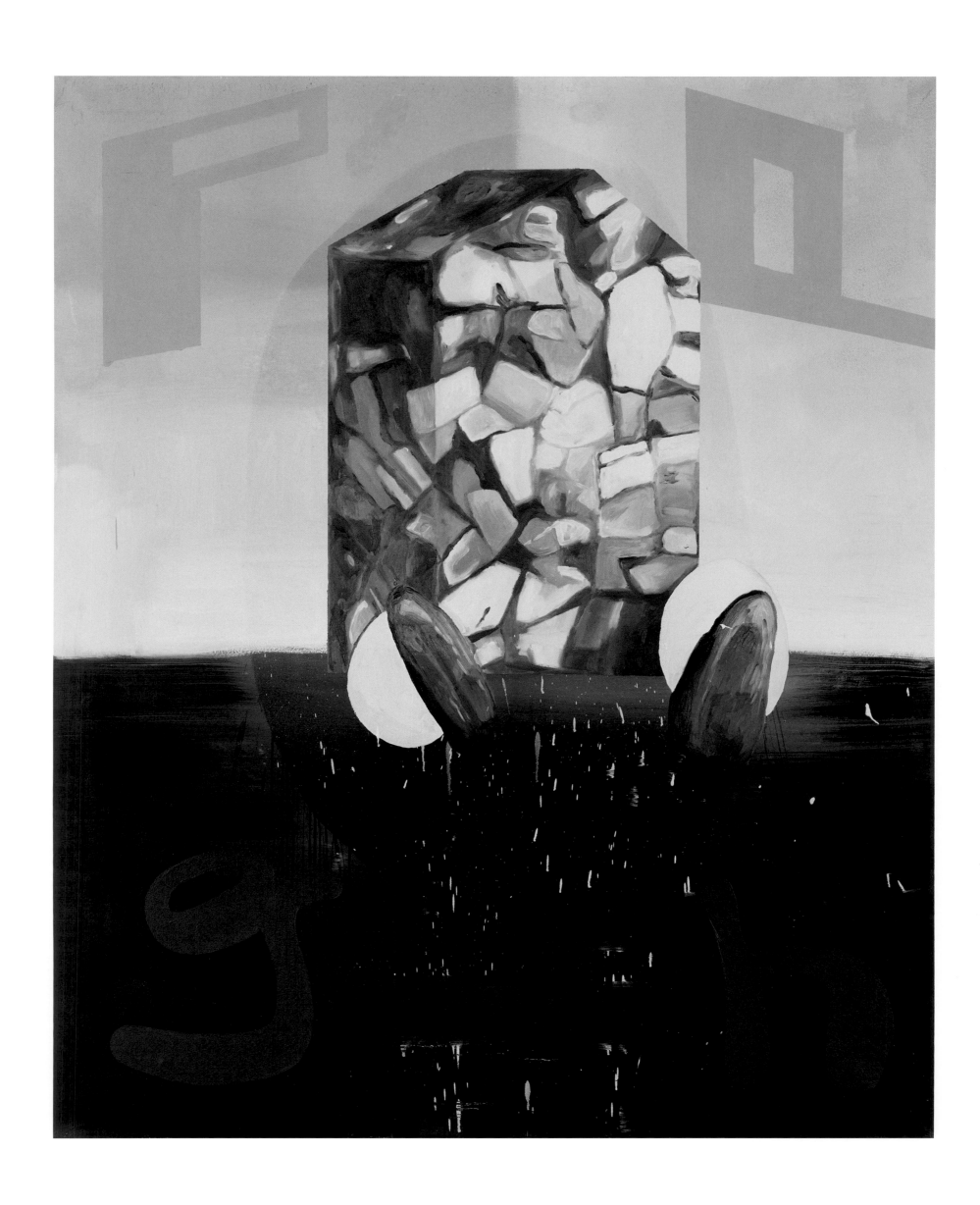

**Plusquamperfekt – gehabt haben,** 1984 | *Pluscuamperfecto – haber tenido* | *Past perfect – had had*

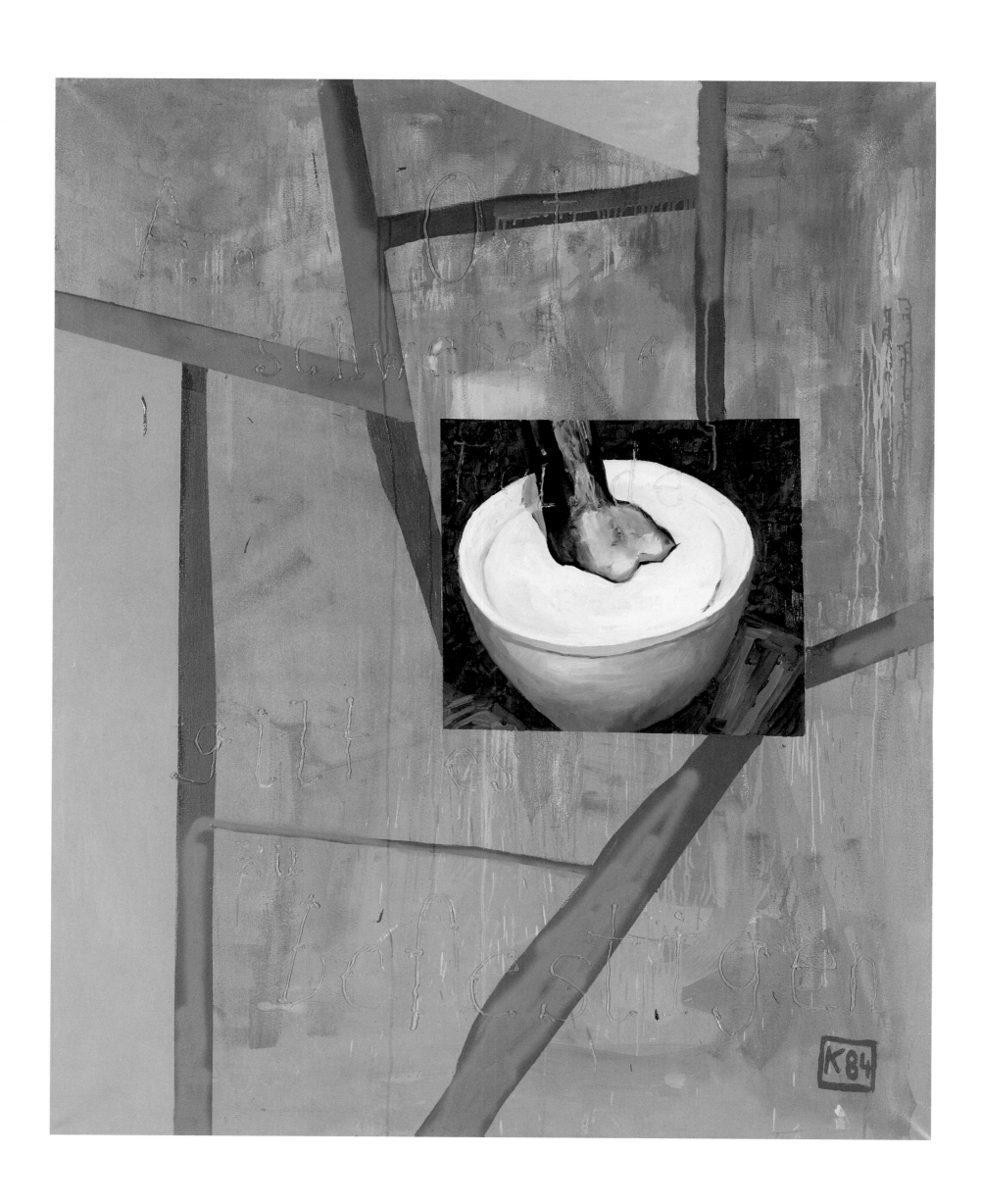

**Am Ort schwebende Feinde gilt es zu befestigen,** 1984 | *Los enemigos flotantes se han de fijar* | *Floating enemies must be pinned down*

«La vieja idea de Jörg Immendorff, ese ‹deja de pintar›, tiene que expresarse una
y otra vez de forma nueva porque nunca se pone en práctica. En la actualidad
debe entenderse de otro modo puesto que ya no se trata de cuestionar aspectos
fundamentales ni tampoco es un lujo, por el contrario, se debe entender más bien
como la afirmación parcial de una ciencia (…) Tratar el arte como una ciencia
es de una belleza parecida a la de un chiste sin agudeza pero lleno de sutilezas.»

"The old idea of Jörg Immendorff's: 'Stop painting,' can be expressed again and again in
new forms, because it has never been pursued. But today it should be understood differently,
because it no longer represents a fundamental questioning of what we do, and it's no longer
a luxury, but rather to be understood as a partial statement of a science (…) Art treated
as science is of the same dry beauty as a joke without a punchline, but full of nuances."

„Die alte Idee ‚Hört auf zu malen' von Jörg Immendorff darf nämlich immer mal wieder
neu ausgedrückt werden, weil sie ja nie befolgt worden ist. Ist aber heutzutage anders zu
verstehen, denn sie ist keine grundsätzliche Infragestellung mehr, und sie ist noch nicht mal
mehr Luxus, sondern eher als Teilaussage einer Wissenschaft zu verstehen (…) Kunst als
Wissenschaft behandelt, ist von so dröger Schönheit wie ein Witz ohne Pointe, aber voller
Feinheiten."

**Todos los cuadros de la exposición *Las imagenes I.N.P.* (No son imagenes embarazosas),** Galería Max Hetzler, Colonia, 1984 | All paintings from the show *The I.N.P. pictures* (Is not embarassing
Pictures), Max Hetzler Gallery, Cologne, 1984 | Alle Gemälde der Ausstellung *Die I.N.P.-Bilder* (Ist nicht peinlich Bilder), Galerie Max Hetzler, Köln, 1984

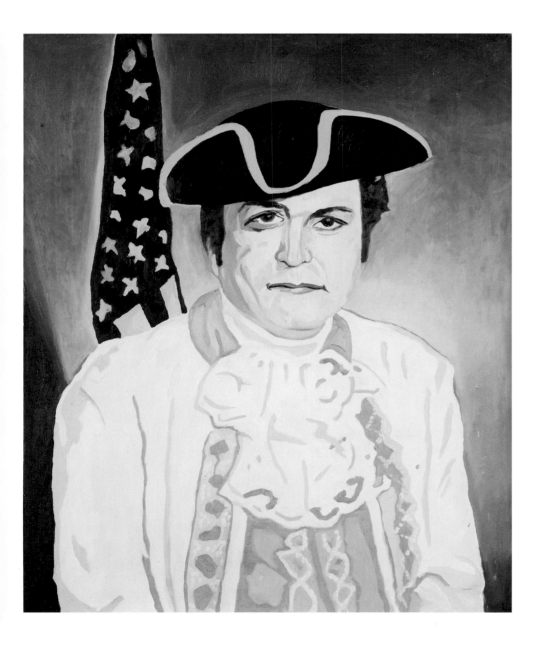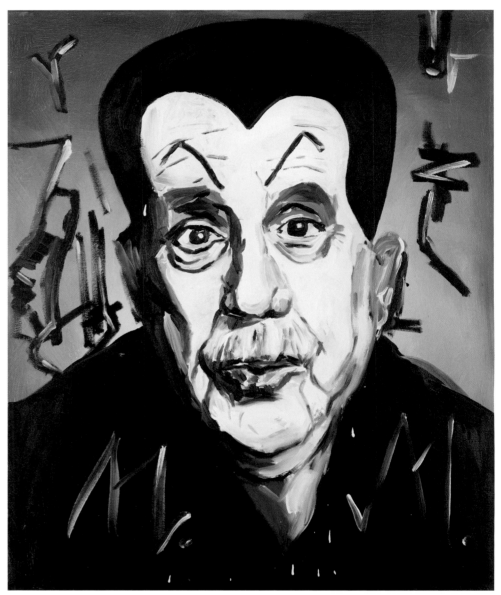

**Larry Flint (The Anarchistic Choice) / Mephisto Millowitsch,** 1984 | *Larry Flint (La elección anarquista) / Mephisto Millowitsch | Larry Flint (Die anarchistische Wahl) / Mephisto Millowitsch*

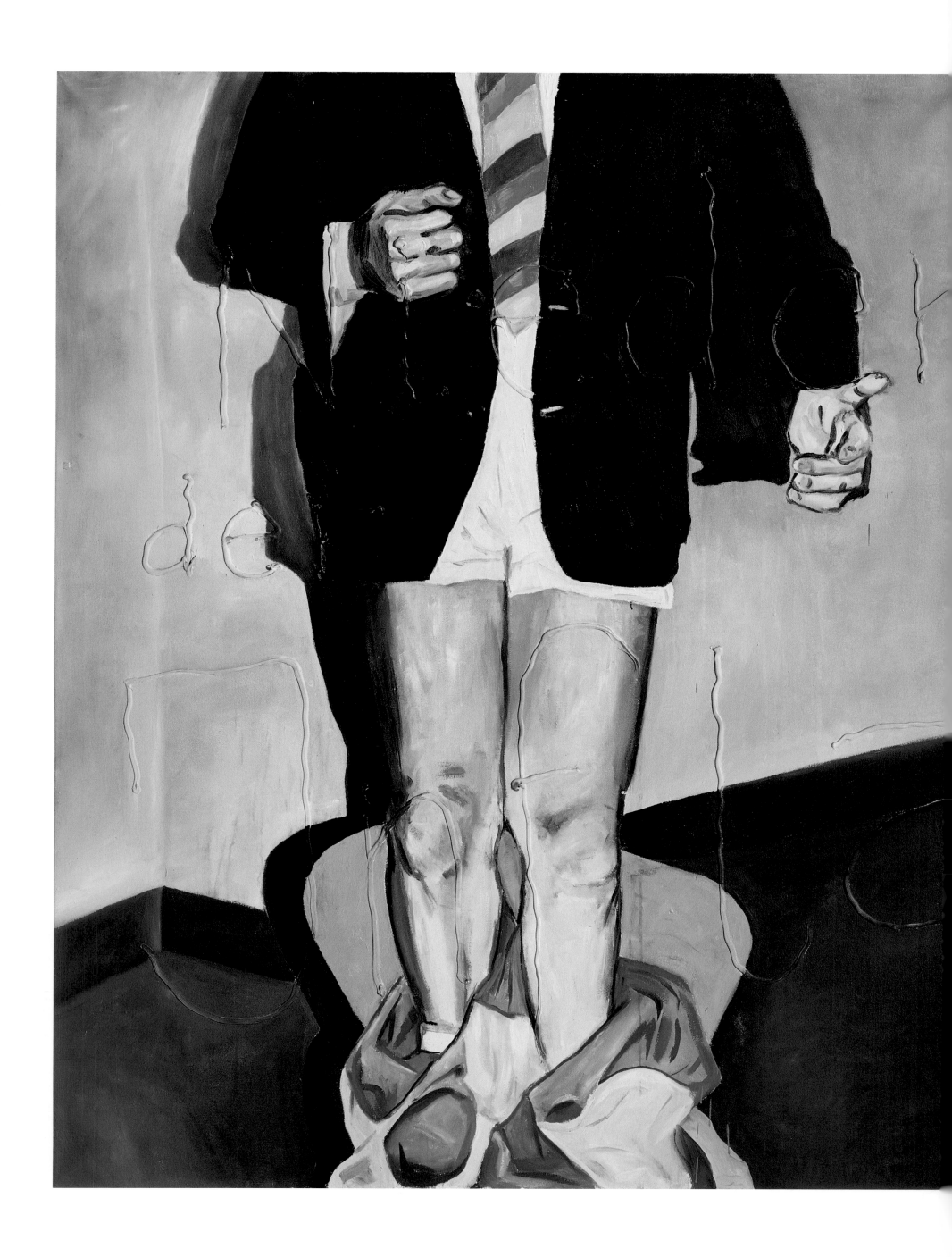

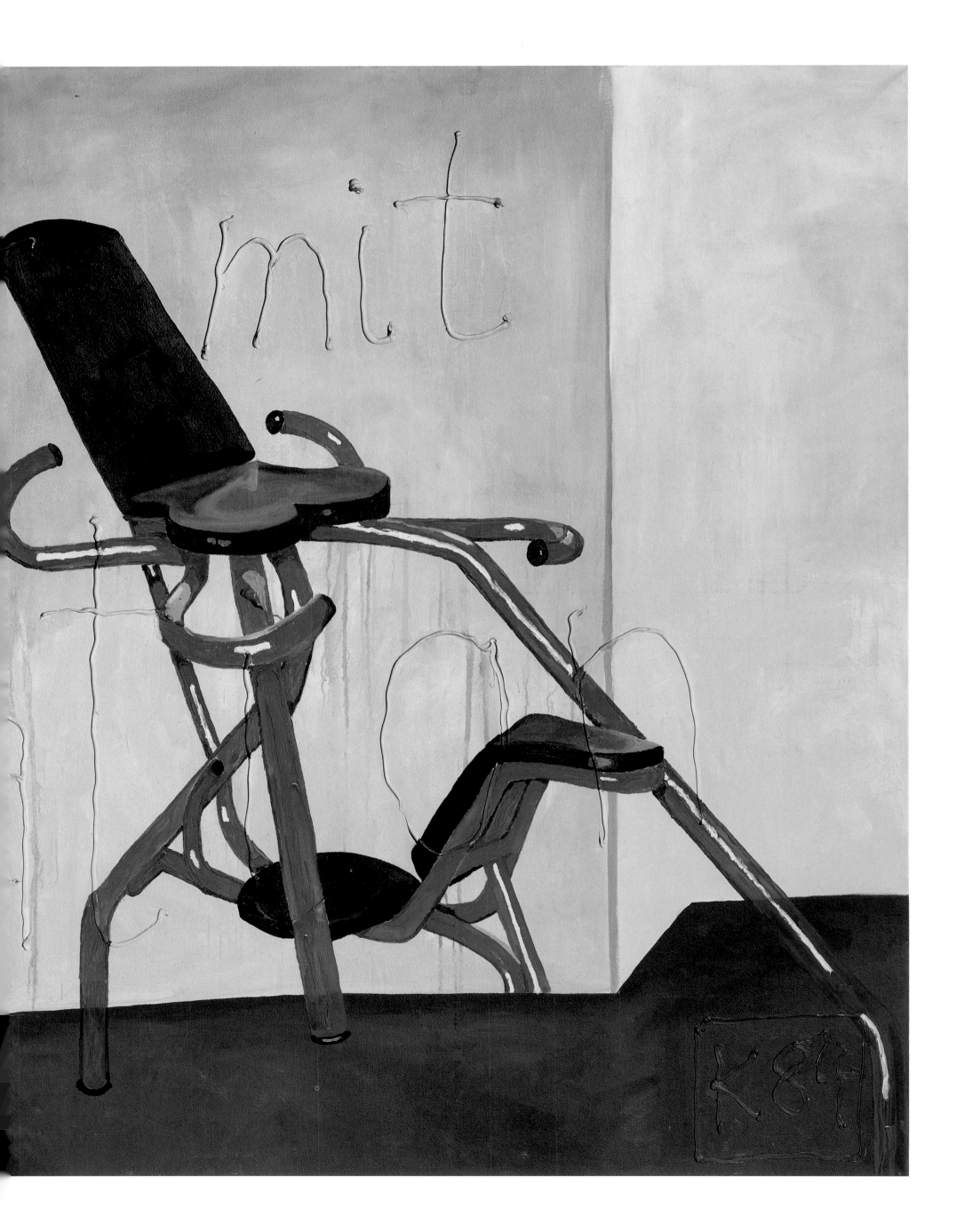

**Nieder mit der Inflation,** 1984 | *Abajo con la inflación* | *Down with inflation*

«Yo digo que hay que ser egoísta. Esto no significa ni de lejos que otro pueda decir sobre mí que soy egoísta porque sonaría como si yo no cediera nada. En cambio se trata de esta depuración de la sangre, es como un mono suturado que se hace cargo de tu función hepática, éste soy yo. Y luego lo vomito de nuevo, también sin depurar. Sí que cedo algunas cosas. Por tanto no se trata de un egoísmo en el sentido habitual. Uno tiene que alimentarse, es lo primero en lo que hay que pensar.»

"I say: one has to be selfish. But that doesn't mean, not by a long chalk, that someone else can say of me that I'm selfish, because that would sound as if I would give nothing away. Rather, we're concerned with a blood-washing. Like a monkey they've sewn on to take over your liver function, that's what I am. And afterwards I'll spit it out again – uncleansed. I do give something away. That's why it's not selfishness in the traditional sense. You have to feed yourself, that's the first thing you have to think about!"

„Ich sage, man muss Egoist sein. Das heißt aber noch lange nicht, dass jemand anders das über mich sagen darf, dass ich Egoist bin, weil das hörte sich an, als würde ich nichts abgeben. Sondern es geht um diese Blutwäsche, das ist wie ein angenähter Affe, der deine Leberfunktion übernimmt, das bin ich. Und das spuck ich nachher auch wieder aus – auch ungereinigt. Ich gebe ja was ab. Deswegen ist das kein eigentlicher Egoismus in dem herkömmlichen Sinne. Du musst dich füttern, da musste als Erstes dran denken!"

**Martin Kippenberger en su estudio de la Friesenplatz,** Colonia, 1983. La figura del cuadro que tiene tras él fue recortada del lienzo y acabó convirtiéndose en el cuadro *Tomarse la justicia por su mano por malas compras* | Martin Kippenberger in his studio at Friesenplatz in Cologne, 1983. The figure in the painting behind him was cut out of the canvas and put into the painting *Self-inflicted justice by bad shopping* | Martin Kippenberger in seinem Atelier in Köln am Friesenplatz, 1983. Die Figur im Bild hinter ihm schnitt er aus der Leinwand und arbeitete sie später in das Bild *Selbstjustiz durch Fehleinkäufe* ein | Foto: The Estate of Martin Kippenberger

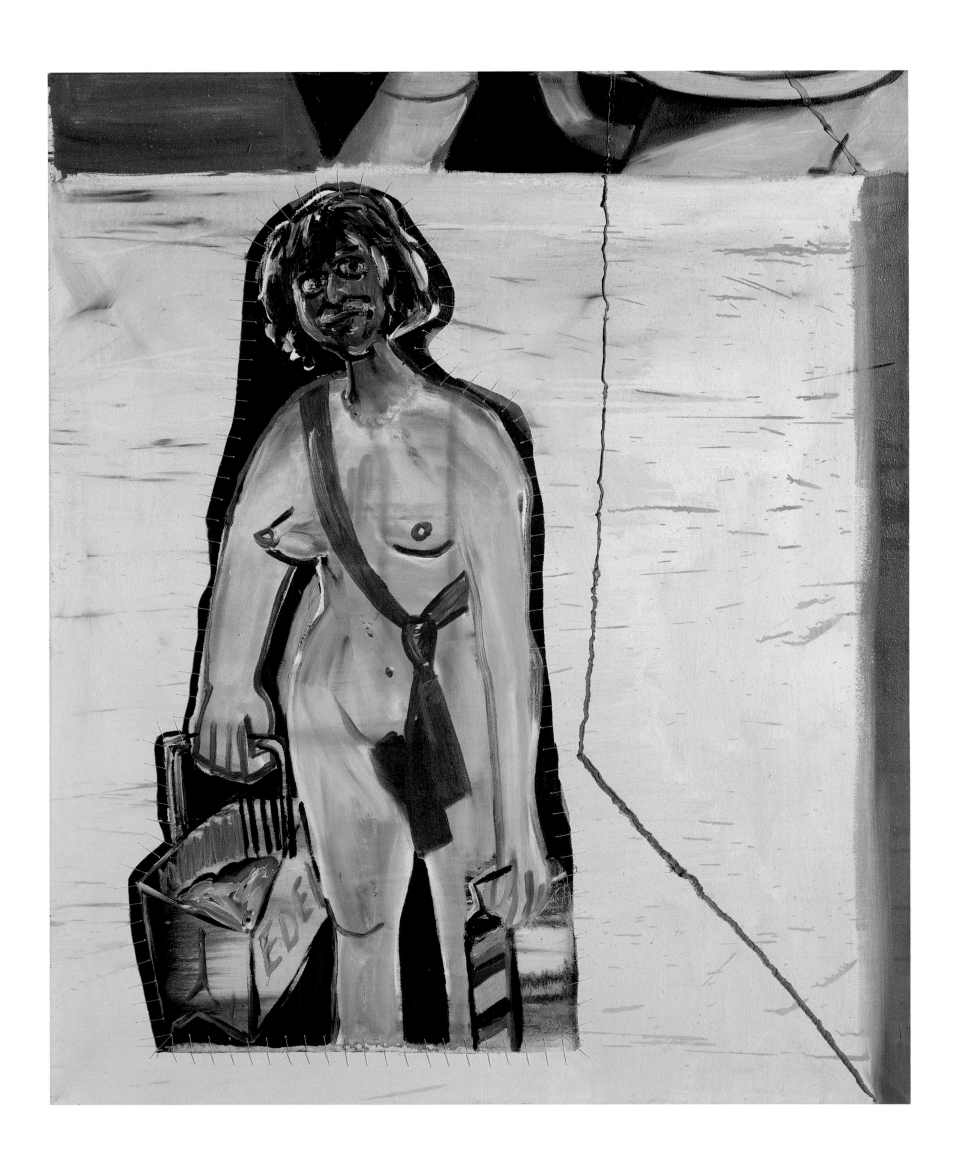

**Selbstjustiz durch Fehleinkäufe,** 1984 | *Tomarse la justicia por su mano por malas compras* | *Self-inflicted justice by bad shopping*

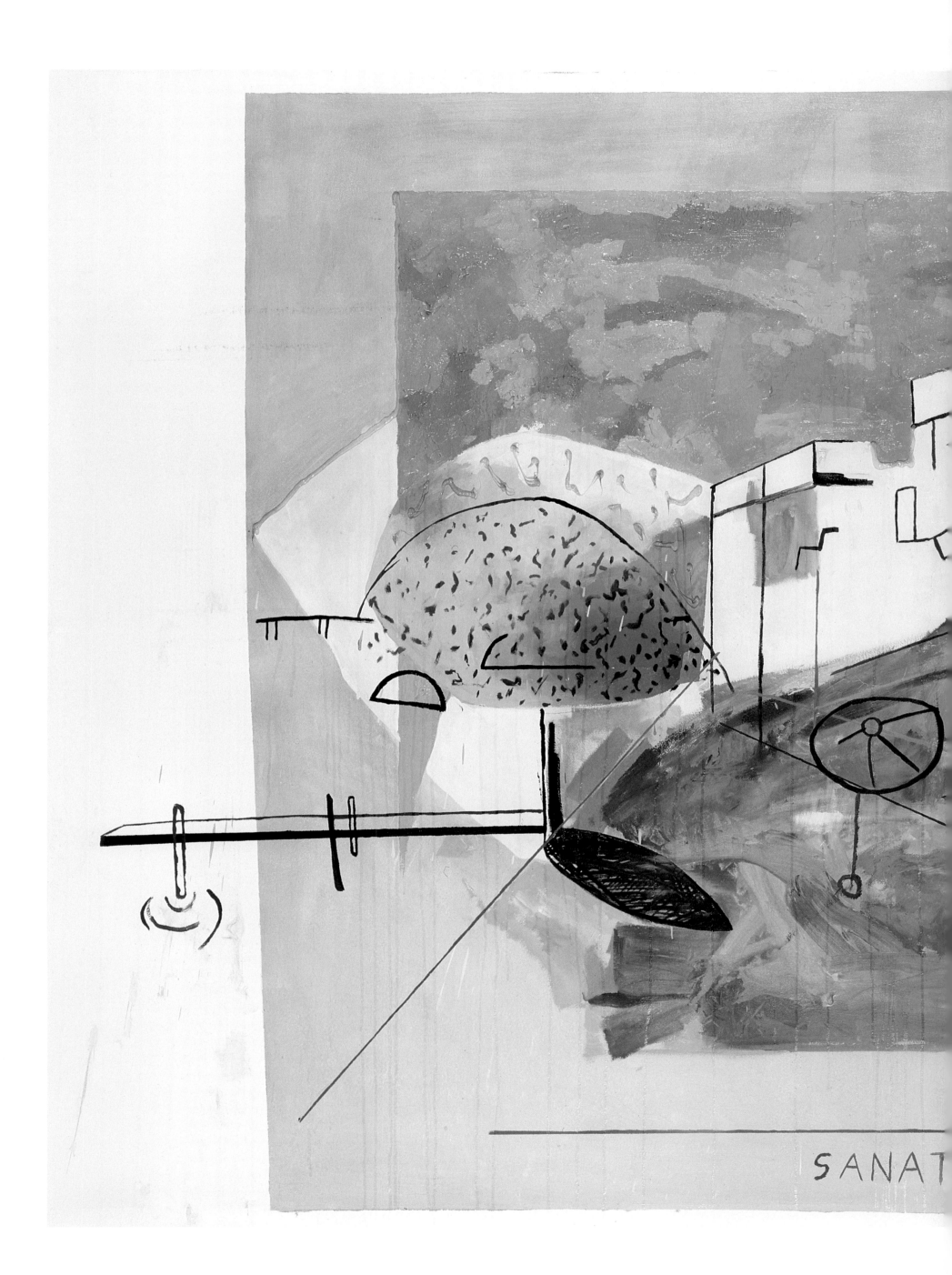

SANAT

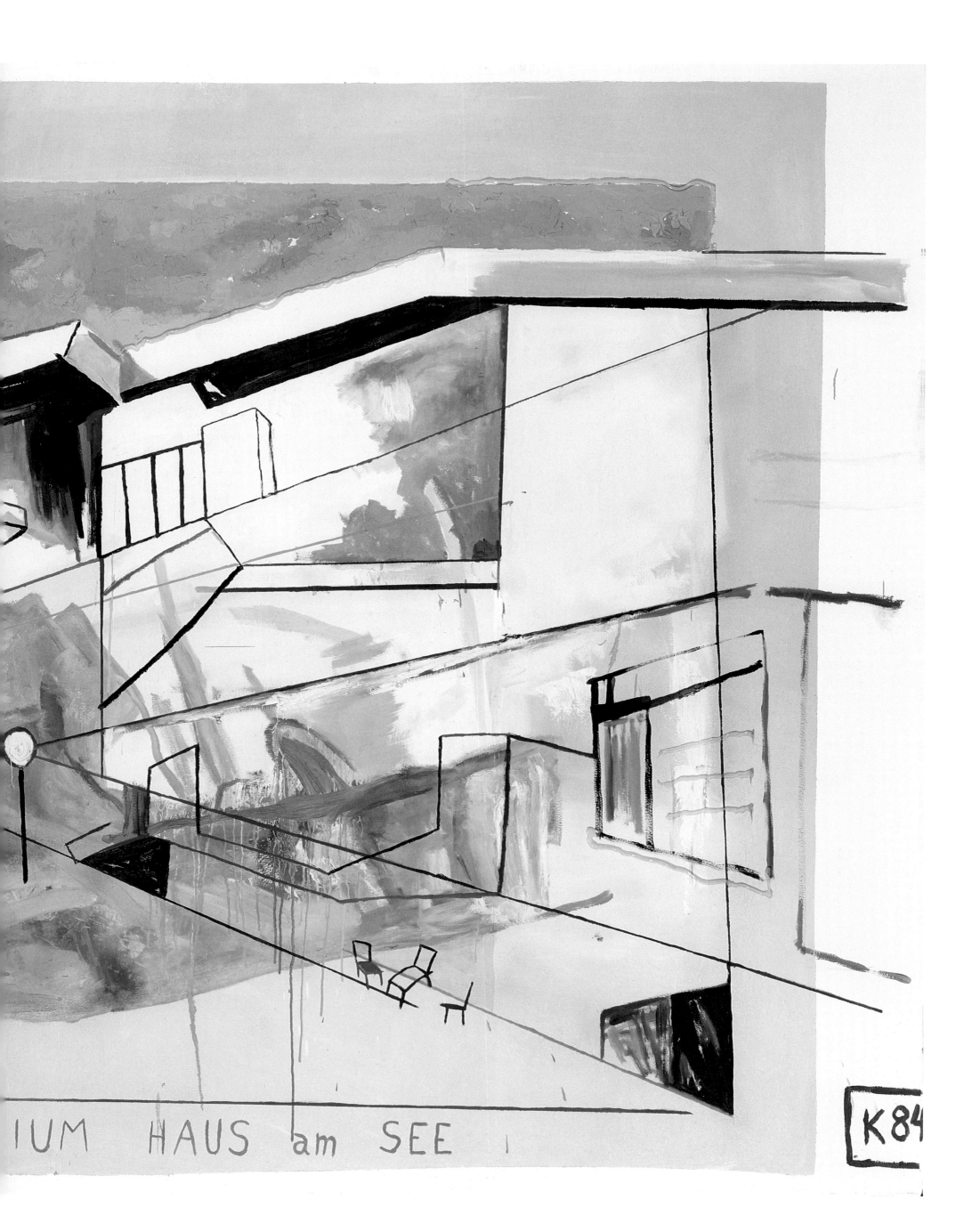

IUM HAUS am SEE

K84

**Sanatorium Haus am See,** 1984 | *Sanatorio Casa en el lago* | *Sanatorium House at the lake*

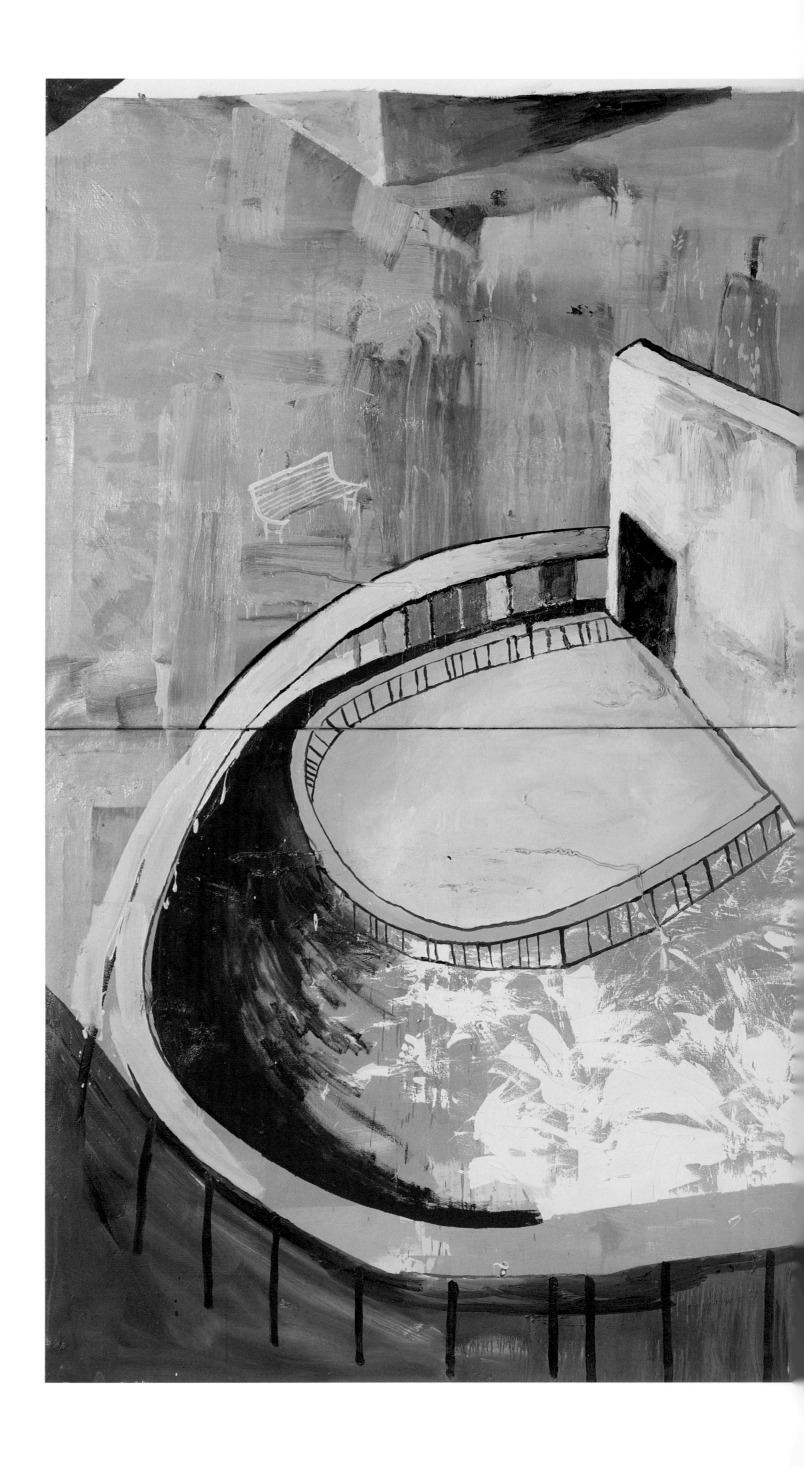

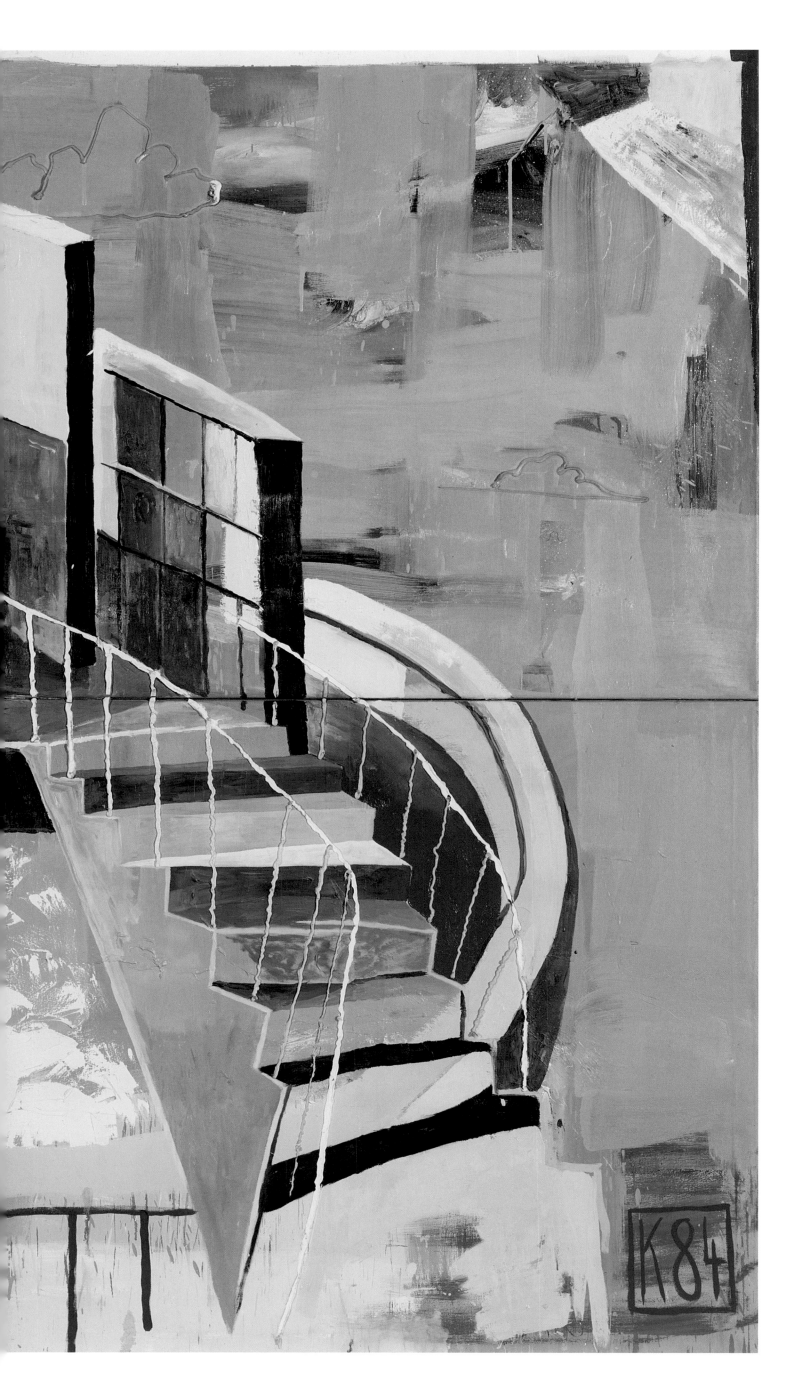

**Planschbecken in der Arbeitersiedlung Brittenau,** 1984 ǀ *Estanque para chapotear en el barrio obrero de Brittenau* ǀ *Paddling pool in the workers' colony Brittenau*

**Das gute Buch,** 1984 | *El buen libro* | *The good book*

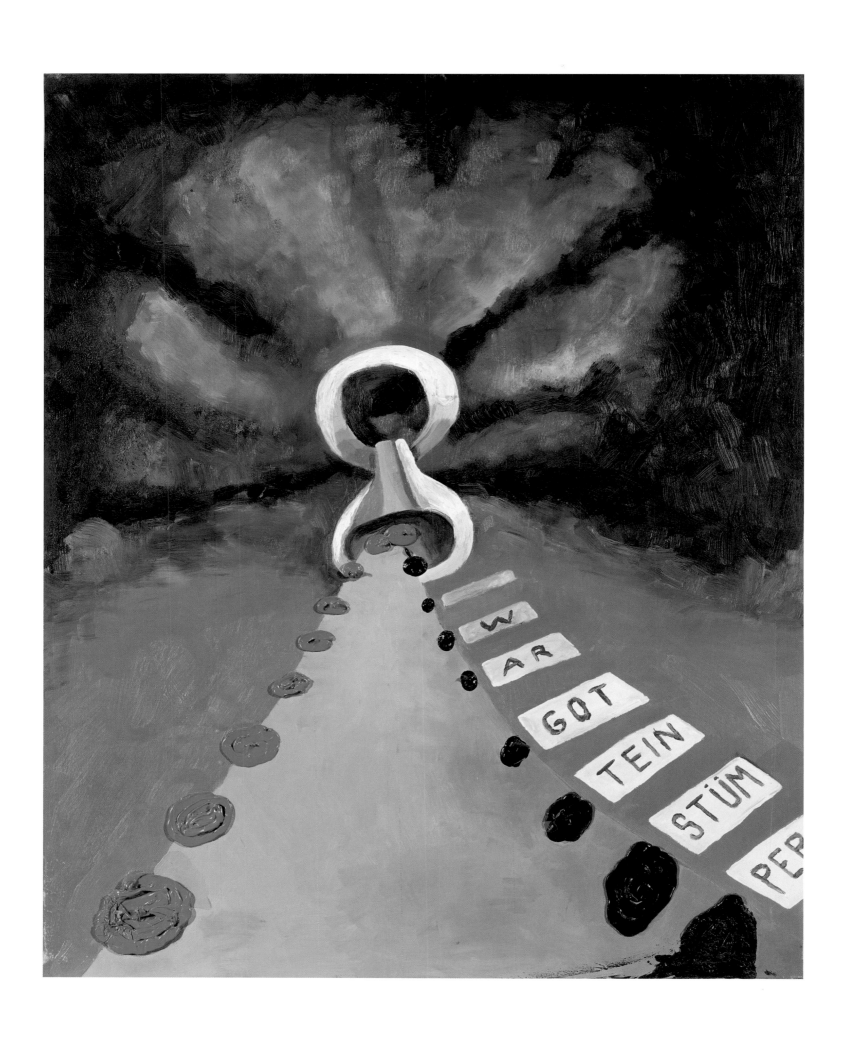

**War Gott ein Stümper?,** 1984 | *¿Fue Dios un chapucero?* | *Was God a bungler?*

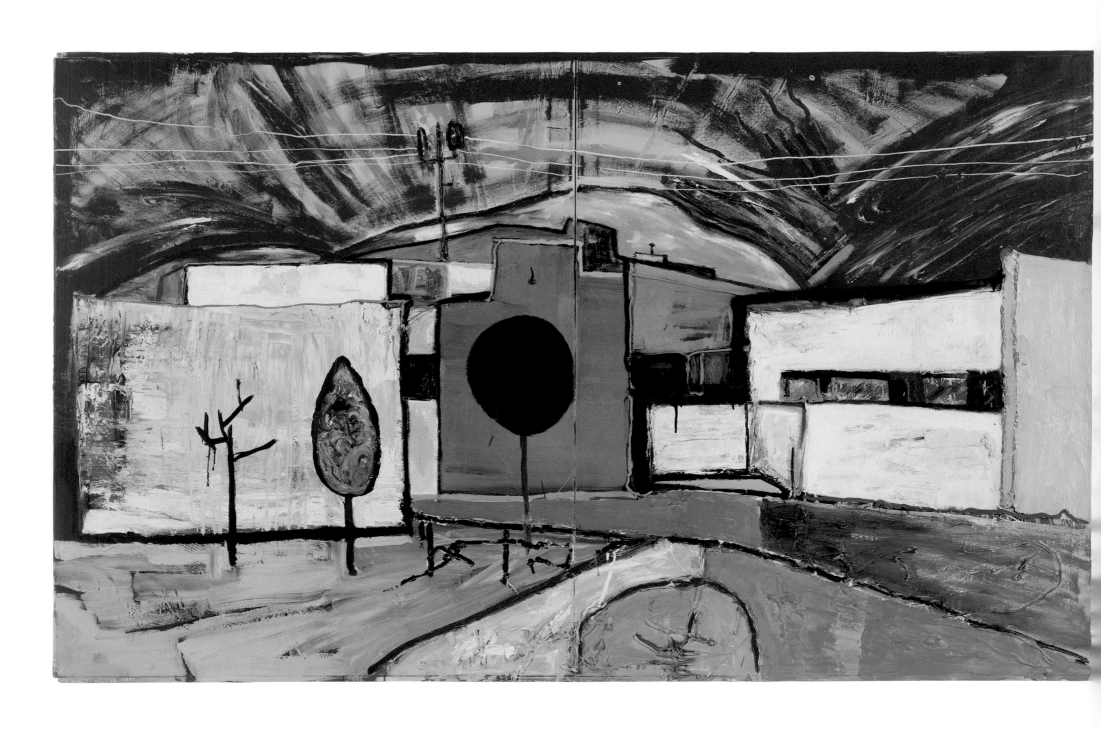

**Ohne Titel,** 1984 | *Sin título* | *Untitled*

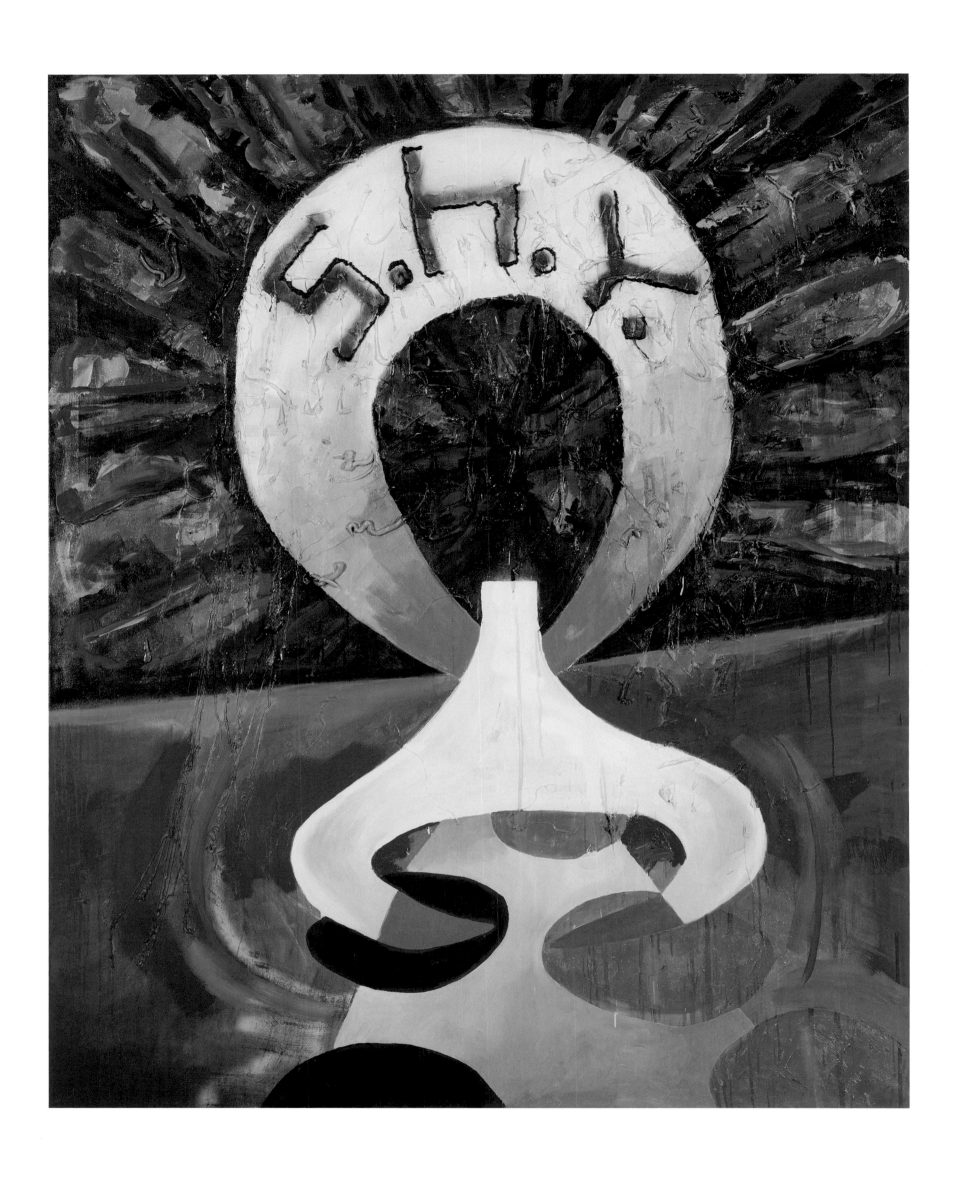

**Siberia Hates You,** 1984 | *Siberia te odia* | *Sibirien haßt Dich*

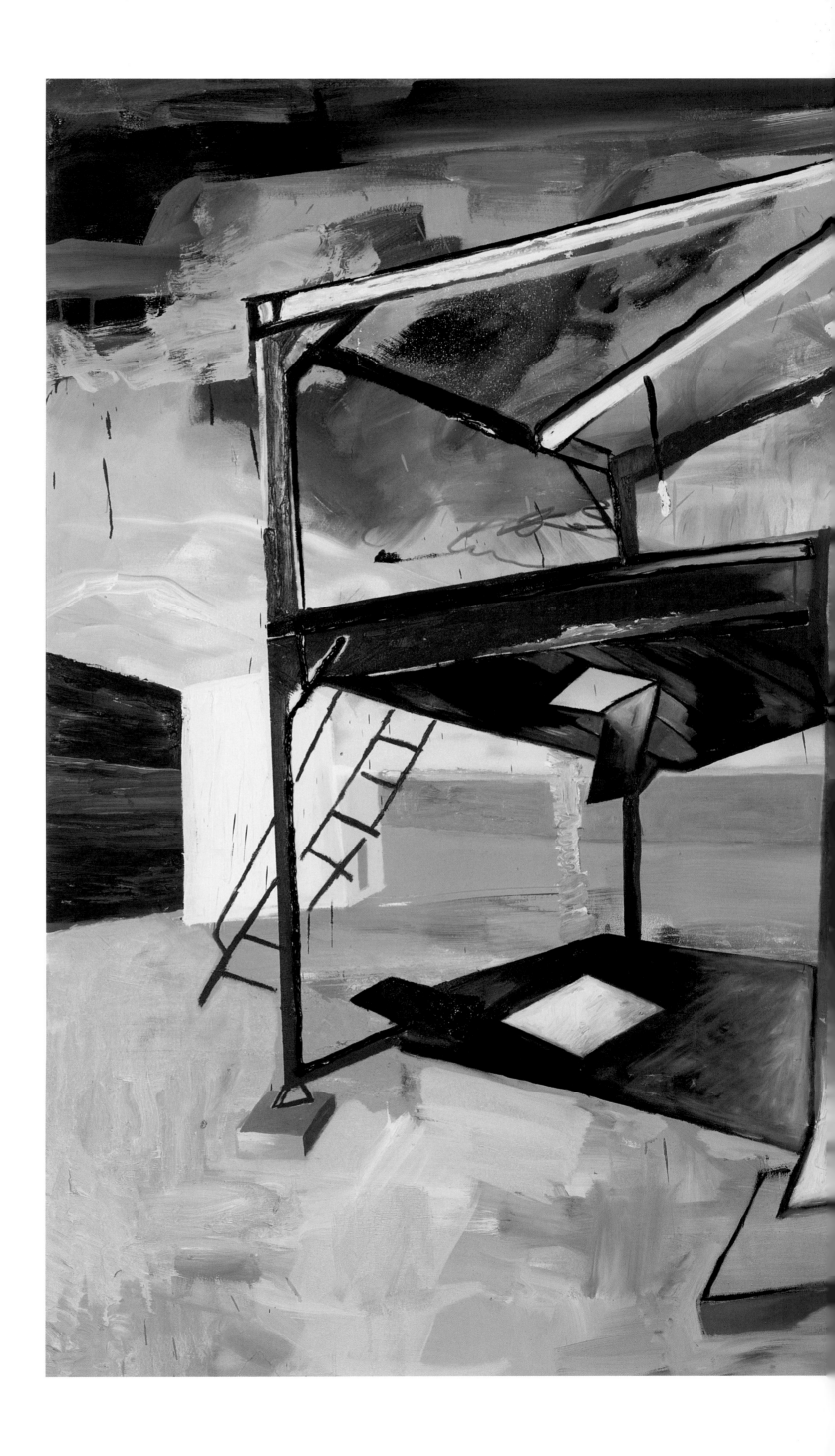

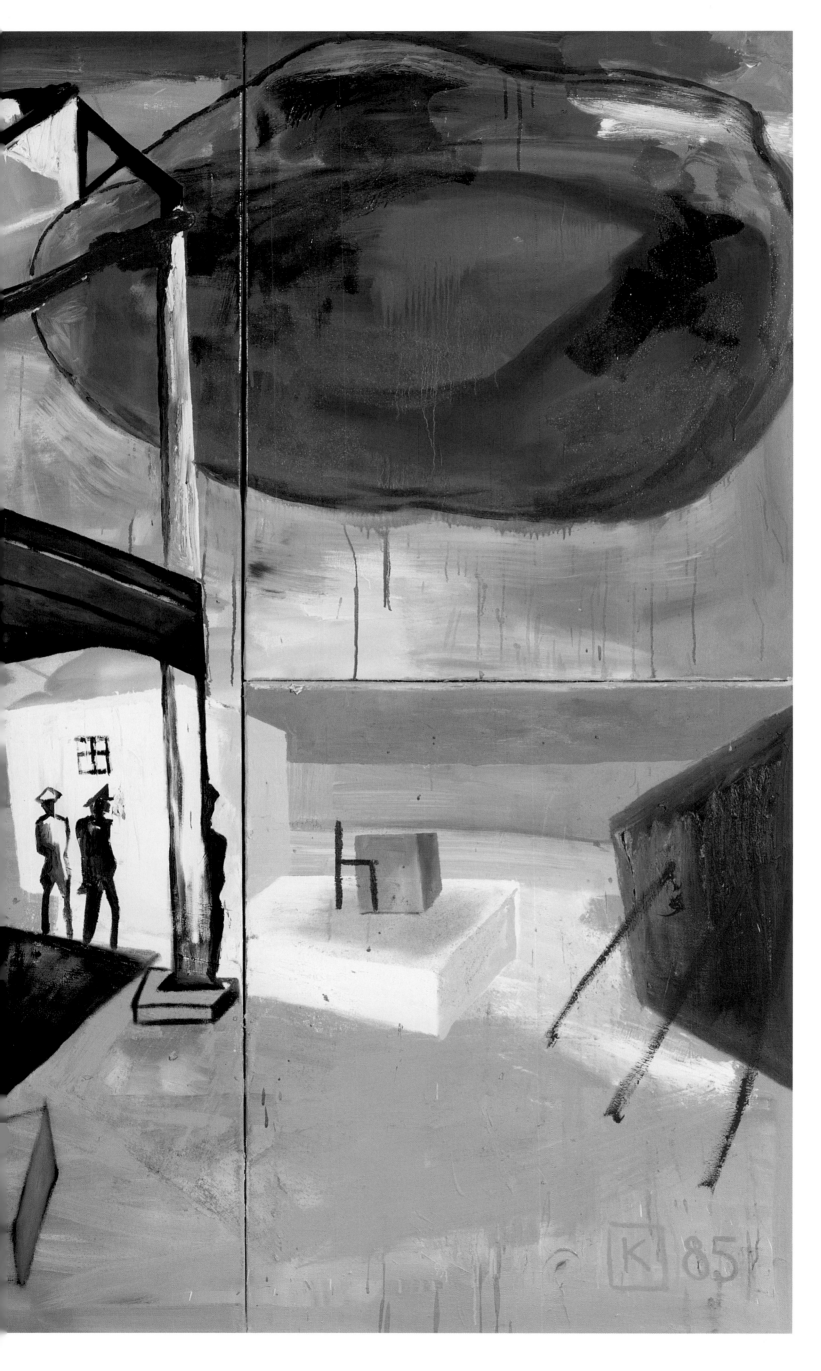

**With a Little Help From a Friend,** 1985 | *Con una pequeña de ayuda de un amigo* | *Mit ein wenig Hilfe von einem Freund*

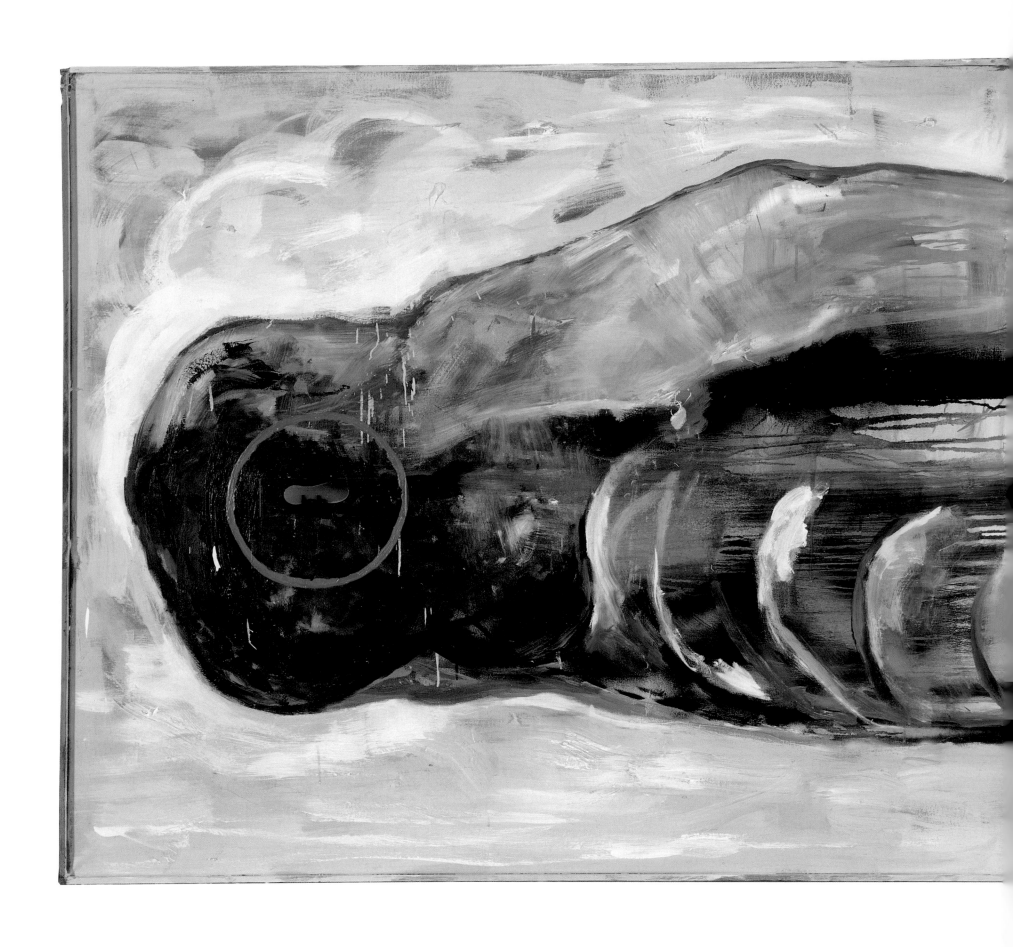

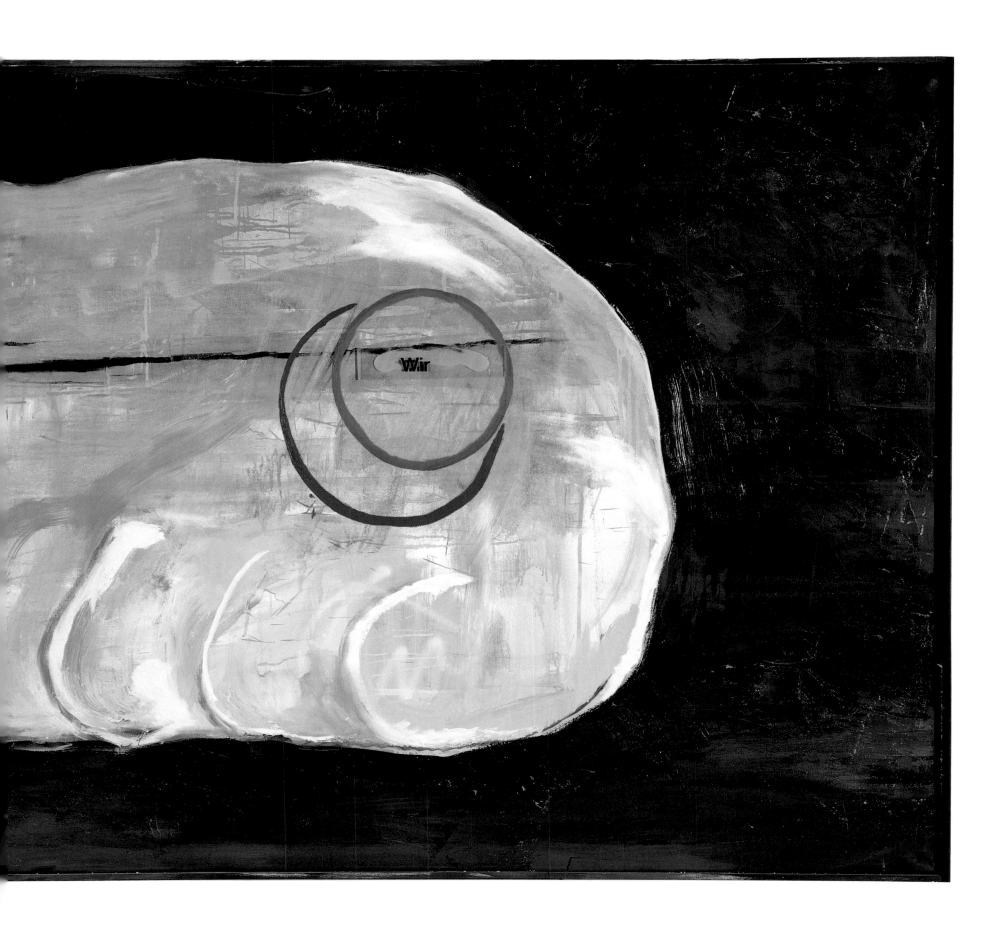

**Meinungsbild ‚Ich hab' ganz unten angefangen',** 1985 | *Opinión 'He comenzado desde muy abajo'* | *Survey 'I started way down at the bottom'*

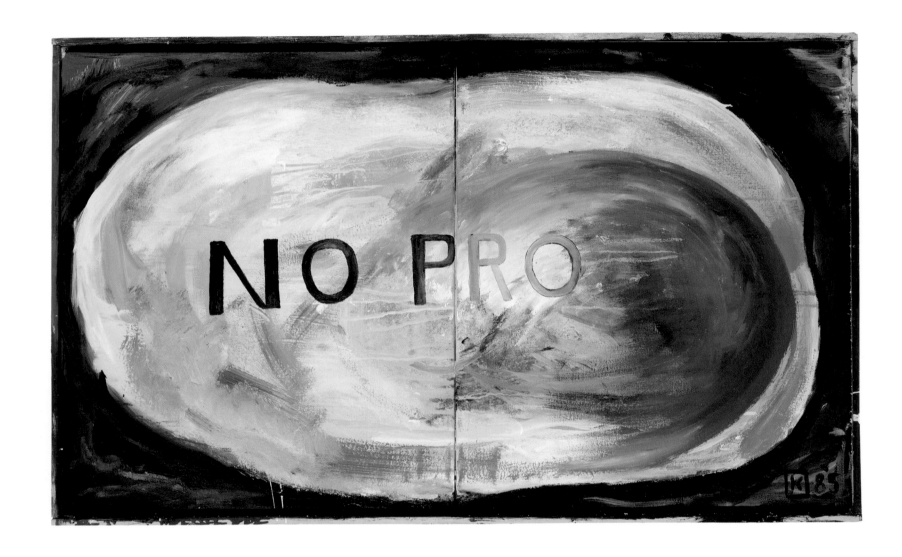

**No Pro,** 1985

**Meinungsbild ‚Das besondere Nichts‘,** 1985 | *Opinión ‘La nada especial’* | *Survey ‘The special nothing’* (derecha | right | rechts)

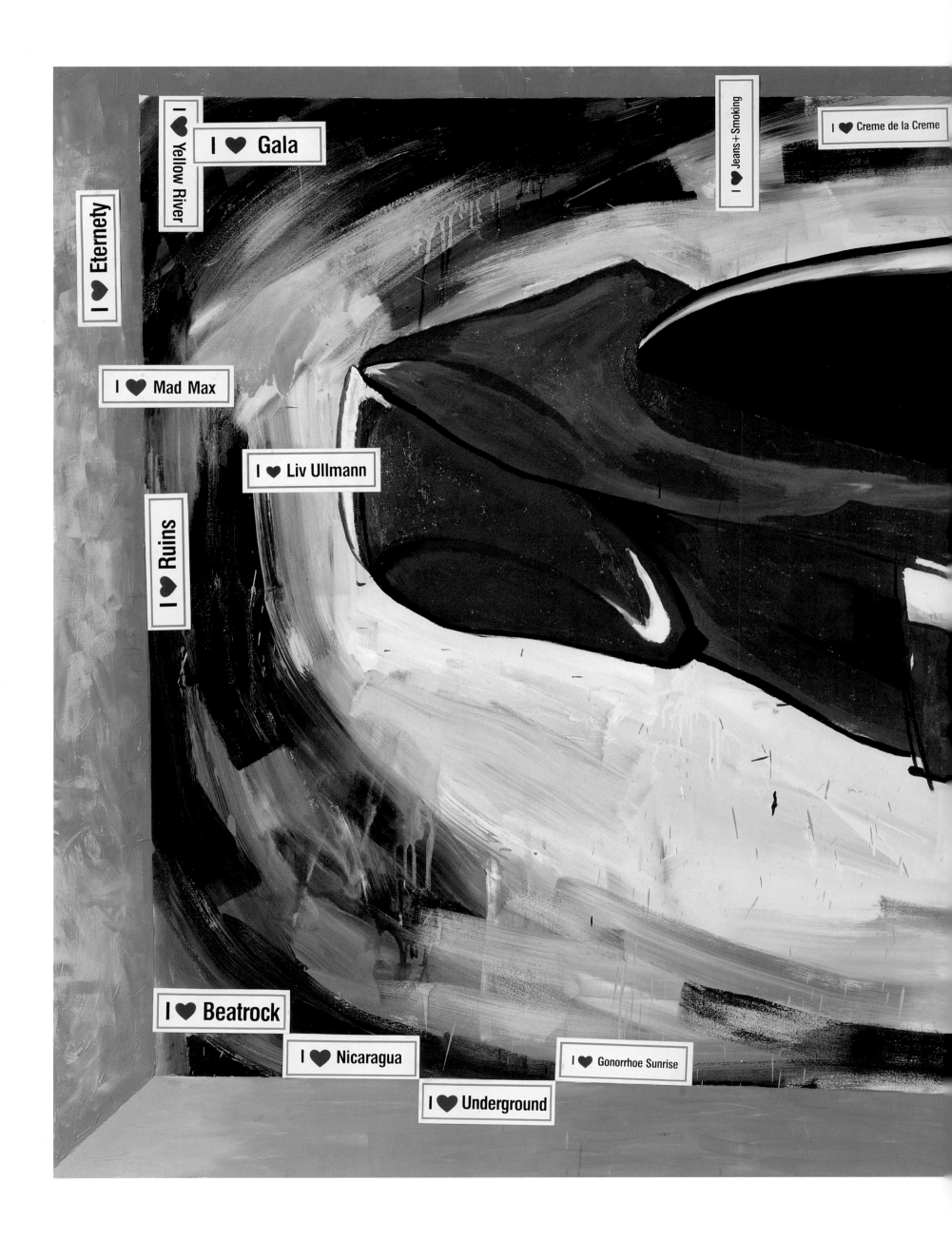

I ♥ Yellow River

I ♥ Gala

I ♥ Jeans+Smoking

I ♥ Creme de la Creme

I ♥ Eternety

I ♥ Mad Max

I ♥ Liv Ullmann

I ♥ Ruins

I ♥ Beatrock

I ♥ Nicaragua

I ♥ Gonorrhoe Sunrise

I ♥ Underground

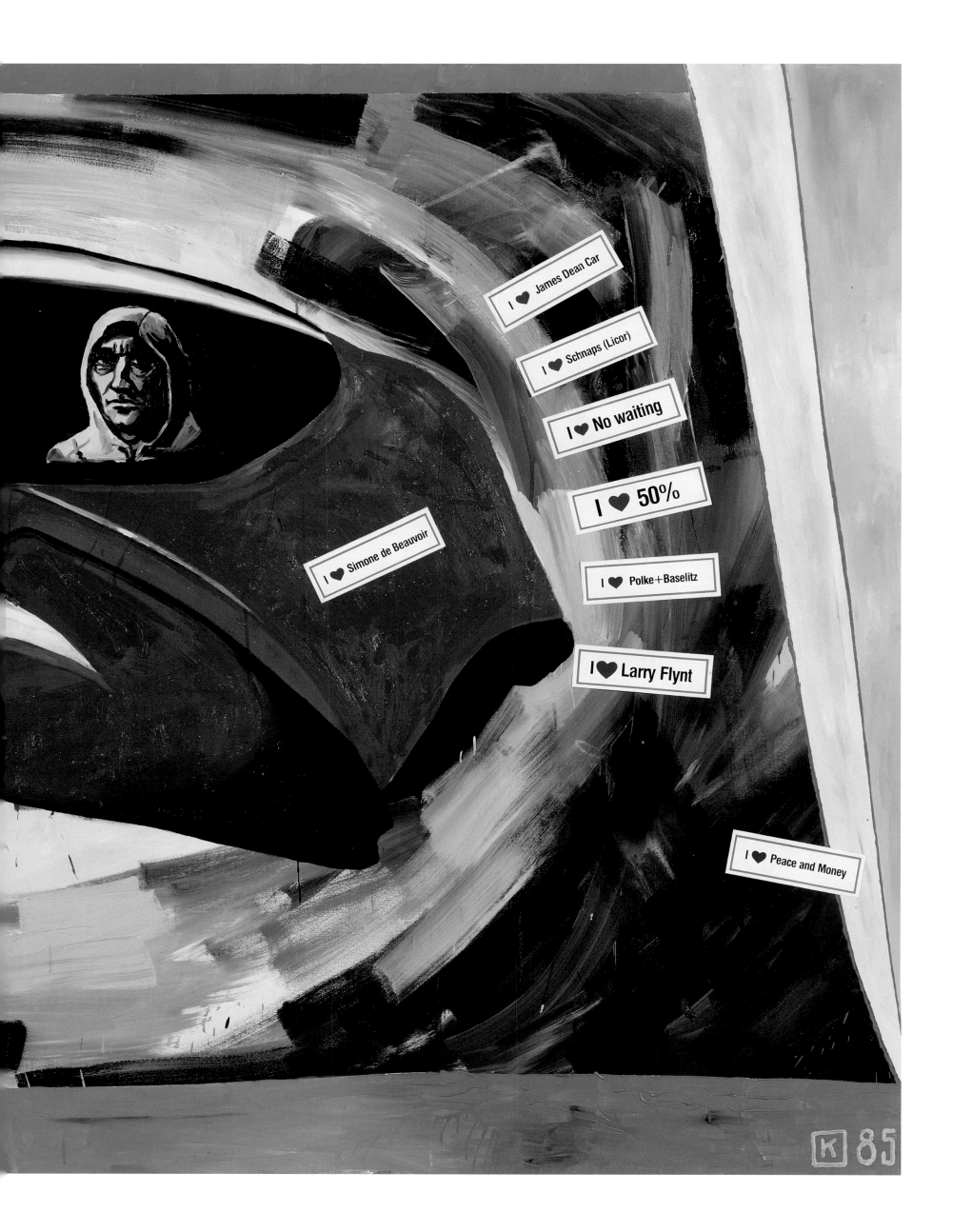

**The Capitalistic Futuristic Painter in His Car,** 1985 | *El pintor capitalista futurista en su automóvil* | *Der kapitalistisch-futuristische Maler in seinem Auto*

«Siempre se dirigen a ti en calidad de artista. Aunque, claro, tampoco se puede decir que se dirijan a ti en calidad de persona porque eso es algo que está ya muy manido, ya no puede utilizarse, pero como artista, tienes que ser de ese modo. Un artista tiene que ser esto y aquello y representar esto y aquello. Y entonces puedes preguntarle por su especialidad. Pero tal vez, yo no soy el curandero de la tribu, no lo soy en absoluto, no soy un besacaballetes.»

"You're always approached as an artist. Of course one can't say he's so worn out, can't use him any more, but as an artist, you have to be this and that, and depict this and that. And then you can approach him about his specialism. But perhaps I'm not a medicine-man, I'm not an easel-kisser."

„Du wirst immer als Künstler angesprochen. Man kann natürlich nicht sagen ‚Mensch', ist auch so abgegriffen, kann man nicht mehr benutzen, aber ‚Künstler', dann bist du das, ein Künstler hat das und das zu sein und das und das darzustellen. Und dann kannst du ihn auf sein Fachgebiet ansprechen. Aber vielleicht bin ich nicht mal ein Medizinmann, bin gar nicht so was, ich bin nicht der Staffelei-Küsser."

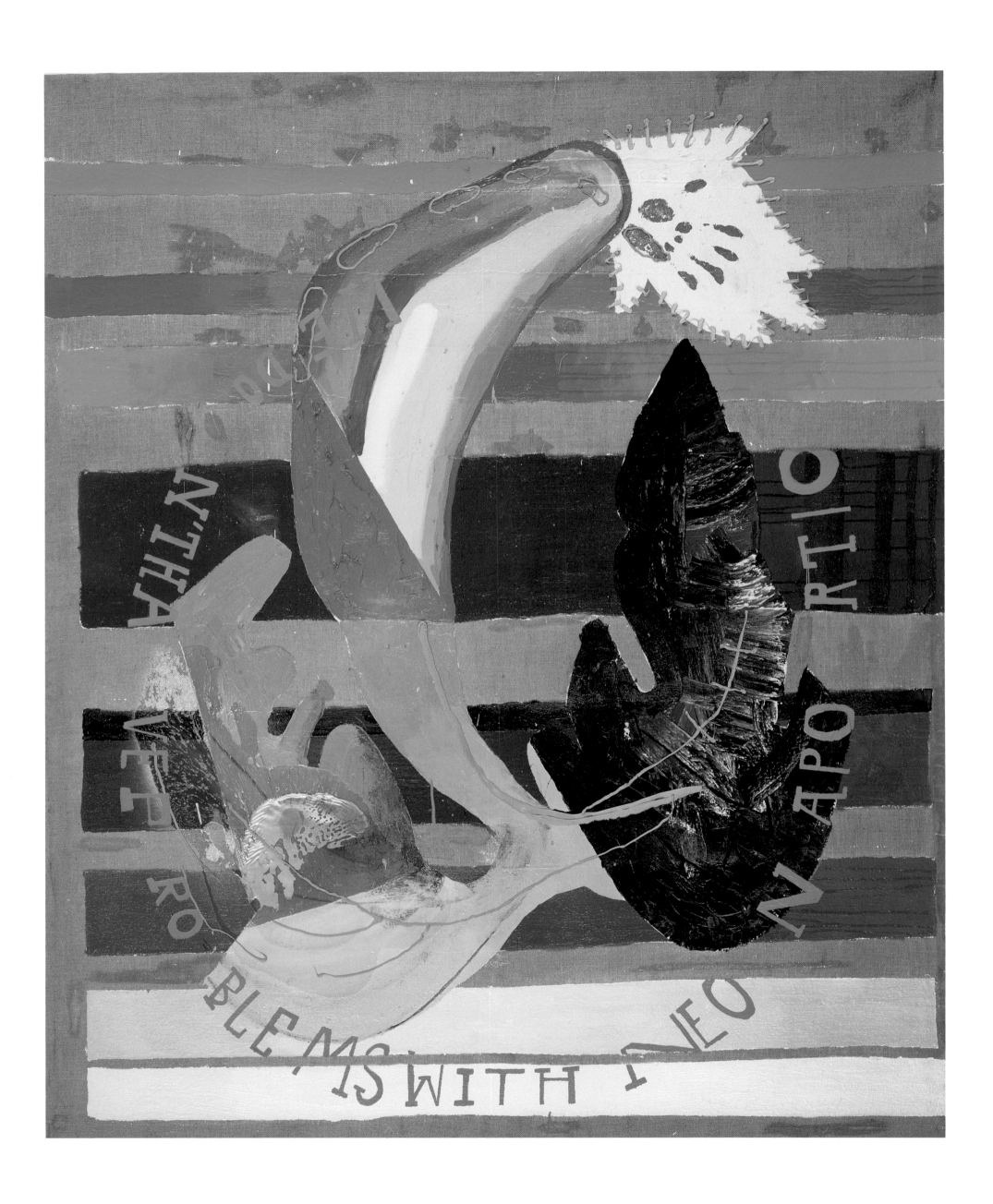

**We Don't Have Problems With Neon Aportion,** 1986 | *No tenemos problemas con Neon Aportion* | *Wir haben keine Probleme mit Neon Aportion*

«Constantemente se inventan excusas para embellecer las paredes. En cambio, ni rastro de intensidad. ¡Tonterías! Así se distingue a un buen artista: ¡no es viejo, ni es nuevo, es bueno! Si vas a una exposición y de un artista encuentras cuadros buenos y cuadros malos, significa que es bueno. Poder entablar controversias. Pero por favor, no darlo todo por bueno.»

"A thousand excuses are found all the time to decorate walls. By contrast, there's no sign of intensity any more. Mere waffle! A good artist is defined as follows: he's never old, he's never new, he's good! If you go to an exhibition and can find good and bad pictures by an artist, that's good! Being able to create controversies. But please don't think everything's equally good."

„Tausend Ausreden werden dauernd erfunden, um Wände zu schmücken. Von Intensität dagegen ist nichts mehr zu spüren. Ein Gelabere! Einen guten Künstler zeichnet aus: Nicht alt sei er, nicht neu sei er, gut sei er! Wenn du in eine Ausstellung gehst und von einem Künstler gute und schlechte Bilder finden kannst, das ist gut! Kontroversen herstellen können. Aber bitte nicht alles für gleich gut halten.“

**NGB Hellblau,** 1987 | *NGB azul claro* | *NGB light-blue*

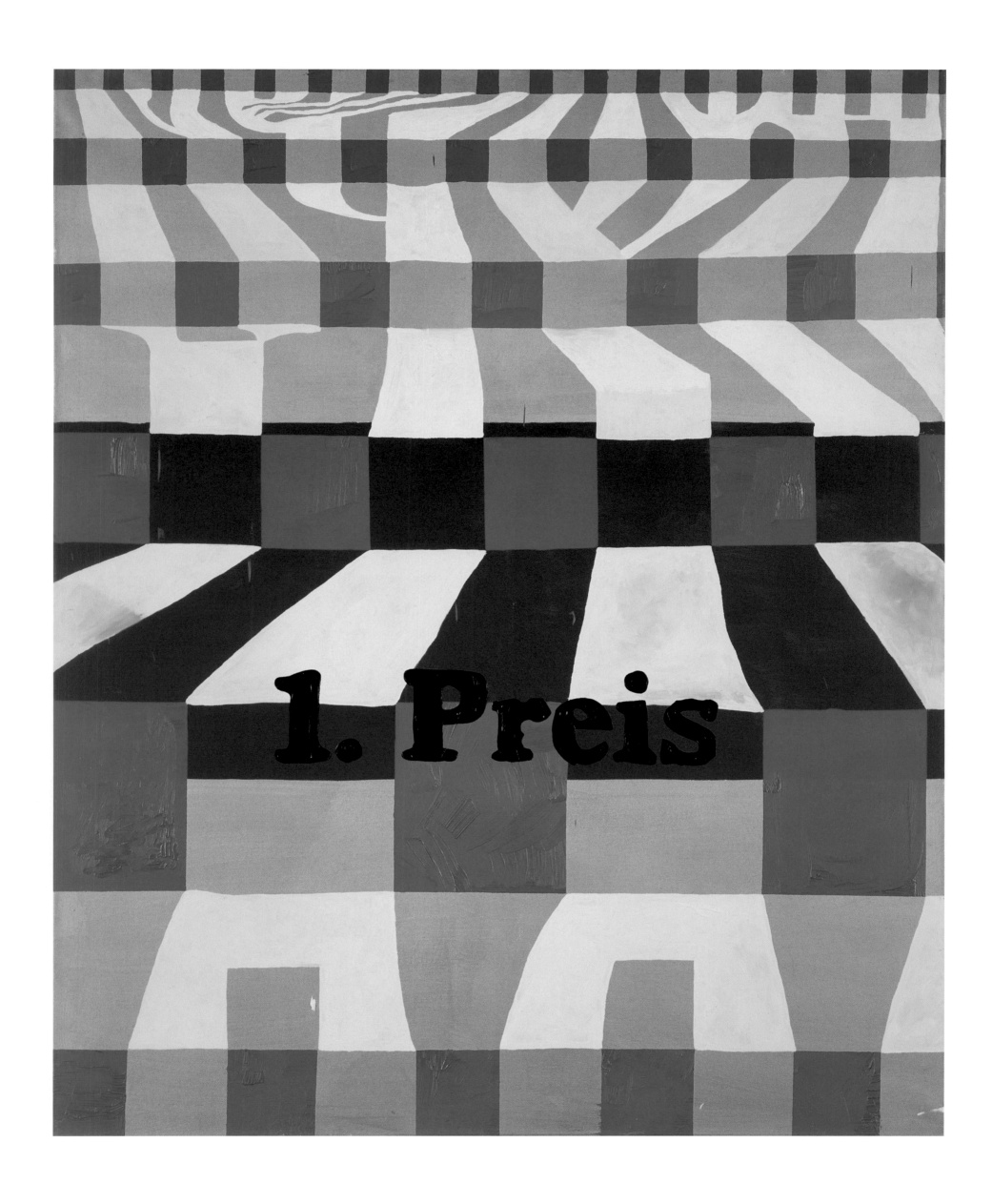

**1. Preis,** 1987 | *1er premio* | *1st prize*

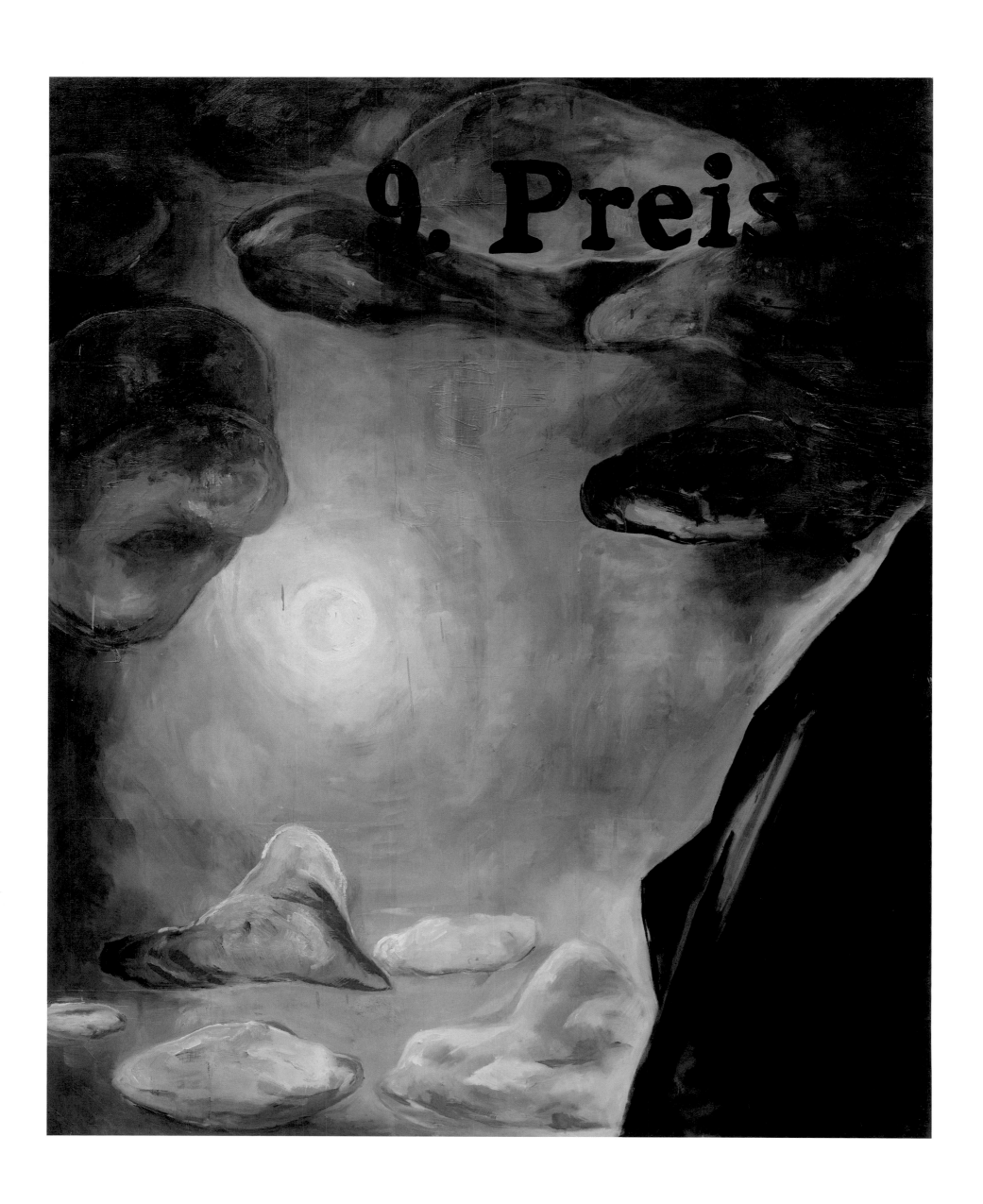

**9. Preis,** 1987 | *9° premio* | *9th prize*

**New York von der Bronx aus gesehen,** 1985 | *Nueva York vista desde el Bronx* | *New York seen from the Bronx*

Doble página anterior | Previous double page | Vorherige Doppelseite:
**Vista de la exposición** *Familia Hambre,* Galería Bärbel Grässlin, Frankfurt am Main, 1985 | Exhibition view *Hunger Family,* Bärbel Grässlin Gallery,
Frankfurt am Main, 1985 | Ausstellung *Familie Hunger,* Galerie Bärbel Grässlin, Frankfurt am Main, 1985 | Foto: Wilhelm Schürmann

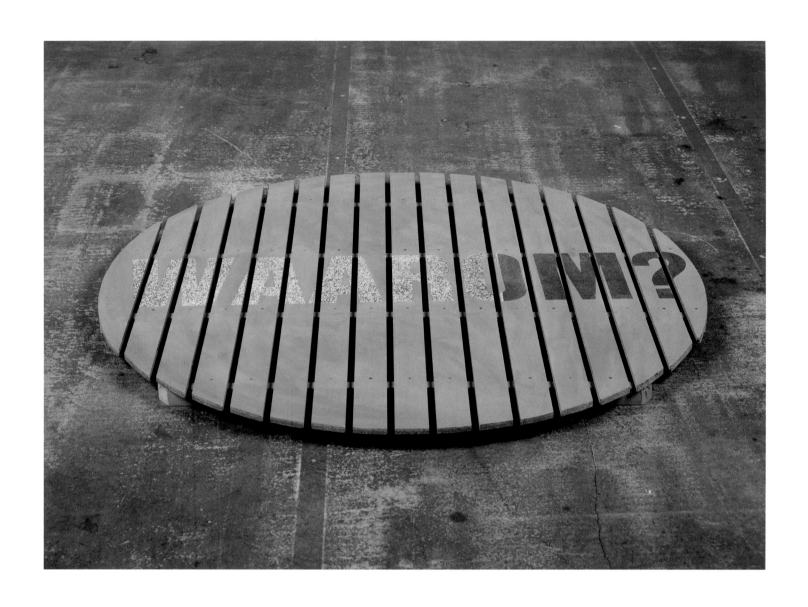

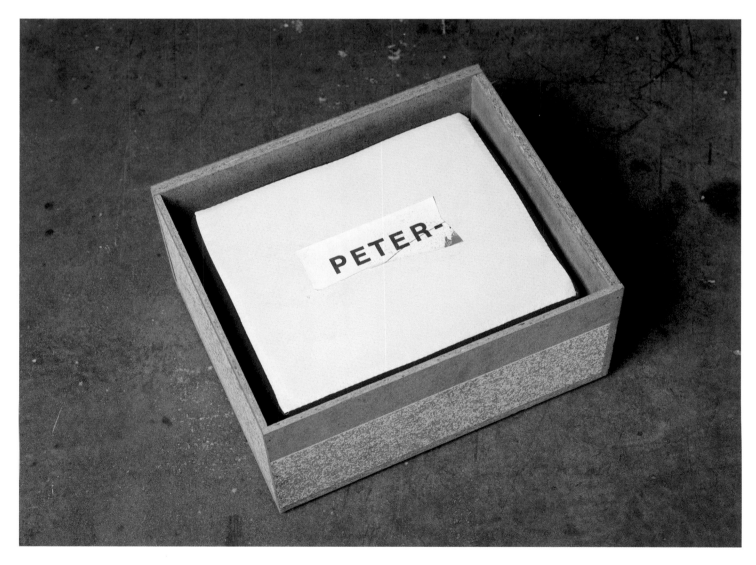

**Wen haben wir uns denn heute an den Tisch gesetzt,** 1987 | *¿A quién hemos sentado hoy a la mesa?* | *Whom did we set at the table for today*

**Peterkasten,** 1987    *La caja de Peter* | *Peter-box*

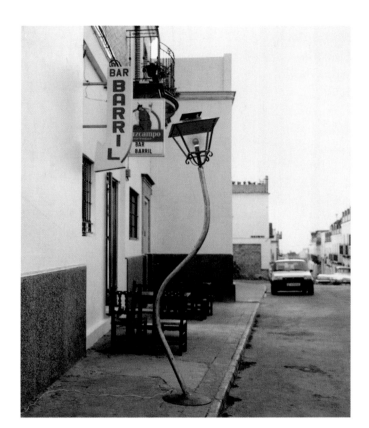

**Instalacíon en Carmona, Sevilla,** 1988 I Installation in Carmona, Sevilla, 1988 I
Installation in Carmona, Sevilla, 1988 I Foto: Nic Tenwiggenhorn

«Lo único que hacen los artistas es mentir. Sin embargo, una de las principales
tareas del artista debería ser no ser instructivo. Bah … esa manía por enseñar.
Y los artistas no deberían hacer las mentiras de otros y, de repente, decir: Bah,
lo cambiamos todo y ahora decimos la verdad, aunque la verdad, de hecho, era la
mentira. Le puedes dar la vuelta a esto hacia delante y hacia atrás, es como una
pizza; si le das la vuelta enseguida ves lo que tienes, por lo menos sabes qué es
lo de detrás y qué es lo de delante.»

"Artists only tell lies. But it should be one of the artist's most important tasks not to be
didactic. Oh, this … schoolmarmishness. And artists shouldn't repeat the lies of others
and suddenly say: Oh, we'll change all that and start telling the truth, although the truth
was of course the lie. You can turn that backwards and forwards, it's like a pizza, if
you turn it over, you know what you have, at least you know what's on the front and the
back."

„Künstler lügen nur. Dagegen sollte es eine der wichtigsten Aufgaben des Künstlers sein,
nicht lehrreich zu sein. Ach … dieses Lehrergetue. Und die Künstler sollen nicht die Lügen
von anderen machen und plötzlich sagen: Ach, wir ändern das alles, und wir sagen jetzt
die Wahrheit, obwohl die Wahrheit ja die Lüge war. Das kannste vorwärts und rückwärts
drehen, das ist wie 'ne Pizza, wenn du die umdrehst, da siehst du gleich, was du hast,
da weißt du wenigstens, was vorne und hinten ist."

**Laterne an Betrunkene,** 1988 I *Farola para borrachos* I *Street lamp for drunks* (derecha I right I rechts)

Doble página anterior I Previous double page I Vorherige Doppelseite: **Gegen überflüssige Kritik,** 1985 I *Contra la crítica superflua* I *Against superfluous criticism*

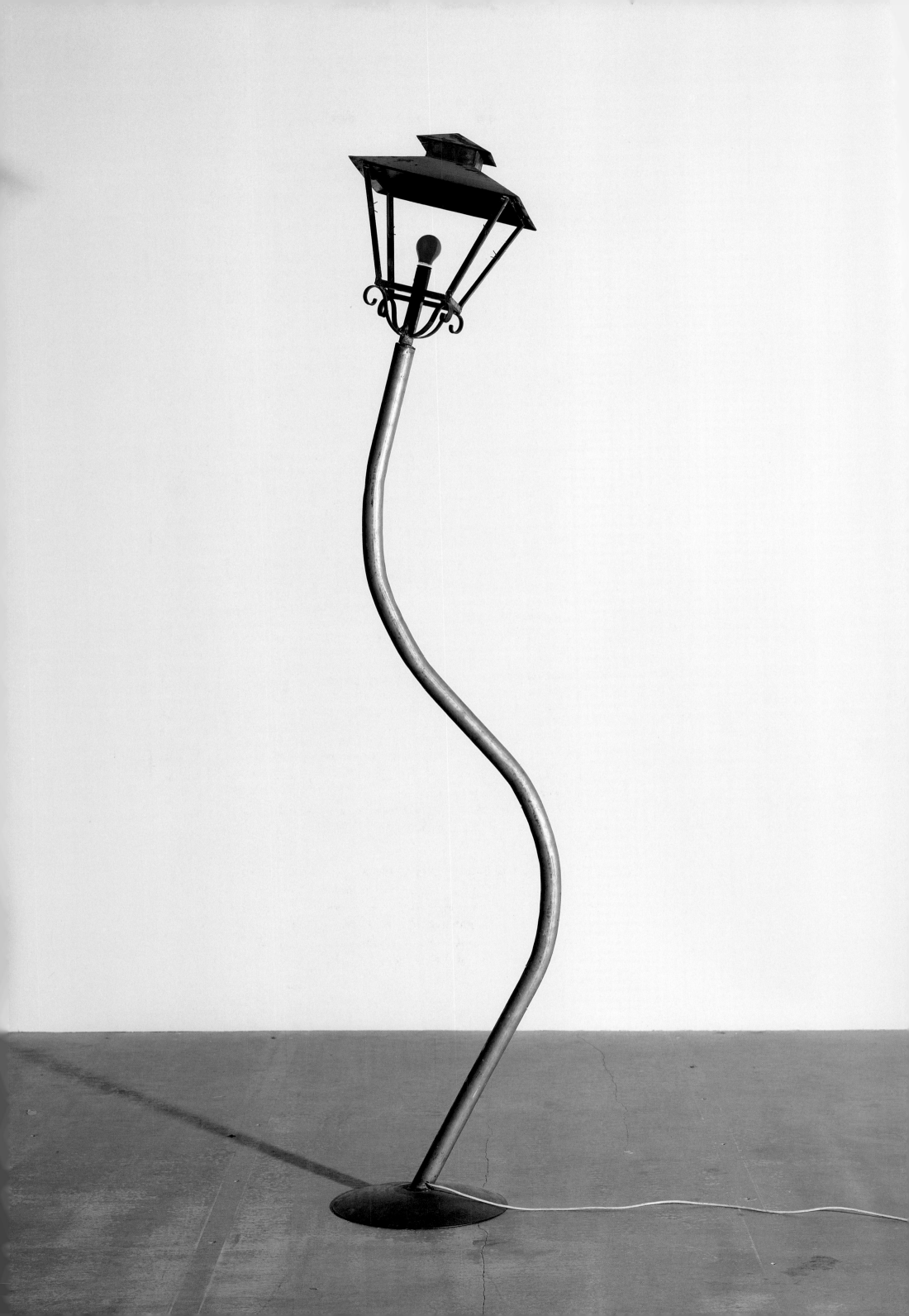

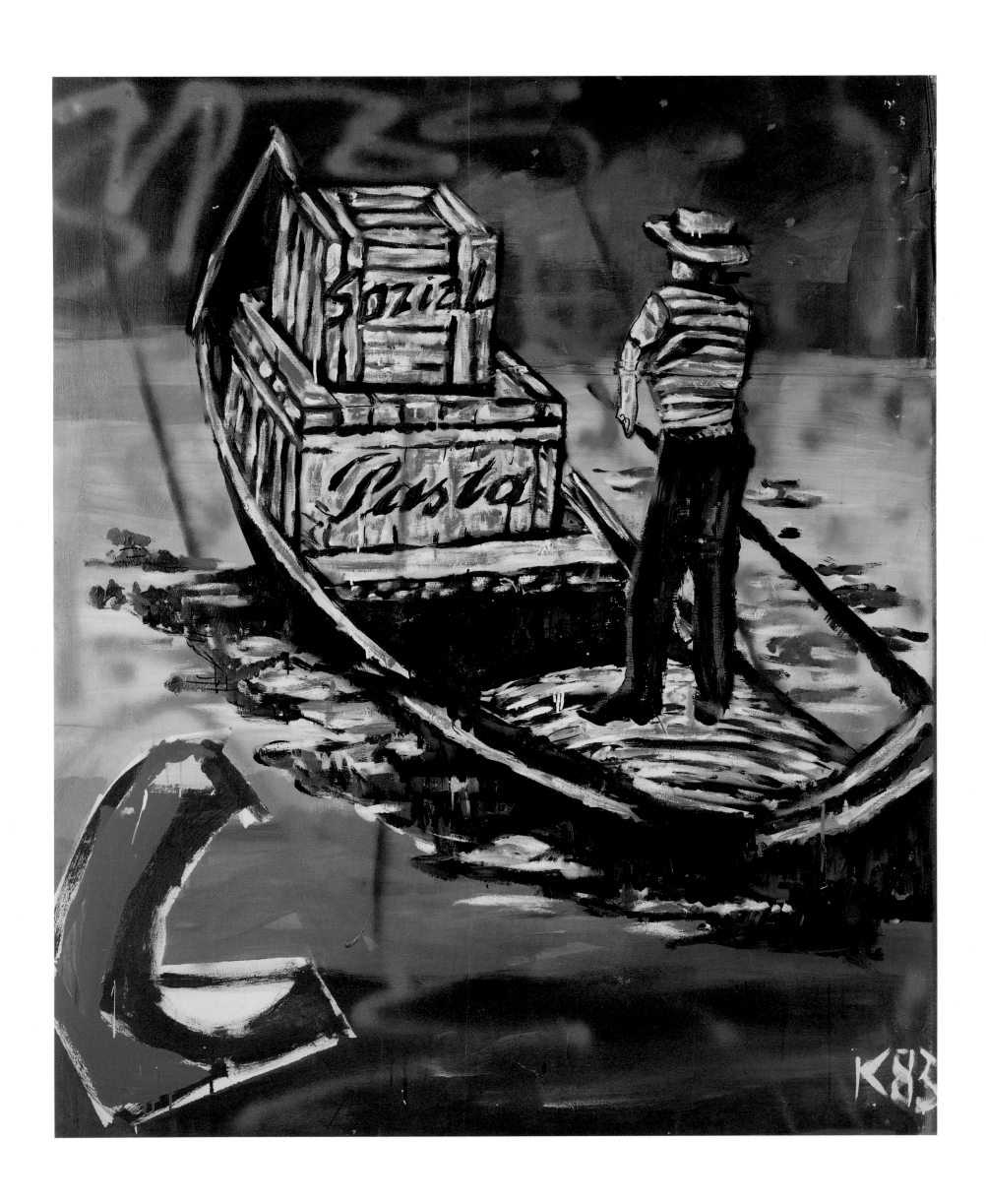

**Sozialkistentransporter,** 1983 | *Transportador de cajones sociales* | *Social crate transporter*

**Sozialkistentransporter,** 1991 | *Transportador de cajones sociales* | *Social crate transporter* (derecha y doble página siguiente | right and following double page | rechts und folgende Doppelseite)

La escultura fue instalada en la escalera del edificio de oficinas de Taschen en 1991 por Martin Kippenberger | The standing sculpture was hung in the staircase of the new Taschen office in 1991 by Martin Kippenberger | Die als Bodenarbeit konzipierte Skulptur wurde 1991 beim Bezug des Taschen-Verlagsgebäudes von Martin Kippenberger ins Treppenhaus gehängt

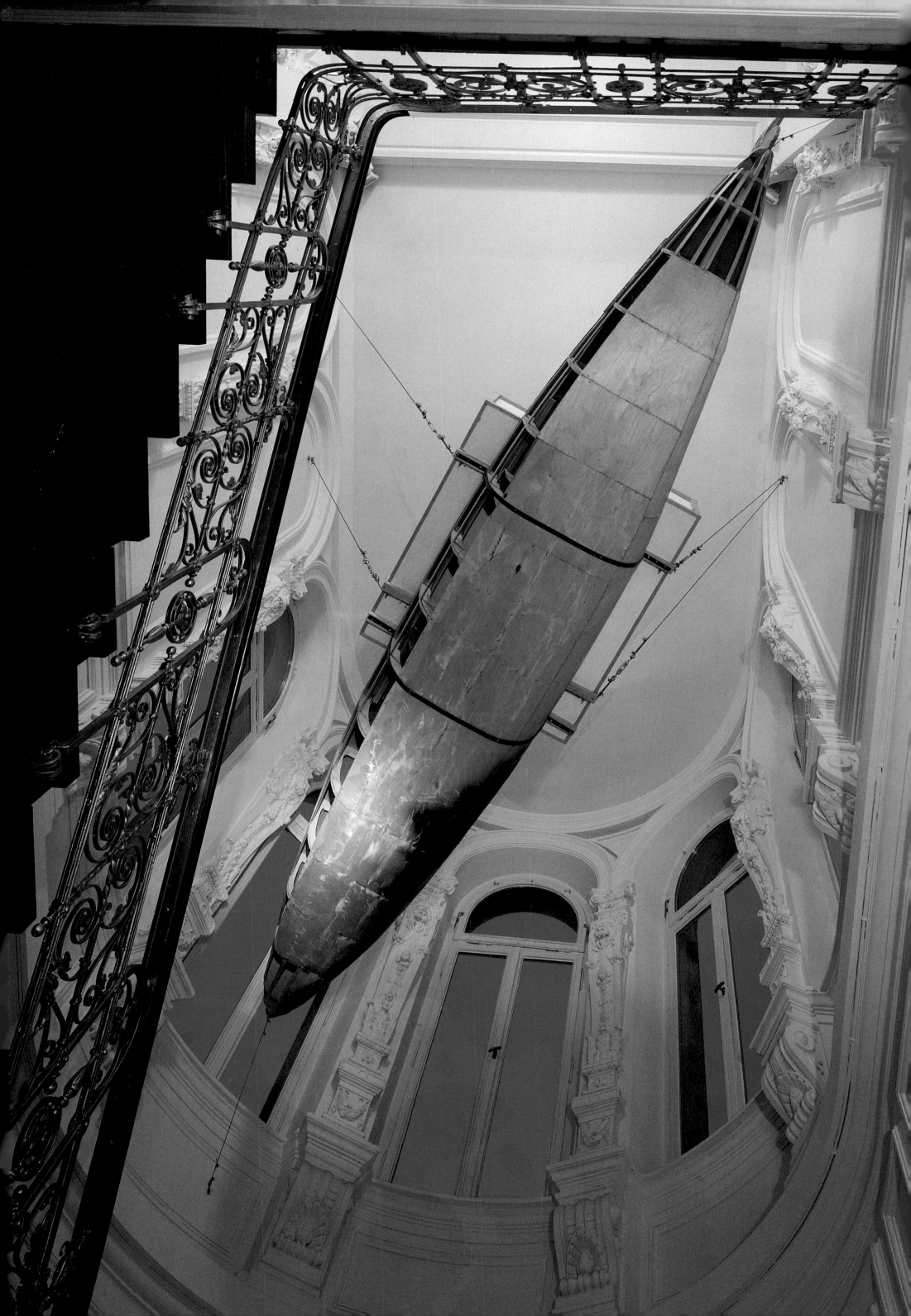

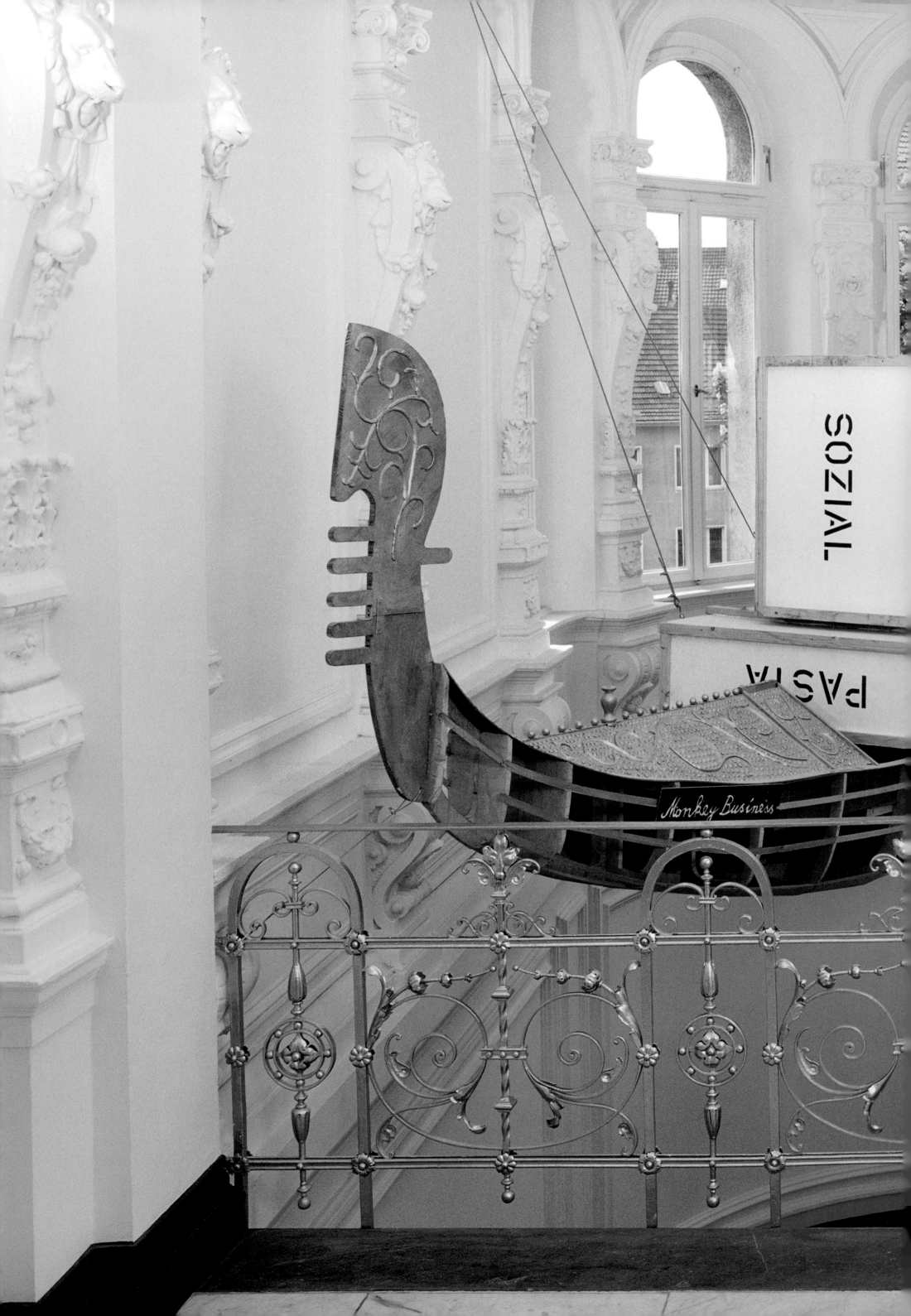

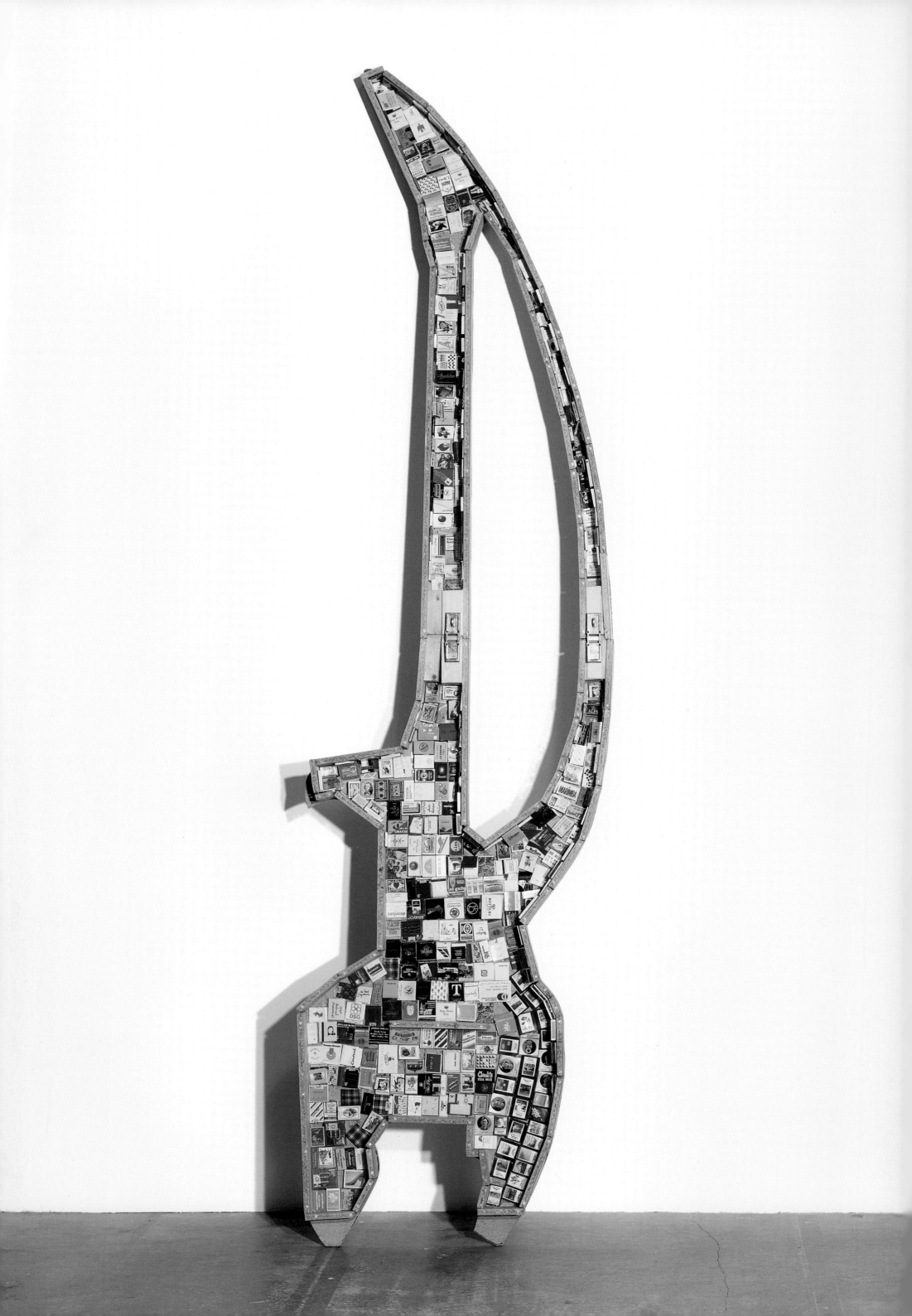

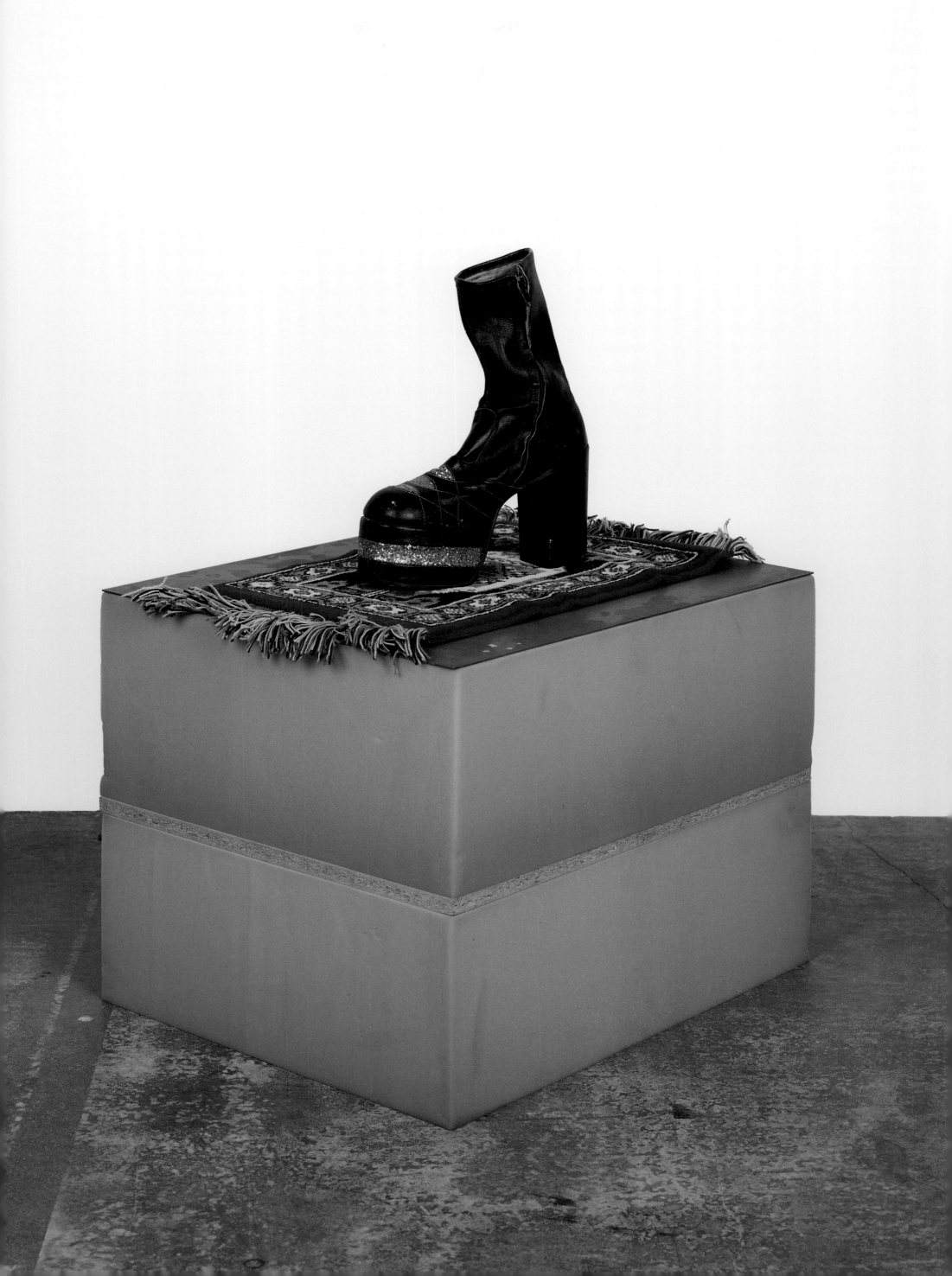

Doble página anterior | Previous double page | Vorherige Doppelseite: **Gitarre,** 1987 | *Guitarra* | *Guitar*   **Bergwerk II,** 1987 | *Mina II* | *Mine II*

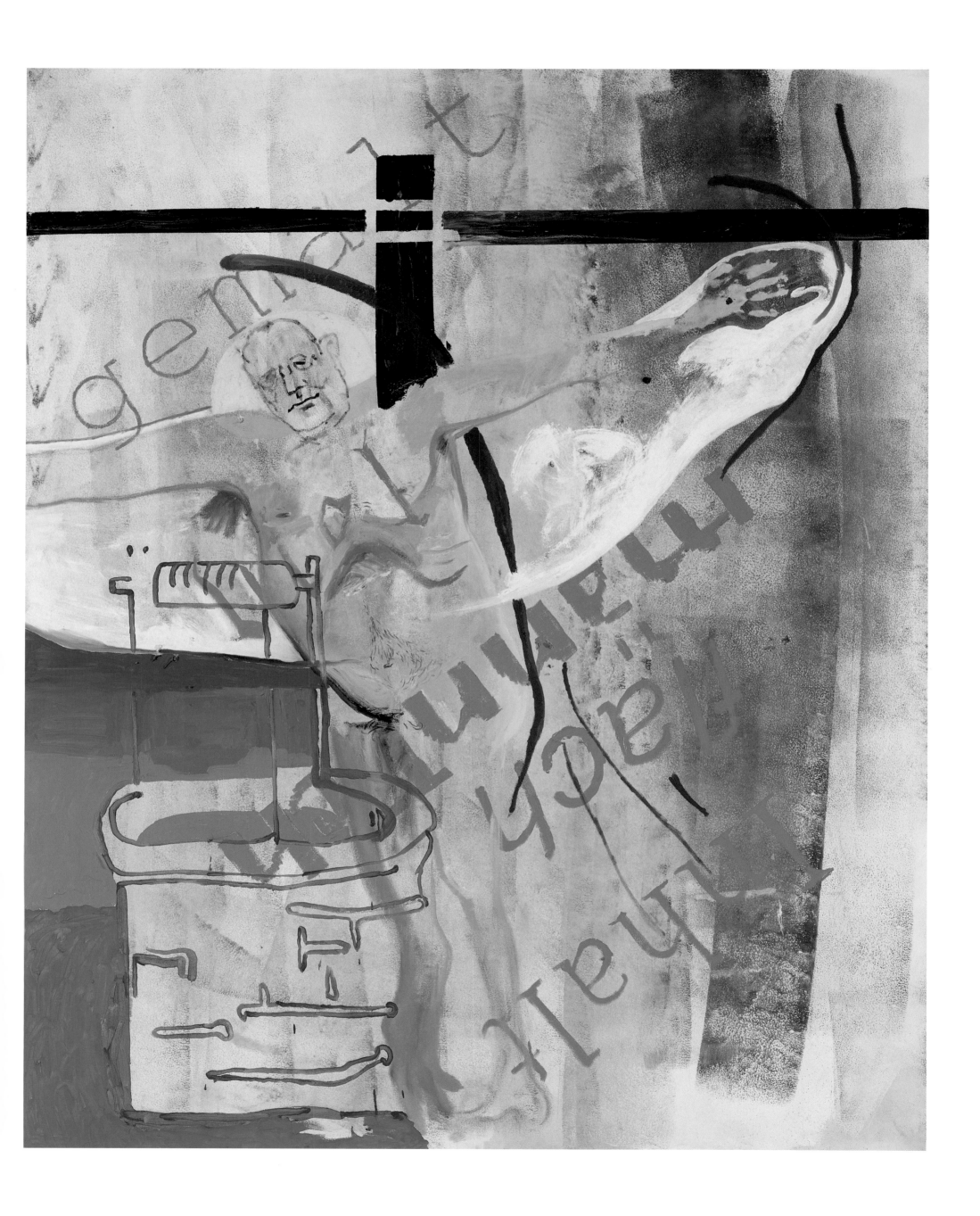

**Ohne Titel,** 1988 | *Sin título* | *Untitled*

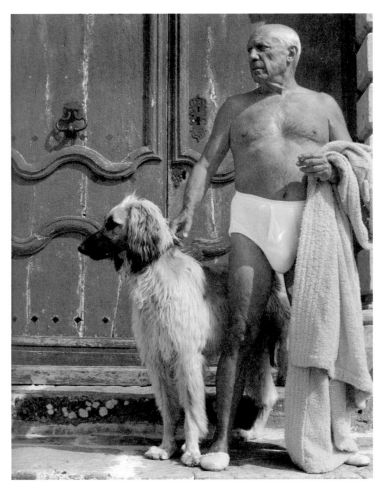

**Pablo Picasso,** 1962 | Foto: David Douglas Duncan

«Pero vayamos más arriba. Lo que está más arriba va a ser muy decisivo. Aquello que entendemos por amor y cariño y seguridad. ¿Se puede agrupar bajo el concepto de calidez? Y si ves el universo de esta manera, entonces todo parece muy frío. Pues todo es negro y sólo el sol o lo que allí se escribe. Esto tampoco puedes alquilarlo, esto tampoco sale de la toma de corriente, de verdad. Dos agujeros en la pared: lluvia o nieve. ¿Quién los moldea? ¿Quién moldea las condiciones básicas?»

"But let's turn to higher things. Higher things will be very decisive. What we understand by love, and affection, and security. Warmth, is that the superordinate term? And if you see the universe like that, everything looks very cold. It's simply black, and only the sun, or whatever. You can't hire it, it doesn't come out of the plug either, really. Two holes in the wall: rain or snow. Who shapes them? The basic conditions: who shapes them?"

„Aber zum Höheren lass uns mal kommen. Das Höhere, das wird sehr entscheidend sein. Das, was wir unter Liebe verstehen und Zuneigung und Sicherheit. Ist der Überbegriff Wärme? Und wenn du so das Weltall siehst, dann sieht das alles ja sehr kalt aus. Das ist halt schwarz und nur die Sonne oder was man da schreibt. Das kannst du auch nicht mieten, das kommt auch nicht aus der Steckdose, wirklich. Zwei Löcher in der Wand: Regen oder Schnee. Wer knetet die? Die Basisbedingungen, wer knetet die?"

Carton de invitación *Podría prestarte algo, pero eso no te haría ningún favor,* Galería Leyendecker, Santa Cruz de Tenerife, 1985 | Invitation card *I could lend you something, but that wouldn't be doing you any favours,* Leyendecker Gallery, Santa Cruz de Tenerife, 1985 | Einladungskarte *Ich könnte euch etwas leihen, aber damit würde ich euch keinen Gefallen tun,* Galerie Leyendecker, Santa Cruz, Teneriffa, 1985

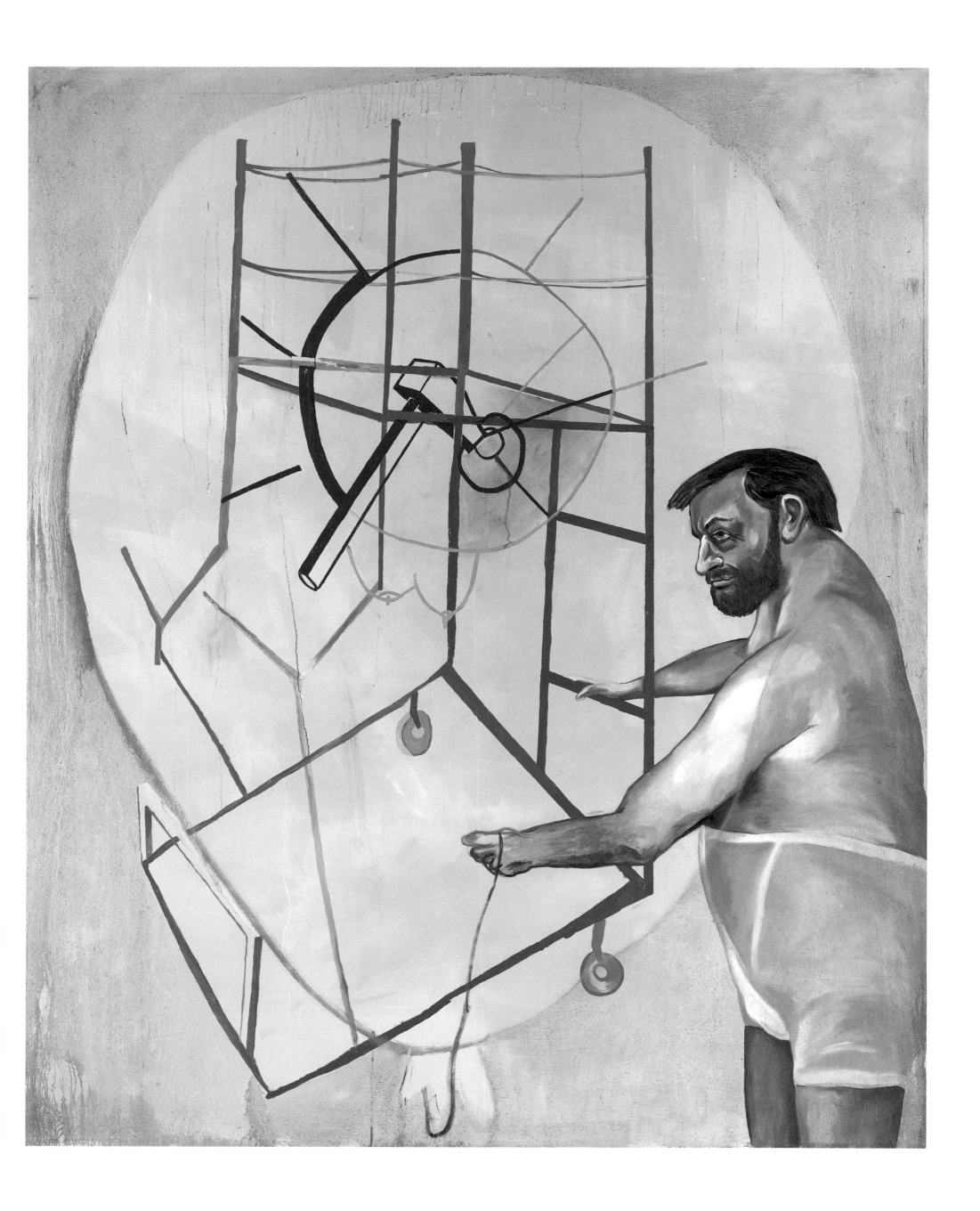

**Ohne Titel,** 1988 | *Sin título* | *Untitled*

«Nadie vive eternamente. No somos tan listos como para sobrevivir a la muerte. Todos nos morimos. Esto de sobrevivir no existe. Como puedes ver, la mujer tras la ventanilla del banco no le toma el pelo a uno, ni hace chistes sin gracia sobre ti sólo porque no tengas dinero. Así que yo evito también ir a los bancos y doy mi firma a otras personas, que son las que van. Su funcionamiento me resulta demasiado existencial.»

"No one survives. We're not clever enough to survive. Everyone dies. There's no survival. You can see that the woman at the cash-desk in the bank doesn't make fun of you and tell stupid jokes about you just because you have no money. That's why I avoid going into banks, and give other people my signature, so they can go for me. I find the whole process too existential."

„Kein Mensch überlebt. So schlau sind wir nicht, dass wir überleben. Jeder stirbt. Überleben gibt's gar nicht. Du kannst mal zusehen, dass die Frau am Bankschalter einen nicht verarscht und dumme Witze über dich macht, nur weil du mal kein Geld hast. Deswegen vermeide ich es ja auch, in Banken reinzugehen, und gebe andern Leuten meine Unterschrift, dass die da reingehen. Mir ist das zu existenziell, wie das abläuft."

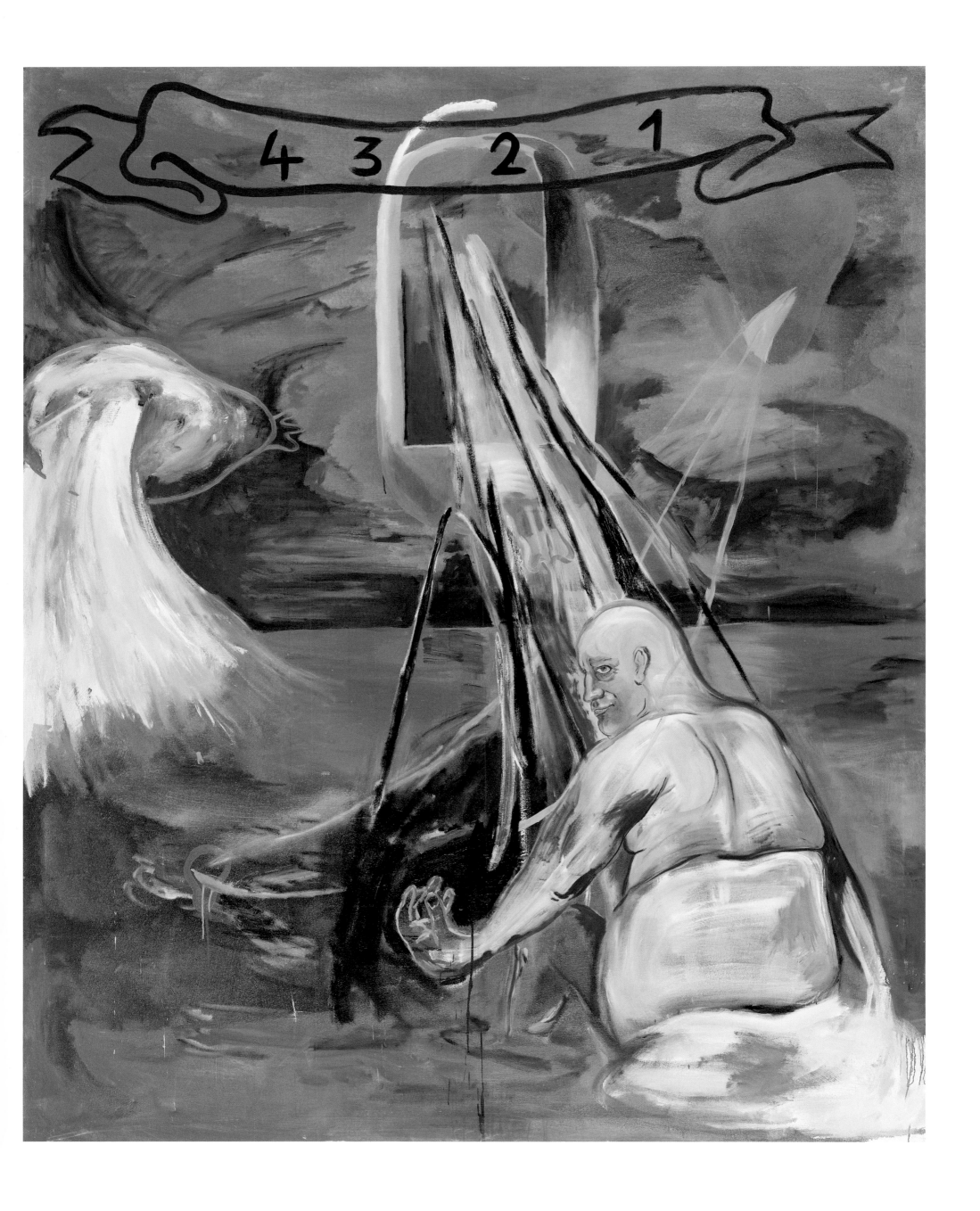

**Ohne Titel,** 1988 | *Sin título* | *Untitled*

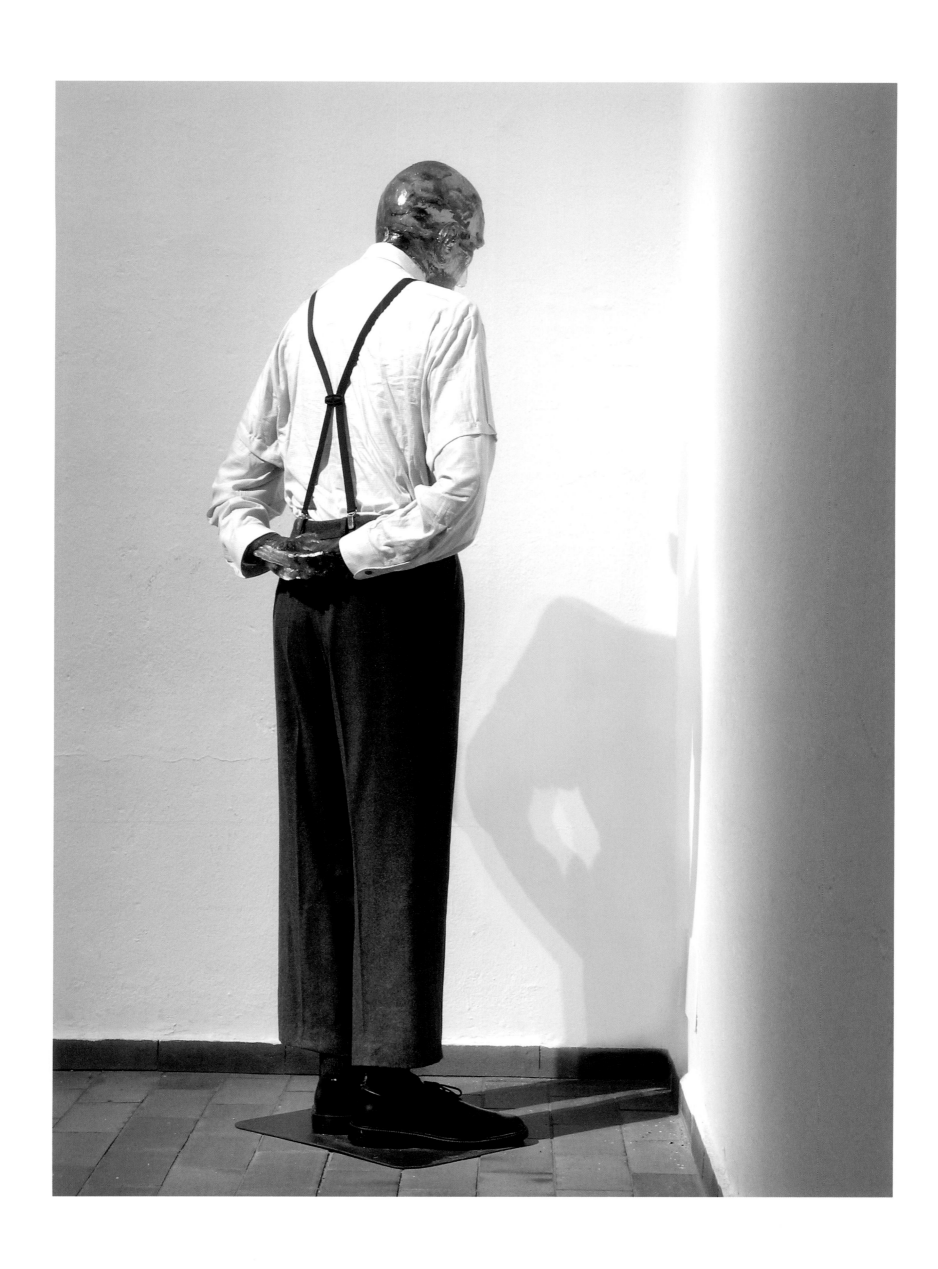

**Martin, ab in die Ecke und schäm Dich,** 1989 | *Martin, de cara a la pared y avergüénzate* | *Martin, into the corner with you and shame on you*

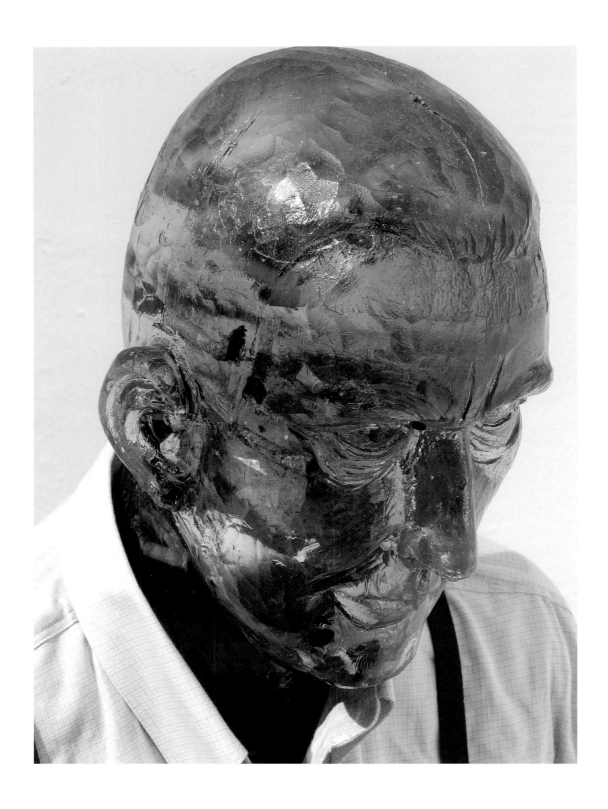

«En la cabeza hay unas cuantas colillas (Kippen). Martin sabía que a veces se portaba mal y que incomodaba a la gente. Habría preferido vivir en armonía, pero con las rigurosas condiciones que ponía, era imposible. Por eso, tras alguna metedura de pata, hizo tres versiones de su escultura del arrepentido. Así sacaba algo en claro.»

"Cigarette-ends have been cast into the head. Martin knew that he often put his foot in it; that he got on people's nerves. He would have preferred more harmony but, under the strict conditions he laid down, that was impossible. So he kept putting his foot in it, and made this penitential sculpture in three versions. In this way, he derived some profit from it."

„Im Kopf sind Zigarettenkippen eingegossen. Martin wusste, dass er sich oft danebenbenahm oder Leuten auf die Nerven ging. Er hätte es lieber harmonisch gehabt, aber bei den strengen Bedingungen, die er stellte, ging das nicht. Also trat er in die Fettnäpfe und machte dann die Büßerskulptur in drei Ausführungen. So hatte er auch was davon."

Albert Oehlen

**Business Class,** 1989 | *Clase business* | *Business Klasse*

**Love Affair Without Racism,** 1989 | *Lío amoroso sin racismo* | *Liebesaffäre ohne Rassismus* (derecha | right | rechts)

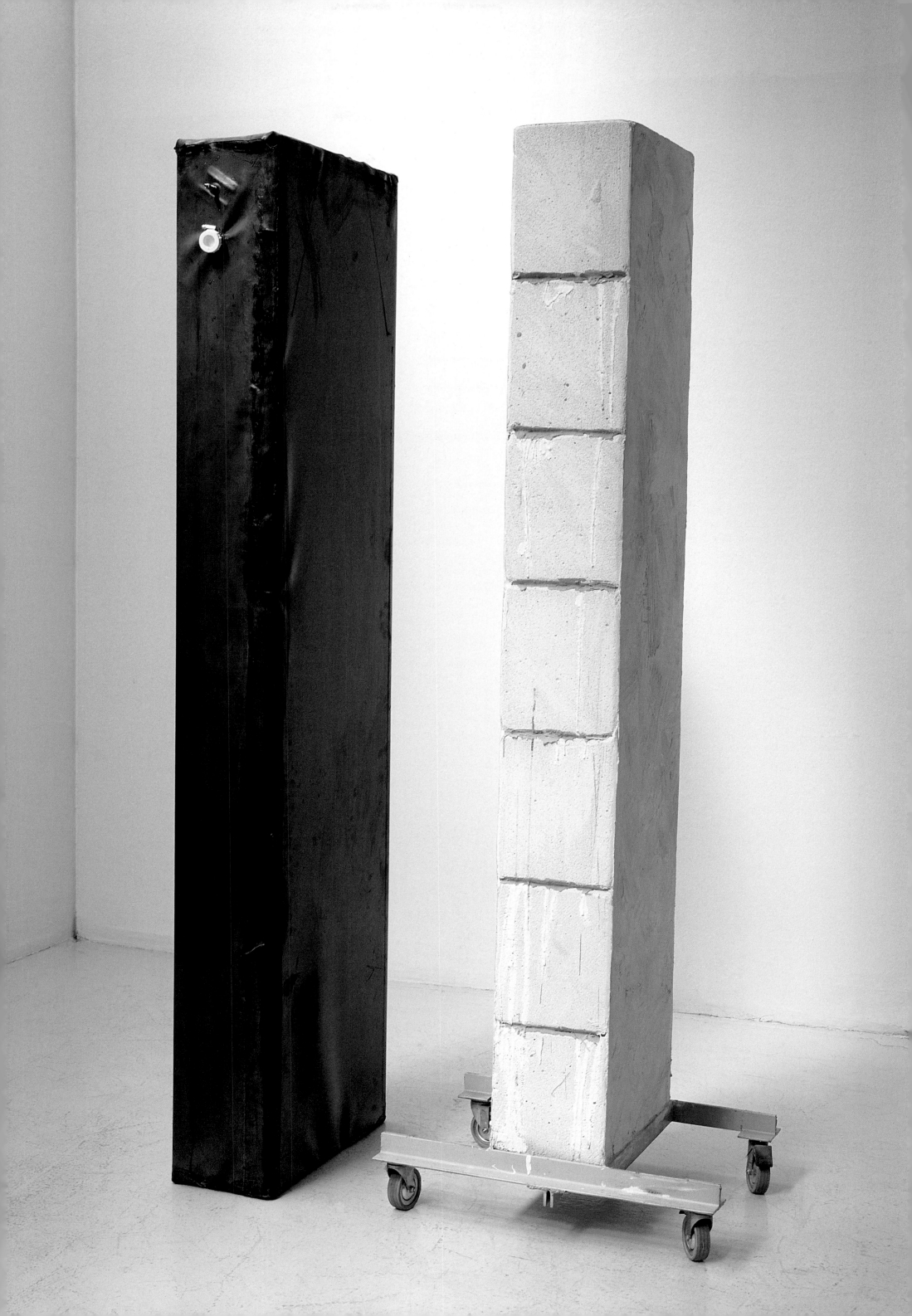

«No tienes ni la menor idea de como se te va a malinterpretar. No eres más que una serie de malentendidos. Así que yo no lo soy. Yo personalmente no soy ningún malentendido. Yo soy lo que soy, aunque sea algo grande, pero aún así, serlo es original. Y aquí no hay ninguna influencia directa. Así que, por mis genes, yo soy yo.»

"You simply don't know how you're misunderstood. You consist of nothing but misunderstandings. But that's not what I am. I myself am not a misunderstanding. I am what I am, whether I'm something great, but that is after all original. And no one has any influence on that, not directly. So from my genes, I'm me!"

„Du weißt ja gar nicht, wie du missverstanden wirst. Du bestehst ja nur aus Missverständnissen. Also bin ich das nicht. Ich selber bin ja kein Missverständnis. Ich bin, was ich bin, ob ich nun was Dolles bin, aber das ist ja original. Und da nimmt ja keiner Einfluss drauf, direkt. Also von meinen Genen aus bin ich ich!"

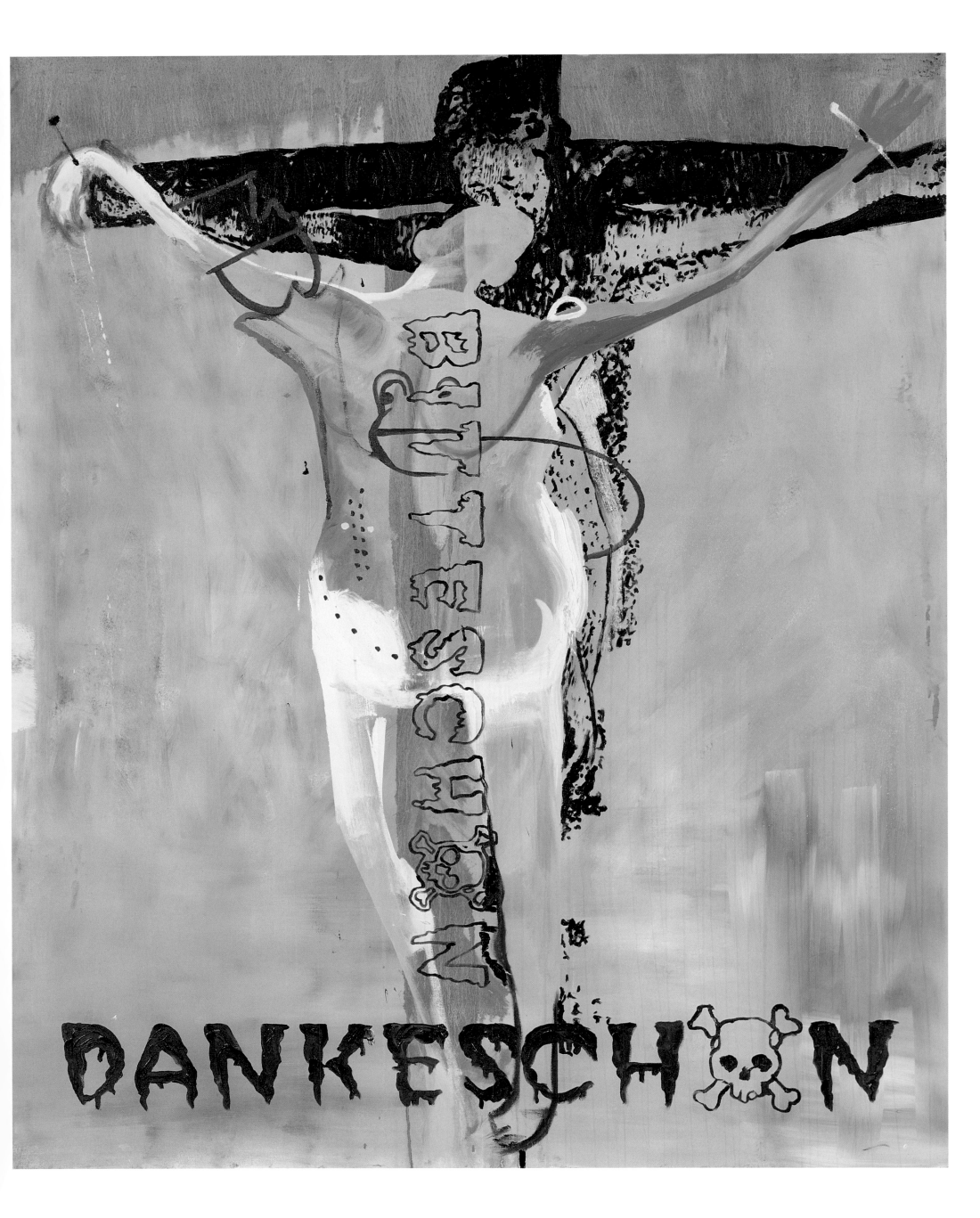

**Ohne Titel,** 1990 | *Sin título* | *Untitled*

«En realidad, uno sólo quiere hablar de sangre y de corazón. Y de ácidos gástricos. Lo único que uno quiere es hacerlo todo correctamente. Quiere llegar a la gente, es un pequeño sacerdote, ¿no? Así que, de algún modo, es un párroco, ¿verdad? Un pastor. La misma palabra define al prelado y al pastor de ovejas (...) Y de alguna manera yo tengo algo de eso, ¿no? Soy San Martín, ahí tenemos la mitad, entonces. Todos debemos tener nuestro rinconcito cálido, ese rinconcito de calma. Todos lo buscamos. Y cuando sabemos dónde está, entonces es cuando podemos alquilarlo, hasta que volvemos a sentir el frío más absoluto.»

"You really only want to talk about heart and blood. And the gastric juices. You want to do everything fairly, after all. You want to get through to people, you're a little priest, aren't you? In other words a pastor in a sense. And translated (…) pastor means shepherd. And there's something of this about me, isn't there? I'm St. Martin, who gave half his cloak. Everyone ought to be warm in his corner, out of the wind. That's what we're all after. And if we know where it is, then we can rent it out. Until we get into the bitter cold ourselves."

„Man will wirklich ja nur Herz und Blut erzählen. Und von Magensäure. Man will ja alles nur gerecht machen. Man will die Leute ja erreichen, man ist ja ein kleiner Priester, ne? Also, irgendwie Pfarrer? Pastor. Und Pastor heißt übersetzt (…) Hirte, ja. Und irgendwie hab ich so was, ne? Ich bin der heilige St. Martin, da gibt's die Hälfte, so. Jeder soll es schön warm haben in seiner Ecke, ja, in der windstillen Ecke. Die suchen wir doch alle. Und wenn man weiß, wo die ist, dann kann man die erst mal vermieten, so lange, bis man selbst ins Bitterkalte gerät."

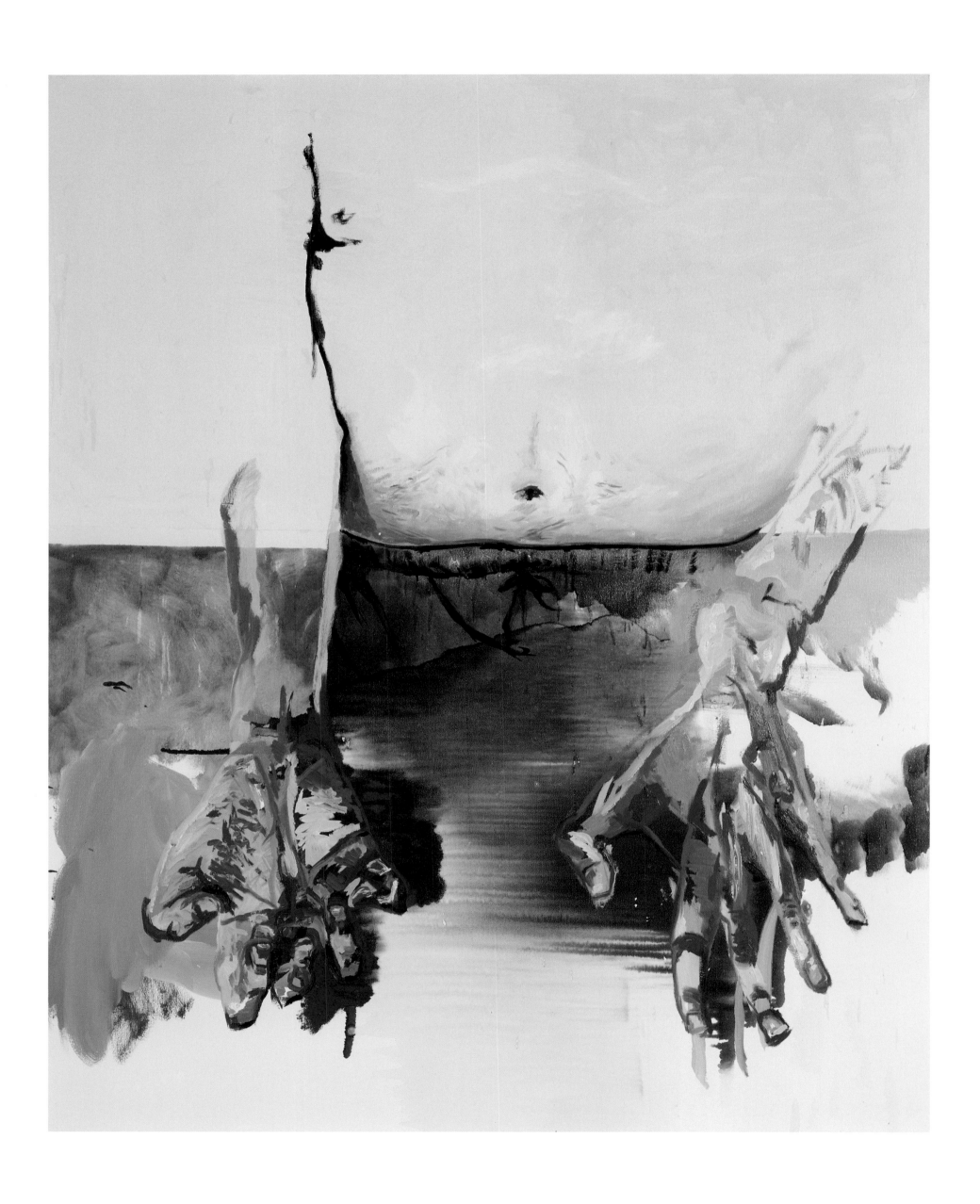

**Ohne Titel,** 1992 | *Sin título* | *Untitled*

**Ohne Titel,** 1991 | *Sin título* | *Untitled*

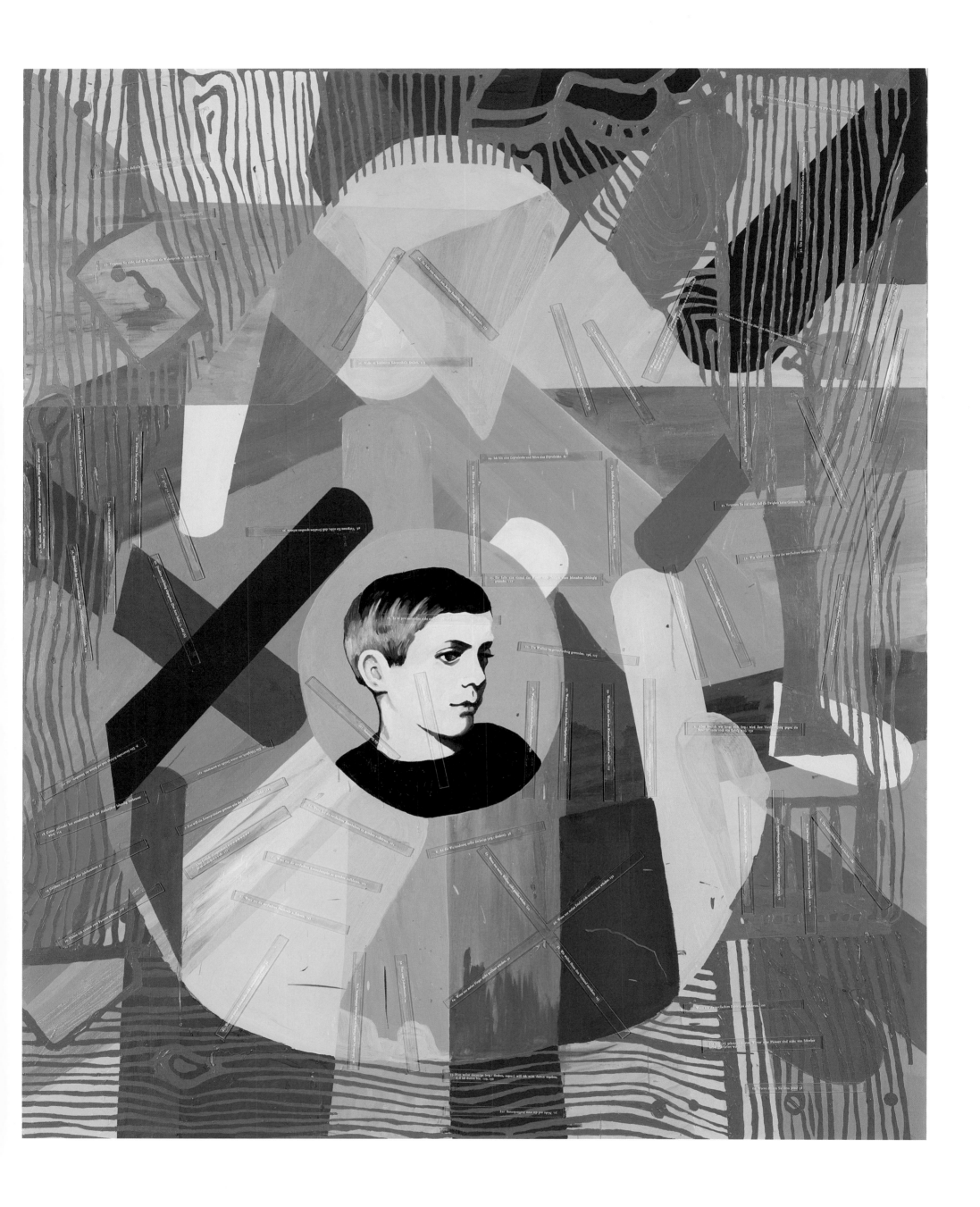

**Porträt Paul Schreber,** 1994 | *Retrato de Paul Schreber* | *Portrait of Paul Schreber*

«En aquella época vivíamos en Viena, en una buhardilla-estudio que nos había conseguido Peter Pakesch. Allí pusimos sobre la mesa un fondo común de material gráfico y empezamos con los collages, cada uno por su lado, pero también conjuntamente. Lo que pasa es que él estaba más cerca de los ejemplares de *Hustler* y de la jeringa por la que asoman salchichas de látex.»

"At the time we were living in Vienna in a studio that Peter Pakesch had found for us. We had a joint stock of pictorial material on a large table, and we started on a collage individually and together. Mostly, he stood a bit closer to the *Hustler* issues and the spray where the latex sausages emerge."

„Wir wohnten damals zusammen in einer Atelier-Etage in Wien, die Peter Pakesch uns besorgt hatte. Da hatten wir auf einem großen Tisch einen gemeinsamen Fundus von Bildmaterial und haben collagiert, jeder für sich und auch zusammen. Er stand aber meist etwas näher an den *Hustler*-Heften und an der Spritze, wo die Latexwürste rauskommen."

Albert Oehlen

Todos los *collages* de las páginas 174–177 | All the spages 174–177 | Alle Collagen auf den Seiten 174–177:

Martin Kippenberger / Albert Oehlen: **Ohne Titel,** 1984 | *Sin título* | *Untitled*

«Por aquella época se publicó un artículo, en el *Frankfurter Allgemeine Zeitung*, creo, en el que se ensalzaba a Picasso en términos muy elogiosos. Principalmente se destacaba que había realizado uno de sus dibujos sobre el papel de carta azul de algún hotel. Eso a Martin le dejó hecho polvo: que a Picasso le diesen puntos extra por lo del papel de carta azul. Un dios al que parece imposible admirar aún más, recibe más loas todavía por usar papel de carta azul. Martin contraatacó entonces con estas fotos y con una serie muy buena y bastante extensa de dibujos sobre papel de carta de hoteles.»

"At the time there was an article in the newspaper, *Frankfurter Allgemeine Zeitung* I think, in which Picasso was venerated in the highest possible terms. What was particularly emphasized was that his drawings were simply sketched on blue hotel writing paper. This made Martin very angry, the fact that Picasso was getting bonus points for the blue hotel writing paper. A god, whose appreciation and valuation seemed able to go no higher, gets a bonus point for blue hotel writing paper."

„Zu der Zeit gab es einen Artikel, in der *Frankfurter Allgemeinen Zeitung*, glaube ich, in dem Picasso in den allerhöchsten Tönen gehuldigt wurde. Besonders hervorgehoben war, dass eine seiner Zeichnungen auf blauem Hotelbriefpapier hingeworfen war. Das hat Martin ziemlich fertig gemacht, dass Picasso für das blaue Hotelbriefpapier noch mal Extrapunkte bekam. Ein Gott, dessen Wertschätzung nicht mehr zu steigern schien, kriegt noch mal einen drauf für blaues Hotelbriefpapier. Da hat Martin dann zurückgeschlagen, mit diesen Fotos und einer ziemlich umfangreichen, tollen Serie von Zeichnungen auf Hotelbriefpapier."

Albert Oehlen

# DOLDER GRAND HOTEL ZURICH

Kurhausstrasse 65, CH-8032 Zürich, Tel. 01-251 62 31, Tx. 816 416 gra ch, Fax 01-251 88 29

The Leading Hotels of Switzerland  *The Leading Hotels of the World*.

**Ohne Titel (Dolder Grand Hotel Zürich),** 1995 | *Sin título (Dolder Grand Hotel Zürich)* | *Untitled (Dolder Grand Hotel Zürich)*

179

**Ohne Titel (Wilder Mann),** 1989 | *Sin título (Wilder Mann)* | *Untitled (Wilder Mann)*

**Ohne Titel (Hotel Central),** 1990 | *Sin título (Hotel Central)* | *Untitled (Hotel Central)*

**Ohne Titel (Coral Beach and Tennis Club),** 1990 | *Sin título (Coral Beach and Tennis Club)* | *Untitled (Coral Beach and Tennis Club)*

**Ohne Titel (Hotel Scheise Deutschland),** 1990 | *Sin título (Hotel Scheise Deutschland)* | *Untitled (Hotel Scheise Deutschland)*

**Ohne Titel (Alpin Park Hotel),** 1990 | *Sin título (Alpin Park Hotel)* |
*Untitled (Alpin Park Hotel)*

**Ohne Titel (Royal Viking Hotel),** 1990 | *Sin título (Royal Viking Hotel)* |
*Untitled (Royal Viking Hotel)*

**Ohne Titel (Hotel Grauer Bär),** 1990 | *Sin título (Hotel Grauer Bär)* |
*Untitled (Hotel Grauer Bär)*

**Ohne Titel (Philipburn),** 1994 | *Sin título (Philipburn)* |
*Untitled (Philipburn)*

**Ohne Titel (Hotel des Bergues),** 1995 | *Sin título (Hotel des Bergues)* | *Untitled (Hotel des Bergues)*

**Ohne Titel (Park Hotel),** 1995 | *Sin título (Park Hotel)* | *Untitled (Park Hotel)*

**Ohne Titel (Caesars Palace Nevada),** 1995 | *Sin título (Caesars Palace Nevada)* | *Untitled (Caesars Palace Nevada)*

**Ohne Titel (Chateau de Marçay),** 1995 | *Sin título (Chateau de Marçay)* | *Untitled (Chateau de Marçay)*

## HÔTEL DES BERGUES
### GENÈVE

*Votre numéro de chambre:*
*Your room number :*

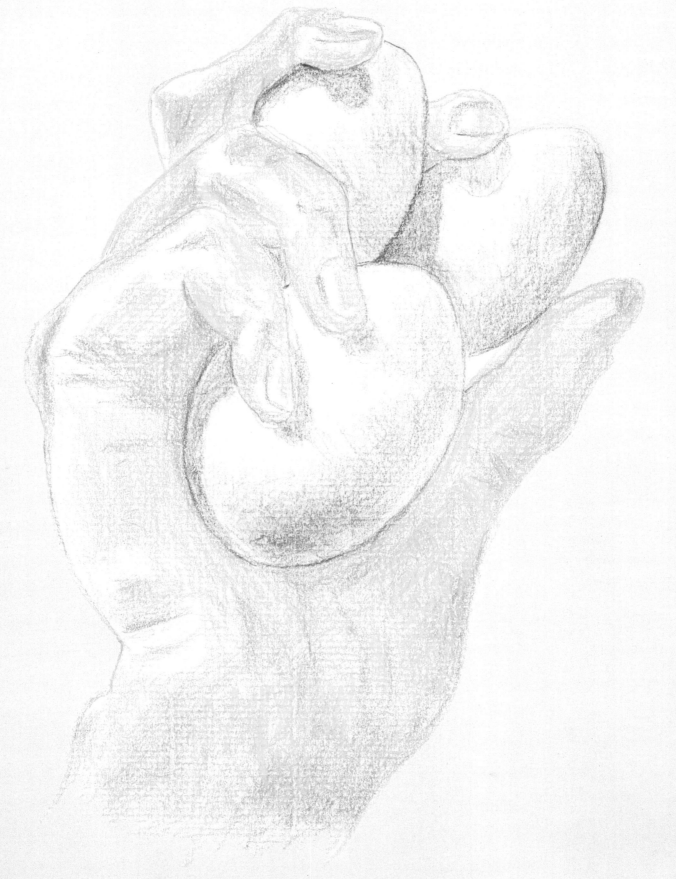

お医者さん、

*33, quai des Bergues  1201 Genève  Suisse  Tél. 022 731 50 50  Télex 412 540  Fax 022 732 19 89*

**Ohne Titel (Hotel des Bergues),** 1994 | *Sin título (Hotel des Bergues)* | *Untitled (Hotel des Bergues)*

**GRAN HOTEL REINA VICTORIA** ★★★

PLAZA SANTA ANA, 14 • 28012 MADRID
TELEFONO (91) 531 45 00 • FAX (91) 522 03 07

TRYP, S.A. R.M. de Madrid. Tomo 33836 - 2683, sección 3., folio 142, hoja 25054, C.I.F.: A-28359040

DIRECCION DE CENTRAL Y RESERVAS:
MAURICIO LEGENDRE, 16 • 28046 MADRID • TELEFONO (91) 315 32 46 • TELEX 42920 TRYCP E • FAX (91) 314 31 56

**Ohne Titel (Gran Hotel Reina Victoria),** 1990 | *Sin título (Gran Hotel Reina Victoria)* | *Untitled (Gran Hotel Reina Victoria)*

Airfield tarmac N° 1

**Ohne Titel (Mirage),** 1991 | *Sin título (Mirage)* | *Untitled (Mirage)*

**Ohne Titel (Paramount),** 1991 | *Sin título (Paramount)* |
*Untitled (Paramount)*

**Ohne Titel (Hotel Sanp Milano),** 1991 | *Sin título (Hotel Sanp Milano)* |
*Untitled (Hotel Sanp Milano)*

**Ohne Titel (Villa Cornér della Regina),** 1991 | *Sin título (Villa Cornér della Regina)* |
*Untitled (Villa Cornér della Regina)*

**Ohne Titel (Cecil B. de Mille Productions Inc.),** 1992 | *Sin título (Cecil B. de Mille Productions Inc.)* | *Untitled (Cecil B. de Mille Productions Inc.)*

**Ohne Titel (Shannon Shamrock Hotel),** 1990 | *Sin título (Shannon Shamrock Hotel)* |
*Untitled (Shannon Shamrock Hotel)*

**Ohne Titel (Hotel Avenida Palace),** 1991 | *Sin título (Hotel Avenida Palace)* |
*Untitled (Hotel Avenida Palace)*

**Ohne Titel (Shannon Shamrock Hotel),** 1990 | *Sin título (Shannon Shamrock Hotel)* |
*Untitled (Shannon Shamrock Hotel)*

**Ohne Titel (Miyako Hotel),** 1991 | *Sin título (Miyako Hotel)* |
*Untitled (Miyako Hotel)*

**Ohne Titel (Chateau de Marçay),** 1995 | *Sin título (Chateau de Marçay)* |
*Untitled (Chateau de Marçay)*

**Ohne Titel (Dupont Plaza Hotel),** 1995 | *Sin título (Dupont Plaza Hotel)* |
*Untitled (Dupont Plaza Hotel)*

**Ohne Titel (Domaine des Hauts de Loire),** 1995 | *Sin título (Domaine des Hauts de Loire)* |
*Untitled (Domaine des Hauts de Loire)*

**Ohne Titel (Hotel Grünwalder Hof),** 1995 | *Sin título (Hotel Grünwalder Hof)* |
*Untitled (Hotel Grünwalder Hof)*

**Ohne Titel (Parkhotel Adler),** 1995 | *Sin título (Parkhotel Adler)* | *Untitled (Parkhotel Adler)*

Doble página siguiente | Following double page | Folgende Doppelseite: **Ohne Titel (Hotel Grünwalder Hof),** 1995 | *Sin título (Hotel Grünwalder Hof)* | *Untitled (Hotel Grünwalder Hof)*

**Ohne Titel (Gasthaus zur Strammen Pilgerin),** 1995 | *Sin título (Gasthaus zur Strammen Pilgerin)* | *Untitled (Gasthaus zur Strammen Pilgerin)*

**Ohne Titel (Hotel am Stadttor),** 1995 | *Sin título (Hotel am Stadttor)* | *Untitled (Hotel am Stadttor)*

**Ohne Titel (Hotel Excelsior Roma),** 1995 | *Sin título (Hotel Excelsior Roma)* | *Untitled (Hotel Excelsior Roma)*

**Ohne Titel (Hotel Grauer Bär),** 1995 | *Sin título (Hotel Grauer Bär)* | *Untitled (Hotel Grauer Bär)*

**Ohne Titel (Jolly Hotel du Grand Sablon),** 1995 | *Sin título (Jolly Hotel du Grand Sablon)* | *Untitled (Jolly Hotel du Grand Sablon)*

**Ohne Titel (Parkhotel Leipziger Hof),** 1995 | *Sin título (Parkhotel Leipziger Hof)* | *Untitled (Parkhotel Leipziger Hof)*

**Ohne Titel (La Residencia),** 1995 | *Sin título (La Residencia)* | *Untitled (La Residencia)*

**Ohne Titel (Garden Hotel),** 1996 | *Sin título (Garden Hotel)* | *Untitled (Garden Hotel)*

**Ohne Titel (Hotel Playa Sol / Auberge du Soleil),** 1995 | *Sin título (Hotel Playa Sol / Auberge du Soleil)* | *Untitled (Hotel Playa Sol / Auberge du Soleil)*

**Ohne Titel (Lydmar Hotel)**, 1995 | *Sin título (Lydmar Hotel)* | *Untitled (Lydmar Hotel)*

# Lista de obras | List of exhibited works
# Verzeichnis der ausgestellten Werke

**Doch Enten brauchen keine Baumwollstrümpfe,** 1977 |
*Pero los patos no necesitan medias de algodón,* Dispersión sobre
lienzo, 100 x 100 cm | *But ducks need no cotton socks,* Dispersion
on canvas, 100 x 100 cm / 39 ¹/₄ x 39 ¹/₄ inches | Dispersion auf
Leinwand, 100 x 100 cm | p. 71 (*)

**Braver Junge, immer brav,** 1981 | *Buen chico, siempre bueno,*
Acrílico sobre lienzo, 201 x 300 cm | *Good boy, always good,*
Acrylic on canvas, 201 x 300 cm / 79 x 118 inches | Acryl auf
Leinwand, 201 x 300 cm | p. 64 / 65

**Eiermann aus Amsterdam / Eiermann aus Köln,** 1981 |
*Hombre-huevo de Ámsterdam / Hombre-huevo de Colonia,* Óleo
sobre lienzo, 2 partes, cada una 61,5 x 51,5 cm | *Egg-man from
Amsterdam / Egg-man from Cologne,* Oil on canvas, 2 parts, each
61.5 x 51.5 / 24 ¹/₄ x 20 ¹/₄ inches | Öl auf Leinwand, 2 Teile,
je 61,5 x 51,5 cm | p. 85 (*)

**Flotter Dreier, Motörheads Rom 1941,** 1981 | *Menage à trois,
la Roma de Motörhead 1941,* Óleo sobre lienzo, 3 partes, cada una
51,5 x 62,5 cm | *Quick threesome, Motörhead's Rome 1941,* Oil on
canvas, 3 parts, each 51.5 x 62.5 cm / 20 ¹/₄ x 24 ¹/₂ inches | Öl auf
Leinwand, 3 Teile, je 51,5 x 62,5 cm | p. 86 / 87 (*)

**Hund,** 1981 | *Perro,* Acrílico sobre lienzo, 200 x 150 cm | *Dog,*
Acrylic on canvas, 200 x 150 cm / 78 ³/₄ x 58 inches | Acryl auf
Leinwand, 200 x 150 cm | p. 73 (*)

**Ohne Titel,** 1981 | *Sin título,* Acrílico sobre lienzo, 200 x 300 cm |
*Untitled,* Acrylic on canvas, 200 x 300 cm / 78 ³/₄ x 118 inches |
Acryl auf Leinwand, 200 x 300 cm | p. 54 / 55 (*)

**Blaue Lagune,** 1982 | *La laguna azul,* Chapa de automóvil,
8 partes, cada una 50 x 60 y 60 x 50 cm | *Blue lagoon,* Sheet
metal, 8 parts, each 50 x 60 and 60 x 50 cm / 19 ³/₄ x 23 ³/₄ and
23 ³/₄ x 19 inches | Autoblech, 8 Teile, je 50 x 60 bzw. 60 x 50 cm |
p. 80 / 81 (*)

**Das Erbe,** 1982 | *La herencia,* Técnica mixta sobre lienzo,
155 x 120,5 cm | *The inheritance,* Mixed media on canvas,
155 x 120.5 cm / 61 x 47 ¹/₂ inches | Mischtechnik auf Leinwand,
155 x 120,5 cm | p. 99

**Fiffen, Faufen und Ferfaufen / Ich hab kein Alibi, höchstens
mal ein Bier, hör nur zu mosern, so geht's nicht nur Dir,** 1982 |
*Fiffen, Faufen und Ferfaufen / No tengo coartada, como mucho
una cerveza, deja de quejarte, tú no eres la única,* Óleo sobre
lienzo, 2 partes, cada una 120 x 100 cm *Fiffen, Faufen und
Ferfaufen / Got no alibi, maybe a beer, so stop your nagging, you're
not the only one here,* Oil on canvas, 2 parts, each 120 x 100 cm /
47 ¹/₂ x 39 ¹/₂ inches | Öl auf Leinwand, 2 Teile, je 120 x 100 cm |
p. 96 / 97

**Selbstporträt,** 1982 | *Autorretrato,* Técnica mixta sobre lienzo, 170
x 170 cm | *Self-portrait,* Mixed media on canvas, 170 x 170 cm / 67
x 67 inches | Mischtechnik auf Leinwand, 170 x 170 cm |
p. 95

**Null Bock auf Ideen,** 1982/83 | *Pasando de ideas,* Técnica
mixta sobre lienzo, 10 partes, cada una 90 x 75 cm | *Buggered
for ideas,* Mixed media on canvas, 10 parts, each 90 x 75 cm /
35 ¹/₂ x 29 ¹/₂ inches | Mischtechnik auf Leinwand, 10 Teile,
je 90 x 75 cm | p. 90–92

**Ohne Titel,** 1982–83 | *Sin título,* Técnica mixta sobre lienzo,
3 partes: 184 x 183 cm, 183,5 x 79 cm, 183,5 x 153 cm | *Untitled,*
Mixed media on canvas, 3 parts: 184 x 183 cm, 183.5 x 79 cm,
183.5 x 153 cm / 72 ¹/₂ x 72, 72 ¹/₄ x 31, 72 ¹/₄ x 69 ¹/₄ inches |
Mischtechnik auf Leinwand, 3 Teile: 184 x 183 cm, 183,5 x 79 cm,
183,5 x 153 cm, | p. 74 / 75 (*)

**Heute denken – morgen fertig,** 1983 | *Pensar hoy – mañana
terminado,* Óleo sobre lienzo, 160 x 133 cm | *Good idea today –
done tomorrow,* Oil on canvas, 160 x 130 cm / 63 x 52 ¹/₂ inches |
Öl auf Leinwand, 160 x 133 cm | p. 103

**Motörhead (Lemmy) 2,** 1983 | Técnica mixta sobre lienzo,
170 x 170 cm | Mixed media on canvas, 170 x 170 cm /
67 x 67 inches | Mischtechnik auf Leinwand, 170 x 170 cm | p. 89

**Sozialkistentransporter,** 1983 | *Transportador de cajones
sociales,* Técnica mixta sobre lienzo, 183,5 x 155 cm | *Social crate
transporter,* Mixed media on canvas, 183.5 x 155 cm / 72 x 61
inches | Mischtechnik auf Leinwand, 133,5 x 155 cm | p. 152 (*)

**Am Ort schwebende Feinde gilt es zu befestigen,** 1984 |
*Los enemigos flotantes se han de fijar,* Técnica mixta sobre lienzo,
160 x 133 cm | *Floating enemies must be pinned down,* Mixed
media on canvas, 160 x 133 cm / 63 x 52 ¹/₂ inches | Mischtechnik
auf Leinwand, 160 x 133 cm | p. 115

**Das gute Buch,** 1984 | *El buen libro,* Óleo sobre lienzo,
92 x 77 cm | *The good book,* Oil on canvas, 92 x 77 cm /
36 ¹/₄ x 30 ¹/₄ inches | Öl auf Leinwand, 92 x 77 cm | p. 126 (*)

**Die Mutter von Joseph Beuys,** 1984 | *La madre de Joseph
Beuys,* Técnica mixta sobre lienzo, 243 x 202 cm | *The mother
of Joseph Beuys,* Mixed media on canvas, 243 x 202 cm /
95 ¹/₂ x 79 ¹/₂ inches | Mischtechnik auf Leinwand, 243 x 202 cm |
p. 105

**Larry Flint (The Anarchistic Choice) / Mephisto Millowitsch,**
1984 | *Larry Flint (La elección anarquista) / Mephisto Millowitsch,*
Óleo sobre lienzo, 2 partes, cada una 90 x 75 cm | Oil on canvas,
2 parts, each 90 x 75 cm / 35 ¹/₂ x 29 ¹/₂ inches | *Larry Flint
(Die anarchistische Wahl) / Mephisto Millowitsch,* Öl auf Leinwand,
2 Teile, je 90 x 75 cm | p. 117

**Mechthild, Helen, Ulrike, Elisabeth,** (Mechthild von Dannenberg,
Helen van der Meij, Ulrike Schmela, Elisabeth Kaufmann), 1984 |
Óleo sobre lienzo, 4 partes, cada una 90 x 75 cm | Oil on canvas,
4 parts, each 90 x 75 cm / 35 ¹/₂ x 29 ¹/₂ inches | Öl auf Leinwand,
4 Teile, je 90 x 75 cm | p. 109

**Nieder mit der Inflation,** 1984 | *Abajo con la inflación,* Técnica
mixta sobre lienzo, 160 x 266 cm | *Down with inflation,* Mixed
media on canvas, 160 x 266 cm / 63 x 105 inches | Mischtechnik
auf Leinwand, 160 x 266 cm | p. 118 / 119

**Ohne Titel,** 1984 | *Sin título,* Óleo sobre lienzo, 122 x 200 cm |
*Untitled,* Oil on canvas, 122 x 200 cm / 48 x 79 inches | Öl auf
Leinwand, 122 x 200 cm | p. 128 (*)

Martin Kippenberger / Albert Oehlen: **Ohne Titel,** 1984 | *Sin título,*
Óleo y laca sobre lienzo, 150 x 60 cm | *Untitled,* Oil and lacquer
on canvas, 150 x 60 cm / 59 x 23 ¹/₂ inches | Öl und Lack auf Lein-
wand, 150 x 60 cm | Courtesy Galerie Max Hetzler, Berlin, p. 61

Martin Kippenberger / Albert Oehlen: **Ohne Titel** (1), 1984 |
*Sin título,* Collage sobre papel, 30,5 x 23 cm | *Untitled,* Collage
on paper, 30,5 x 23 cm / 12 x 9 ¹/₄ inches | Collage auf Papier,
30,5 x 23 cm | p. 174

Martin Kippenberger / Albert Oehlen: **Ohne Titel** (2), 1984 |
*Sin título,* Collage sobre papel, 30 x 21,5 cm | *Untitled,* Collage
on paper, 30 x 21.5 cm / 11 ³/₄ x 8 ¹/₂ inches | Collage auf Papier,
30 x 21,5 cm | p. 175

Martin Kippenberger / Albert Oehlen: **Ohne Titel** (3), 1984 |
*Sin título,* Collage sobre papel, 30 x 22 cm | *Untitled,* Collage
on paper, 30 x 22 cm / 12 x 8 ¹/₂ inches | Collage auf Papier,
30 x 22 cm | p. 176

Martin Kippenberger / Albert Oehlen: **Ohne Titel** (4), 1984 |
*Sin título,* Collage sobre papel, 29 x 21 cm | *Untitled,* Collage
on paper, 29 x 21 cm / 11 ¹/₂ x 8 ¹/₄ inches | Collage auf Papier,
29 x 21 cm | p. 177

Martin Kippenberger / Albert Oehlen: **Ohne Titel** (5), 1984 |
*Sin título,* Collage sobre papel, 30 x 21 cm | *Untitled,* Collage
on paper, 30 x 21 cm / 11 ³/₄ x 8 inches | Collage auf Papier,
30 x 21 cm | p. 177

Martin Kippenberger / Albert Oehlen: **Ohne Titel** (6), 1984 |
*Sin título,* Collage sobre papel, 31 x 23 cm | *Untitled,* Collage
on paper, 31 x 23 cm / 12 ¹/₄ x 9 inches | Collage auf Papier,
31 x 23 cm | p. 176

Martin Kippenberger / Albert Oehlen: **Ohne Titel** (7), 1984 |
*Sin título,* Collage sobre papel, 30 x 21,5 cm | *Untitled,* Collage
on paper, 30 x 21.5 cm / 12 x 8 ¹/₂ inches | Collage auf Papier,
30 x 21,5 cm | p. 177

Martin Kippenberger / Albert Oehlen: **Ohne Titel** (8), 1984 |
*Sin título,* Collage sobre papel, 29 x 21 cm | *Untitled,* Collage
on paper, 29 x 21 cm / 11 ¹/₂ x 8 inches | Collage auf Papier,
29 x 21 cm | p. 177

**Planschbecken in der Arbeitersiedlung Brittenau,** 1984 |
*Estanque para chapotear en el barrio obrero de Brittenau,*
Técnica mixta sobre lienzo, 201 x 241 cm | *Paddling pool in the
workers' colony Brittenau,* Mixed media on canvas, 201 x 241 cm /
79 x 95 inches | Mischtechnik auf Leinwand, 201 x 241 cm |
Courtesy Galerie Max Hetzler, Berlin, p. 124 / 125

**Plusquamperfekt – gehabt haben,** 1984 | *Pluscuamperfecto –
haber tenido,* Óleo sobre lienzo, 160 x 133 cm | *Past perfect – had
had,* Oil on canvas, 160 x 133 cm / 63 x 52 ¹/₂ inches | Öl auf
Leinwand, 160 x 133 cm | p. 114

**Rückkehr der toten Mutter mit neuen Problemen,** 1984 |
*El regreso de la madre muerta con nuevos problemas,* Óleo sobre
lienzo, 160 x 133 cm | *Return of the dead mother with new
problems,* Oil on canvas, 160 x 133 cm / 63 x 52 ¹/₂ inches | Öl auf
Leinwand, 160 x 133 cm | p. 111

**Sanatorium Haus am See,** 1984 | *Sanatorio Casa en el lago,*
Óleo sobre lienzo, 160 x 267 cm | *Sanatorium House at the lake,*
Oil on canvas, 160 x 267 cm / 63 x 105 inches | Öl auf Leinwand,
160 x 267 cm | p. 122 / 123

**Selbstjustiz durch Fehleinkäufe,** 1984 | *Tomarse la justicia
por su mano por malas compras,* Técnica mixta sobre lienzo,
120 x 100 cm | *Self-inflicted justice by bad shopping,* Mixed media
on canvas, 120 x 100 cm / 45 ¹/₄ x 39 ¹/₂ inches | Mischtechnik auf
Leinwand, 120 x 100 cm | p. 121

**Siberia Hates You,** 1984 | *Siberia te odia,* Técnica mixta sobre
lienzo, 183 x 153 cm | Mixed media on canvas, 183 x 153 cm /
72 x 60 inches | *Sibirien haßt Dich,* Mischtechnik auf Leinwand,
183 x 153 cm | p. 129 (*)

**Vorsicht Durchbruch,** 1984 | *Cuidado, rotura,* Óleo sobre lienzo,
160 x 266 cm | *Beware Breakthrough,* Oil on canvas,
160 x 266 cm / 63 x 105 inches | Öl auf Leinwand, 160 x 266 cm |
p. 106 / 107

**War Gott ein Stümper?,** 1984 | *¿Fue Dios un chapucero?,* Óleo
sobre lienzo, 92 x 77 cm | *Was God a bungler?,* Oil on canvas,
92 x 77 cm / 36 ¹/₄ x 28 ¹/₂ inches | Öl auf Leinwand, 92 x 77 cm |
p. 127 (*)

**Familie Hunger,** 1985 | *Familia hambre,* Estiropor pintado sobre
construcción de madera, | Figura: 34 x 19 x 14 cm; pedestal:
245,5 x 50 x 75 cm | *Hunger family,* Painted styropor on wooden
construction, Figure: 34 x 19 x 14 cm / 13 ¹/₂ x 7 ¹/₂ x 5 ¹/₂ inches;
base: 245.5 x 50 x 75 cm / 96 ¹/₂ x 19 ¹/₂ x 29 ¹/₂ inches | Styropor,
bemalt, auf Holzkonstruktion, | Figur: 34 x 19 x 14 cm; Sockel:
245,5 x 50 x 75 cm | p. 144/145

**Gegen überflüssige Kritik,** 1985 | *Contra la crítica superflua,*
Madera y laca, 89,5 x 117,5 x 52 cm; base: 135 x 153 x 52 cm |
*Against superfluous criticism,* Wood and lacquer,
89.5 x 117.5 x 52 cm / 35 x 46 x 21 inches; base: 135 x 153 x 52 cm
/ 53 x 60 x 21 inches | Holz und Lack, 89,5 x 117,5 x 52 cm;
Basis: 135 x 153 x 52 cm | p. 148 / 149

Martin Kippenberger entre Wolfgang Bauer y Benedikt Taschen en el restaurante *Colosseo*, Frankfurt am Main, 1993 | Martin Kippenberger between Wolfgang Bauer and Benedikt Taschen in the restaurant *Colosseo*, Frankfurt am Main, 1993 | Martin Kippenberger zwischen Wolfgang Bauer und Benedikt Taschen im Restaurant *Colosseo*, Frankfurt am Main, 1993 | Foto: The Estate of Martin Kippenberger

**Meinungsbild ‚Ich hab' ganz unten angefangen‘,** 1985 | *Opinión: ‹He comenzado desde muy abajo›,* Técnica mixta sobre lienzo, 129 x 304,5 cm | *Survey: 'I started way down at the bottom',* Mixed media on canvas, 129 x 304.5 cm / 50 ³/₄ x 129 inches | Mischtechnik auf Leinwand, 129 x 304,5 cm | p. 132 / 133 (⋆)

**Meinungsbild ‚Das besondere Nichts‘,** 1985 | *Opinión: ‹La nada especia›,* Técnica mixta sobre lienzo, 204 x 124 cm | *Survey: 'The special nothing',* Mixed media on canvas, 204 x 124 cm / 80 ¹/₄ x 49 inches | Mischtechnik auf Leinwand, 204 x 124 cm | p. 135

**New York von der Bronx aus gesehen,** 1985 | *Nueva York vista desde el Bronx,* Bronce fundido y base, Edición de 3 ejemplares, Altura del bronce: 14,5 cm, Base: 150 x 25 x 25 cm | *New York seen from the Bronx,* Bronze cast and base, Edition of 3, Height of the bronze: 14,5 cm / 5 ³/₄ inches, Base: 150 x 25 x 25 cm / 59 x 10 x 10 inches | Bronzeguss und Sockel, Auflage 3 Exemplare, Höhe der Bronze: 14,5 cm, | Sockel: 150 x 25 x 25 cm | p. 146 (⋆)

**No Pro,** 1985 | *Óleo sobre lienzo,* 60 x 100 cm | Oil on canvas, 60 x 100 cm / 24 ¹/₂ x 40 ¹/₂ inches | Öl auf Leinwand, 60 x 100 cm | p. 134 (⋆)

**The Capitalistic Futuristic Painter in His Car,** 1985 | *El pintor capitalista futurista en su automóvil,* Técnica mixta sobre lienzo, 180,5 x 300 cm | Mixed media on canvas, 180.5 x 300 cm / 71 x 118 inches | *Der kapitalistisch-futuristische Maler in seinem Auto,* Mischtechnik auf Leinwand, 180,5 x 300 cm | p. 136 / 137

**With a Little Help From a Friend,** 1985 | *Con una pequeña ayuda de un amigo,* Óleo sobre lienzo, 184,5 x 227,5 cm | Oil on canvas, 184.5 x 227.5 cm / 72 ¹/₂ x 89 ¹/₂ inches | *Mit ein wenig Hilfe von einem Freund,* Öl auf Leinwand, 184,5 x 227,5 cm | p. 130 / 131

**We Don't Have Problems With Neon Aportion,** 1986 | *No tenemos problemas con Neon Aportion,* Técnica mixta sobre lino, 180 x 150 cm | Mixed media on linen, 180 x 150 cm / 71 x 59 inches | *Wir haben keine Probleme mit Neon Aportion,* Mischtechnik auf Leinen, 180 x 150 cm | p. 139

**1. Preis,** 1987 | *1ᵉʳ premio,* Óleo y acrílico sobre lienzo, 180 x 150 cm | *1ˢᵗ prize,* Oil and acrylic on canvas, 180 x 150 cm / 70 ³/₄ x 59 inches | Öl und Acryl auf Leinwand, 180 x 150 cm | p. 142

**9. Preis,** 1987 | *9° premio,* Óleo y acrílico sobre lienzo, 180 x 150 cm | *9ᵗʰ prize,* Oil and acrylic on canvas, 180 x 150 cm / 70 ³/₄ x 59 inches | Öl und Acryl auf Leinwand, 180 x 150 cm | p. 143

**Bergwerk II,** 1987 | *Mina II, Zapato,* goma-espuma, madera, metal, alfombra, 80 x 60 x 50 cm | *Mine II,* Shoe, foam rubber, wood, metal, carpet, 80 x 60 x 50 cm / 31 ¹/₂ x 23 ¹/₂ x 19 ³/₄ inches | Schuh, Schaumstoff, Holz, Metall, Teppich, 80 x 60 x 50 cm | p. 157 (⋆)

**Gitarre,** 1987 | *Guitarra,* Cajas de cerillas, plexiglás, metal, madera, 318 x 78 x 11 cm | *Guitar,* Matchboxes, Plexiglas, metal, wood, 318 x 78 x 11 cm / 125 x 30 ³/₄ x 4 ¹/₃ inches | Streichholz-schachteln, Plexiglas, Metall, Holz, | 318 x 78 x 11 cm | p. 156 (⋆)

**NGB Hellblau,** 1987 | *NGB azul claro,* Tela sobre bastidor, tres partes, 180 x 150 cm | *NGB light-blue,* cloth on stretcher, three parts, 180 x 150 cm / 71 x 59 inches | Stoff auf Leinwand, dreiteilig, 180 x 150 cm | p. 141

**Peterkasten,** 1987 | *La caja de Peter,* Madera, papel, cojín, 22,5 x 45 x 37,5 cm | *Peter-box,* Wood, paper, cushion, 22.5 x 45 x 37.5 cm / 9 x 18 x 15 inches | Holz, Papier, Kissen, 22,5 x 45 x 37,5 cm | p. 147

**Wen haben wir uns denn heute an den Tisch gesetzt,** 1987 | *¿A quién nos hemos sentado hoy a la mesa?,* Óleo sobre madera, 159 x 138 cm | *Whom did we set at the table for today,* Oil on wood, 159 x 138 cm / 62 ¹/₂ x 54 ¹/₄ inches | Ölfarbe auf Holz, 159 x 138 cm | p. 147 (⋆)

**Laterne an Betrunkene,** 1988 | *Farola para borrachos,* Acero, 255 x 50 x 40 cm | *Street lamp for drunks,* Steel, 255 x 50 x 40 cm / 100 x 20 x 16 inches | Stahl, 255 x 50 x 40 cm | p. 150 / 151

**Ohne Titel,** 1988 | *Sin título,* Óleo sobre lienzo, 242 x 202 cm | *Untitled,* Oil on canvas, 242 x 202 cm / 95 x 79 ¹/₂ inches | Öl auf Leinwand, 242 x 202 cm | p. 159

**Ohne Titel,** 1988 | *Sin título,* Óleo sobre lienzo, 240 x 200 cm | *Untitled,* Oil on canvas, 240 x 200 cm / 94 ¹/₂ x 78 ³/₄ inches | Öl auf Leinwand, 240 x 200 cm | p. 163 (⋆)

**Ohne Titel,** 1988 | *Sin título,* Óleo sobre lienzo, 240 x 200 cm | *Untitled,* Oil on canvas, 240 x 200 cm / 94 ¹/₂ x 79 inches | Öl auf Leinwand, 240 x 200 cm | p. 161

**Business Class,** 1989 | *Clase business,* Metal, serigrafía sobre cortina, 183 x 173 x 13 cm | *Metal,* silk-screen print on curtain, 183 x 173 x 13 cm / 73 x 68 x 5 inches | *Business Klasse,* Metall, Siebdruck auf Vorhang, 183 x 173 x 13 cm | p. 166 (⋆)

**Love Affair Without Racism,** 1989 | *Lío amoroso sin racismo,* Marco de hierro, goma hinchable, escoria pintada | 2 partes: 187 x 21 x 54 cm y 185,5 x 60 x 48 cm | Iron frame, inflatable rubber, painted slag, 2 parts: 187 x 21 x 54 cm / 73 ¹/₂ x 8 ¹/₄ x 21 ¹/₄ inches and 185.5 x 60 x 48 cm / 73 x 23 ¹/₂ inches | *Liebesaffäre ohne Rassismus,* Eisenrahmen, aufblasbarer Gummi, bemalte Schlacke, 2 Teile: 187 x 21 x 54 cm und 185,5 x 60 x 48 cm | p. 167

**Martin, ab in die Ecke und schäm Dich,** 1989 | *Martin, de cara a la pared y avergüénzate,* Figura de madera, cabeza de plexiglás, vestido, 175 x 80 x 40 cm | *Martin, into the corner with you and shame on you,* Wood figure, Plexiglashead, clothing, 175 x 80 x 40 cm / 69 x 31 ¹/₂ x 15 ¹/₄ inches | Holzfigur, Plexiglas-Kopf, Kleidung, 175 x 80 x 40 cm | p. 164 / 165 (⋆)

**Ohne Titel (Wilder Mann),** 1989 | *Sin título (Wilder Mann),* Lápiz y lápices de colores sobre papel, 30 x 21 cm | *Untitled (Wilder Mann),* pencil and coloured pencils on paper, 30 x 21 cm / 11 ³/₄ x 8 inches | Bleistift und Buntstifte auf Papier, 30 x 21 cm | p. 180

**Ohne Titel (Alpin Park Hotel),** 1990 | *Sin título (Alpin Park Hotel),* Técnica mixta sobre papel, 30 x 21 cm | *Untitled (Alpin Park Hotel),* Mixed media on paper, 30 x 21 cm / 11 ³/₄ x 8 inches | Mischtechnik auf Papier, 30 x 21 cm | p. 181

**Ohne Titel (Hotel Central),** 1990 | *Sin título (Hotel Central),* Técnica mixta sobre papel, 30 x 21 cm | *Untitled (Hotel Central),* Mixed media on paper, 30 x 21 cm / 11 ³/₄ x 8 inches | Mischtechnik auf Papier, 30 x 21 cm | p. 180

Ohne Titel (Coral Beach & Tennis Club), 1990 | *Sin título (Coral Beach & Tennis Club),* Técnica mixta sobre papel, 28 x 21,5 cm | *Untitled (Coral Beach & Tennis Club),* Mixed media on paper, 28 x 21.5 cm / 11 x 8 ³/₄ inches | Mischtechnik auf Papier, 28 x 21,5 cm | p. 180

Ohne Titel (Hotel Scheise Deutschland), 1990 | *Sin título (Hotel Scheise Deutschland),* Técnica mixta sobre papel, 25 x 20,5 cm | *Untitled (Hotel Scheise Deutschland),* Mixed media on paper, 25 x 20.5 cm / 9 x 8 inches | Mischtechnik auf Papier, 25 x 20,5 cm | p. 180

Ohne Titel (Royal Viking Hotel), 1990 | *Sin título (Royal Viking Hotel),* Técnica mixta sobre papel, 30 x 21 cm | *Untitled (Royal Viking Hotel),* Mixed media on paper, 30 x 21 cm / 11 ³/₄ x 8 inches | Mischtechnik auf Papier, 30 x 21 cm | p. 181

Ohne Titel (Hotel Grauer Bär), 1990 | *Sin título (Hotel Grauer Bär),* Técnica mixta sobre papel, 30 x 21 cm | *Untitled (Hotel Grauer Bär),* Mixed media on paper, 30 x 21 cm / 11 ³/₄ x 8 inches | Mischtechnik auf Papier, 30 x 21 cm | p. 181

Ohne Titel, 1990 | *Sin título,* Óleo sobre lienzo, 240 x 200 cm | *Untitled,* Oil on canvas, 240 x 200 cm / 94 ¹/₂ x 78 ³/₄ inches | Öl auf Leinwand, 240 x 200 cm | p. 169

Ohne Titel (Shannon Shamrock Hotel), 1990 | *Sin título (Shannon Shamrock Hotel),* Técnica mixta sobre papel, 30 x 21 cm | *Untitled (Shannon Shamrock Hotel),* Mixed media on paper, 30 x 21 cm / 11 ³/₄ x 8 inches | Mischtechnik auf Papier, 30 x 21 cm | p. 185

Ohne Titel (Hotel Avenida de Palace), 1991 | *Sin título (Hotel Avenida de Palace),* Técnica mixta sobre papel, 27 x 21 cm | *Untitled (Hotel Avenida de Palace),* Mixed media on paper, 27 x 21 cm / 10 ¹/₂ x 8 ¹/₂ inches | Mischtechnik auf Papier, 27 x 21 cm | p. 185

Ohne Titel (Miyako Hotel), 1991 | *Sin título (Miyako Hotel),* Técnica mixta sobre papel, 26 x 19 cm | *Untitled (Miyako Hotel),* Mixed media on paper, 26 x 19 cm / 10 x 7 ¹/₂ inches | Mischtechnik auf Papier, 26 x 19 cm | p. 185

Ohne Titel (Paramount), 1991 | *Sin título (Paramount),* Técnica mixta sobre papel, 27 x 18,5 cm | *Untitled (Paramount),* Mixed media on paper, 27 x 18,5 cm / 10 ¹/₂ x 7 ¹/₄ inches | Mischtechnik auf Papier, 27 x 18,5 cm | p. 186

Ohne Titel (Villa Cornér della Regina), 1991 | *Sin título (Villa Cornér della Regina),* Técnica mixta sobre papel, 30 x 21 cm | *Untitled (Villa Cornér della Regina),* Mixed media on paper, 30 x 21 cm / 11 ³/₄ x 8 inches | Mischtechnik auf Papier, 30 x 21 cm | p. 186

Ohne Titel (Hotel Sanp Milano), 1991 | *Sin título (Hotel Sanp Milano),* Técnica mixta sobre papel, 30 x 21 cm | *Untitled (Hotel Sanp Milano),* Mixed media on paper, 30 x 21 cm / 11 ³/₄ x 8 inches | Mischtechnik auf Papier, 30 x 21 cm | p. 186

Ohne Titel (Mirage), 1991 | *Sin título (Mirage),* Técnica mixta sobre papel, 25,5 x 18,5 cm | *Untitled (Mirage),* Mixed media on paper, 25.5 x 18.5 cm / 10 x 7 ¹/₄ inches | Mischtechnik auf Papier, 25,5 x 18,5 cm | p. 191

Ohne Titel, 1991 | *Sin título,* Látex sobre lienzo, 180 x 150 cm | *Untitled,* Latex on canvas, 180 x 150 cm / 71 x 59 inches | Latex auf Leinwand, 180 x 150 cm | p. 172

Sozialkistentransporter, 1991 | *Transportador de cajones sociales,* Madera, en parte pintada, plástico, metal silikon, 166 x 577 x 117 cm | *Social crate transporter,* Painted wood, plastic, metal, silikon, 166 x 577 x 117 cm / 65 ¹/₄ x 227 x 46 inches | Holz, zum Teil bemalt, Kunststoff, Metall, Silikon, 166 x 577 x 117 cm | p. 153–155

Ohne Titel, 1992 | *Sin título,* Óleo sobre lienzo, 180 x 150 cm | *Untitled,* Oil on canvas, 180 x 150 cm / 71 x 59 inches | Öl auf Leinwand, 180 x 150 cm | p. 171

Ohne Titel (Cecil B. de Mille Productions Inc.), 1992 | *Sin título (Cecil B. de Mille Productions Inc.),* Técnica mixta sobre papel, 21,5 x 14 cm | *Untitled (Cecil B. de Mille Productions Inc.),* Mixed media on paper, 21.5 x 14 cm / 8 ³/₄ x 5 ¹/₂ inches | Mischtechnik auf Papier, 21,5 x 14 cm | p. 186

Ohne Titel (Philipburn), 1994 | *Sin título (Philipburn),* Técnica mixta sobre papel, 30 x 21 cm | *Untitled (Philipburn),* Mixed media on paper, 30 x 21 cm / 11 ³/₄ x 8 inches | Mischtechnik auf Papier, 30 x 21 cm | p. 181

Ohne Titel (Hotel des Bergues), 1994 | *Sin título (Hotel des Bergues),* Técnica mixta sobre papel, 30 x 21 cm | *Untitled (Hotel des Bergues),* Mixed media on paper, 30 x 21 cm / 11 ³/₄ x 8 inches | Mischtechnik auf Papier, 30 x 21 cm | p. 183

Portrait Paul Schreber, 1994 | *Retrato de Paul Schreber,* Óleo, serigrafía y plexiglás sobre lienzo, 240 x 200 cm | *Portrait of Paul Schreber,* Oil, silk-screen and Plexiglas on canvas, 240 x 200 cm / 94 ¹/₂ x 78 ³/₄ inches | Öl, Siebdruck auf Plexiglas auf Leinwand, 240 x 200 cm | p. 173

Ohne Titel (Chateau de Marçay), 1995 | *Sin título (Chateau de Marçay),* Técnica mixta sobre papel, 30 x 21 cm | *Untitled (Chateau de Marçay),* Mixed media on paper, 30 x 21 cm / 11 ³/₄ x 8 inches | Mischtechnik auf Papier, 30 x 21 cm | p. 188

Ohne Titel (Hotel Dupont Plaza Hotel), 1995 | *Sin título (Hotel Dupont Plaza Hotel),* Técnica mixta sobre papel, 28 x 21,5 cm | *Untitled (Hotel Dupont Plaza Hotel),* Mixed media on paper, 28 x 21,5 cm / 11 x 8 ¹/₄ inches | Mischtechnik auf Papier, 28 x 21,5 cm | p. 188

Ohne Titel (Domaine des Hauts de Loire), 1995 | *Sin título (Domaine des Hauts de Loire),* Técnica mixta sobre papel, 30 x 21 cm | *Untitled (Domaine des Hauts de Loire),* Mixed media on paper, 30 x 21 cm / 11 ³/₄ x 8 inches | Mischtechnik auf Papier, 30 x 21 cm | p. 188

Ohne Titel (Hotel Grünwalder Hof), 1995 | *Sin título (Hotel Grünwalder Hof),* Técnica mixta sobre papel, 30 x 21 cm | *Untitled (Hotel Grünwalder Hof),* Mixed media on paper, 30 x 21 cm / 11 ³/₄ x 8 inches | Mischtechnik auf Papier, 30 x 21 cm | p. 188

Ohne Titel (Dolder Grandhotel Zürich), 1995 | *Sin título (Dolder Grandhotel Zürich),* Técnica mixta sobre papel, 30 x 21 cm | *Untitled (Dolder Grandhotel Zürich),* Mixed media on paper, 30 x 21 cm / 11 ³/₄ x 8 inches | Mischtechnik auf Papier, 30 x 21 cm | p. 179

Ohne Titel (Gasthaus zur Strammen Pilgerin), 1995 | *Sin título (Gasthaus zur Strammen Pilgerin),* Técnica mixta sobre papel, 30 x 21 cm | *Untitled (Gasthaus zur Strammen Pilgerin),* Mixed media on paper, 30 x 21 cm / 11 ³/₄ x 8 inches | Mischtechnik auf Papier, 30 x 21 cm | p. 192

Ohne Titel (Hotel am Stadttor), 1995 | *Sin título (Hotel am Stadttor),* Técnica mixta sobre papel, 30 x 21 cm | *Untitled (Hotel am Stadttor),* Mixed media on paper, 30 x 21 cm / 11 ³/₄ x 8 inches | Mischtechnik auf Papier, 30 x 21 cm | p. 192

Ohne Titel (Hotel Excelsior Roma), 1995 | *Sin título (Hotel Excelsior Roma),* Técnica mixta sobre papel, 30 x 21 cm | *Untitled (Hotel Excelsior Roma),* Mixed media on paper, 30 x 21 cm / 11 ³/₄ x 8 inches | Mischtechnik auf Papier, 30 x 21 cm | p. 192

Ohne Titel (Hotel Grauer Bär), 1995 | *Sin título (Hotel Grauer Bär),* Lápices de colores sobre papel, 30 x 21 cm | *Untitled (Hotel Grauer Bär),* Coloured pencils on paper, 30 x 21 cm / 11 ³/₄ x 8 inches | Buntstifte auf Papier, 30 x 21 cm | p. 192

Ohne Titel (Jolly Hotel du Grand Sablon), 1995 | *Sin título (Jolly Hotel du Grand Sablon),* Técnica mixta sobre papel, 30 x 21 cm | *Untitled (Jolly Hotel du Grand Sablon),* Mixed media on paper, 30 x 21 cm / 11 ³/₄ x 8 inches | Mischtechnik auf Papier, 30 x 21 cm | p. 193

Ohne Titel (Parkhotel Leipziger Hof), 1995 | *Sin título (Parkhotel Leipziger Hof),* Técnica mixta sobre papel, 30 x 21 cm | *Untitled (Parkhotel Leipziger Hof),* Mixed media on paper, 30 x 21 cm / 11 ³/₄ x 8 inches | Mischtechnik auf Papier, 30 x 21 cm | p. 193

Ohne Titel (La Residencia), 1995 | *Sin título (La Residencia),* Técnica mixta sobre papel, 30 x 21 cm | *Untitled (La Residencia),* Mixed media on paper, 30 x 21 cm / 11 ³/₄ x 8 inches | Mischtechnik auf Papier, 30 x 21 cm | p. 193

Ohne Titel (Hotel Playa Sol /Auberge du Soleil), 1995 | *Sin título (Hotel Playa Sol / Auberge du Soleil),* Lápices de colores sobre papel, 2 partes, 29,7 x 21 cm y 25,4 x 17,4 cm | *Untitled (Hotel Playa Sol / Auberge du Soleil),* Coloured pencils on paper, 2 parts, 29.7 x 21 cm and 25.4 x 17,4 cm / 11 ³/₄ x 8 and 10 x 7 inches | Buntstifte auf Papier, 2 Teile, 29,7 x 21 cm und 25,4 x 17,4 cm | p. 194

Ohne Titel (Hotel Grünwalder Hof), 1995 | *Sin título (Hotel Grünwalder Hof),* Lápices de colores sobre papel, 30 x 21 cm | *Untitled (Hotel Grünwalder Hof),* Coloured pencils on paper, 30 x 21 cm / 11 ³/₄ x 8 inches | Buntstifte auf Papier, 30 x 21 cm | p. 190 / 191

Ohne Titel (Hotek Lydmar), 1995 | *Sin título (Hotel Lydmar),* Técnica mixta sobre papel, 30 x 21 cm | *Untitled (Hotel Lydmar),* Mixed media on paper, 30 x 21 cm / 11 ³/₄ x 8 inches | Mischtechnik auf Papier, 30 x 21 cm | p. 195

Ohne Titel (Parkhotel Adler), 1995 | *Sin título (Parkhotel Adler),* Técnica mixta sobre papel, 30 x 21 cm | *Untitled (Parkhotel Adler),* Mixed media on paper, 30 x 21 cm / 11 ³/₄ x 8 inches | Mischtechnik auf Papier, 30 x 21 cm | p. 189

Ohne Titel (Hotel des Bergues), 1995 | *Sin título (Hotel des Bergues),* Técnica mixta sobre papel, 30 x 21 cm | *Untitled (Hotel des Bergues),* Mixed media on paper, 30 x 21 cm / 11 ³/₄ x 8 inches | Mischtechnik auf Papier, 30 x 21 cm | p. 182

Ohne Titel (Park Hotel), 1995 | *Sin título (Park Hotel),* Técnica mixta sobre papel, 10,5 x 20 cm | *Untitled (Park Hotel),* Mixed media on paper, 10,5 x 20 cm / 4 x 8 inches | Mischtechnik auf Papier, 10,5 x 20 cm | p. 182

Ohne Titel (Caesars Palace Nevada), 1995 | *Sin título (Caesars Palace Nevada),* Técnica mixta sobre papel, 27 x 19 cm | *Untitled (Caesars Palace Nevada),* Mixed media on paper, 27 x 19 cm / 10 ¹/₂ x 7 ¹/₂ inches | Mischtechnik auf Papier, 27 x 19 cm | p. 182

Ohne Titel (Chateau de Marçay), 1995 | *Sin título (Chateau de Marçay),* Técnica mixta sobre papel, 30 x 21 cm | *Untitled (Chateau de Marçay),* Mixed media on paper, 30 x 21 cm / 11 ³/₄ x 8 inches | Mischtechnik auf Papier, 30 x 21 cm | p. 182

Ohne Titel (Garden Hotel), 1996 | *Sin título (Garden Hotel),* Técnica mixta sobre papel, 30 x 21 cm | *Untitled (Garden Hotel),* Mixed media on paper, 30 x 21 cm / 11 ³/₄ x 8 inches | Mischtechnik auf Papier, 30 x 21 cm | p. 193

Ohne Titel (Hotel Eos), 1996 | *Sin título (Hotel Eos),* Técnica mixta sobre papel, 30 x 21 cm | *Untitled (Hotel Eos),* Mixed media on paper, 30 x 21 cm / 11 ³/₄ x 8 inches | Mischtechnik auf Papier, 30 x 21 cm | p. 193

(∗) Todas las obras pertenecen a la colección de Benedikt Taschen & hijos excepto las señaladas con un asterisco que pertenecen a Albert Oehlen.

(∗) All works are from the collection of Benedikt Taschen & children except those marked with an asterisk which belong to Albert Oehlen.

(∗) Alle Werke stammen aus der Sammlung von Benedikt Taschen & Kinder, außer den mit einem Sternchen versehenen, die Albert Oehlen gehören.

# Martin Kippenberger: Vida y obra

**1953** Nace en Dortmund. El padre es el director de la mina de carbón Katharina-Elisabeth y la madre es dermatóloga. Es el único hijo varón de la familia: tiene dos hermanas mayores y dos menores.

**1956** La familia se traslada a Essen. Sigue un período de formación académica de seis años en la Selva Negra «severamente evangélica». Ya de niño demuestra un especial talento artístico. Boicotea la clase de dibujo porque el maestro le da sólo un notable. La calificación le parece inadecuada.

**1967** Intenta controlar la libertad de movimiento: el banco de pruebas fue la sala de baile, donde, cuando contaba catorce años de edad, tuvo que escuchar de la profesora de baile Anne Blömke: «¡Sr. Kippenberger, no menee el trasero de esta manera!». Estas palabras fueron decisivas. Desde entonces se esforzaría por ser el tercer mejor bailarín de Europa.

**1968** Tras repetir el cuarto curso en la escuela de enseñanza secundaria por tercera vez, interrumpe su formación escolar. En su lugar elige un oficio de tipo práctico. Es rechazado en la zapatería Böhmer por poseer «demasiado talento». Comienza un aprendizaje como decorador en la casa de confección Boecker.

**1969** Su relación laboral con Boecker finaliza por su consumo de drogas. Inmediatamente después hace un viaje a Escandinavia.

**1970** Estancia terapéutica en una granja cerca de Hamburgo. Se da el alta al paciente porque ya está curado.

**1971** Se traslada a Hamburgo y se aloja en diversas viviendas comunitarias. Resultado: conoce a Ina Barfuss, Joachim Krüger y Thomas Wachweger.

**1972** Comienza a formarse como autodidacta en la Escuela Superior de Artes Aplicadas de Hamburgo, pero deja los estudios después de dieciséis semestres.

**1976** Vuelve la espalda a Hamburgo. Quiere convertirse en actor. Elige Florencia como patria de adopción. Ven la luz las primeras pinturas sobre madera de la serie *Uno di voi, un tedesco in Firenze*. Todos los cuadros tienen un tamaño de 50 x 60 cm y están realizados en blanco y negro. Sus modelos preferidos son las postales y las fotografías que él mismo realiza. No obstante no llega a culminar el proyecto ya que no logra su objetivo de que los marcos de cuña apilados alcancen una altura de 189 cm, pues le faltan 10 cm. Resultado: unos 70 trabajos.

**1977** Regresa a Hamburgo. Traba amistad con Werner Büttner y Albert Oehlen.

**1978** Se traslada a Berlín y funda la *Kippenbergers Büro* con Gisela Capitain. Al mismo tiempo se convierte en director comercial de la reputada sala de actos *S.0.36*. Organiza proyecciónes de películas, además de exposiciones en el *Kippenbergers Büro*. Funda la banda punk *Die Grugas*. Realiza su primera producción única *Luxus* con Christine Hahn y Eric Mitchell.

**1979** *Kippenbergers Büro* acoge la exposición *Elend*, que cuenta, entre otros, con Werner Büttner, Achim Duchow, Walter Dahn y Georg Herold. Conoce a Michel Würthle, propietario del *Paris Bar* de Berlín. Dona diversas obras al restaurante en calidad de préstamo permanente. Emprende un viaje a América, cuyos frutos exhibe bajo el título de *Knechte des Tourismus*, una mezcla de imágenes y arcilla, junto con Achim Schächtele en el *Café Einstein* de Berlín. Siguiendo esbozos de Kippenberger, el cartelista profesional Hans Siebert pinta la serie de 12 partes *Lieber Maler, male mir*. Compra los primeros trabajos de Ina Barfuss y Thomas Wachweger para su colección privada. Conoce a Max Hetzler, quien posteriormente se convertirá en su galerista. Actúa en tres películas dirigidas por mujeres: *Gibby West Germany* de Christel Kaufmann, *Bildnis einer Trinkerin* de Ulrike Oettinger, *Liebe Sehnsucht Abenteuer* de Gisela Stelli.

Después interrumpe su carrera cinematográfica. Toma como modelos a Albert Finney en *Under the Vulcano* y a Ben Gazzara en *The Killing of a Chinese Bookie*.

**1980** Se traslada a París para convertirse en escritor. Prefiere alojarse en hoteles de la orilla izquierda del Sena. Trabaja en su primera novela, cuyos extractos se convertirían en 1981 en la serie de eventos *Durch die Pubertät zum Erfolg*.

**1981** Viaja a Siena. Le sigue una estancia de trabajo en la Selva Negra y en Stuttgart. Aparecen las primeras series en color. Expone esos trabajos en la Galería Max Hetzler de Stuttgart con el título de *Ein Erfolgsgeheimnis des Herrn A. Onassis*.

**1982** Aparecen obras colectivas con Albert Oehlen como *Capri bei Nacht* y *Orgonkiste bei Nacht*. Conoce a Günther Förg y su obra, y aprende a apreciarlos.

**1983** Fija su residencia en Colonia y abre un taller en Friesenplatz. En Viena, conoce a Martin Prinzhorn. Vive medio año con Albert Oehlen en Thomasburg, la finca que éste posee en Edlitz, cerca de Viena. En esa ciudad conoce a Franz West gracias a la mediación del galerista Peter Pakesch. Realiza diversas acciones colectivas con Albert Oehlen, entre ellas la famosa *Fiakerrennen* (el 1.° premio es para Martin Kippenberger, el 2.° para Albert Oehlen y el 3.° se declara desierto por la falta de seriedad del resto de los participantes). Regresa a Colonia.

**1984** En la exposición que se realiza en el Museum Folkwang de Essen aparece el catálogo *Wahrheit ist Arbeit* de Werner Büttner, Martin Kippenberger y Albert Oehlen. Estancia con Michael Krebber en Santa Cruz de Tenerife. Ven la luz los primeros bocetos para esculturas, entre los que destaca la serie *Peter*. Ingresa en la logia *Lord Jim* y se reconoce su condición superior con *Keiner hilft keinem* (también son miembros Jörg Schlick y Wolfgang Bauer). Pinta *I.N.P.-Bilder* (*Ist nicht peinlich Bilden*).

**1985** Estancia terapéutica en Knokke (Bélgica). Martin Kippenberger encarga la narración de sus aventuras vacacionales a un escritor. Resultado literario: *Wie es wirklich war, am Beispiel Knokke*. La galería CCD de Düsseldorf exhibe sus primeros trabajos fotográficos con el título de *Helmut Newton für Arme*. Aparecen esculturas de la serie *Familie Hunger* y *Ertragsgebirge*. Conoce a Christian Bernard, director de la Villa Arson de Niza.

**1986** Viaja a Brasil (*The Magical Misery Tour*). Allí adquiere una gasolinera abandonada. Rebautiza el lugar como *Tankstelle Martin Bormann*. Se realiza la primera exposición de varias de sus obras en el Hessischen Landesmuseum de Darmstadt. Se publica el catálogo del mismo título – *Miete Strom Gas* – con textos de Bazon Brock y Diedrich Diederichsen. *Anti Apartheid Drinking Congress* con ocasión de los Juegos de la Commonwealth en Edimburgo. Es la primera y única acción política en la obra del artista. Vive en el hotel Chelsea de Colonia y acepta encargarse de su remodelación artística. El libro *Café Central, Skizze zum Entwurf einer Romanfigur* constituye un importante testimonio autobiográfico de esa época.

**1987** Primera exposición en Francia en la Villa Arson, Niza, con Werner Büttner, Albert y Markus Oehlen. Exposición de esculturas *Peter, die russische Stellung* en la galería Max Hetzler de Colonia. Más estaciones de la serie Peter: Viena, Graz y Nueva York. Es comisario de la muestra colectiva *Broken Neon* del Forum Stadtpark de Graz, en la que exponen, entre otros, Joseph Beuys, Georg Dokoupil, Fischli & Weiss, Franz West y Heimo Zobernig.

**1988** Se traslada a España con Albert Oehlen (Sevilla, Madrid). Se dedica sobre todo a la pintura. Aparecen los autorretratos *Selbstporträts mit Unterhose*. En el Aperto de la Bienale de Venecia se muestran *Laterne an Betrunkene* y *Hühnerdisco*.

**1989** Nace su hija Helena Augusta Eleonore. Prepara una trilogía de exposiciones titulada *Köln / Los Angeles / New York 1990–91*, documentada en un catálogo de la Villa Arson, Niza. Es comisario de la exposición *Eurobummel I–III* en Colonia y Graz. En ella se exponen trabajos de Luis Claramunt, Sven Åke Johansson y Michael Krebber. Exposición individual *Ballon-Bilder* en la Galería Juana de Aizpuru en Madrid y Sevilla. Exposición en el Museo de Arte Contemporáneo de Sevilla con el título *Qué calor II*. A finales de año se muda a Los Ángeles.

**1990** En EE.UU. ven la luz los primeros cuadros forrados con látex. Le presentan a Mike Kelley, John Caldwell, Ira Wool y Cady Noland. Aumenta su interés por coleccionar obras de artistas americanos contemporáneos. Adquiere una participación del 35% del restaurante italiano Capri de Venice, Los Ángeles. Regresa a Colonia y comienza su trabajo como profesor invitado en la Academia de Bellas Artes Städelschule de Frankfurt. Durante una exposición en la galería Jänner de Viena

**Walter Dahn, Georg Dokoupil, Martin Kippenberger,** 1983 | Foto: Wilhelm Schürmann

**Martin Kippenberger,** 1993  Foto: Thomas Berger

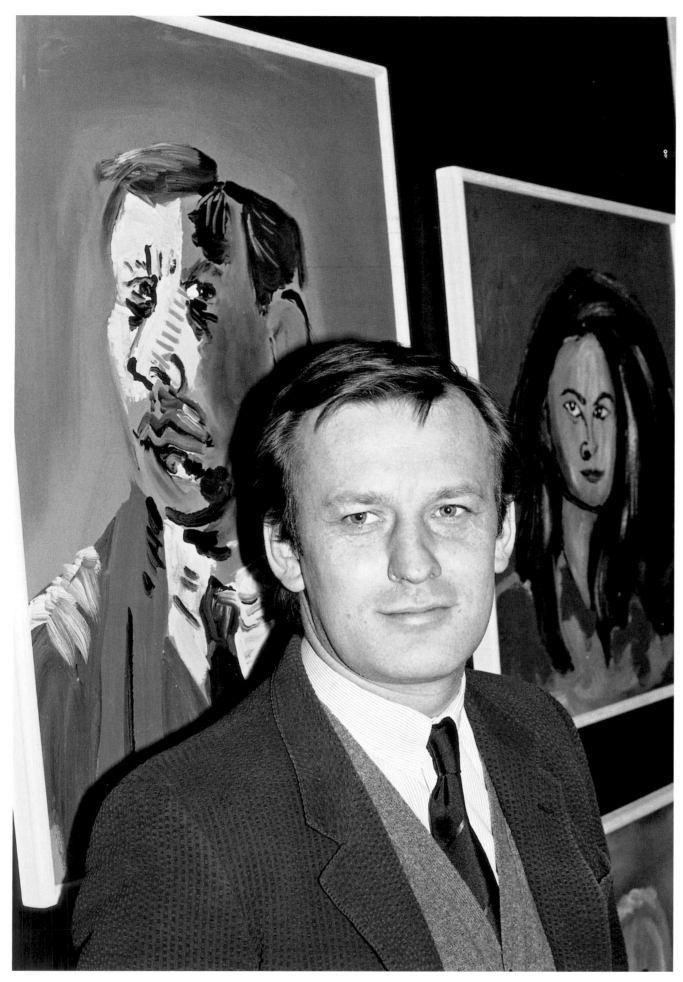

**Martin Kippenberger delante de su retrato pintado de Georg Dokoupil**, 1983 | Martin Kippenberger in front of his portrait painted by Georg Dokoupil | Martin Kippenberger vor seinem von Georg Dokoupil gemalten Portrait, 1983 | Foto: Wilhelm Schürmann

provoca un escándalo. El factor desencadenante es la obra de talla *Fred the Frog am Künstlerkreuz*.

**1991** Renovación de la dotación artística del *Paris Bar* de Berlín con obras de Louise Lawler, Laurie Simmons, Barbara Ess y Zoe Leonard, entre otros. Gran instalación con motivo de la Wiener Festwochen en el túnel de una estación de metro con el título de *Tiefes Kehlchen*. Exposición de fotografías de trabajos pintados y posteriormente destruidos en la sociedad artística Kölnischen Kunstverein. Exposición individual en el MoMA de San Francisco. Ofrece numerosas entrevistas. Sus interlocutores preferidos son Jutta Koether, Diedrich Diederichsen y Oswald Wiener. Toma contacto con el sublime arte del acordeón de la mano del intérprete de *free jazz* Rüdiger Carl. Se plantea

tomarse unas vacaciones para poder dar un final feliz al fragmento de la novela *América* de Franz Kafka. Vive y trabaja en Colonia y Frankfurt.

**1992** En Colonia y en Kassel da clases en la Universidad Integrada. Es profesor de la «alegre clase de Kippenberger». Como invitado, pronuncia conferencias en la Universidad de Yale, en Niza y en Amsterdam (hasta 1995). Se distancia paulatinamente del mundo artístico, vive y trabaja en la Selva Negra.

**1993** Rehace completamente su agenda telefónica y se separa de algunos de sus amigos. Considera cada vez más que el mundo de la música es lapidario y el mundo teatral cerrado. Sólo hace caso de las recomendaciones de desconocidos. El mercado del arte le provoca un estrés creciente (cree que está medio

loco). Asociación *Kunstverein Kippenberger* de Fridericianum, Kassel (hasta 1995): exposiciones individuales de Albert Oehlen, Ulrich Strothjohann, Cosima von Bonin, Michael Krebber, Johannes Wohnseifer; muestra colectiva *Frauenkunst – Männerkunst* con más de 30 artistas. *Announcement for a candidature to a retrospective* en la galería Samia Saouma (cuadros de títeres). Exposición *Candidature à une rétrospective* en el Centre Georges Pompidou de París. Construcción de la primera estación de metro Syros, que en 1995 se conecta con la estación de metro de Dawson City West (Yukon Territory, Canadá). Comienzan a gestarse los proyectos para la estación de metro de Leipzig en los terrenos de la feria de Leipzig (1997), una estación de metro móvil para *documenta X*, en Kassel (1997) y un pozo de ventilación móvil para *Skulptur. Projekte in Münster* (1997). Apertura del MoMAS (Museum of Modern Art Syros). Exposición inaugural con Hubert Kiecol. Desde entonces, se organizan exposiciones anuales que han contado con artistas como Ulrich Strothjohann, Christopher Wool, Cosima von Bonin, Stephen Prina, Christopher Williams, Michel Majerus, Johannes Wohnseifer y Heimo Zobernig.

**1994** Primeras esculturas de aluminio (*Krieg böse*) y *Weihnachtsmann als Frosch getarnt an Spiegelei mit Laterne (Insel) als Palme getarnt*, comienza *Kunst ist Schrebergärtnerei*, Inicia *Don't Wake Daddy*-Zyklus. Finaliza en Madrid su colaboración para *Cocido y crudo* (relieves en madera con vallas del mismo material). *The Happy End of Franz Kafka's «Amerika»* en Rotterdam, seguido de nueve publicaciones editoriales: *Toll* de Daniel Richter y Werner Büttner; *Der Schoppenhauer. Ein Schauspiel* de Walter Grond; *Frech und ungewöhnlich am Beispiel Kippenberger* de Heliod Spiekermann; *Ein Einstellungsgespräch* de Jörg Schlick; *The Happy End of Franz Kafka's «Amerika», Tisch 3, zwecks Einstellungsgespräch von der Familie Grässlin; Einstellungsgespräch Nr. 54, Dialog für zwei Akkordeons* de Rüdiger Carl; *Embauche au Balkan* de Michel Würthle; *B: Gespräche mit Martin Kippenberger* de Jutta Koether, *Mehr rauchen!* de Diedrich Diederichsen y Roberto Ohrt.

**1995** Ciclo *Erotik hinter Architektur in Tokyo* (dibujos). Evita beber aguardiente pero se entrega completamente al vino tinto californiano. Es miembro del *Club an der Grenze* y se traslada a Burgenland. Planifica realizar exposiciones en el taller de Matisse en Niza con *Spiderman-Atelier*. Sale al mercado el CD *Beuy's Best* con nuevo sonido según Joseph Beuys. Segundo libro *Hotel Hotel*.

**1996** Se casa con Elfie Semotan. Comienza los trabajos arquitectónicos para construir la torre de Syros, que incorpora la *Staircase* (1990) de Cady Noland. Retoma con entusiasmo el tema huevo + fideos; comienza el ciclo *The Raft of Medusa* y *J. Picasso, el retrato triste de Jacqueline Picasso*. Sale al mercado el CD *Greatest Hits, 17 Jahre Musik Martin Kippenberger* (con Rüdiger Carl, Sven Åke Johansson, Christine Hahn, Achim Kubinski, Eric Mitchell y Albert Oehlen). Más discos compactos con Lukas Baumewerk, *Geräusche von U-Bahn-Stationen* (internacional). Exposición en la Villa Merkel de Esslingen, en lugar de la Villa Hügel de Essen (Krupp). Planifica la clausura de la sala de exposiciones Fettstrasse 7a con Birgit Küng en Zúrich (Fettstrasse 7a en Hamburgo con A. Oehlen desde 1984 aproximadamente). Recibe el premio Käthe Kollwitz (10.000 marcos). Comienza a introducir a Helmut Lang en el mundo del arte y éste, a su vez, comienza a iniciarle en el mundo de la moda.

**1997** El 29 de enero se inaugura la exposición de clausura de la sala de exposiciones Fettstrasse 7a en Zúrich, el 30 de enero de la retrospectiva *Retrospektive 1997–1976* en el MAMCO (Musée d'art moderne et contemporain) de Ginebra y el 1 de febrero de la exposición *Der Eiermann und seine Ausleger* en el museo municipal Abteiberg de Mönchengladbach.

El 7 de marzo, Martin Kippenberger muere en Viena.

# Martin Kippenberger: Life and Work

**1953** Born in Dortmund, the only boy in a family of five, with two elder and two younger sisters. His father is director of the Katharina-Elisabeth colliery, his mother a dermatologist.

**1956** The family moves to Essen. He spends six years at a "strict, evangelical" school in the Black Forest. Shows great artistic talent even as a child, although he skips art classes after his teacher gives him only the second highest grade, feeling that this grade is unfair.

**1967** Attempt to maintain control over his freedom of movement by going to the dance hall; aged 14, is told by dance teacher Anne Blömke, "Herr Kippenberger, don't waggle your behind like that." This exaggeration is a deciding factor. Cherishes ambitions thereafter to become the third best dancer in Europe.

**1968** After taking his fourth-year exam three times he decides to leave school and pursue a practical career. Rejected as a trainee by the Böhmer shoe store for having "too much talent". Starts a course in window dressing with the Boecker clothing store.

**1969** Fired from his job for taking drugs. Trip to Scandinavia.

**1970** Has therapy at a farm near Hamburg. Discharged as cured.

**1971** Moves to Hamburg and lives in various communes. Meets Ina Barfuss, Joachim Krüger and Thomas Wachweger.

**1972** Begins studying at the Hamburg Art Academy (Hochschule für Bildende Kunst). Quits after 16 semesters.

**1976** Leaves Hamburg for Florence, hoping to become an actor. Paints the first canvases in his series *Uno di voi, un tedesco in Firenze*. All these works are in the same format, 50 x 60 cm, in black and white, mainly based on postcards or on photos taken by himself. However, the project remains incomplete. The idea was for the frames of the pictures, when stacked together, to reach his own height of 189 cm, but the end result (around 70 works) falls 10 cm short.

**1977** Returns to Hamburg. Meets Werner Büttner and Albert Oehlen.

**1978** Moves to Berlin. Founds *Kippenberger's Office* with Gisela Capitain. At the same time becomes manager of the famous *S.O. 36 hall*, a venue for film performances and concerts. Also mounts exhibitions in the *Büro Kippenberger*. Founds *The Grugas* punk band. Makes his first single, *Luxus*, with Christine Hahn and Eric Mitchell.

**1979** Kippenberger's Office shows the exhibition *Misery*, including works by Werner Büttner, Achim Duchow, Walter Dahn and Georg Herold. Meets Michel Würthle, the owner of the *Paris Bar* in Berlin. Donates works of his own to the restaurant on permanent loan. Goes on a trip to the United States, resulting in works in sound and pictures by himself and Achim Schächtele entitled *Vassals of Tourism* and shown in the *Café Einstein*, Berlin. The professional poster artist Hans Siebert paints the series of 12 works *Dear Painter, Paint Me* from ideas by Kippenberger. Buys early works by Ina Barfuss and Thomas Wachweger for his own collection. Meets his future gallerist Max Hetzler. Acts in three films directed by women: Christel Kaufmann's *Gibby West Germany*, Ulrike Oettinger's *Bildnis einer Trinkerin (Portrait of a Woman Drunk)* and Gisela Stelli's *Liebe Sehnsucht Abenteuer (Love Yearning Adventure),* after which he abandons his career in films. His models: Albert Finney in *Under the Volcano* and Ben Gazzara in *The Killing of a Chinese Bookie*.

**1980** Moves to Paris, intending to become a writer; lives in hotels on the Left Bank. Works on his first novel, excerpts from which are used in 1981 in the series of events entitled *Through Puberty to Success*.

**1981** Visits Siena, then spends some time working in the Black Forest and Stuttgart. First series of paintings using color, shown in the Max Hetzler Gallery in Stuttgart under the title *A Secret of the Success of Mr. A. Onassis*.

**1982** Collaborates with Albert Oehlen on such works as *Capri by Night* and *Orgone Box By Night*. Meets Günther Förg and admires his work.

**1983** Settles in Cologne, with a studio near the Friesenplatz. Meets Martin Prinzhorn in Vienna. Spends six months with Albert Oehlen at Prinzhorn's property, the *Thomasburg*, in Edlitz near Vienna. In Vienna, the gallerist Peter Pakesch introduces him to Franz West. Collaborates with Albert Oehlen on several projects, including the legendary *Cab Race* (1st prize Martin Kippenberger; 2nd prize, Albert Oehlen; 3rd prize withheld for lack of serious participants). Returns to Cologne.

**1984** Publication of the catalogue *Wahrheit ist Arbeit (Truth is work)* by Werner Büttner, Martin Kippenberger and Albert Oehlen for their exhibition in the Folkwang Museum, Essen. Stays with Michael Krebber in Santa Cruz, Tenerife. First attempts at sculpture, including the *Peter Series*. Becomes a member of the *Lord Jim Lodge*, acknowledging that organization's first commandment, »No one helps anyone« (members: Jörg Schlick and Wolfgang Bauer). Paints pictures entitled *I.N.P.* (for *Ist nicht peinlich = Is not embarrassing*).

**1985** Goes to the health resort of Knokke, Belgium, for a cure. Hires a ghost writer to record his vacation experience there in a work entitled *How It Really Was, From the Example of Knokke*. First photographic works exhibited in the CCD Gallery of Düsseldorf, under the title of *Helmut Newton for the Poor*. Creates sculptural works in the series *The Hunger Family* and *Mountains of yielded income*. Meets Christian Bernard, director of the Villa Arson, Nice.

**1986** Trip to Brazil (*The Magical Misery Tour*), where he buys a disused gas station and renames it the *Martin Bormann Gas Station*. First large-scale museum exhibition, *Rent Electricity Gas* in the Hessisches Landesmuseum, Darmstadt; catalogue under the same title published with texts by Bazon Brock and Diedrich Diederichsen. *Anti-Apartheid Drinking Congress* during

the Commonwealth Games in Edinburgh: the first and only political act in the artist's work. Stays at the Hotel Chelsea in Cologne and redesigns it. Main autobiographical work of this period: the book *Café Central: Sketches for the Protagonist of a Novel*.

**1987** First exhibition in France at the Villa Arson, Nice, with Werner Büttner and Albert and Markus Oehlen. Exhibition of sculptures, *Peter – the Russian Position*, at the Max Hetzler Gallery, Cologne; subsequently shown in Vienna, Graz and New York. Is curator of the exhibition *Broken Neon* in the Forum Stadtpark, Graz, containing works by several artists including Joseph Beuys, Georg Dokoupil, Fischli & Weiss, Franz West and Heimo Zobernig.

**1988** Moves to Spain (Seville and Madrid) with Albert Oehlen. Is chiefly occupied in painting. Creates *Self-portraits with Underpants. Street Lamp for Drunks* and *Chicken Disco* shown in the Aperto of the Venice Biennale.

**1989** Birth of his daughter Helena Augusta Eleonore. Preparation for a tripartite exhibition *Cologne / Los Angeles / New York 1990–91*, as recorded in a catalogue from the Villa Arson, Nice. Is curator of the exhibition *Eurostroll I–III* in Cologne and Graz, showing works by Luis Claramunt, Sven Åke Johansson and Michael Krebber. Solo show *Ballon-Bilder* at Gallery Juana de Aizpuru in Madrid and Sevilla. Exhibition *Qué calor II*, Museum of Contemporary Art, Sevilla. Moves to Los Angeles at the end of the year.

**1990** Creates his first latex-covered pictures in the U.S.A. Meets Mike Kelley, John Caldwell, Ira Wool and Cady Noland. Begins collecting contemporary American art more intensively. Buys 35 % share in ownership of the Italian restaurant *Capri* in Venice, Los Angeles. Returns to Cologne and begins term as guest professor at the Städelschule, Frankfurt. A public uproar is caused by the carving *Fred the Frog on the Artist's Cross* during an exhibition at the Jänner Gallery, Vienna.

**1991** Updates the art collection of the *Paris Bar*, Berlin, by adding works of artists, including Louise Lawler, Laurie Simmons, Barbara Ess and Zoe Leonard. Major installation entitled *Deep Throat* in a subway tunnel on the occasion of

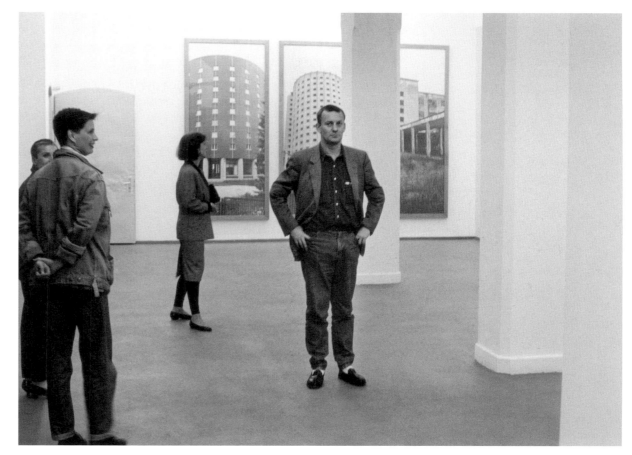

**Martin Kippenberger en una exposición de Günther Förg,** Galería Max Hetzler, Colonia, 1986 | Martin Kippenberger at a Günther Förg exhibition, Max Hetzler Gallery, Cologne, 1986 | Martin Kippenberger in einer Günther Förg Ausstellung, Galerie Max Hetzler, Köln, 1986 | Foto: Wilhelm Schürmann

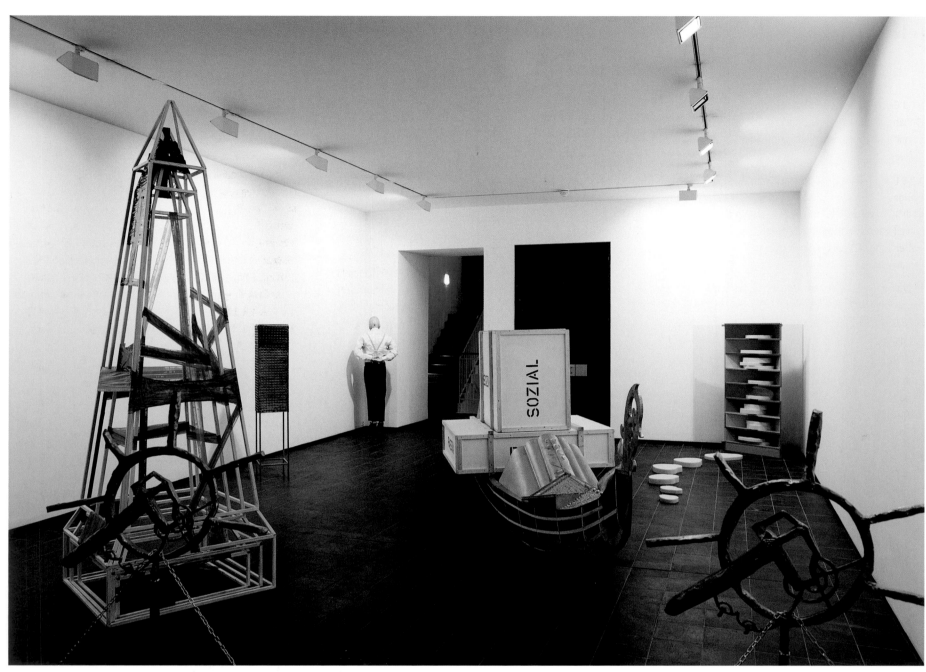

Vista de la instalación *VIT 89*, Galería Max Hetzler, Colonia, 1989 | Installation view *VIT 89*, Max Hetzler Gallery, Cologne, 1989 | Installation *VIT 89*, Galerie Max Hetzler, Köln, 1989 | Foto: Wilhelm Schürmann

the Wiener Festwochen (Vienna Festival Weeks). Exhibition at the Kunstverein, Cologne, of photographs of works painted and later destroyed. One-man show in the San Francisco Museum of Modern Art. Gives more interviews, particularly to Jutta Koether, Diedrich Diederichsen and Oswald Wiener. Learns the noble art of accordion playing from free-jazz musician Rüdiger Carl. Seriously considers taking time off to complete Franz Kafka's fragment of a novel *Amerika*, giving it a happy ending. Lives and works in Cologne and Frankfurt.

**1992** Teaches at the Comprehensive University of Kassel, as professor of the Happy Kippenberger Class. Is a guest lecturer at Yale University and in Nice and Amsterdam (until 1995). Moves further and further away from the art world; lives and works in the Black Forest.

**1993** Revises his address book, parting from several friends. Becomes increasingly convinced that the world of music is defunct and the theater is insular. From now on, concentrates on recommendations from people previously unknown to him. Is constantly at odds with the art market (which considers him crazy). Runs the *Kippenberger Art Society* in the Fridericianum in Kassel until 1995, putting on one-man shows of the works of Albert Oehlen, Ulrich Strothjohann, Cosima von Bonin, Michael Krebber, Johannes Wohnseifer, and a group exhibition entitled *Art of Woman – Art of Men* with works by over 30 artists. *Announcement for a candidature to a retrospective* at the Samia Saouma Gallery; exhibition *Candidature à une rétrospective* at the Centre Georges Pompidou, Paris. Builds first subway station on Syros, linked 1995 to subway station in Dawson City West (Yukon Territory, Canada). Construction of a subway station in Leipzig (site of 1997 Leipzig Trade Fair), a transportable underground station for documenta X, Kassel (1997), and a transportable ventilation shaft for *Sculpture. Projects in Münster* (1997).

Founds the MOMAS (Museum of Modern Art, Syros). Opening exhibition featuring Hubert Kiecol, followed by annual exhibitions so far featuring works by Ulrich Strothjohann, Christopher Wool, Cosima von Bonin, Stephen Prina, Christopher Williams, Michel Majerus, Johanes Wohnseifer, Heimo Zobernig.

**1994** First aluminium sculptures (*War Wicked*) and *Santa Claus disguised as frog on a fried egg with street lamp (island) disguised as palm tree*. Begins on *art as allotment gardening* project, starting with the cycle *Don't Wake Daddy*, concluding in Madrid with *Cocido y crudo* (wooden reliefs with wooden fences). Installation, *The Happy End of Franz Kafka's "Amerika"* in Rotterdam, accompanied by the publication of nine books: *Amazing*, by Daniel Richter and Werner Büttner; *The Schoppenhauer. A Play*, by Walter Grond; *Bold and unusual: Kippenberger's Example*, by Heliod Spiekermann; *An Interview*, by Jorg Schlick; *The Happy End of Franz Kafka's "Amerika", Table 3, With a View to an Interview*, by the Grässlin family; *Interview 54, Dialogue for Two Accordions*, by Rüdiger Carl; *Embauche au Balkan*, by Michel Würthle; *B: Conversations with Martin Kippenberger*, by Jutta Koether; *More smoking!*, by Diedrich Diederichsen and Roberto Ohrt.

**1995** Cycle of drawings *Eroticism behind architecture in Tokyo*. Gives up spirits in favor of Californian red wine. Becomes member of the *Border Club*. Moves to the Burgenland area. Plans an exhibition in the Matisse Studio, Nice: *Spiderman*. Release of CD entitled *Beuys's Best*, in new sound, freely adapted from Joseph Beuys. Second book, *Hotel-Hotel*.

**1996** Marries Elfie Semotan. Makes a start on construction work for the Tower of Syros with built-in *Staircase* (1990) by Cady Noland. Returns to the subject of eggs and noodles with renewed interest. Begins *The Raft of Medusa* cycle and *J. Picasso*,

his sad portraits of Jacqueline Picasso. Releases CD *Greatest Hits; 17 years of Martin Kippenberger's Music* (with Rüdiger Carl, Sven Åke Johansson, Christine Hahn, Achim Kubinski, Eric Mitchell and Albert Oehlen). Another CD made with Lukas Baumewerd, *Subway Station Noises* (international). Exhibition in the Villa Merkel, Esslingen, instead of the Krupp family's Villa Hügel, Essen. Plans to close the exhibition room Fettstrasse 7a at Birgit Küng's in Zurich (has run Fettstrasse 7a in Hamburg, with A. Oehlen, since about 1984). Is awarded the Käthe Kollwitz Prize, worth DM 10,000. Begins introducing Helmut Lang to the world of art, while Lang introduces Kippenberger to the world of fashion.

**1997** 29 January, opening of the final exhibition at the Fettstrasse 7a exhibition room in Zurich. 30 January, his retrospective exhibition *Respektive 1997–1976* opens at MAMCO (the Musée d'art moderne et contemporain) in Geneva.
1 February, exhibition *The Eggman and his Outriggers* in the Städtisches Museum Abteiberg, Mönchengladbach.

Martin Kippenberger dies on 7 March in Vienna.

# Martin Kippenberger: Leben und Werk

**1953** Geboren in Dortmund. Der Vater ist Direktor der Zeche Katharina-Elisabeth, die Mutter ist Hautärztin. Er ist einziger männlicher Spross der Familie; zwei jüngere, zwei ältere Schwestern.

**1956** Übersiedlung der Familie nach Essen. Es folgt eine sechsjährige Schulausbildung im Schwarzwald („streng evangelisch"). Schon als Kind zeigt er besondere künstlerische Begabung. Er boykottiert den Zeichenunterricht, nachdem ihm sein Lehrer nur eine Zwei gegeben hat. Die Benotung scheint ihm unangemessen.

**1967** Versuch, Kontrolle über Bewegungsfreiheit zu erhalten: Testplatz Tanzsalons, wo er mit 14 Jahren von Tanzlehrerin Anne Blömke zu hören bekommt: „Herr-Kippenberger-nicht-so-mit-dem-Hintern-wackeln". Das war ausschlaggebend. Seither Bemühungen, der drittbeste Tänzer Europas zu sein.

**1968** Nach dreimaliger Wiederholung der Untertertia Abbruch der schulischen Laufbahn. Stattdessen Wahl eines praktischen Berufs. Wird als Auszubildender vom Schuhhaus Böhmer wegen „zu viel Talents" abgewiesen. Beginn einer Dekorateurslehre beim Bekleidungshaus Boecker.

**1969** Auflösung des Arbeitsverhältnisses bei Boecker wegen Drogenkonsums. Anschließend Reise nach Skandinavien.

**1970** Therapieaufenthalt auf einem Bauernhof bei Hamburg, der Patient wird als geheilt entlassen.

**1971** Übersiedlung nach Hamburg, wechselnder Wohnsitz in verschiedenen WGs. Resultat: Bekanntschaft mit Ina Barfuss, Joachim Krüger und Thomas Wachweger.

**1972** Beginnt an der Hochschule der Bildenden Künste in Hamburg sich selbst zu bilden, bricht nach 16 Semestern ab.

**1976** Kehrt Hamburg den Rücken. Will Schauspieler werden. Wahlheimat Florenz. Es entstehen erste Tafelbilder der Serie *Uno di voi, un tedesco in Firenze*. Alle Arbeiten im Format 50 x 60 cm, in Schwarz-Weiß gehalten. Bevorzugte Vorlagen: Postkarten und eigens vor Ort entstandene Fotos. Das Projekt wird jedoch nicht ganz zu Ende geführt. Das angestrebte Ziel, dass die gestapelten Keilrahmen der Serie seine Körpergröße von 189 cm erreichen sollen, scheitert. Es fehlen 10 cm bis zur Vollendung. Ergebnis: etwa 70 Arbeiten.

**1977** Rückkehr nach Hamburg. Bekanntschaft mit Werner Büttner und Albert Oehlen.

**1978** Übersiedlung nach Berlin, Gründung von *Kippenbergers Büro* mit Gisela Capitain. Wird gleichzeitig Geschäftsführer der legendären Veranstaltungshalle S.O.36. Er organisiert dort Filmvorführungen sowie Ausstellungen im *Kippenbergers Büro*. Gründung der Punkband *Die Grugas*. Seine erste Singleproduktion *Luxus* mit Christine Hahn und Eric Mitchell.

**1979** *Kippenbergers Büro* zeigt die Ausstellung *Elend*, unter anderem mit Werner Büttner, Achim Duchow, Walter Dahn,

Georg Herold. Lernt Michel Würthle, den Besitzer der *Paris Bar* in Berlin, kennen. Stiftet eigene Arbeiten als Dauerleihgabe an das Restaurant. Reise nach Amerika, deren Früchte unter dem Titel *Knechte des Tourismus* gemeinsam mit Achim Schächtele in Bild und Ton im *Café Einstein* in Berlin aufgeführt werden. Nach Vorlagen von Kippenberger malt der professionelle Plakatmaler Hans Siebert die zwölfteilige Werkgruppe *Lieber Maler, male mir*. Kauft erste Arbeiten von Ina Barfuss und Thomas Wachweger für seine eigene Sammlung. Lernt seinen späteren Galeristen Max Hetzler kennen. Spielt in drei Filmen von drei Frauen: *Gibby West Germany* von Christel Kaufmann, *Bildnis einer Trinkerin* von Ulrike Oettinger, *Liebe Sehnsucht Abenteuer* von Gisela Stelli. Dann Abbruch der Filmkarriere. Vorbilder: Albert Finney in *Under the Vulcano* und Ben Gazzara in *The Killing of a Chinese Bookie*.

**1980** Übersiedlung nach Paris, will Schriftsteller werden. Bevorzugte Aufenthaltsorte sind Hotels am linken Ufer der Seine. Arbeitet an einem ersten Roman, dessen Exzerpte 1981 in der Veranstaltungsreihe *Durch die Pubertät zum Erfolg* umgesetzt werden.

**1981** Reise nach Siena. Anschließender Arbeitsaufenthalt im Schwarzwald und in Stuttgart. Es entstehen erste farbige Bildserien. Ausstellung dieser Arbeiten in der Galerie Max Hetzler in Stuttgart unter dem Titel: *Ein Erfolgsgeheimnis des Herrn A. Onassis*.

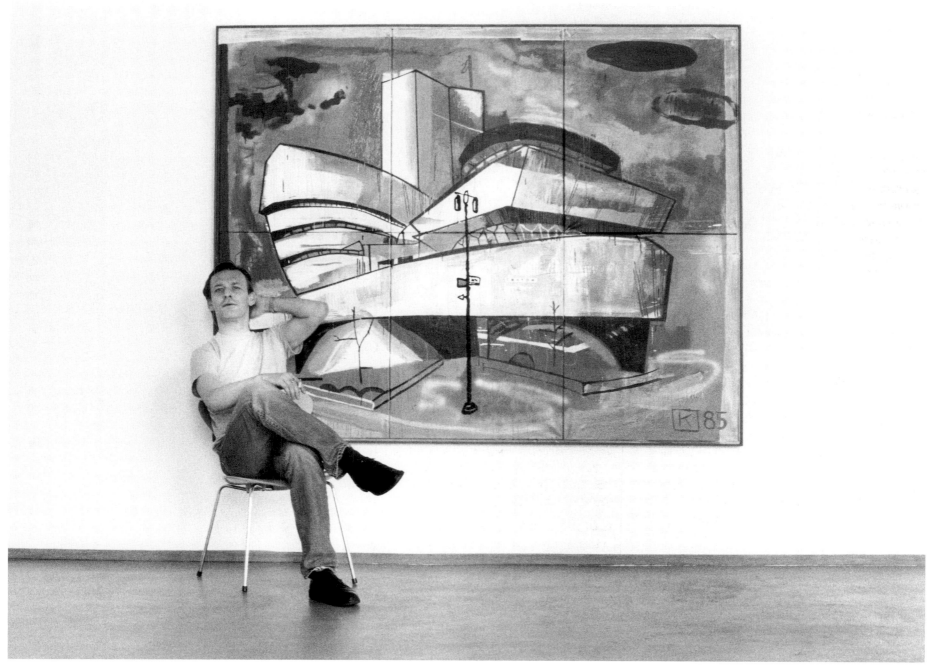

**Martin Kippenberger delante del cuadro *La casa moderna de la buena voluntad*,** 1985 | Martin Kippenberger in front of the painting *The modern house of good-will*, 1985 | Martin Kippenberger vor dem Bild *Das moderne Haus des guten Willens*, 1985 | Foto: Benjamin Katz

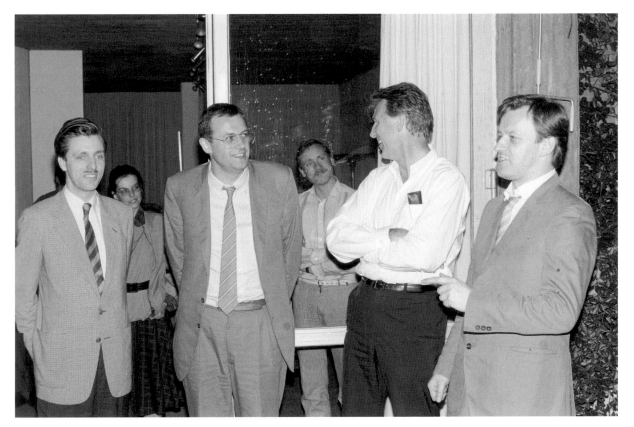

**Albert Oehlen, Max Hetzler, Rudolf Zwirner, Martin Kippenberger en la Galería Rudolf Zwirner,** Colonia, 1983 | Albert Oehlen, Max Hetzler, Rudolf Zwirner, Martin Kippenberger in the Rudolf Zwirner Gallery, Cologne, 1983 | Albert Oehlen, Max Hetzler, Rudolf Zwirner, Martin Kippenberger in der Galerie Rudolf Zwirner, Köln, 1983 | Foto: Wilhelm Schürmann

**1982** Es entstehen Gemeinschaftsarbeiten mit Albert Oehlen wie *Capri bei Nacht* und *Orgonkiste bei Nacht.* Lernt Günther Förg und dessen Arbeit kennen und schätzen.

**1983** Fester Wohnsitz in Köln, Atelier am Friesenplatz. Trifft Martin Prinzhorn in Wien. Lebt mit Albert Oehlen ein halbes Jahr auf dem Anwesen Thomasburg von Martin Prinzhorn in Edlitz bei Wien. Bekanntschaft mit Franz West durch Vermittlung des Galeristen Peter Pakesch in Wien. Mehrere Gemeinschaftsaktionen mit Albert Oehlen, darunter das legendäre *Fiakerrennen* (1. Preis: Martin Kippenberger, 2. Preis: Albert Oehlen, 3. Preis wird wegen Mangel an ernsthaften Teilnehmern nicht vergeben). Rückkehr nach Köln.

**1984** Zur Ausstellung im Museum Folkwang, Essen, erscheint der Katalog *Wahrheit ist Arbeit* von Werner Büttner, Martin Kippenberger und Albert Oehlen. Aufenthalt mit Michael Krebber in Santa Cruz, Teneriffa. Es entstehen erste Entwürfe zu Skulpturen, unter anderem zur *Peter*-Serie. Beitritt in die *Lord Jim Loge* und Anerkennung ihres obersten Status *Keiner hilft keinem* (Mitglieder: Jörg Schlick und Wolfgang Bauer). Malt *I.N.P.-Bilder (Ist nicht peinlich Bilder).*

**1985** Kuraufenthalt in Knokke (Belgien). Martin Kippenberger setzt einen Ghostwriter auf seine Urlaubserlebnisse an. Literarisches Ergebnis: *Wie es wirklich war, am Beispiel Knokke.* Erste Fotoarbeiten werden in der CCD Galerie, Düsseldorf, gezeigt mit dem Ausstellungstitel *Helmut Newton für Arme.* Es entstehen Skulpturen der Serie *Familie Hunger* sowie *Ertragsgebirge.* Bekanntschaft mit Christian Bernard, Direktor der Villa Arson, Nizza.

**1986** Reise nach Brasilien *(The Magical Misery Tour).* Vor Ort Kauf einer stillgelegten Tankstelle. Umbenennung der Örtlichkeit in *Tankstelle Martin Bormann.* Erste umfassende Museumsausstellung im Hessischen Landesmuseum, Darmstadt. Es erscheint der gleichnamige Katalog *Miete Strom Gas* mit Texten von Bazon Brock und Diedrich Diederichsen. *Anti Apartheid Drinking Congress* anlässlich der Commonwealth-Spiele in Edinburgh. Erste ernste politische Aktion im Werk des Künstlers. Lebt im Hotel Chelsea in Köln und übernimmt dessen künstlerische Umgestaltung. Wichtigstes autobiografisches Zeugnis aus dieser Zeit das Buch *Café Central, Skizze zum Entwurf einer Romanfigur.*

**1987** Erste Ausstellung in Frankreich in der Villa Arson, Nizza, mit Werner Büttner, Albert und Markus Oehlen. Skulpturenausstellung *Peter, die russische Stellung* in der Galerie Max Hetzler, Köln. Weitere Stationen der *Peter*-Tournee: Wien, Graz, New

York. Kuratiert die Gruppenausstellung *Broken Neon* im Forum Stadtpark, Graz, unter anderem mit Joseph Beuys, Georg Dokoupil, Fischli & Weiss, Franz West und Heimo Zobernig.

**1988** Umzug nach Spanien mit Albert Oehlen (Sevilla, Madrid). Beschäftigt sich hauptsächlich mit Malerei. Es entstehen *Selbstportraits mit Unterhose.* Im Aperto der Biennale Venedig werden *Laterne an Betrunkene* und *Hühnerdisco* gezeigt.

**1989** Geburt seiner Tochter Helena Augusta Eleonore. Vorbereitung einer Ausstellungstrilogie *Köln / Los Angeles / New York 1990–91,* dokumentiert durch einen Katalog der Villa Arson, Nizza. Kuratiert die Ausstellung *Eurobummel I–III* in Köln und Graz: Es werden Werke von Luis Claramunt, Sven Åke Johansson und Michael Krebber gezeigt. Einzelausstellung *Ballon-Bilder* in der Galerie Juana de Aizpuru in Madrid und Sevilla. Ausstellung *Qué calor II* im Museum für zeitgenössische Kunst, Sevilla. Ende des Jahres Umzug nach Los Angeles.

**1990** Es entstehen in den USA erste Bilder, die mit Latex überzogen werden. Bekanntschaft mit Mike Kelley, John Caldwell, Ira Wool und Cady Noland. Beginnt verstärkt, zeitgenössische amerikanische Kunst zu sammeln. Kauft 35 Prozent der Geschäftsanteile des italienischen Restaurants *Capri* in Venice, Los Angeles. Rückkehr nach Köln und Antritt einer Gastprofessur an der Städelschule in Frankfurt. Während einer Ausstellung in der Galerie Jänner, Wien, kommt es zu einem öffentlichen Eklat: Auslöser ist die Schnitzarbeit *Fred the Frog am Künstlerkreuz.*

**1991** Verjüngung der künstlerischen Ausstattung der *Paris Bar,* Berlin, durch Arbeiten unter anderem von Louise Lawler, Laurie Simmons, Barbara Ess und Zoe Leonard. Großinstallation anlässlich der Wiener Festwochen in einem U-Bahn-Tunnel mit dem Titel *Tiefes Kehlchen.* Ausstellung von Fotos gemalter und später zerstörter Arbeiten im Kölnischen Kunstverein. Einzelausstellung im San Francisco Museum of Modern Art. Gibt verstärkt Interviews. Bevorzugte Gesprächspartner sind Jutta Koether, Diedrich Diederichsen und Oswald Wiener. Lernt die hohe Kunst des Akkordeonspiels bei Free-Jazzer Rüdiger Carl. Überlegt sich ernsthaft, Urlaub zu machen, um das Romanfragment *Amerika* von Franz Kafka zu einem glücklichen Ende zu bringen. Lebt und arbeitet in Köln und Frankfurt.

**1992** Unterrichtet in Köln und Kassel an der Gesamthochschule. Professor der *Erfreulichen Klasse Kippenberger.* Gastvorlesungen in Yale (University), Nizza und Amsterdam (bis 1995). Entfernt sich zunehmend von der Kunstszene und lebt und arbeitet im Schwarzwald.

**1993** Erarbeitet sich sein Adressbuch neu, trennt sich von einigen Freunden. Hält die Musikwelt zunehmend für lapidar und die Theaterwelt für abgeschlossen. Konzentriert sich nunmehr auf Empfehlungen unbekannter Personen. Fortlaufender Stress mit Kunstmarkt (glaubt, er spinnt). *Kunstverein Kippenberger* im Fridericianum, Kassel (bis 1995): Einzelausstellungen von Albert Oehlen, Ulrich Strothjohann, Cosima von Bonin, Michael Krebber, Johannes Wohnseifer, Gruppenausstellung *Frauenkunst – Männerkunst* mit über 30 Künstlern. *Announcement for a Candidature to a Retrospective* in der Galerie Samia Saouma (Kasperle-Bilder). Ausstellung *Candidature à une rétrospective* im Centre Pompidou, Paris. Bau erster U-Bahn-Station Syros, wird 1995 vernetzt mit U-Bahn-Station in Dawson City West (Yukon Territory, Kanada). Entwicklung einer U-Bahn-Station Leipzig (Gelände der Leipziger Messe 1997), einer transportablen U-Bahn-Station für die *documenta X,* Kassel (1997), und eines transportablen Lüftungsschachtes für *Skulptur. Projekte in Münster* (1997). Gründung des MOMAS (Museum of Modern Art Syros). Eröffnungsausstellung mit Hubert Kiecol. Seither jährliche Ausstellungen, bisher mit Ulrich Strothjohann, Christopher Wool, Cosima von Bonin, Stephen Prina, Christopher Williams, Michel Majerus, Johannes Wohnseifer, Heimo Zobernig.

**1994** Erste Aluminiumskulpturen *(Krieg böse)* und *Weihnachtsmann als Frosch getarnt an Spiegelei mit Laterne (Insel)* als *Palme getarnt,* Beginn mit *Kunst ist Schrebergärtnerei,* angefangen mit *Don't Wake Daddy*-Zyklus, Abschluss in Madrid mit dem Beitrag für *Cocido y crudo* (Holzreliefs mit Holzzäunen). *The Happy End of Franz Kafka's „Amerika"* in Rotterdam, begleitet von neun Buchpublikationen: *Toll* von Daniel Richter und Werner Büttner; *Der Schoppenhauer. Ein Schauspiel* von Walter Grond; *Frech und ungewöhnlich am Beispiel Kippenberger* von Heliod Spiekermann; *Ein Einstellungsgespräch* von Jörg Schlick; *The Happy End of Franz Kafka's „Amerika" Tisch 3, zwecks Einstellungsgespräch* von der Familie Grässlin; *Einstellungsgespräch Nr. 54, Dialog für zwei Akkordeons* von Rüdiger Carl; *Embauche au Balkan* von Michel Würthle; *B: Gespräche mit Martin Kippenberger* von Jutta Koether; *Mehr rauchen!* von Diedrich Diederichsen und Roberto Ohrt.

**1995** Zyklus *Erotik hinter Architektur in Tokyo* (Zeichnungen). Vermeidet Schnäpse, spricht kalifornischem Rotwein zu. Mitglied im *Club an der Grenze,* Übersiedlung ins Burgenland. Plant Ausstellungen im Matisse-Atelier in Nizza mit *Spiderman-Atelier.* CD-Release *Beuy's Best* im neuen Sound frei nach Joseph Beuys. Zweites *Hotel-Hotel*-Buch.

**1996** Heirat mit Elfie Semotan. Start der Bauarbeiten für Turmbau von Syros mit eingebauter *Staircase* (1990) von Cady Noland. Verschärfte Wiederaufnahme des Themas Ei + Nudeln; Beginn des Zyklus *The Raft of Medusa* und *J. Picasso,* den traurigen Portraits von Jacqueline Picasso. CD-Release *Greatest Hits, 17 Jahre Musik Martin Kippenberger* (mit Rüdiger Carl, Sven Åke Johansson, Christine Hahn, Achim Kubinski, Eric Mitchell, Albert Oehlen). Weitere CD mit Lukas Baumewerk, *Geräusche von U-Bahn-Stationen* (international). Ausstellung in der Villa Merkel, Esslingen, statt in der Villa Hügel in Essen (Krupp). Planung der Schließung des Ausstellungsraumes Fettstrasse 7a bei Birgit Küng in Zürich (Fettstrasse 7a in Hamburg mit A. Oehlen seit zirka 1984). Verleihung des Käthe-Kollwitz-Preises (DM 10.000). Beginnt, Helmut Lang in die Kunst einzuführen, Helmut Lang beginnt, Martin Kippenberger in die Modewelt einzuführen.

**1997** 29. Januar Eröffnung der Abschlussausstellung des Ausstellungsraumes Fettstrasse 7a in Zürich, 30. Januar der *Retrospektive 1997–1976* in MAMCO (Musée d'Art Moderne et Contemporain) in Genf und 1. Februar der Ausstellung *Der Eiermann und seine Ausleger* im Städtischen Museum Abteiberg in Mönchengladbach.

Am 7. März stirbt Martin Kippenberger in Wien.

# Catálogos y libros de artistas (selección) I Catalogues and artist's books (selection) I Kataloge und Künstlerbücher (Auswahl)

*Al vostro servizio* (con I with I mit Achim Duchow, Joachim Krüger), Hamburg, 1977

*Sehr gut – Very good*, Martin Kippenberger, Berlin, 1979

*Vom Eindruck zum Ausdruck. 1/4 Jahrhundert Kippenberger*, Verlag Picasso's Erben, Berlin/Paris, 1979

*19 Gedichte 1 Geschichte 1 kl. Stapel graues Papier 15 Männer 1 Superporter anbei*, Existens Verlag, Essen, 1980

*Finger für Deutschland*, Atelier Jörg Immendorff, Düsseldorf, 1980

*Frauen*, Merve, Berlin, 1980

*O sole mio*, Künstlerhaus Hamburg, Hamburg, 1980

*Durch die Pubertät zum Erfolg*, Neue Gesellschaft für Bildende Kunst, Berlin, 1981

*Junge Kunst aus Westdeutschland '81*, Galerie Max Hetzler, Stuttgart, 1981

*Rundschau Deutschland*, Kulturreferat München, München, 1981

*Szenen aus der Volkskunst*, Württembergischer Kunstverein, Stuttgart, 1981

*Vom Jugendstil zum Freistil* (con I with I mit Ina Barfuss, Hans Siebert, Thomas Wachweger), Galerie Petersen & Happy-Happy Verlag, Berlin, 1981

*Was auch immer sei, Berlin bleibt frei* (con I with I mit G. Lampersberg), Berlin, 1981

*Der Kippenberger*, Galerie Max Hetzler, Stuttgart, 1982

*Die junge Malerei in Deutschland*, Galleria d'Arte Moderne, Bologna, 1982

*Tendenzen 82*, Ulmer Museum, Ulm, 1982

*Über sieben Brücken mußt du gehen*, Galerie Max Hetzler, Stuttgart, 1982

*Homme, Atelier, Peinture* (con I with I mit Georg Jiri Dokoupil), 4 Taxis, Bordeaux, 1983

*Kippenberger! 25.02.53–25.02.83. Abschied vom Jugendbonus! Vom Einfachsten nach Hause*, Martin Kippenberger & Dany Keller, München/Köln, 1983

*Photocollage*, Neue Gesellschaft für Bildende Kunst, Realismusstudio 24, Berlin, 1983

*Song of Joy* (con I with I mit Wilhelm Schürmann), Neue Galerie – Sammlung Ludwig, Aachen, 1983

*Wer diesen Katalog nicht gut findet, muß sofort zum Arzt* (con I with I mit Werner Büttner, Albert Oehlen, Markus Oehlen), Galerie Max Hetzler, Stuttgart, 1983

*Die Güte der Gewohnheit*, Fotografie Verlag/CCD Galerie, Düsseldorf, 1984

*Die I.N.P.-Bilder*, Galerie Max Hetzler, Köln, 1984

*Für Albert Oehlen! 17.9.54–17.9.84. Abschied vom Jugendbonus! Vom Einfachsten nach Hause*, Martin Kippenberger, Köln, 1984

*Gedichte I* (con I with I mit Albert Oehlen), Rainer Verlag, Berlin, 1984

*Geoma Plan. Neurologisches Experiment mit der Macht* (con I with I mit Georg Herold), Kunstverein Hamburg/Galerie Max Hetzler, Hamburg/Köln, 1984

*Kunstlandschaft Bundesrepublik: Junge Kunst in deutschen Kunstvereinen*, Klett-Cotta Verlag, Stuttgart, 1984

*Sind die Discos so doof, wie ich glaube, oder bin ich der Doofe?*, Galerie Peter Pakesch, Wien, 1984

*Von hier aus – 2 Monate neue deutsche Kunst*, DuMont, Köln, 1984

*Wahrheit ist Arbeit* (con I with I mit Werner Büttner, Albert Oehlen), Museum Folkwang, Essen, 1984

*1945–1985, Kunst in der Bundesrepublik*, Nationalgalerie Berlin, Berlin, 1985

*1984: Wie es wirklich war, am Beispiel Knokke*, Galerie Bärbel Grässlin, Frankfurt am Main, 1985

*Der Blaue Berg: Köln s/w 1985*, Bern, 1985

*Martin Kippenberger – Arbeiten mit Papier 1983–85*, Galerie Klein/Oldenburger Kunstverein, Bonn/Oldenburg, 1985

*Primer Salon Irrealista*, Galeria Leyendecker, Tenerife, 1985

*The Cologne Manifesto* (con I with I mit Albert Oehlen), Edition Lord Jim Loge, Graz/Köln/Hamburg, 1985

*Tiefe Blicke*, DuMont, Köln, 1985

*241 Bildtitel zum Ausleihen für Künstler*, Walther König, Köln, 1986

*14.000.000 für ein Hallöchen* (con I with I mit Albert Oehlen), Galerie Ascan Crone, Hamburg, 1986

*Endlich 1–2–3*, Galerie Klein, Bonn, 1986

*Gedichte II* (con I with I mit Albert Oehlen), Rainer Verlag, Berlin, 1986

*Jazz zum Fixsen* (con I with I mit Albert Oehlen, Rüdiger Carl), Galerie Grässlin-Erhardt, Frankfurt am Main, 1986

*Macht und Ohnmacht der Beziehungen*, Museum am Ostwall, Dortmund, 1986

*Miete Strom Gas*, Hessisches Landesmuseum, Darmstadt, 1986

*Neue deutsche Kunst in der Sammlung Ludwig, Aachen*, Haus Metternich, Koblenz, 1986

*No Problem – No problème* (con I with I mit Albert Oehlen), Patricia Schwarz & Galerie Kubinski, Stuttgart, 1986

*Sand in der Vaseline – Brasilien 1986*, CCD Galerie/PPS Galerie, Düsseldorf/Hamburg, 1986

*The Fall* (con I with I mit Albert Oehlen), Galerie Ascan Crone, Hamburg, 1986

*Was könnt Ihr dafür?* (con I with I mit Albert Oehlen), Daniel Buchholz, Köln, 1986

*Zeichnungen über eine Ausstellung*, Galerie Peter Pakesch, Wien, 1986

*23 Viergrautonvorschläge für die Modernisierung des Rückenschwimmers*, Galerie Engels, Köln, 1987

*67 Improved Papertiger – Not Afraid of Repetition*, Julie Sylvester, New York, 1987

*Anlehnungsbedürfnis 86*, Verlag Christoph Dürr, München, 1987

*BERLINART 1961–1987*, Museum of Modern Art, New York, 1987

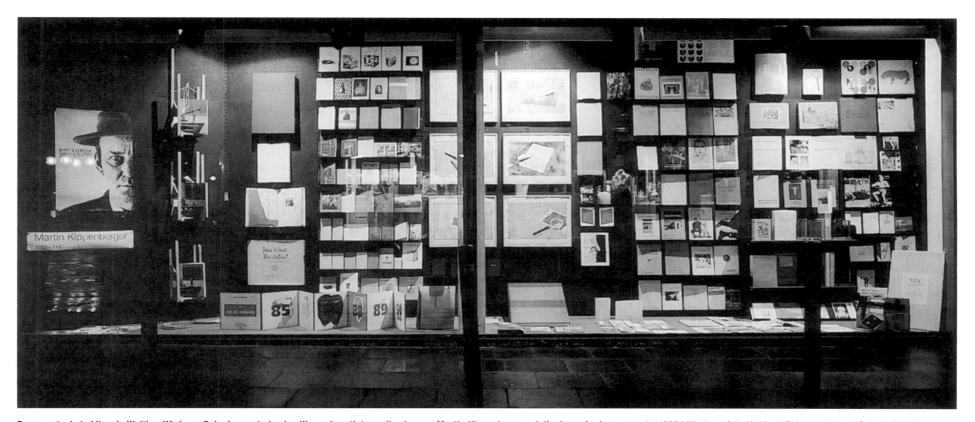

**Escaparate de la Librería Walther König en Colonia con todos los libros de artista realizados por Martin Kippenberger, el día después de su muerte,** 1997 I Window of the Walther König bookstore in Cologne featuring all of the artist's books designed by Martin Kippenberger at the day after his death, 1997 I Schaufenster der Buchhandlung Walther König in Köln mit allen von Martin Kippenberger gestalteten Künstlerbüchern am Tag nach seinem Tod, 1997 I Foto: Andrea Stappert

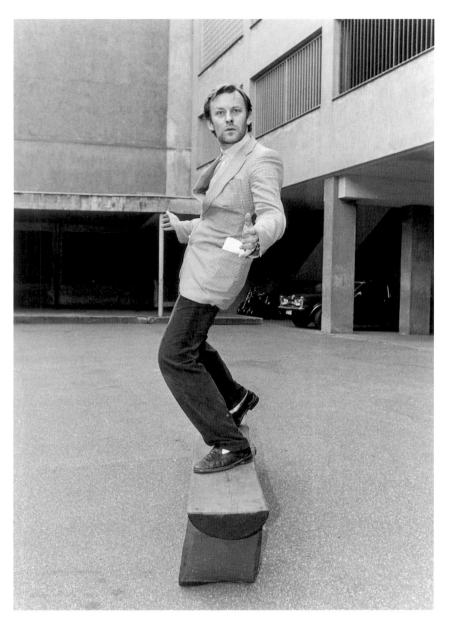

Martin Kippenberger, 1985 | Foto: Bernhard Schaub

*Broken Neon*, Steirischer Herbst 87, Forum Stadtpark, Graz, 1987

*Café Central. Skizze zum Entwurf einer Romanfigur*, Meterverlag, Hamburg, 1987

*Die Reise nach Jerusalem*, Galerie Bleich-Rossi, Graz, 1987

*Kunst mit Fotografie*, Galerie Ralph Wernicke, Stuttgart, 1987

*Le R.K.* (con | with | mit Werner Büttner, Albert Oehlen, Markus Oehlen), Centre National d'Art Contemporain, Villa Arson, Nizza, 1987

*Möbel als Kunstobjekt*, Kulturreferate der Landeshauptstadt München, Kulturwerkstatt, Lothringer Straße, München, 1987

*O Rio de Janeiro, besser (richtig)*, Martin Kippenberger, Köln, 1987

*Peter*, Galerie Max Hetzler, Köln, 1987

*Peter II*, Galerie Peter Pakesch, Wien, 1987

*Petra*, Galerie Gisela Capitain, Köln, 1987

*Room Enough*, Sammlung Schürmann, Suermondt-Ludwig-Museum, Aachen, 1987

*Spielregeln: Tendenzen der Gegenwartskunst*, DuMont, Köln, 1987

*Vom Essen und Trinken*, Kunst- und Museumsverein, Wuppertal, 1987

*Arbeit in Geschichte – Geschichte in Arbeit*, Kunsthaus Hamburg, Hamburg, 1988

*Input – Output*, Galerie Gisela Capitain, Köln, 1988

*Made in Cologne*, Kunsthalle, Köln, 1988

*Nochmal Petra*, Kunsthalle Winterthur, Winterthur, 1988

*Psychobuildings*, Walther König, Köln, 1988

*Das Ende der Avantgarde*, Gisela Capitain & Thea Westreich, Köln/New York, 1989

*Die Fahrt ins Freilichtmuseum, Eurobummel Teil II*, Galerie Isabella Kacprzak, Köln, 1989

*Die Welt des Kanarienvogels*, Forum Stadtpark, Graz, 1989

*En Cas de Réclamation les Sentiments Vous Seront Remboursés*, Halle Sud, Genf, 1989

*Gelenke I*, Patricia Schwarz, Stuttgart, 1989

*Kippenbergerweg 25–2–53*, Walther König, Köln, 1989

*Martin Kippenberger*, David Nolan Gallery, New York, 1989

*Martin Kippenberger*, Galerija Studentskog, Belgrad, 1989

*Martin Kippenberger – Albert Oehlen*, Galería Juana de Aizpuru, Madrid, 1989

*Michael*, Galerie Gisela Capitain, Köln, 1989

*Michi*, Edition Fettstrasse 7a, Zürich, 1989

*Neue Figuration – Deutsche Malerei 1960–88*, Kunstmuseum Düsseldorf/Kunsthalle Schirn, Düsseldorf/Frankfurt am Main, 1989

*Qué Calor II*, Museo de Arte Contemporáneo de Sevilla, Sevilla, 1989

*Refigured Painting: The German Image 1960–88*, Solomon R. Guggenheim Museum, New York, 1989

*Artistes de Colonia*, Centre d'Art Santa Monica, Barcelona, 1990

Donald Baechler/Günther Förg/Georg Herold/Martin Kippenberger/Jeff Koons/Albert Oehlen/Julian Schnabel/Terry Winters/Christopher Wool, Galerie Max Hetzler, Köln, 1990

*Eine Handvoll vergessener Tauben*, Galerie Grässlin-Ehrhardt, Frankfurt am Main, 1990

*Fama & Fortune Bulletin*, Heft 5, Pakesch & Schlebrügge, Wien, 1990

*Heimweh Highway 90*, Fundació Caixa de Pensions, Barcelona, 1990

*Jetzt geh' ich in den Birkenwald, denn meine Pillen wirken bald*, Anders Tornberg Gallery, Lund, 1990

*Le désenchantement du monde*, Villa Arson, Nizza, 1990

*Lettre*, Heft 11. IV, Vj./90, Berlin, 1990

*Martin Kippenberger*, Villa Arson, Nizza, 1990

*Schwarz-Brot-Gold*, Galerie Bleich-Rossi, Graz, 1990

*Untouched & Unprinted Paper*, Printed Matter Inc., New York, 1990

*Vorzugsausgabe Parkett Nr. 19*, Edition Parkett, Zürich, 1990

*Heavy Mädel*, Pace/MacGill Gallery, New York; Galerie Gisela Capitain, Köln, 1991

*Die Welt des bunten Kanarienvogels*, Bleich-Rossi, Graz, 1991; Grässlin-Erhardt, Frankfurt am Main, 1991

*Dieses Leben kann nicht die Ausrede für das nächste sein.* Martin Kippenberger, Forum Stadtpark, Graz, 1991

*Fred the frog rings the bell once a penny two a penny hot cross buns*, Galerie Max Hetzler, Köln, 1991

*Heavy Burschi*, Kölnischer Kunstverein/Martin Kippenberger, Köln, 1991

*I had a vision*, San Francisco Museum of Modern Art, San Francisco, 1991

*Martin Kippenberger. New Editions*, AC&T Corporation, Tokyo, 1991

*T.K. (D.T.) Tiefes Kehlchen*, Wiener Festwochen, Wien, 1991

*Allegories of Modernism – Contemporary Drawing*, Museum of Modern Art, New York, 1992

*Ars Pro Domo*, Museum Ludwig, Köln, 1992

*Das Gute muß gut sein. Martin Kippenberger, Michael Krebber, Albert Oehlen, Jörg Schlick*, Galerie Hlavniho Mesta Prahy, Prag, 1992

*Einer flog übers Kanarienvogelnest/One Flew Over The Canary Birds' Nest*, AC&T Corporation, Tokyo, 1992

*Kippenberger*, Taschen Verlag, Köln, 1992

*Hotel Hotel*, Martin Kippenberger/Walther König, Köln, 1992

*Inhalt auf Reisen*, Galerie & Edition Artelier, Graz, 1992

*Kippenberger Kippenberger Kippenberger*, Galerie Bleich-Rossi, Graz, 1992

*Malen ist Wahlen*. Werner Büttner, Martin Kippenberger, Albert Oehlen, Kunstverein München, München, 1992

*Martin Kippenberger*, Galerie Max Hetzler, Köln, 1992

*Mensch geht mir ein Licht auf. Gut ausgeleuchtete vorweihnachtliche Ausstellung an Leopoldstrasse*, Kunstraum Daxer, München, 1992

*Old Vienna Posters*, Grazer Kunstverein/Martin Kippenberger, Graz, 1992

*Photography In Contemporary German Art: 1960 to the Present*, Walker Art Center, Minneapolis, 1992

*Robert Gober/On Kawara/Mike Kelley/Martin Kippenberger/Jeff Koons/Albert Oehlen/Julian Schnabel/Cindy Sherman/Thomas Struth/Philip Taaffe/Christopher Wool*, Galerie Max Hetzler, Köln, 1992

*Candidature à une retrospective*, Centre Georges Pompidou, Paris, 1993

*Drawing the line against AIDS*, AMFAR, New York/Venedig, 1993

*J.F.K. 10 Punkte Memorandum*, Politischer Club Colonia, Köln, 1993

*Money Politics/Sex*, The Nancy Drysdale Gallery, Washington, D.C., 1993

*Nachtschattengewächse/The Nightshade Family*, Museum Fridericianum, Kassel, 1993

*Photographie in der deutschen Gegenwartskunst*, Museum Ludwig Köln/Cantz, Köln/Stuttgart, 1993

*Pictures of an exhibition*, Forum for Contemporary Art, St. Louis, 1993

*Post Human*, Deichtorhallen, Hamburg, 1993

*The Happy End of Franz Kafka's »Amerika« – Tisch 3 – zwecks Einstellungsgespräch – Vorschläge zur Diskussion*, St. Georgen, 1993

*Übungsgelände – Europa der Nacken des Stieres*, Suhl, 1993

*Zeitsprünge, Künstlerische Positionen der 80er Jahre*, Sammlung Rudolf und Ute Scharpff, Wilhelm Hack Museum, Ludwigshafen, 1993

*Cocido y crudo*, Museo Nacional Centro de Arte Reina Sofia, Madrid, 1994

*Das Jahrhundert des Multiple*, Deichtorhallen, Hamburg, 1994

*Das 2. Sein*, Sammlung Grässlin – Brandenburgischer Kunstverein Potsdam, 1994

*dessiner – une collection d'art contemporain*, Musée du Luxembourg, Paris, 1994

*Drawingroom – Zeichnungen und Skulpturen aus der Sammlung Speck*, Neue Galerie am Landesmuseum Graz, 1994

*Don't Look Now*, Thread Waxing Space, New York, 1994

*Photographie in der deutschen Gegenwartskunst*, Museum für Gegenwartskunst, Basel, 1994

*Return of the Hero*, Luhring Augustine Gallery, New York, 1994

Ross Bleckner/Günther Förg/Georg Herold/Martin Kippenberger/Jeff Koons/Paul McCarthy/Tatsuo Miyajima/Albert Oehlen/Philip Taaffe/Christopher Wool, Galleri K, Oslo, 1994

temporary translation(s), Sammlung Schürmann – Kunst der Gegenwart und Fotografie, Deichtorhalle Hamburg, 1994

The Happy End of Franz Kafka's 'Amerika', Museum Boymans van Beuningen, Rotterdam, 1994

Welt-Moral: Moralvorstellungen in der Kunst heute, Kunsthalle Basel, Basel, 1994

Das Ende der Avantgarde – Kunst als Dienstleistung, Hypo-Kunsthalle München, München, 1995

Hotel Hotel Hotel, Walther König, Köln, 1995

Pittura/Immedia, Neue Galerie am Landesmuseum, Graz, 1995

The Image of Europe, Nicosia, Zypern, 1995

Das Zentralorgan der Lord Jim Loge, Heft 15/96, Die Exjunggesellennummer, Forum Stadtpark, Graz, 1996

Everything That's Interesting Is New, The Dakis Joannou Collection, Athen, 1996

Kippenberger/Géricault, Memento Metropolis, Kopenhagen, 1996

Vergessene Einrichtungsprobleme in der Villa Hügel (Villa Merkel), Villa Merkel, Esslingen, 1996

Der Eiermann und seine Ausleger, Museum Abteiberg, Mönchengladbach, Oktagon, Köln, 1997

Kippenberger sans peine – Kippenberger leicht gemacht, MAMCO, Gent, 1997

Magie der Zahl in der Kunst des 20. Jahrhunderts, Staatsgalerie Stuttgart, Stuttgart, 1997

Die Nerven enden an den Fingerspitzen, Wilhelm Schürmann Fotografien, Salon, Köln, 1997

KölnSkulptur 1, Skulpturenpark, Köln, 1997

Deutschlandbilder, Kunst aus einem geteilten Land, Martin-Gropius-Bau, Berlin, 1997

Home Sweet Home, Deichtorhallen, Hamburg, 1997

Sehfahrt. das Schiff in der zeitgenössischen Kunst, Altonaer Museum in Hamburg, Norddeutsches Landesmuseum, Hamburg, 1997

Skulpturen Projekte, Münster, 1997

Realisation, Kunst in der Leipziger Messe, Köln, 1997

Display. International Exhibition of Painting, Charlottenborg Exhibition Hall, Kopenhagen, 1997

Kippenberger/Géricault, Memento Metropolis, Hessenhuis, Antwerpen, 1997

Martin Kippenberger, The Happy End of Franz Kafka's 'Amerika'. Theodore Gericault, Le Radeau de la Meduse, Kopenhagen, 1997

Martin Kippenberger – Prints and other etchings, Peter Johansen & Niels Borch Jensen, Valby/Kopenhagen, 1997

Never give up before it's too late, MAMCO, Gent, 1997

Kippenberger, Taschen, Köln, 1997

Martin, (Wolfgang Bauer, Jörg Schlick, Peter Weibel), Walther König, Köln, 1997

Roland Schappert, Martin Kippenberger – Die Organisationen des Scheiterns. Kunstwissenschaftliche Bibliothek Band 7, Walther König, Köln, 1998

Martin Kippenberger, Die gesamten Plakate 1977–1997, Kunsthaus Zürich 1998

Künstlerplakate: Picasso, Warhol, Beuys ..., Museum für Kunst und Gewerbe, Hamburg, 1998

Mai 98, Kunsthalle Köln, Köln, 1998

Fast Forward (Image), Hamburger Kunstverein, Hamburg, 1998

Inside..Outside, Städtisches Museum Leverkusen, Schloss Morsbroich, Leverkusen, 1998

Memento Metropolis, Kulturfabriken Liljeholmen Stockholm, Stockholm, 1998

Martin Kippenberger, Kunsthalle Basel, Basel, 1998

The Last Stop West – Metro-Net-Projects, MAK Center for Art and Architecture, Schindler House, Los Angeles, 1998

Tschau Mega Art Baby!, Hommage an Martin Kippenberger, CD-Rom, Köln, 1998

Martin Kippenberger, The Happy End of Franz Kafka's 'Amerika', Deichtorhallen Hamburg, Köln, 1999

Get Together – Kunst als Teamwork, Kunsthalle Wien, Wien, 1999

Originale echt falsch – Nachahmung, Kopie, Zitat, Aneignung, Fälschung in der Gegenwartskunst, Neues Museum Weserburg, Bremen, 1999

my name – Sammlung Falckenberg, Museum der bildenden Künste, Leipzig, 1999

Dobles Vides/Double Lives, Arxiu Històric de la Ciutat, Barcelona, 1999

Die Schule von Athen – Deutsche Kunst heute, Art Athina, Athen, 1999

Das XX. Jahrhundert – Ein Jahrhundert Kunst in Deutschland, Nationalgalerie, Berlin, 1999

Apertutto, La Biennale di Venezia, Venedig, 1999

Carnegie International, Carnegie Museum of Art, Pittsburgh, 1999

Macht und Fürsorge. Das Bild der Mutter in zeitgenössischer Kunst und Wissenschaft, Trinitatiskirche Köln, 1999

No drawing no cry, Walther König, Köln, 2000

Martin Kippenberger in Tirol, Sammlung Widauer, Ystad Konstmuseum, Köln, 2000

Bei Nichtgefallen Gefühle zurück, Die gesamten Karten 1989–1997, Walther König, Köln, 2000

Martin Kippenberger, Jacqueline, The paintings Picasso couldn't paint anymore, Metro Pictures, New York, 2000

12th Biennale of Sydney, Sydney, 2000

Kind, Parisa, Martin Kippenbergers Metro-Net im Kontext seiner Gesamtarbeiten, Frankfurt am Main, 2000

Reisen ins Ich – Künstler/Selbst/Bild, Sammlung Essl, Klosterneuburg, 2001

Big Nothing – Höhere Wesen, der blinde Fleck und das Erhabene In der zeitgenössischen Kunst, Kunsthalle Baden-Baden, Baden-Baden, 2001

Let's Entertain – Kunst Macht Spass, Kunstmuseum Wolfsburg, Wolfsburg, 2001

Tele(visions) – Kunst sieht Fern, Kunsthalle Wien, Wien, 2001

Vom Eindruck zum Ausdruck, Grässlin Collection, Deichtorhallen, Hamburg, 2001

Unfinished Past – Coming to terms with the Second World War in the Visual Arts of Germany and the Netherlands, Neues Museum für Kunst und Design, Nürnberg, Pulchri Studio, Amsterdam, 2000

Painting at the Edge of the World, Walker Art Center, Minneapolis, 2001

Frankfurter Kreuz – Transformation des Alltäglichen in der zeitgenössischen Kunst, Schirn Kunsthalle, Frankfurt am Main, 2001

Intermedia – Dialog der Medien, Museum für Gegenwartskunst, Siegen, 2001

Ich bin mein Auto – Die maschinalen Ebenbilder des Menschen, Staatliche Kunsthalle Baden-Baden, Baden-Baden, 2001

Gitarren, die nicht Gudrun heißen, Homage à Martin Kippenberger, Galerie Max Hetzler / Holzwarth Publications, Berlin, 2002

Kommentiertes Werkverzeichnis der Bücher von Martin Kippenberger 1977–1997, Walther König, Köln, 2002

Painting on The Move, Kunstmuseum Basel, Museum für Gegenwartskunst, Kunsthalle Basel, Basel, 2002

Kopfreisen, Jules Verne, Adolf Wölfli und andere Grenzgänger, Seedamm Kulturzentrum Pfäffikon, Kunstmuseum Bern, 2002

Los Excesos de la Mente, Centro Andaluz de Arte Contemporáneo, Sevilla, 2002

Sand in der Vaseline, Künstlerbücher 1980 bis 2002, Staatliches Museum für Kunst und Design, Nürnberg, 2003

Warum! Bilder diesseits und jenseits des Menschen, Martin-Gropius-Bau, Berlin, 2003

Talking Pieces, Museum Morsbroich, Leverkusen, 2003

Confronting Identities in German Art, Myths, Reactions, Reflections, The David and Alfred Smart Museum of Art, The University of Chicago, Chicago, 2003

Hotel Hotel, Landesgalerie am Oberösterreichischen Landesmuseum, Linz, 2003

Martin Kippenberger, Das 2. Sein, Museum für neue Kunst, Karlsruhe, Karlsruhe, 2003

Schattenspiel im Zweigwerk, Martin Kippenberger, Die Zeichnungen, Kunsthalle Tübingen, Karlsruhe, 2003

Martin Kippenberger, Multiples, Kunstverein Braunschweig, Museum van Hedendaagse Kunst Antwerpen, Walther König, Köln, 2003

Lieber Maler male mir ..., Centre Pompidou, Paris; Kunsthalle Wien, Wien; Schirn Kunsthalle, Frankfurt am Main/Wien, 2003

Berlin Moskau, Kunst 1950–2000, Martin Gropius Bau, Berlin; Staatliche Tretjakow-Galerie, Moskau/Berlin, 2003

Grotesk!, 130 Jahre Kunst der Frechheit, Schirn Kunsthalle, Frankfurt am Main, 2003

Nach Kippenberger/After Kippenberger, Museum Moderner Kunst Stiftung Ludwig/van Abbe Museum, Wien/Eindhoven 2003

Venedig 2003, Candida Höfer, Martin Kippenberger, Walther König, Köln, 2003

Skulptur, Prekärer Realismus zwischen Melancholie und Komik, Kunsthalle Wien, Wien, 2004

Klütterkammer, Institute of Contemporary Arts, London, 2004

Krieg – Medien – Kunst, Der medialisierte Krieg in der deutschen Kunst seit den 60er Jahren, Städtische Galerie, Bietigheim-Bissingen, Nürnberg, 2004

Martin Kippenberger, The Magical Misery Tour Brazil, Gagosian Gallery, London, 2004

Todas las citas de Martin Kippenberger proceden del libro I
All quotations from Martin Kippenberger are taken from I
Alle Zitate von Martin Kippenberger stammen aus dem Buch:
B, Gespräche mit Martin Kippenberger, Cantz Verlag, Ostfildern, 1994

Doble página siguiente I Following double page I Folgende Doppelseite: **Martin Kippenberger en el Estudio Spiderman en la exposición El hombre huevo y sus interpretes,** Museum Abteiberg, Mönchengladbach, 1997 I Martin Kippenberger in the Spiderman studio in the exhibition The eggman and his out-layers, Museum Abteiberg, Mönchengladbach, 1997 I Martin Kippenberger im Spiderman-Atelier in der Ausstellung Der Eiermann und seine Ausleger, Museum Abteiberg, Mönchengladbach, 1997 I Foto: Andrea Stappert

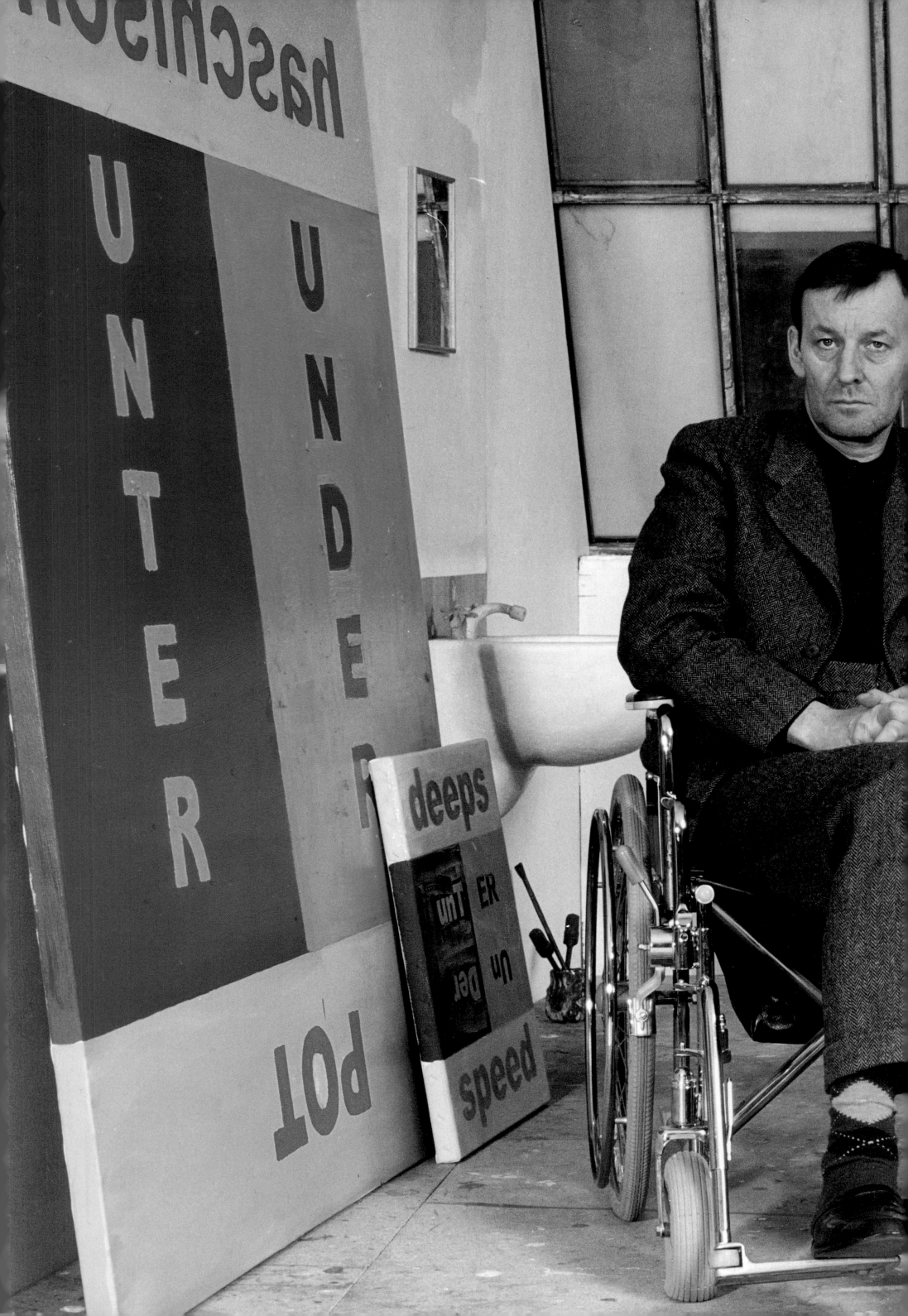

**«Nadie viv**                                                                  **la**
**muerte. T**                                                          **s ver,**
**la mujer t**
**chistes si**                                                          **ito**
**también i**                                               **que**
**van. Su funcionamiento me resulta demasiado existencial.»**

"No one survives. We're not clever enough to survive. Everyone dies. There's no
survival. You can see that the woman at the cash-desk in the bank doesn't make
 fun of you and tell stupid jokes about you just because you have no money.
That's why I avoid going into banks, and give other people my signature, so they
can go for me. I find the whole process too existential."

„Kein Mensch überlebt. So schlau sind wir nicht, dass wir überleben. Jeder stirbt.
Überleben gibt's gar nicht. Du kannst mal zusehen, dass die Frau am Bankschalter
einen nicht verarscht und dumme Witze über dich macht, nur weil du mal kein
Geld hast. Deswegen vermeide ich es ja auch, in Banken reinzugehen, und gebe
andern Leuten meine Unterschrift, dass die da reingehen. Mir ist das zu existenziell,
wie das abläuft."